用線條畫出10000例 全世界

簡單又厲害的手繪圖畫全集
班級海報、學習歷程、AI繪圖、
Midjourney必備工具書！

10000

童心 編

目錄

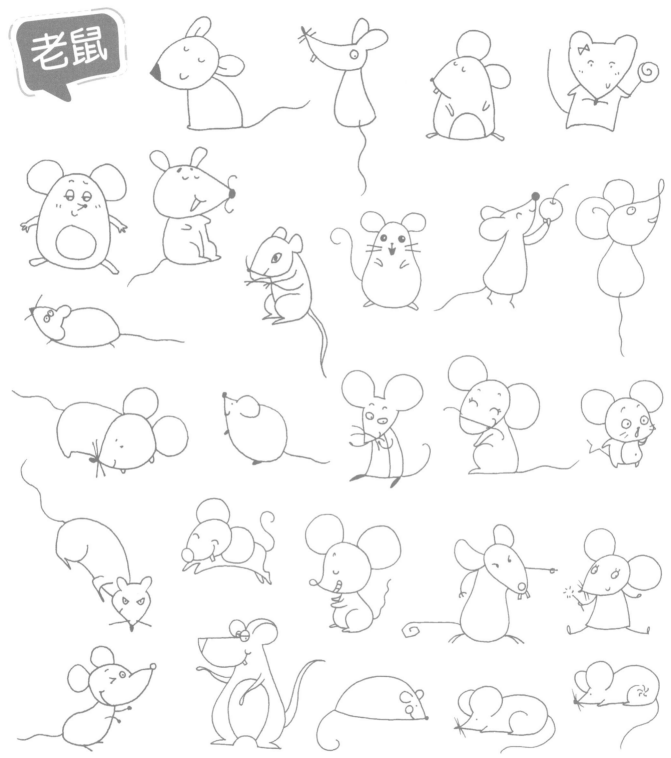

老鼠

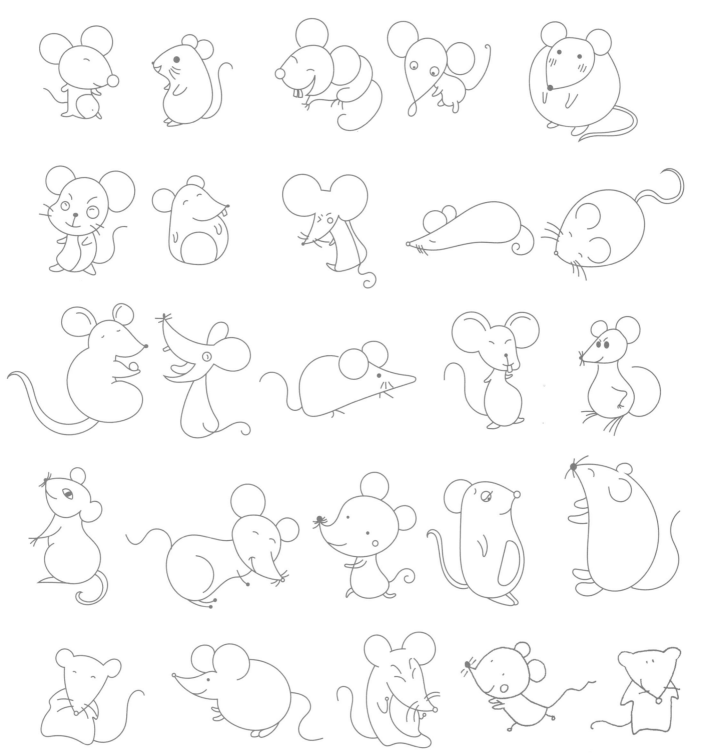

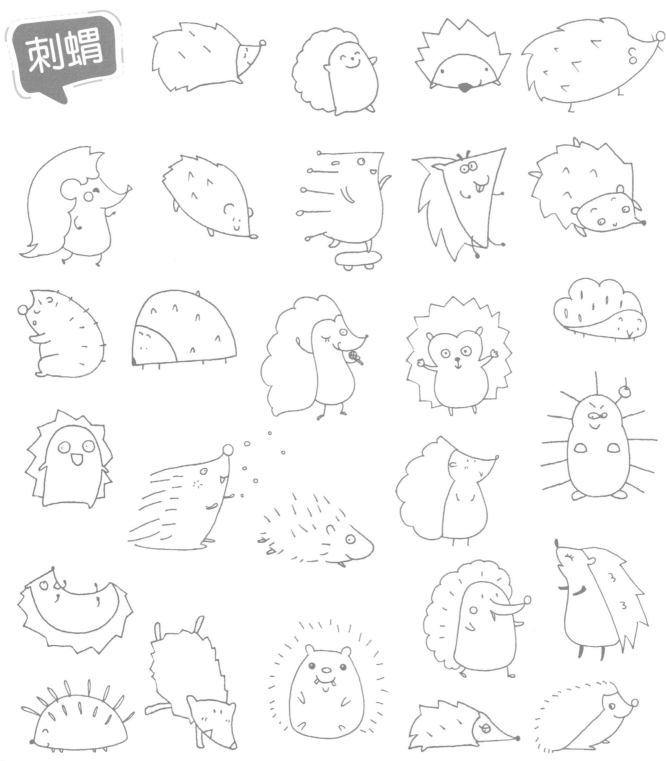

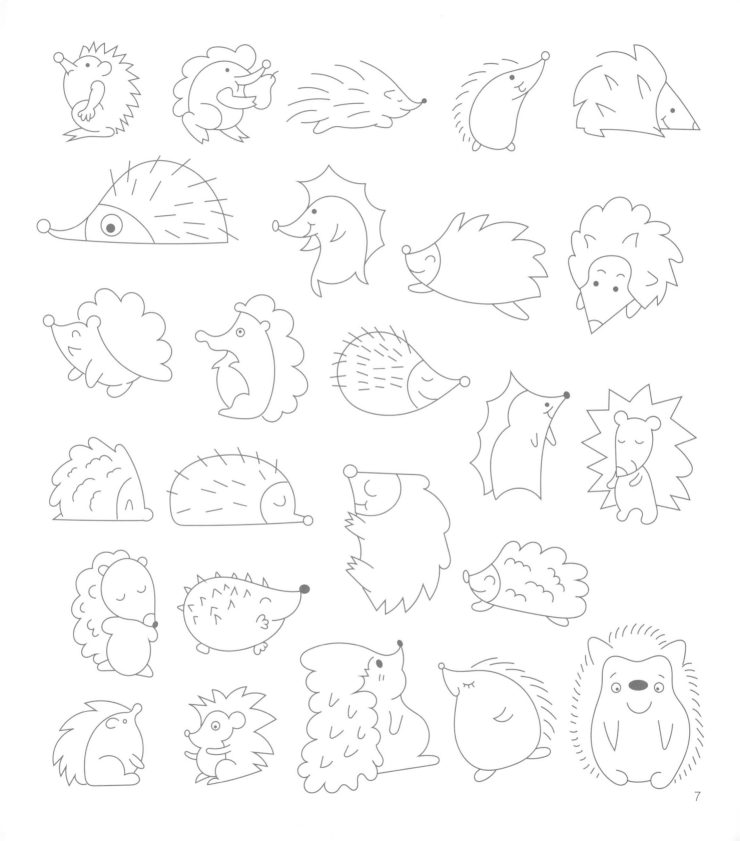

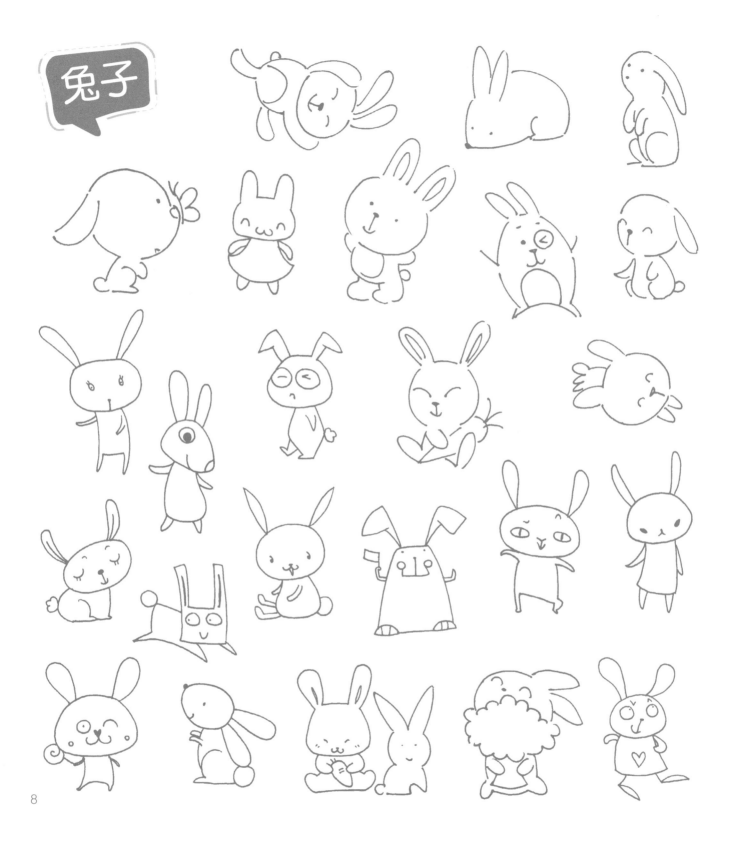

兔子

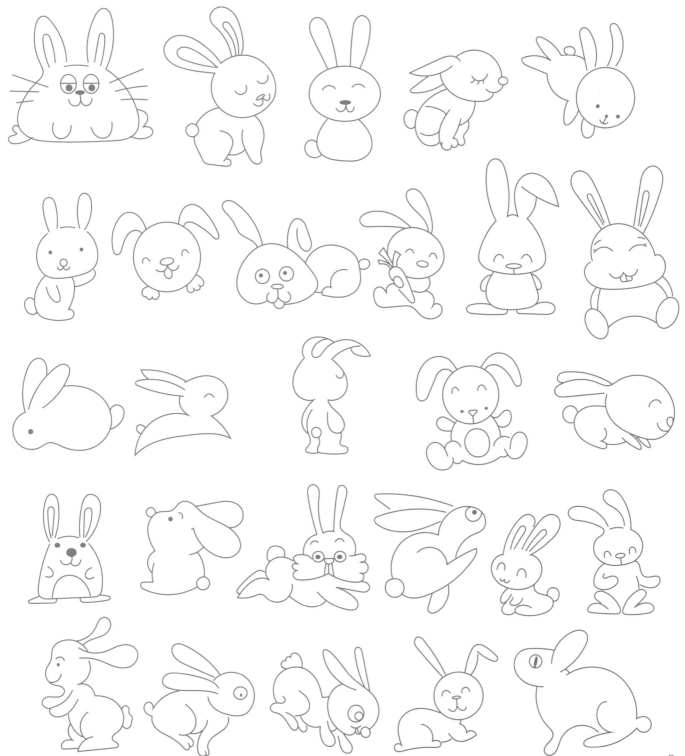

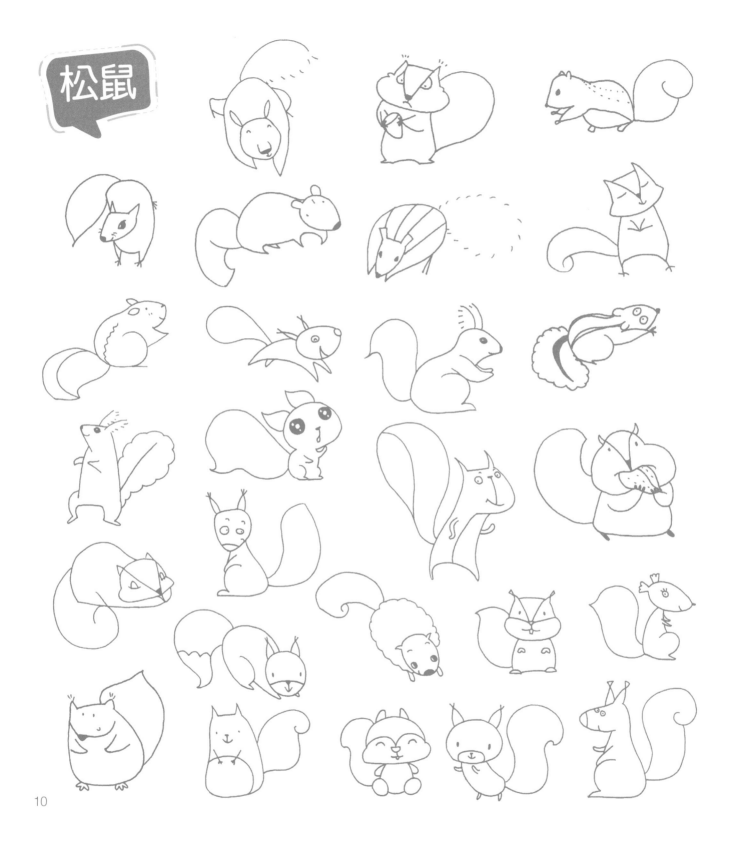

松鼠

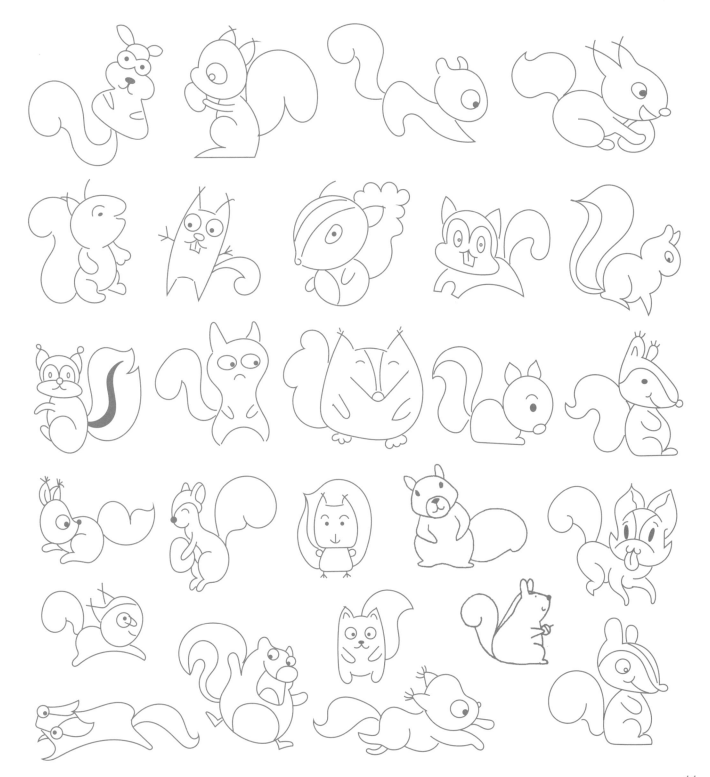

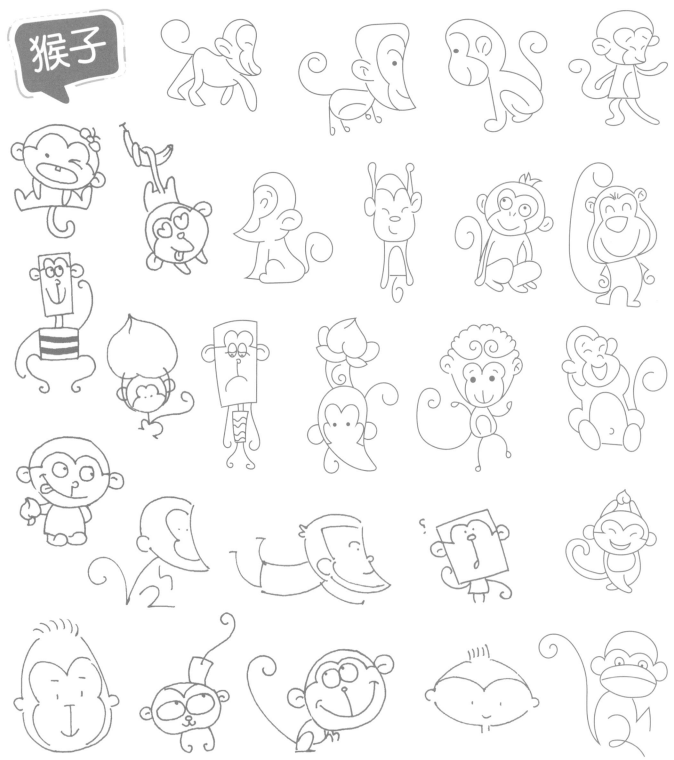

猴子

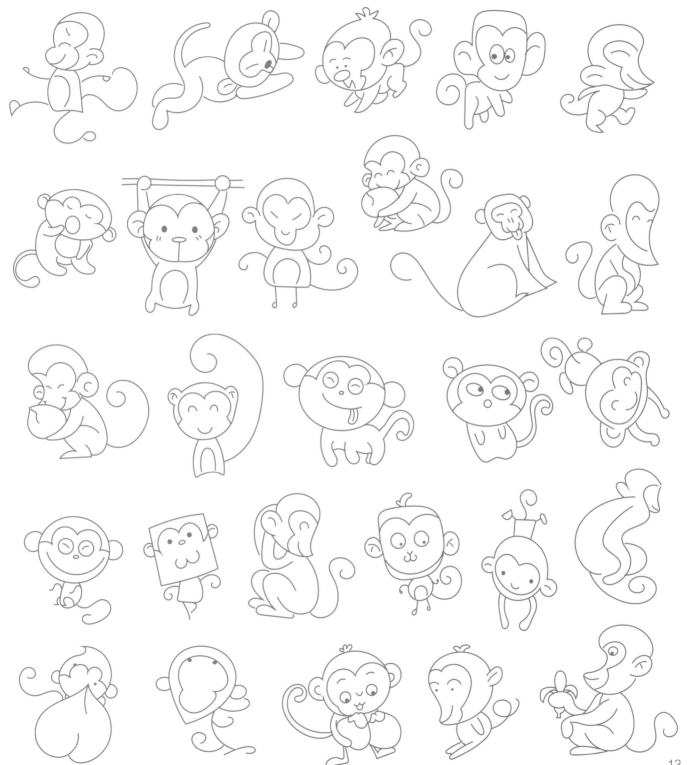

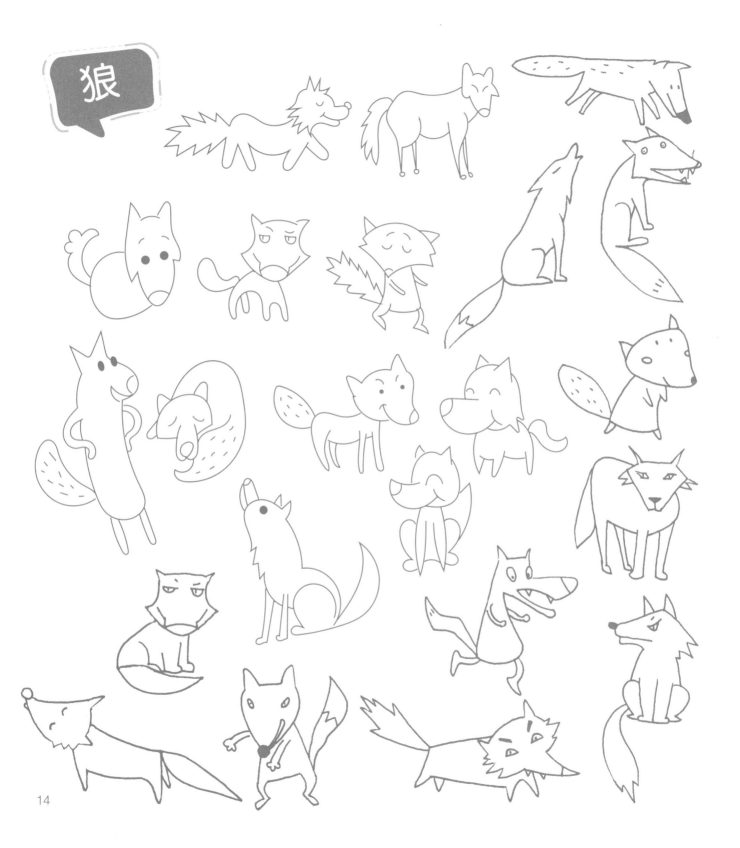

狼

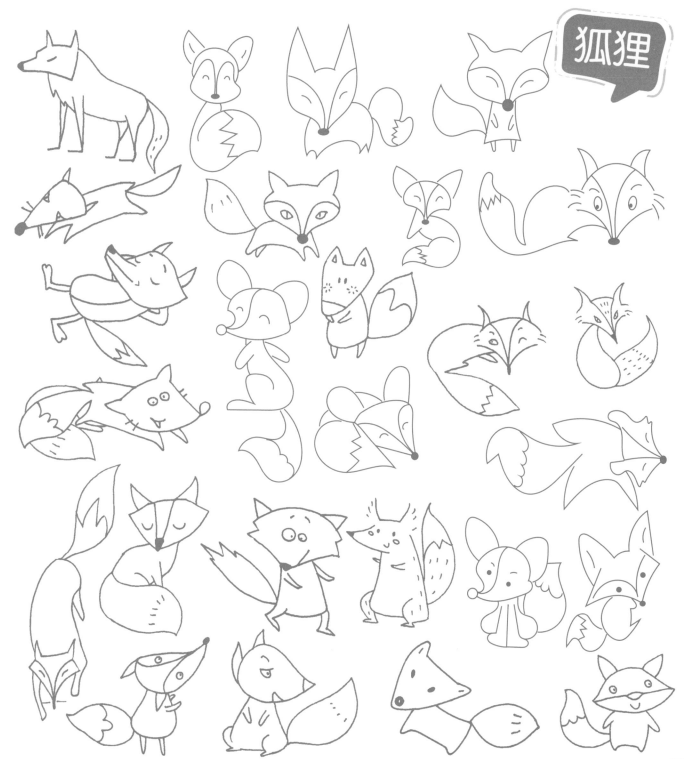

狐狸

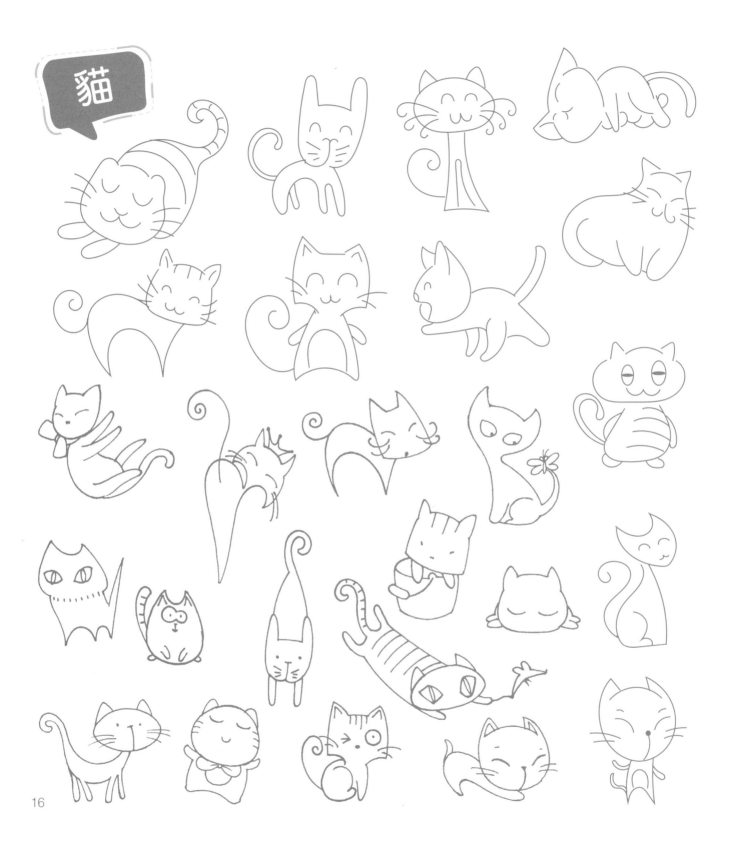

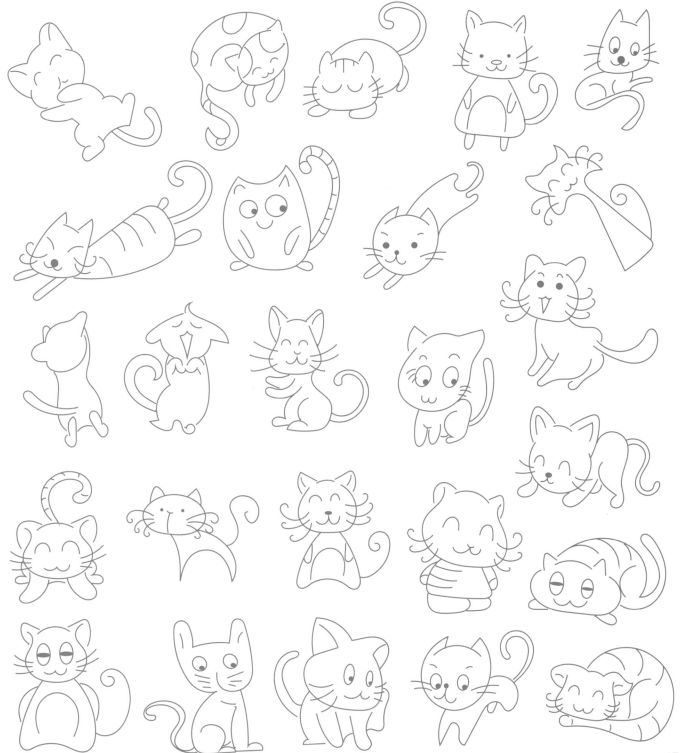

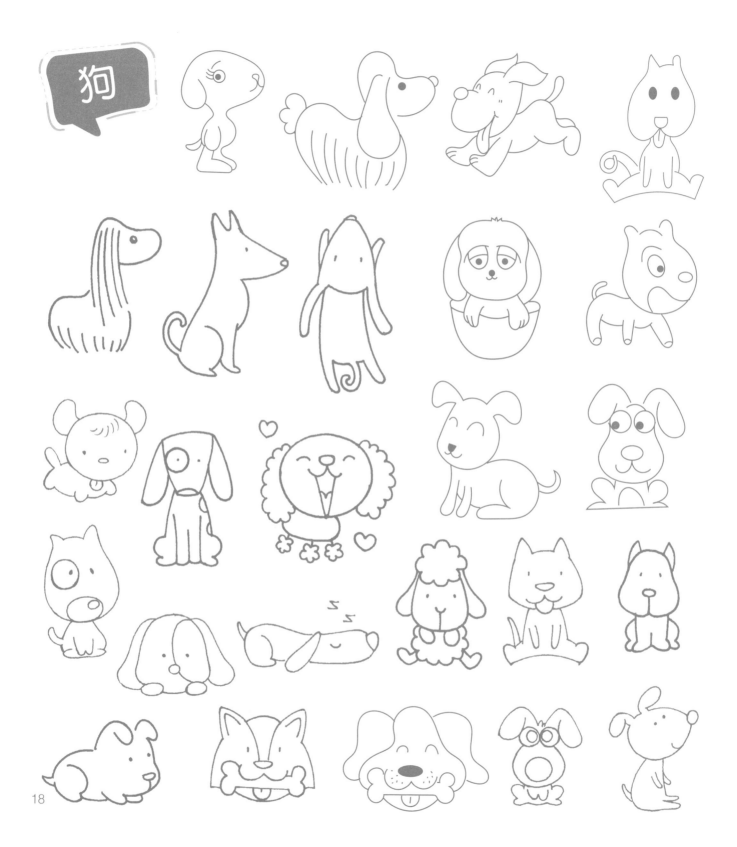

狗

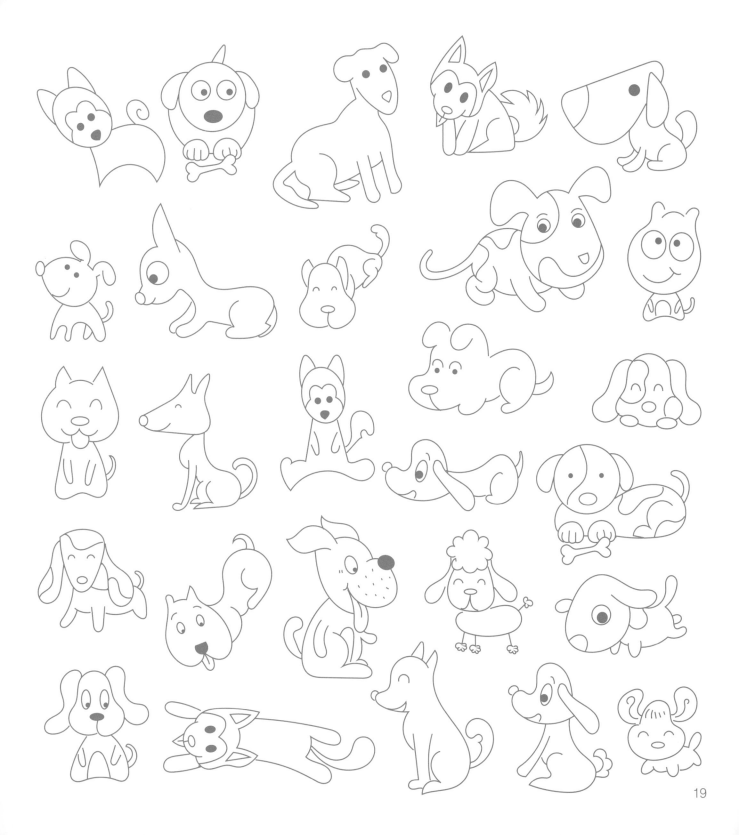

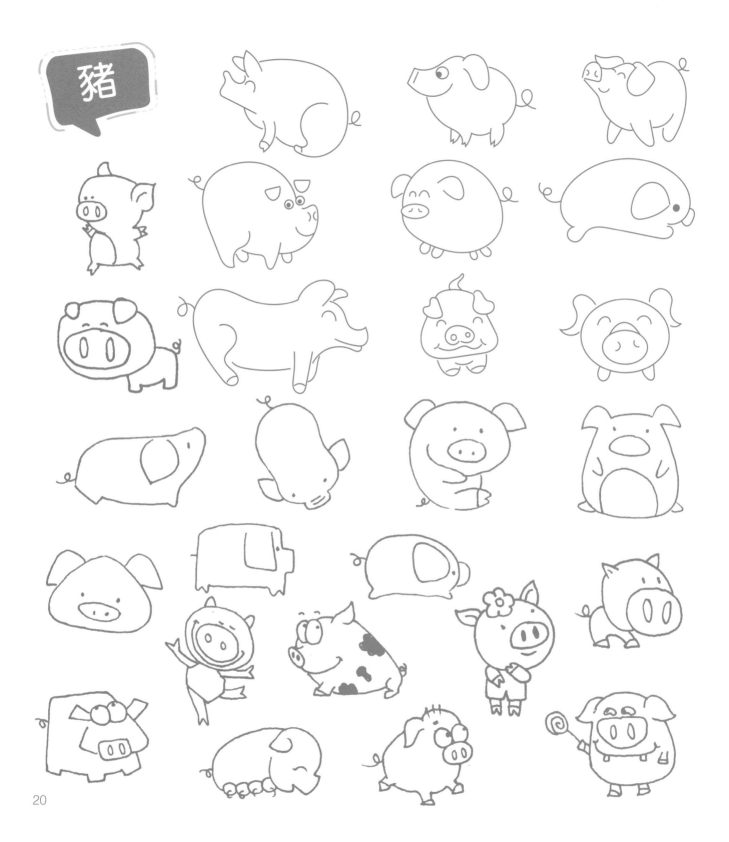

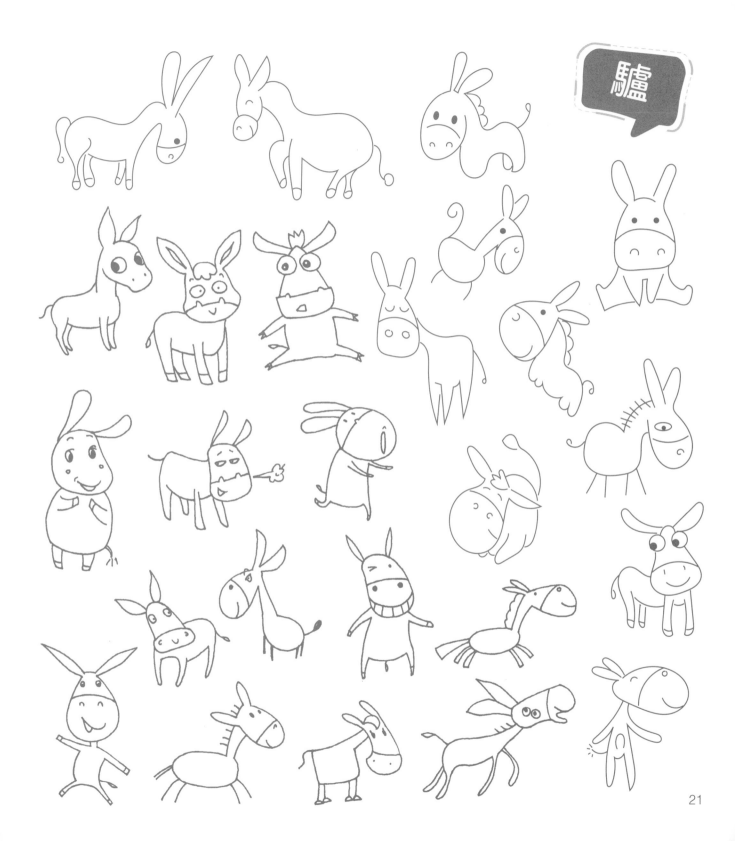

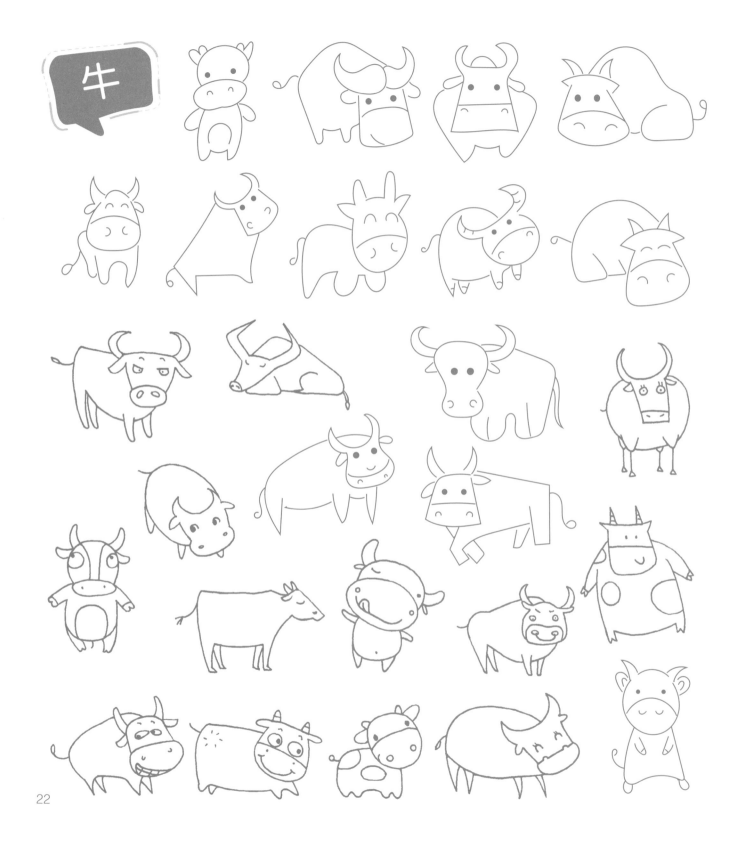

牛

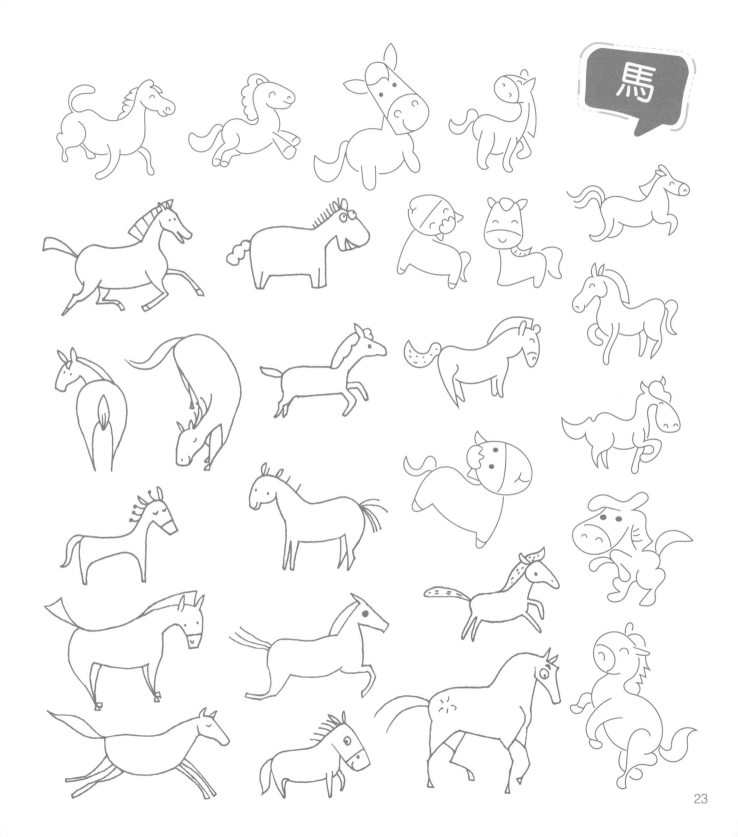

馬

23

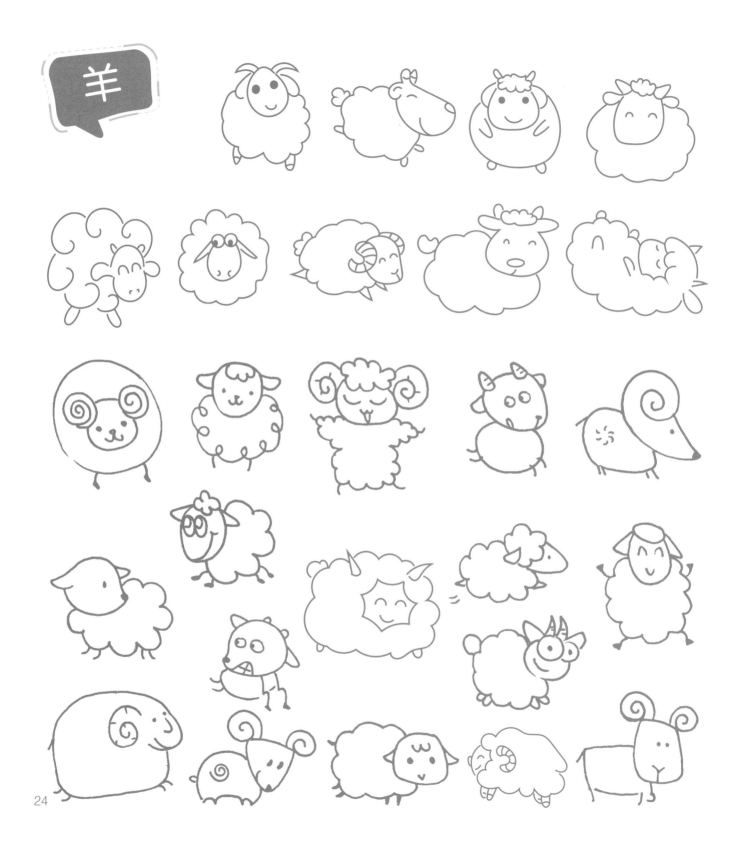

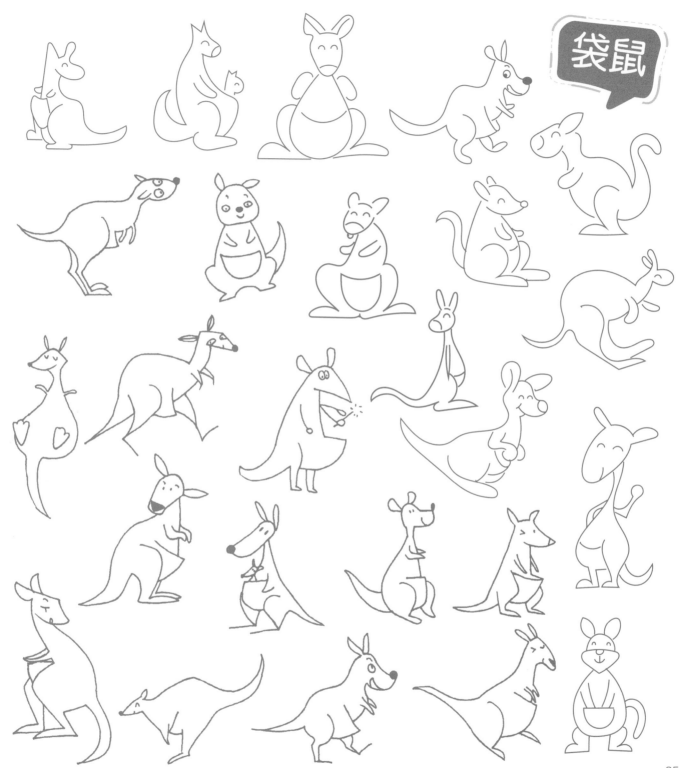

袋鼠

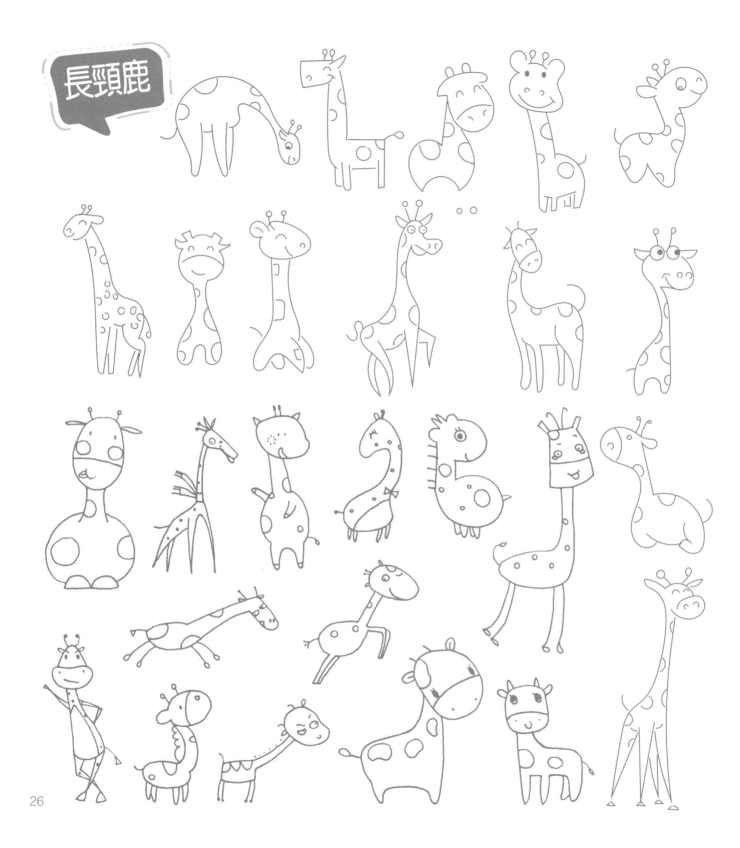

長頸鹿

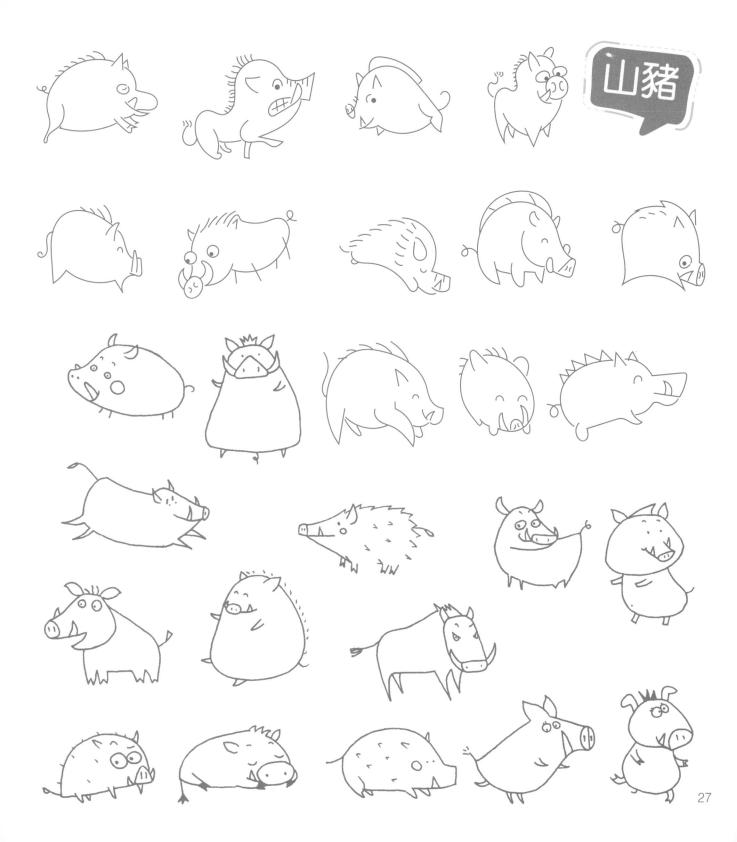

山豬

27

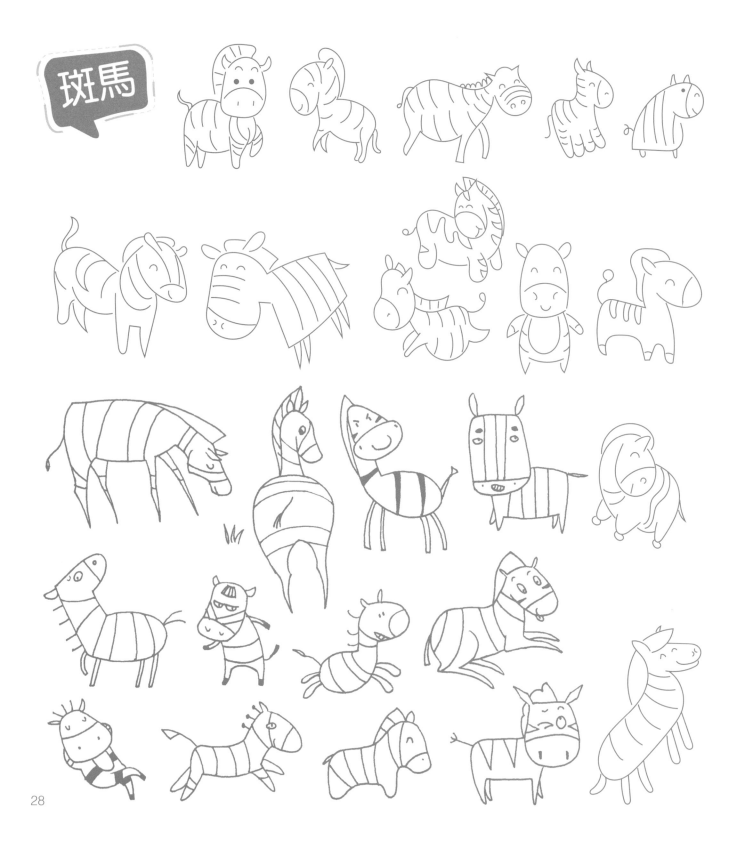

斑馬

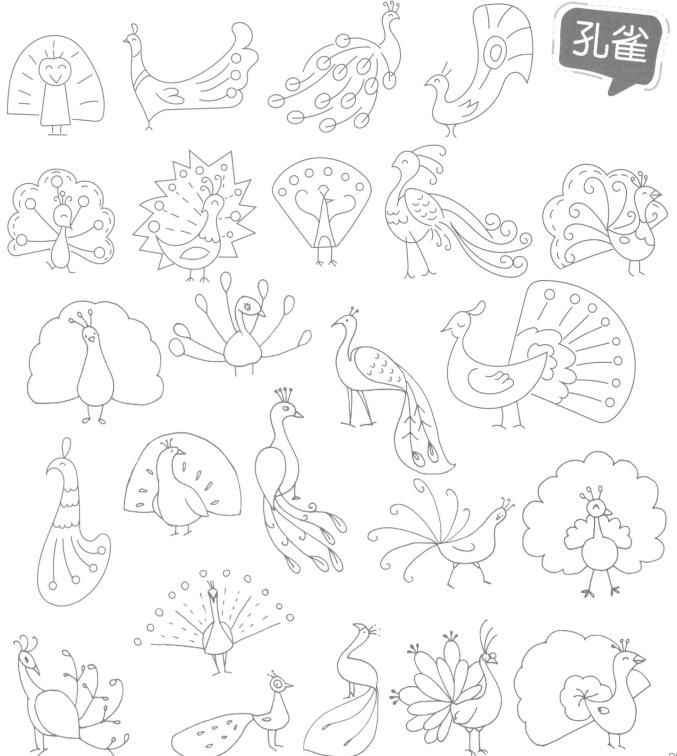

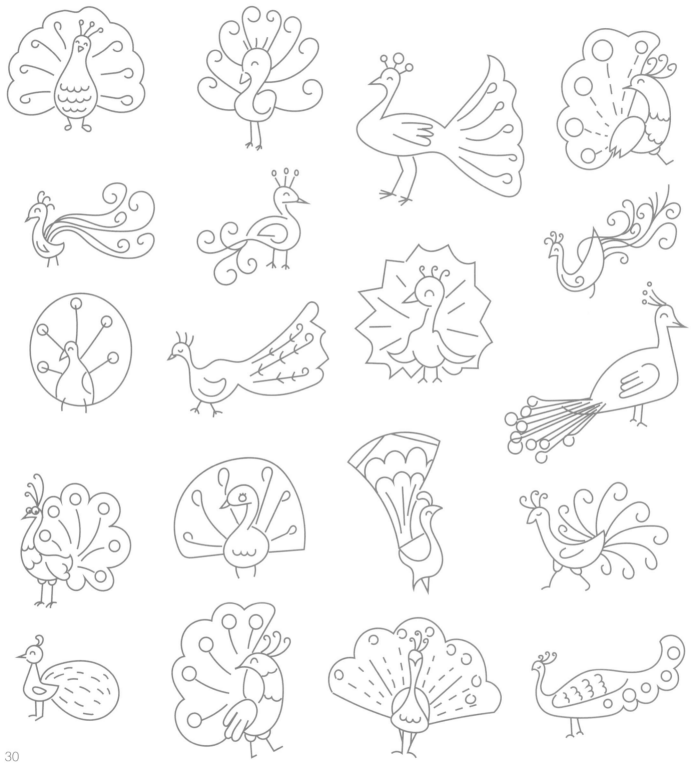

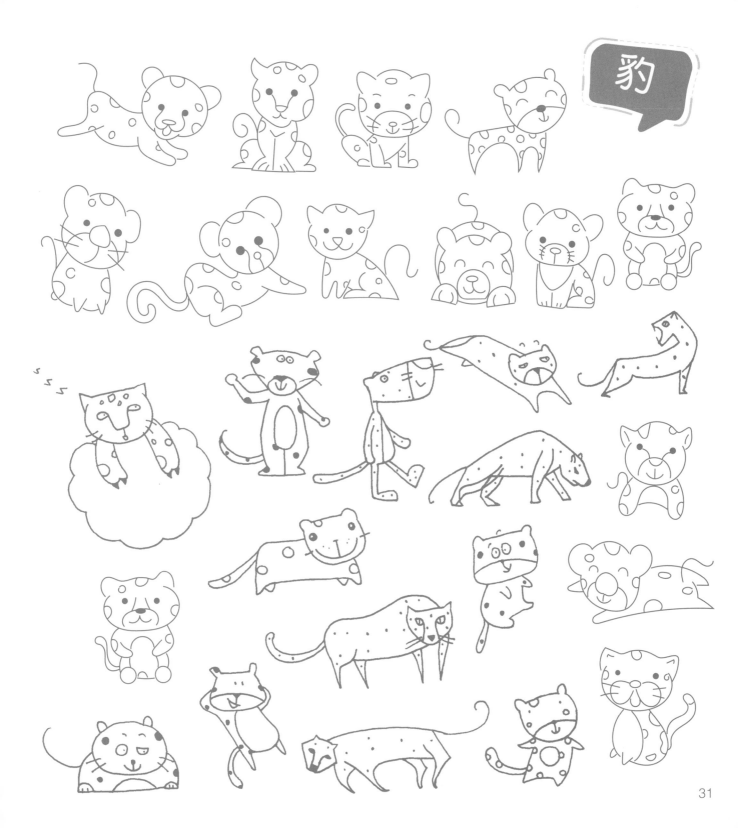

豹

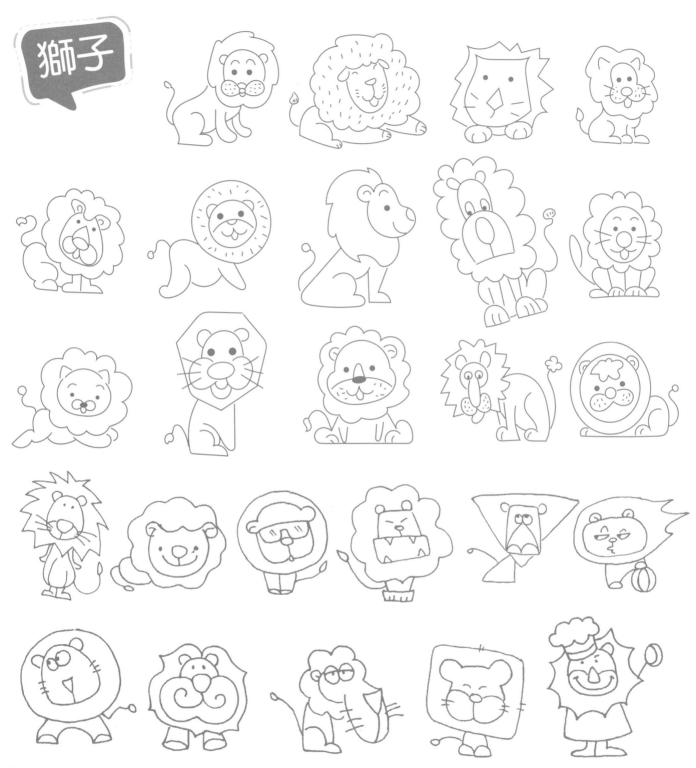

獅子

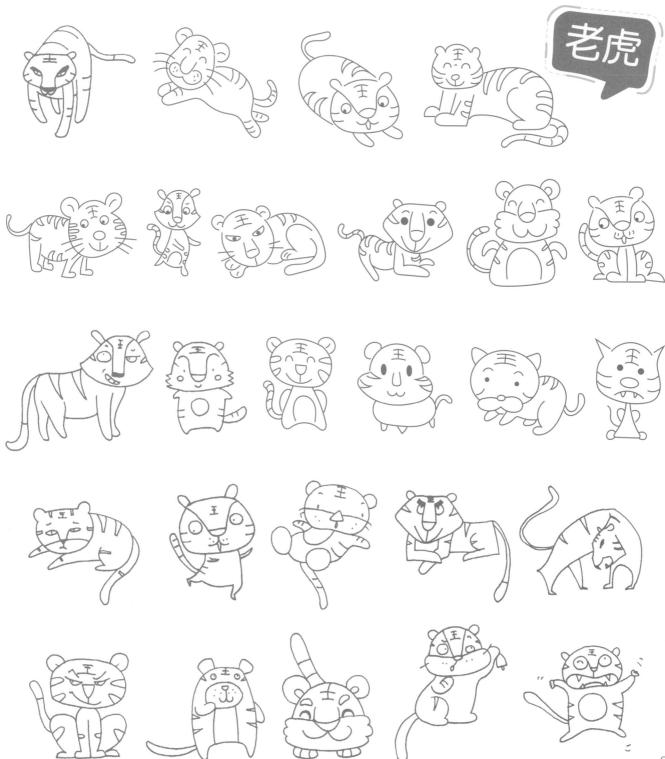

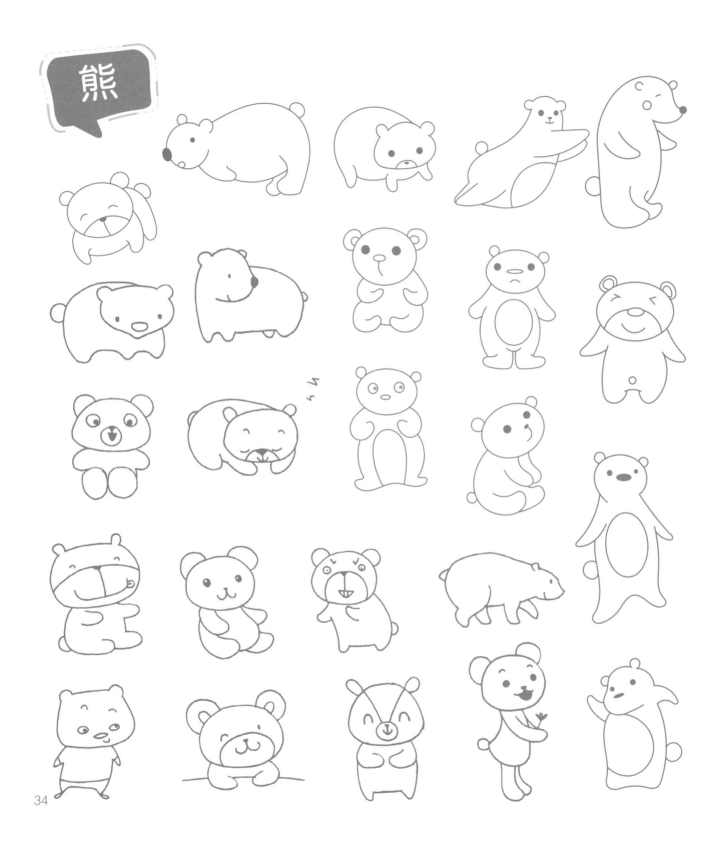

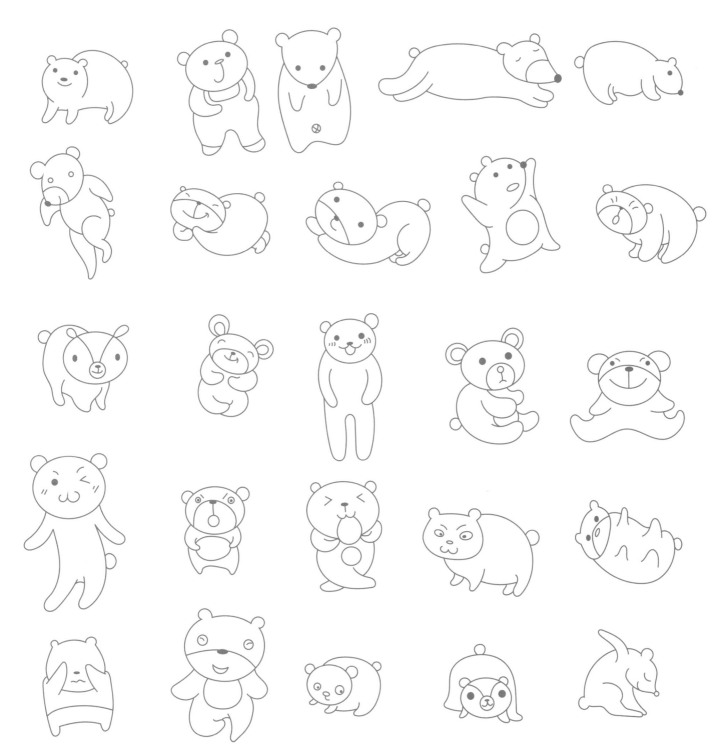

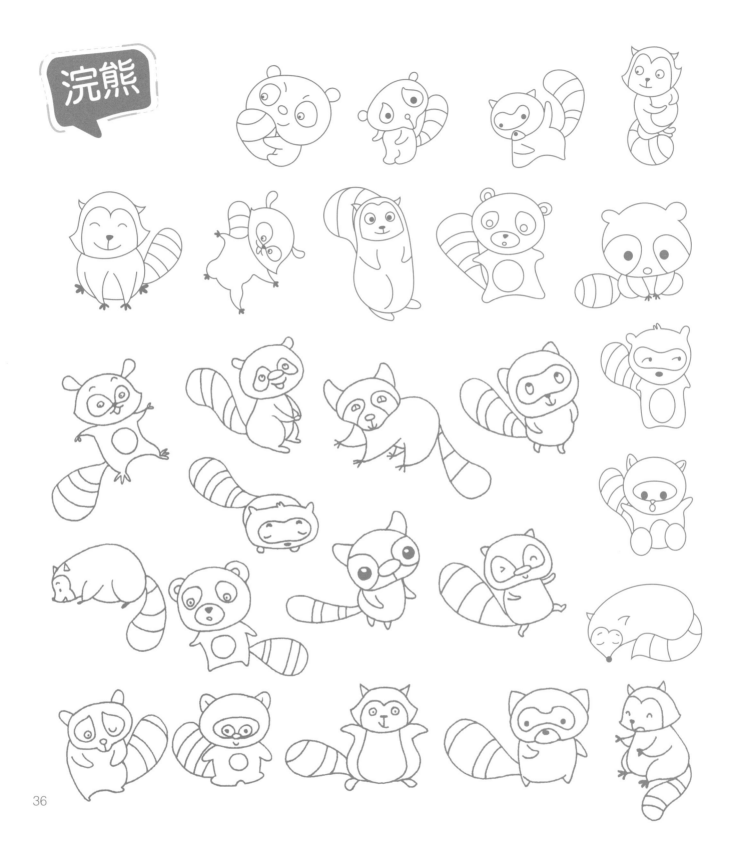

浣熊

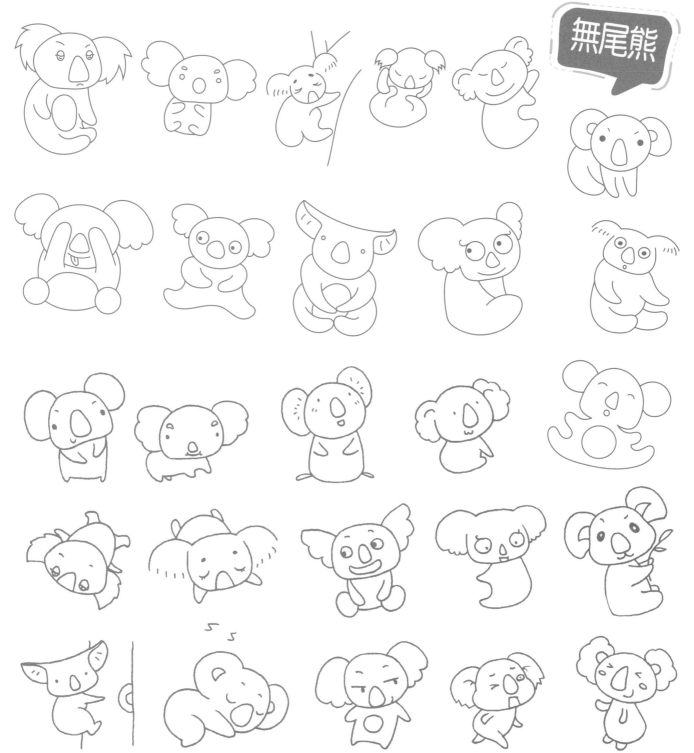

無尾熊

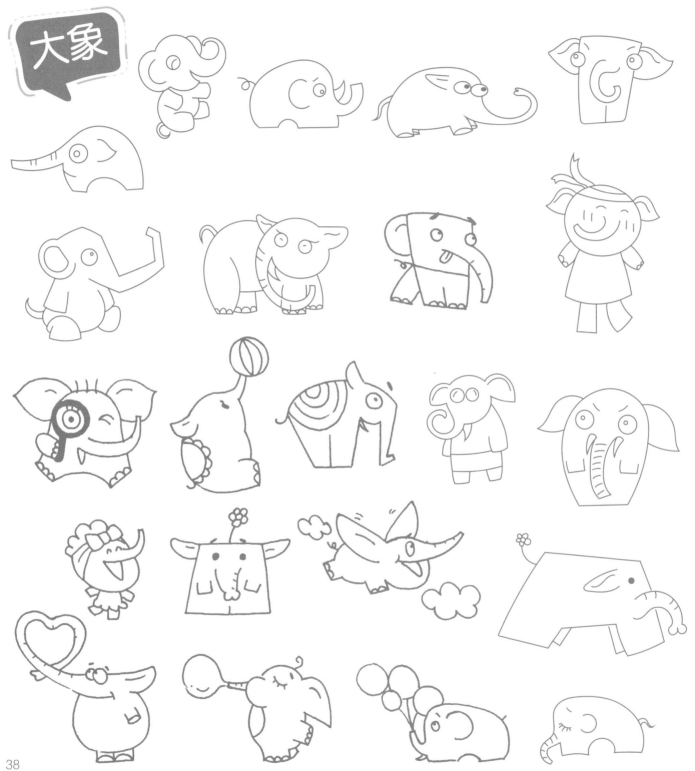

大象

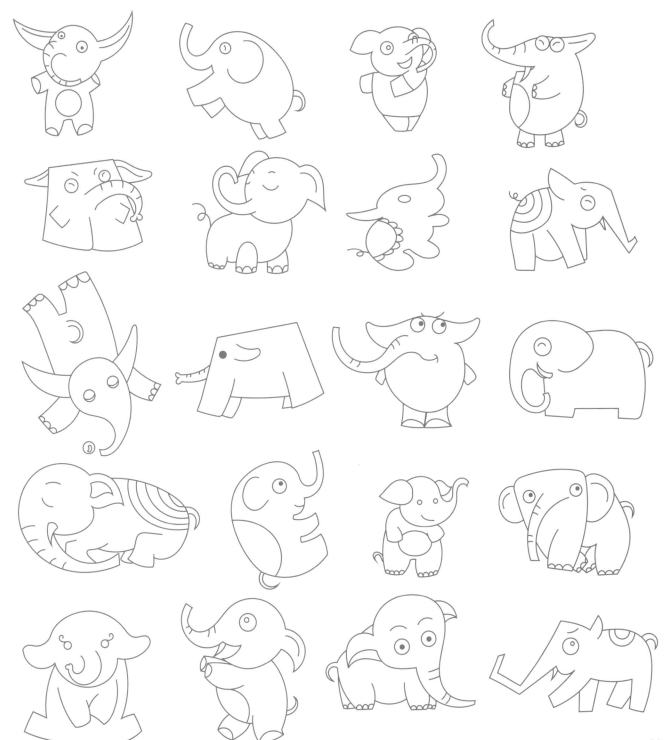

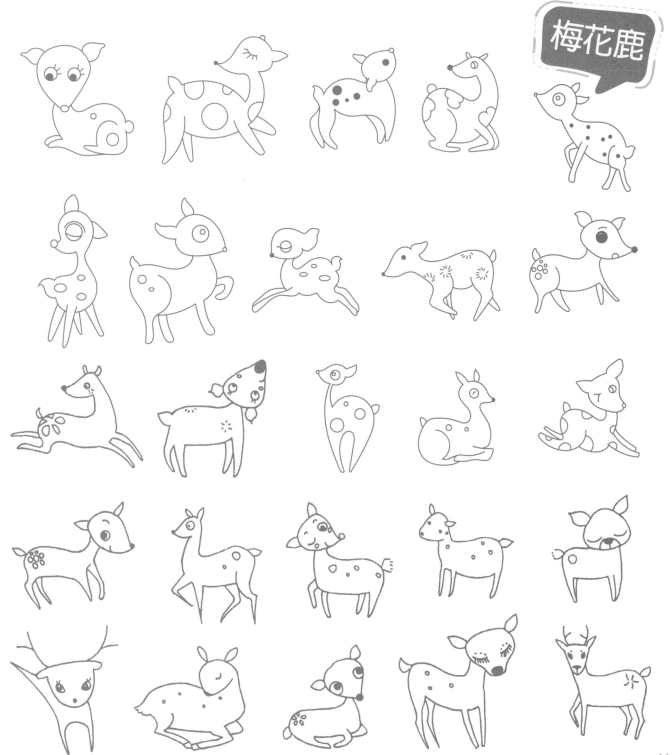

梅花鹿

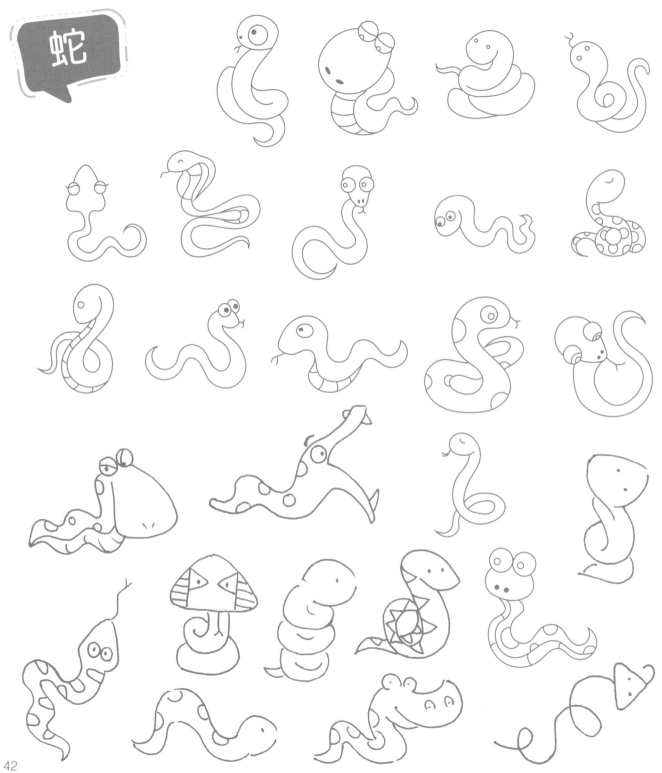

蛇

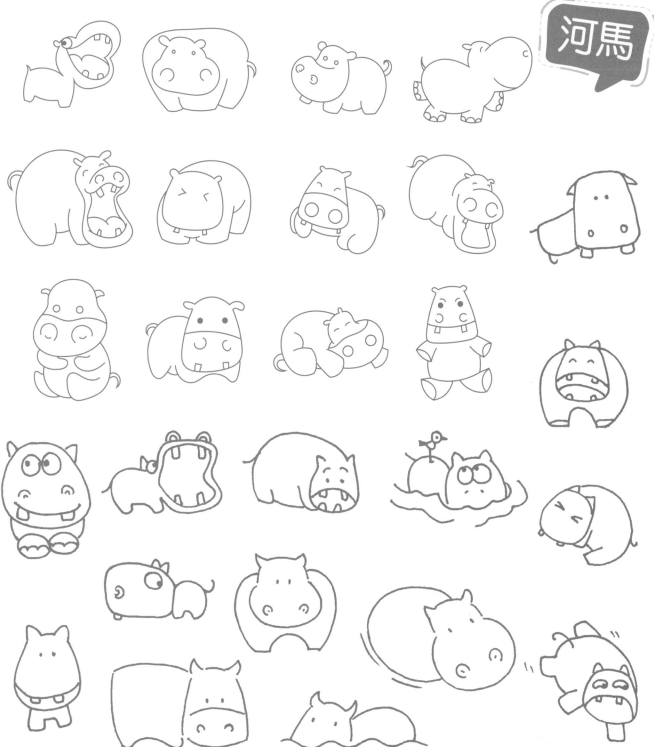

河馬

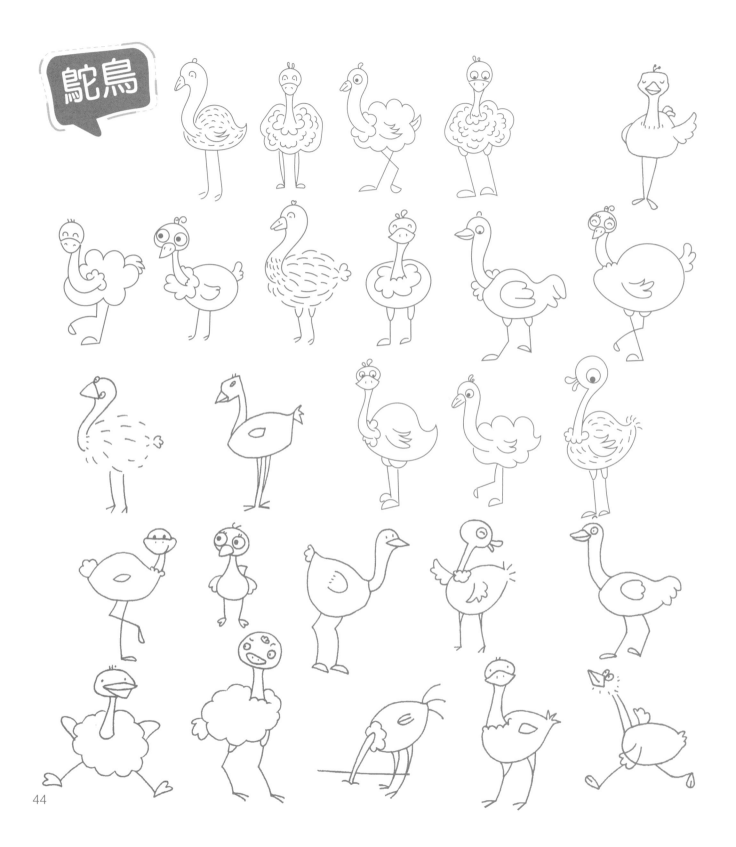

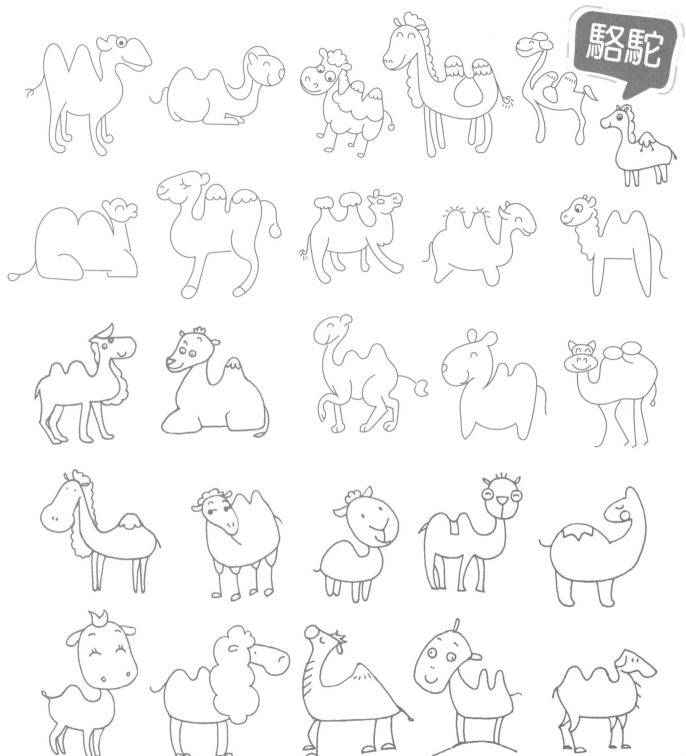

駱駝

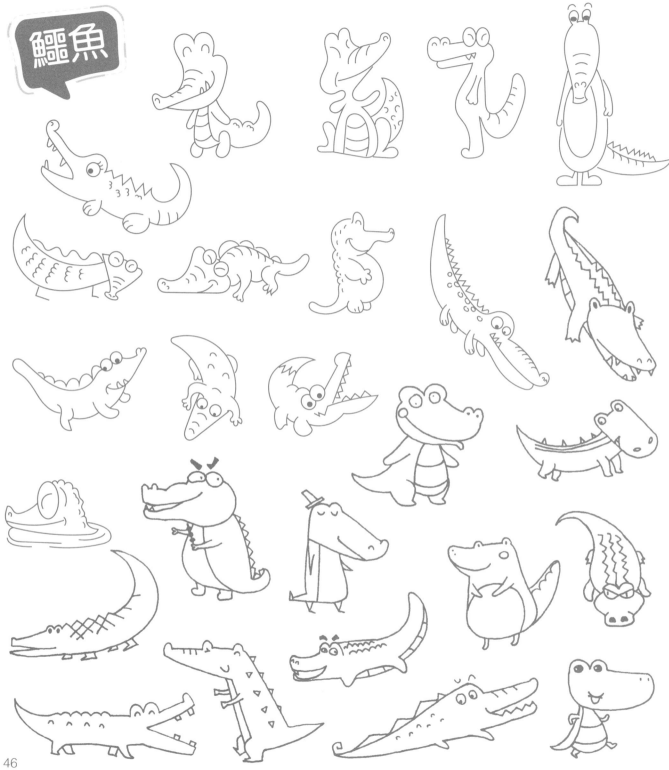

鱷魚

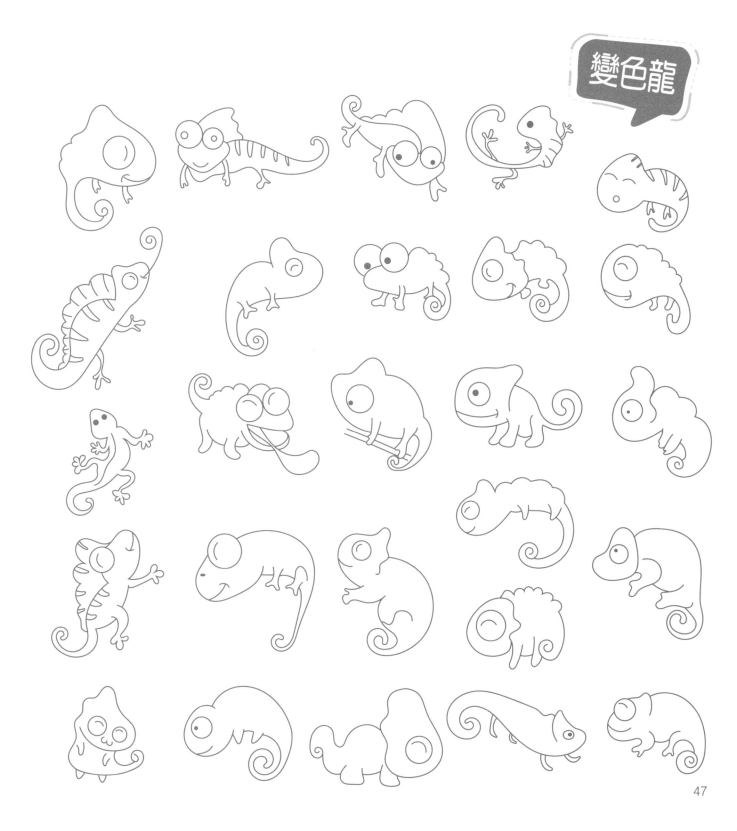

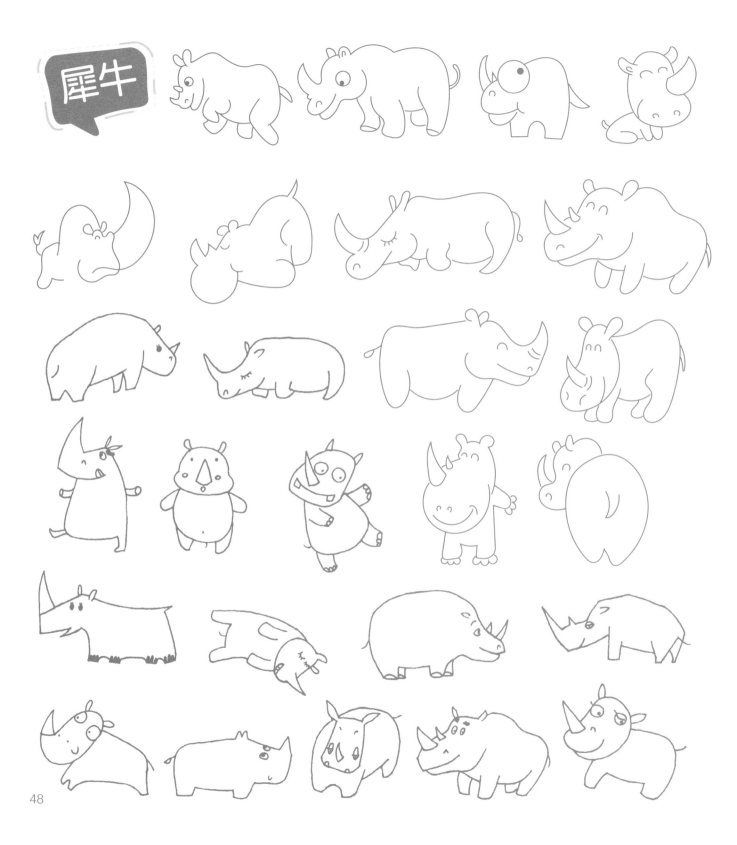

犀牛

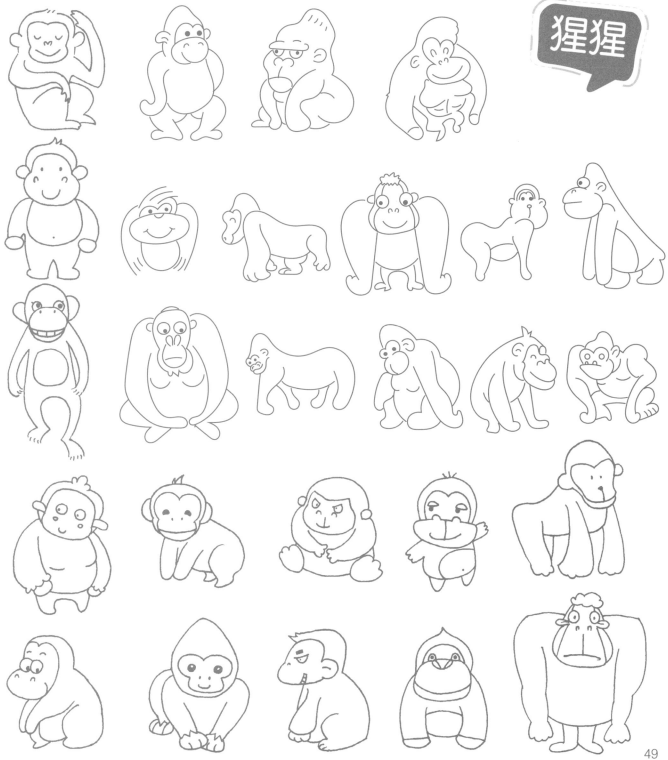

猩猩

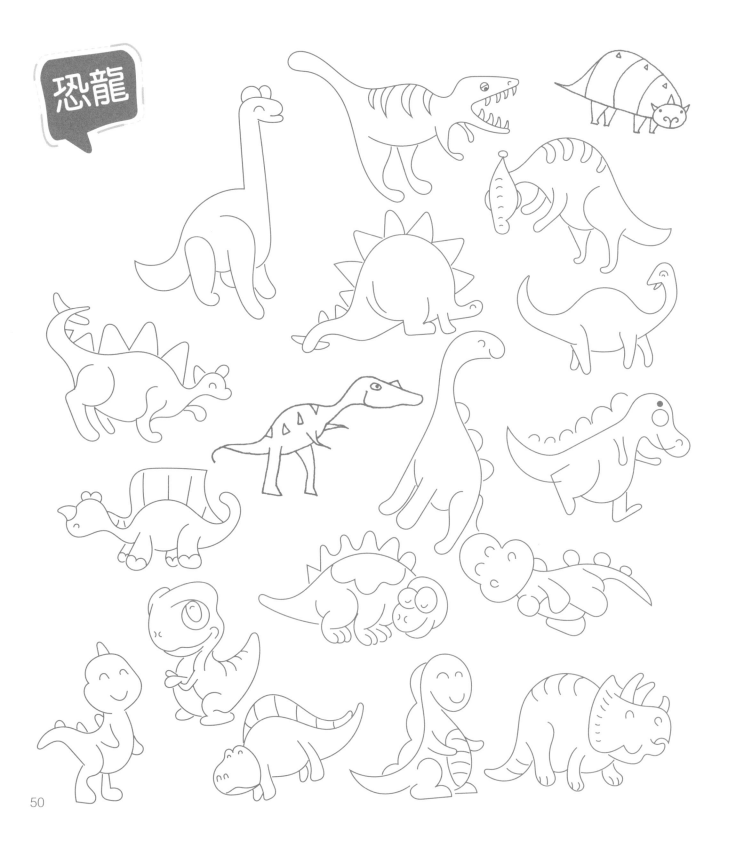

恐龍

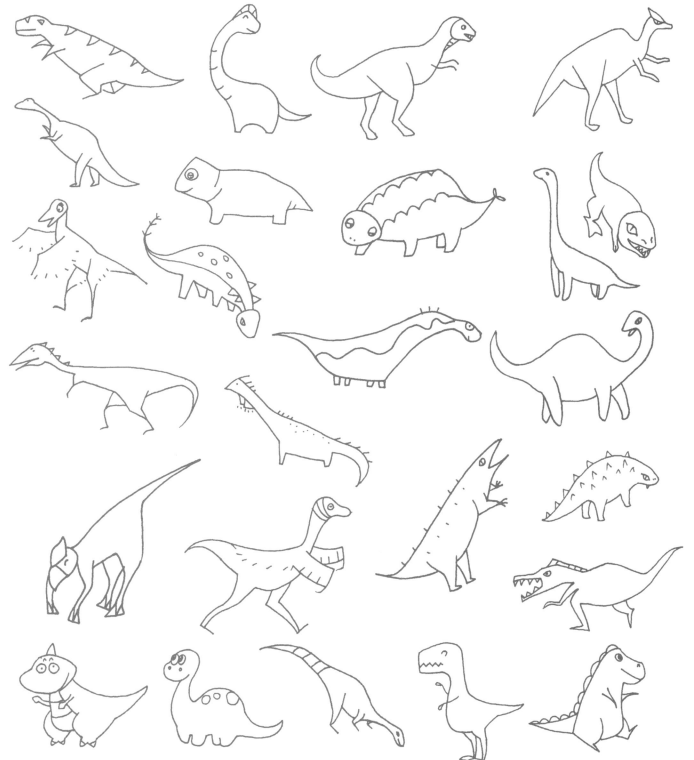

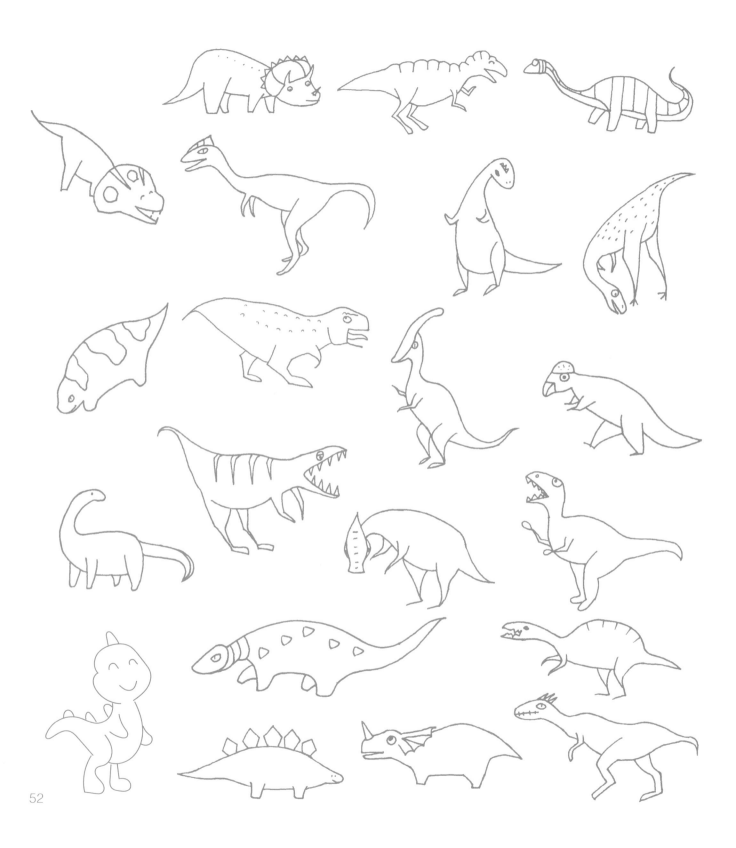

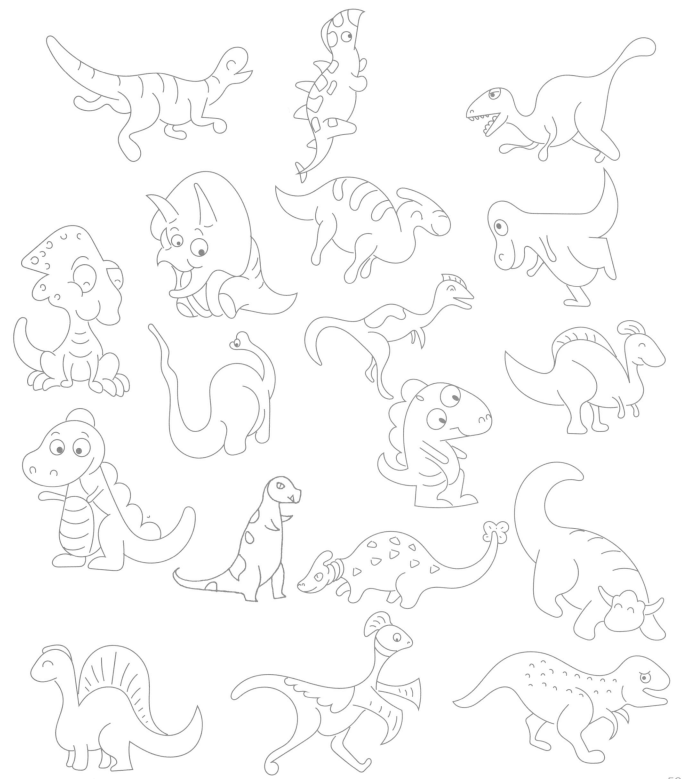

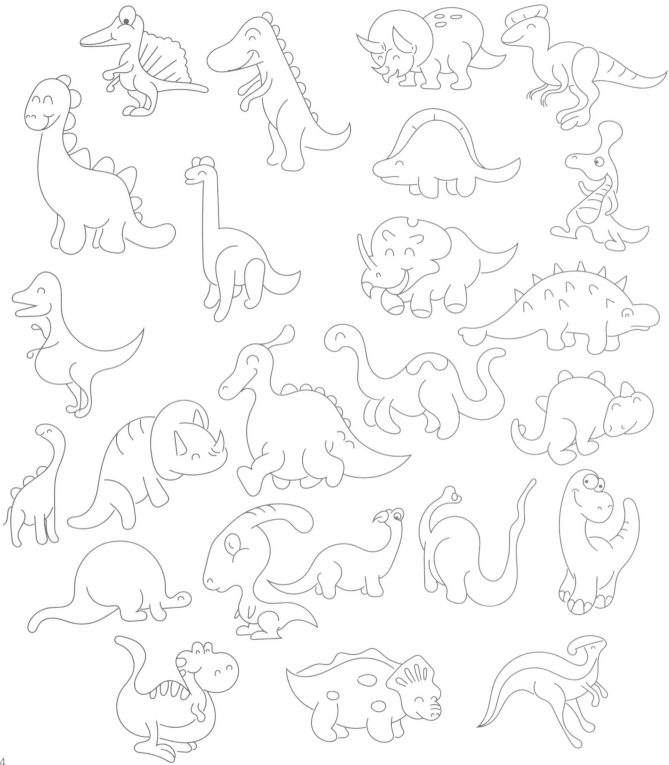

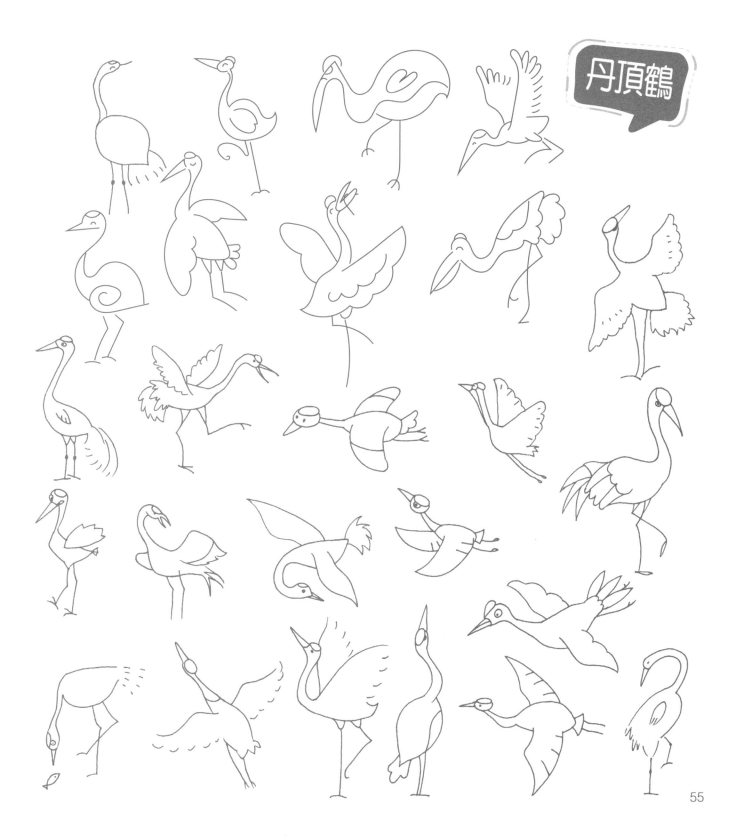

丹頂鶴

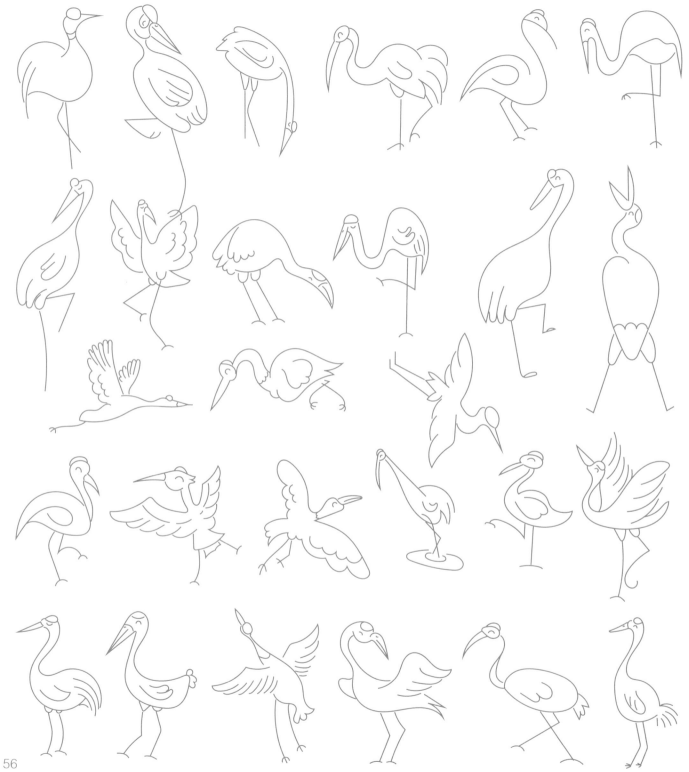

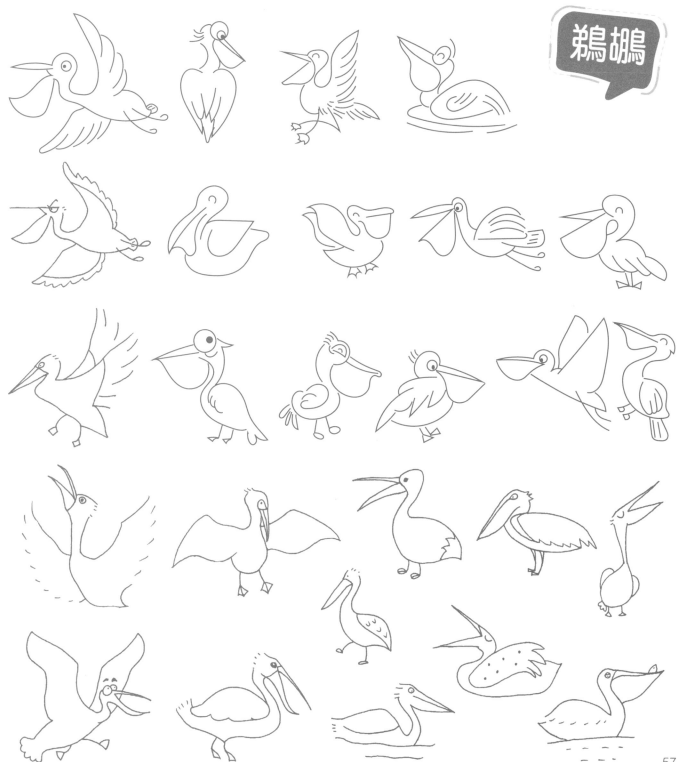

鵜鶘

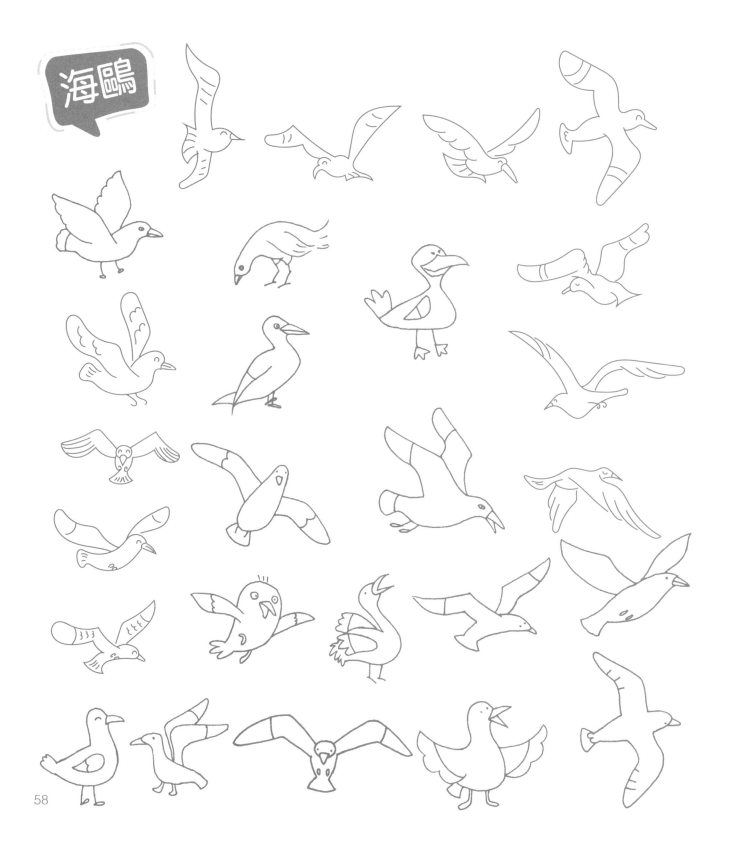

海鷗

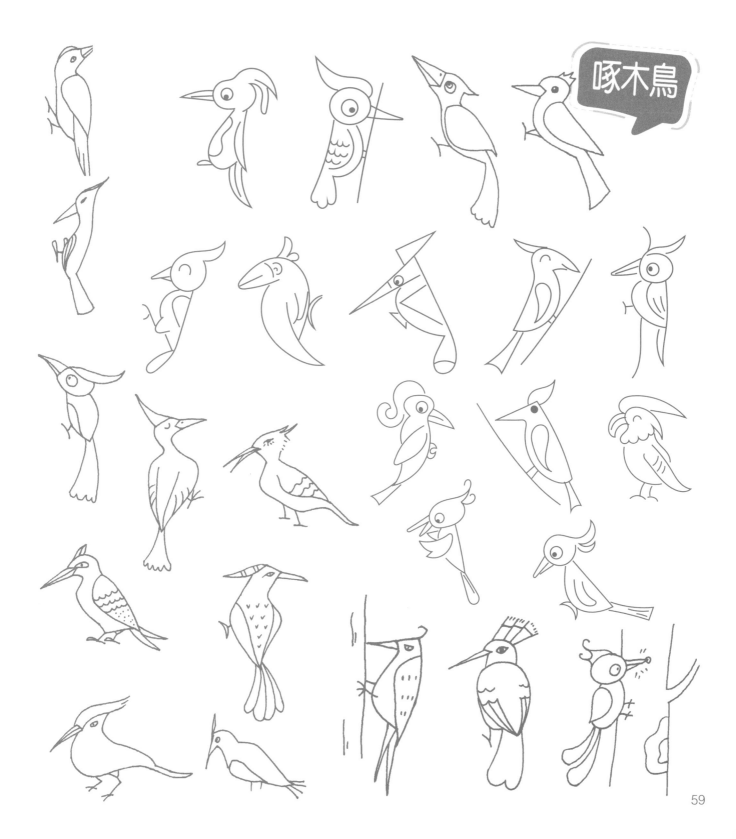

啄木鳥

59

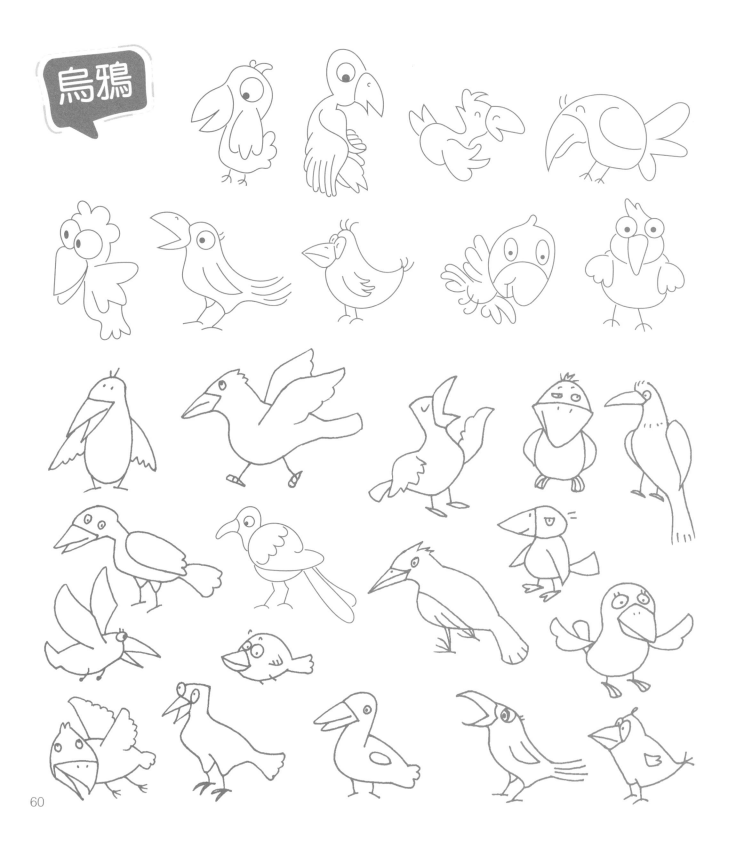

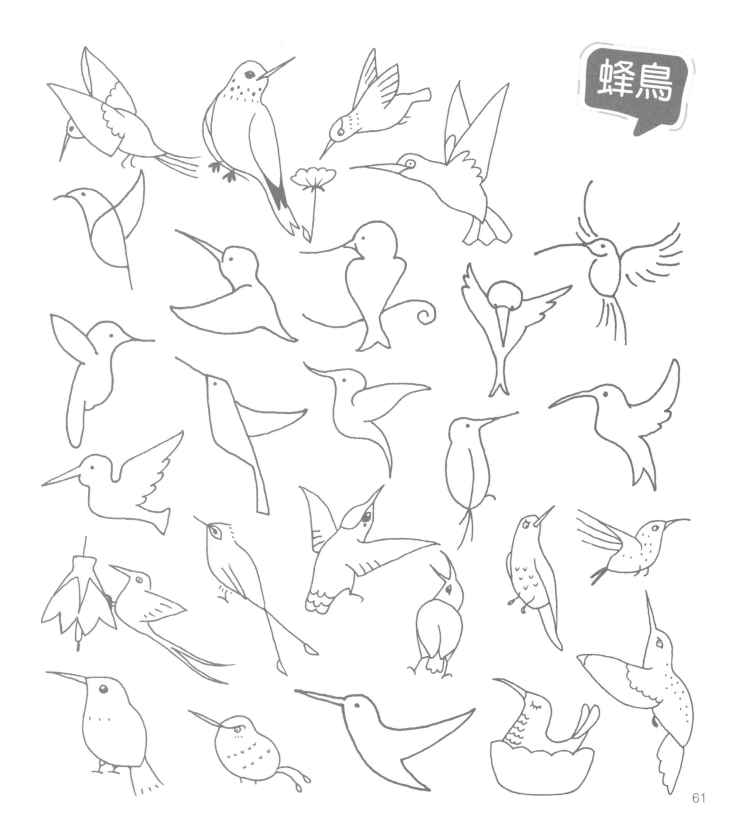

蜂鳥

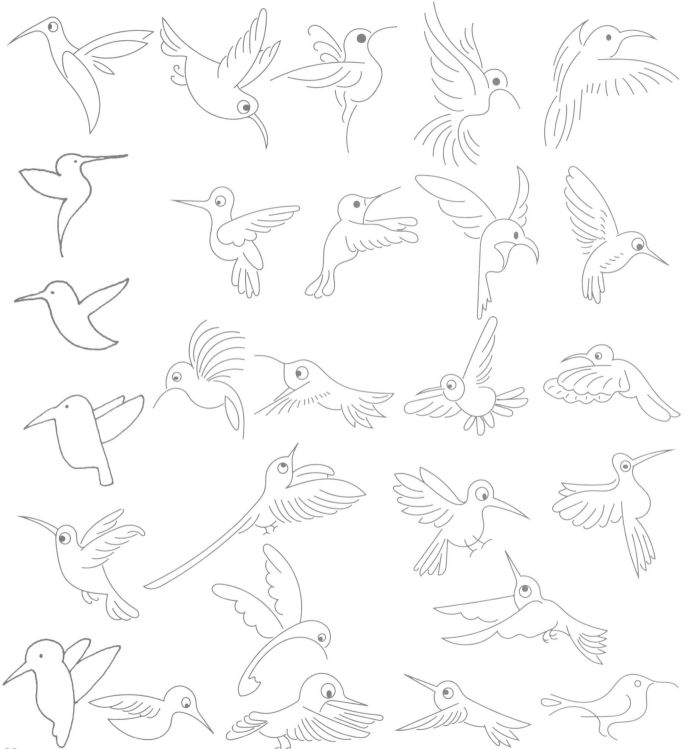

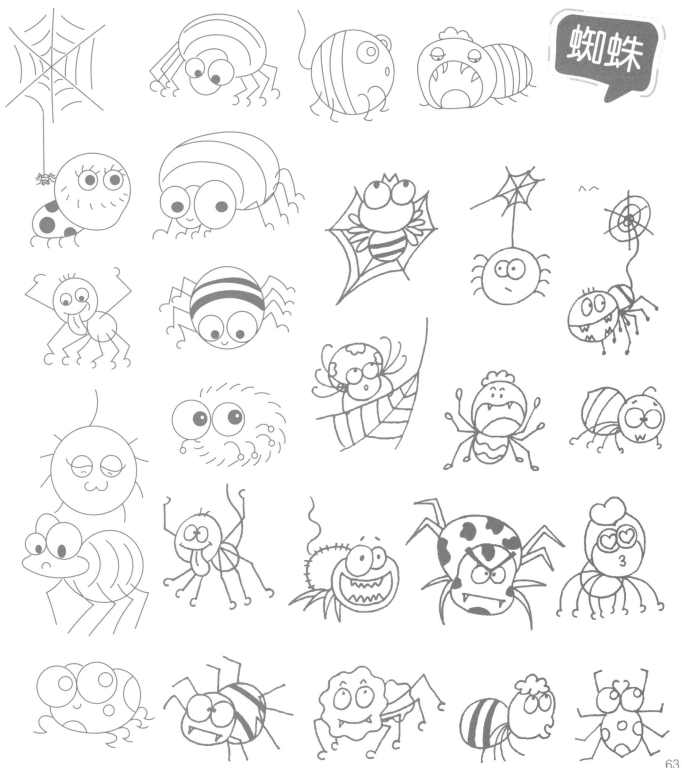

蜘蛛

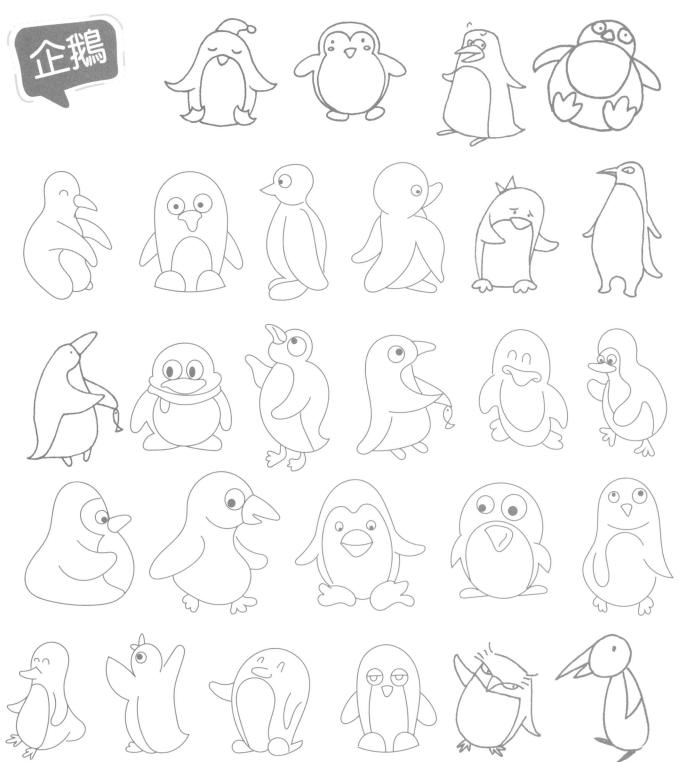

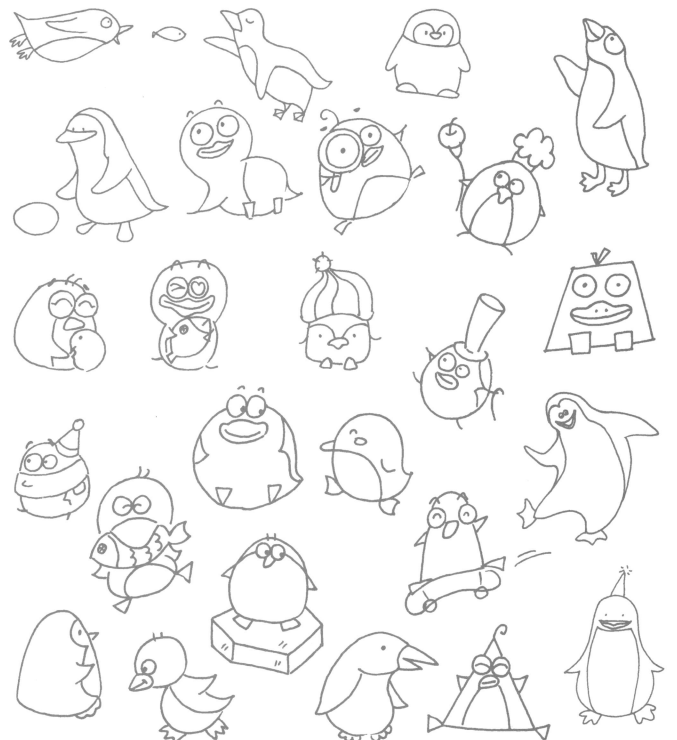

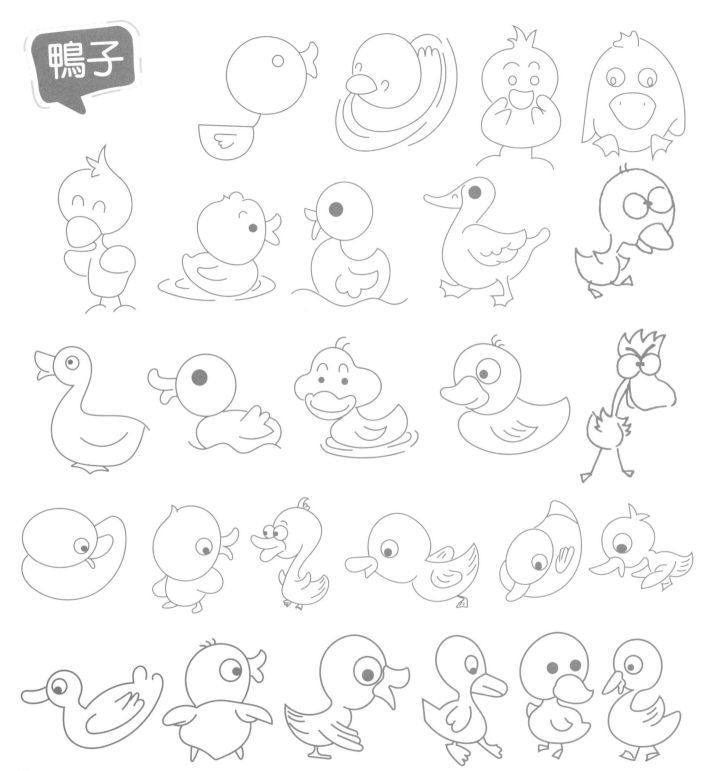

鴨子

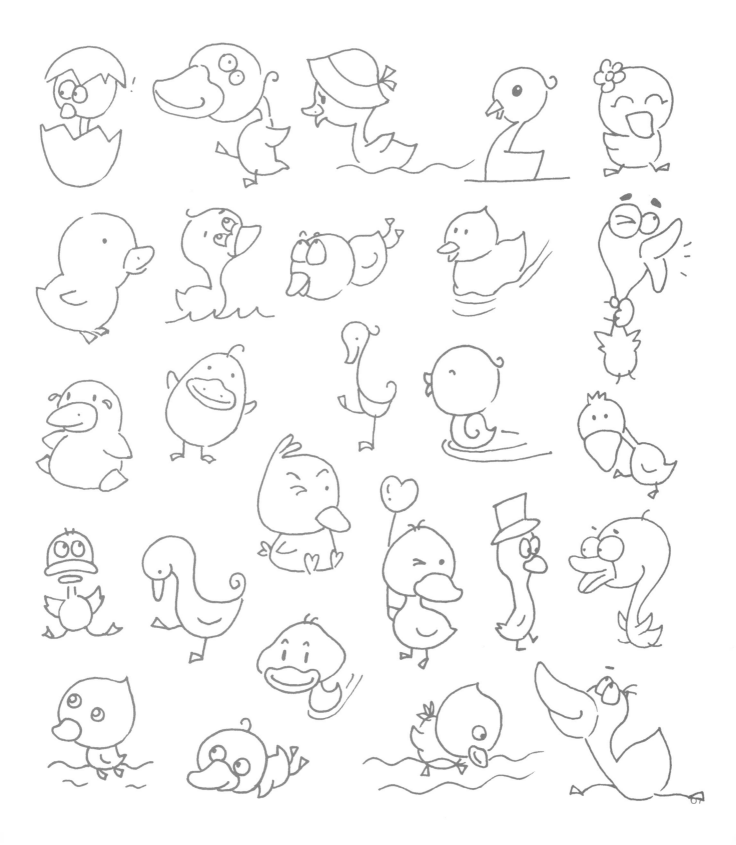

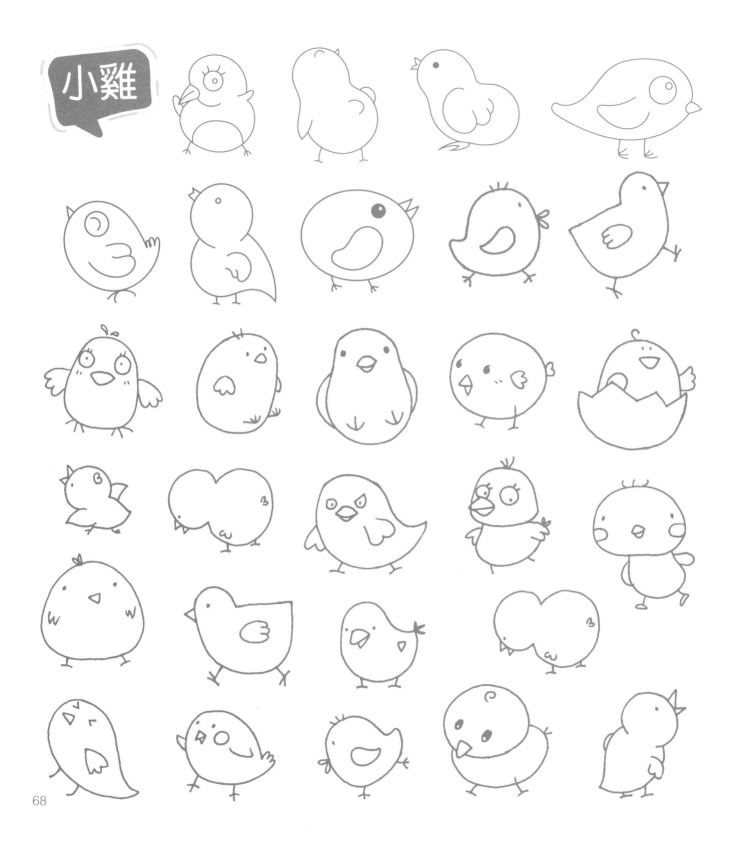

小雞

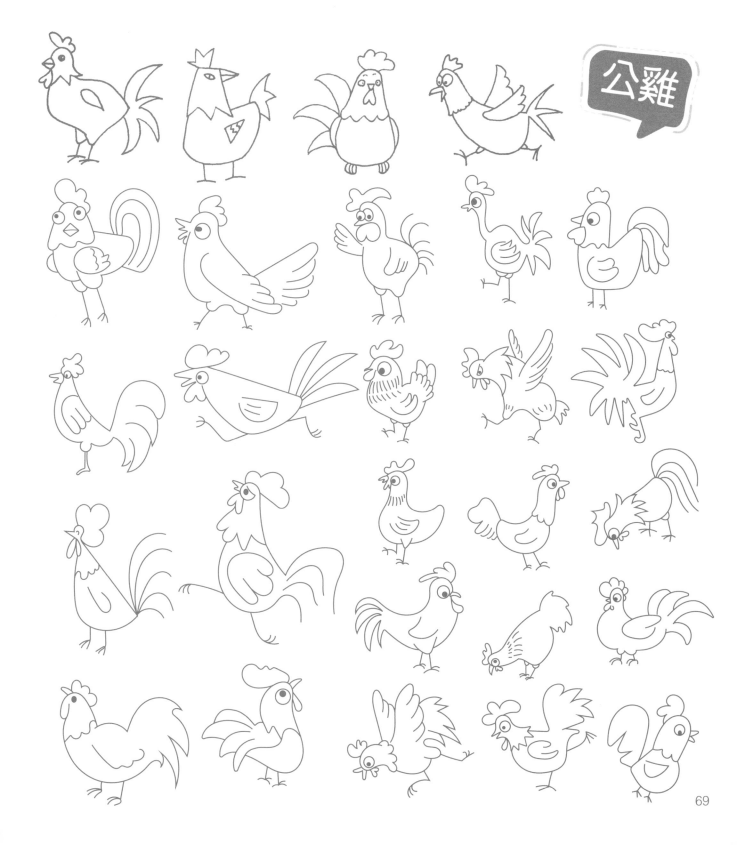

公雞

69

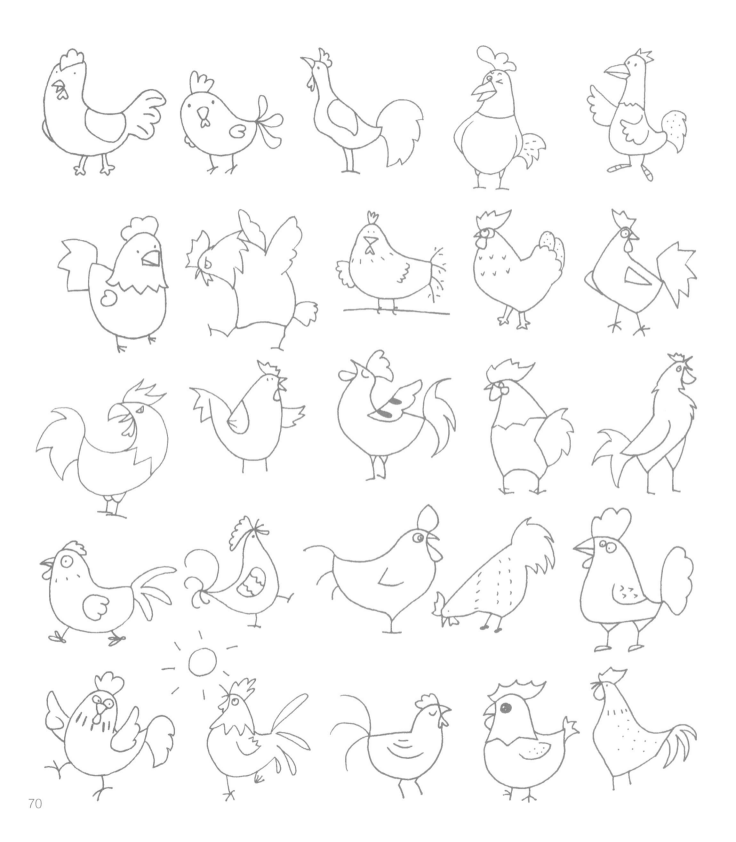

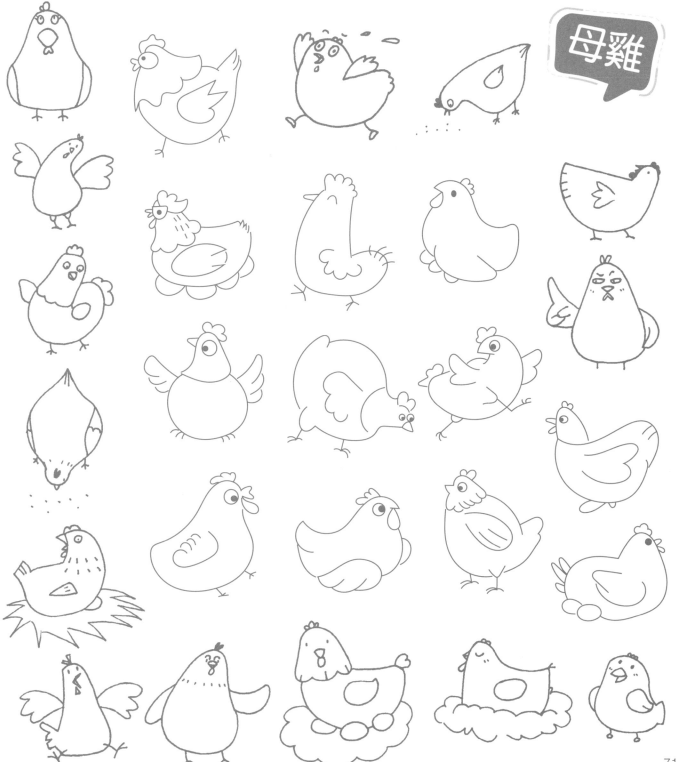

母雞

71

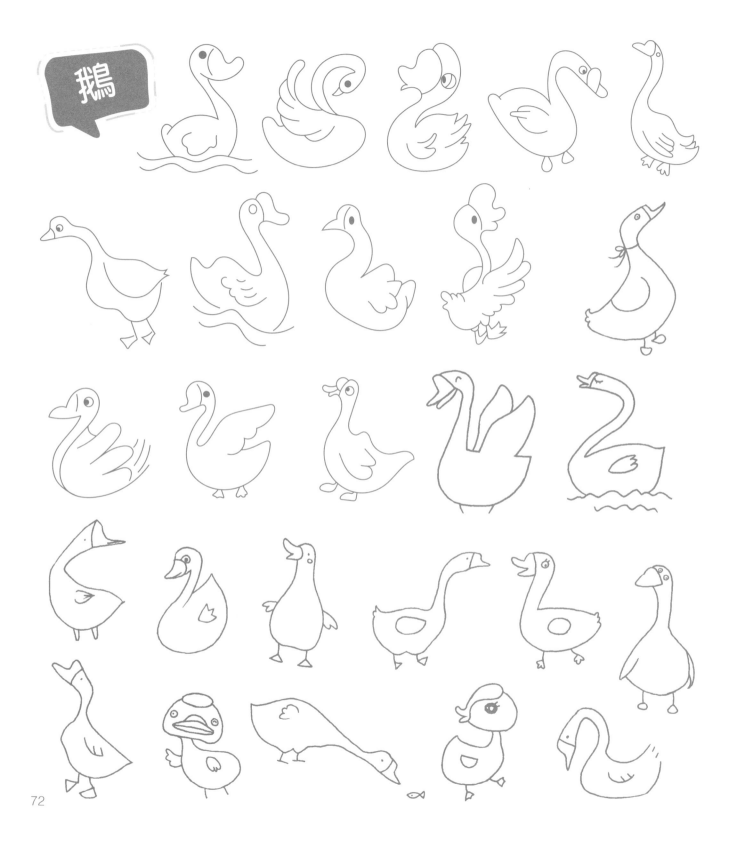

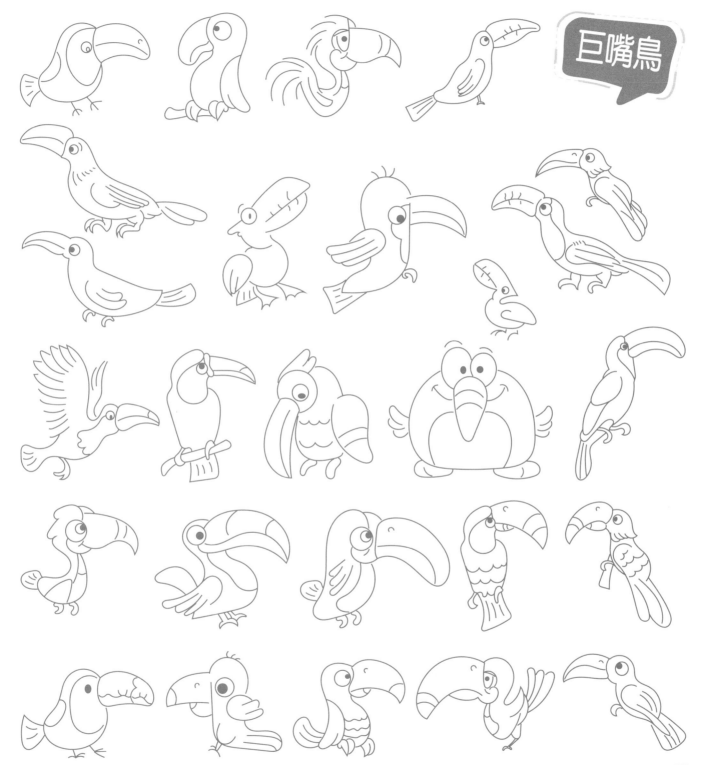

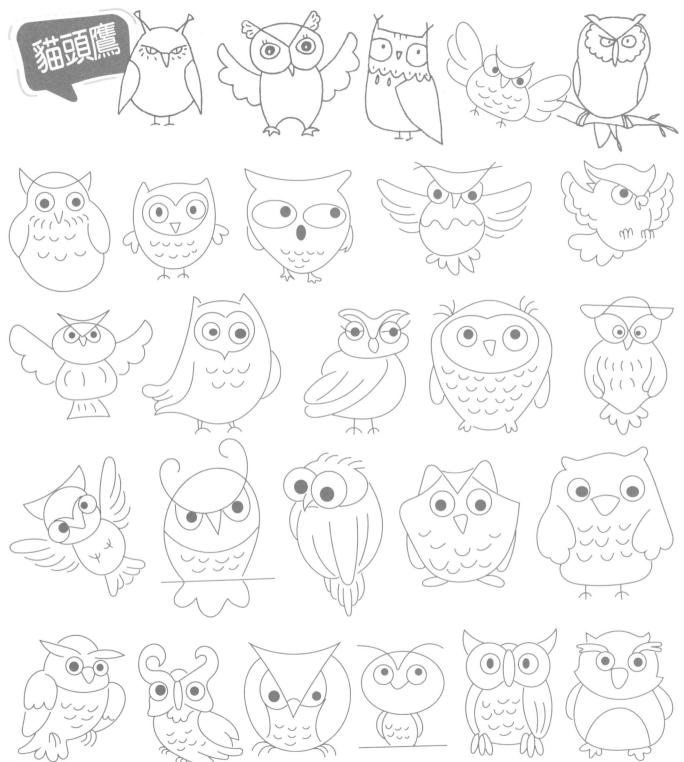

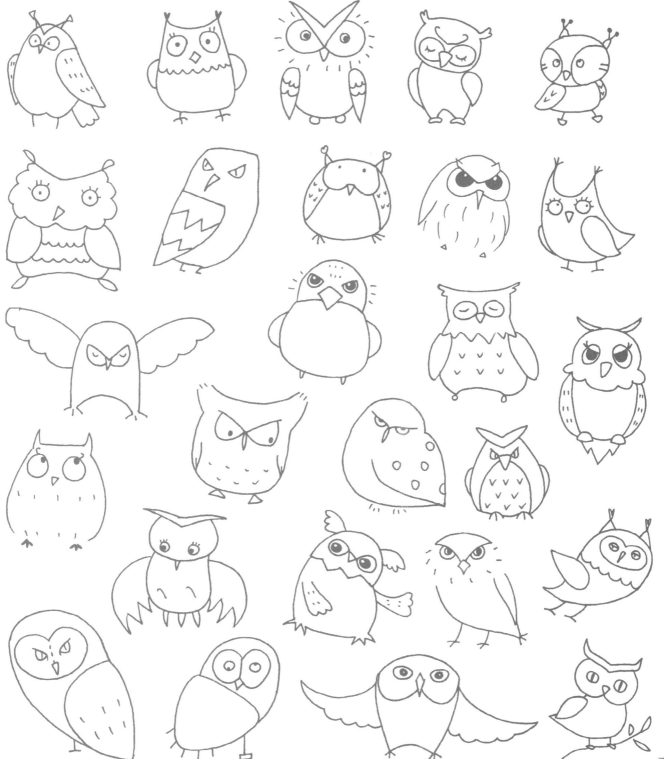

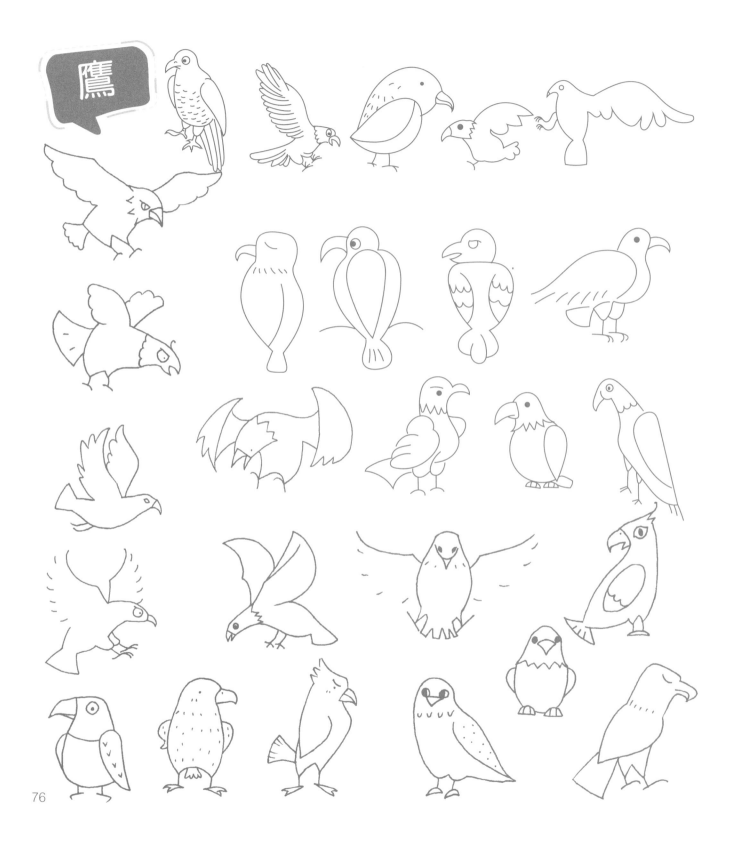

鷹

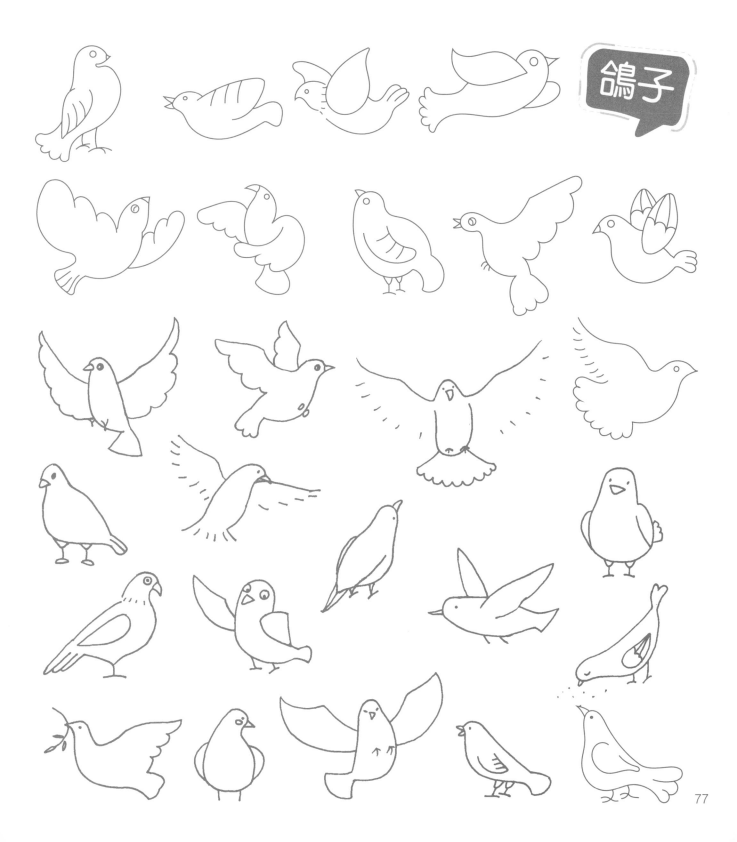

鴿子

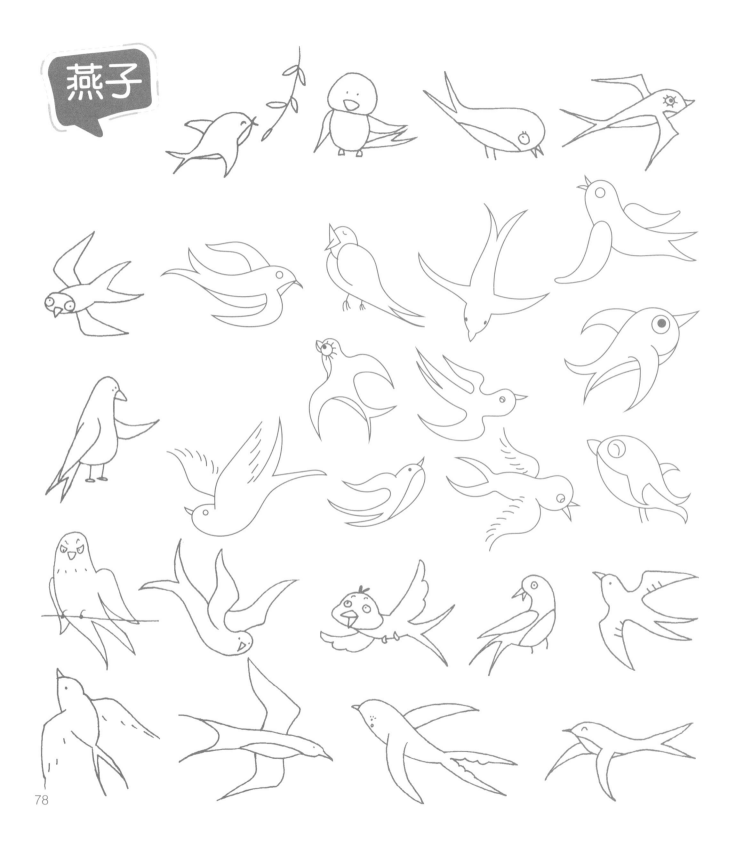

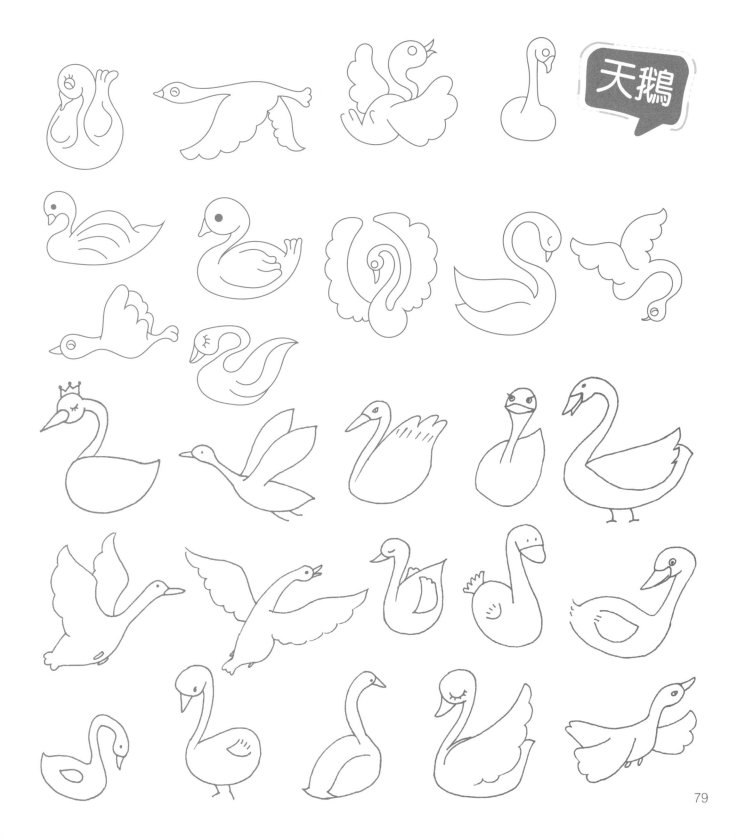

天鵝

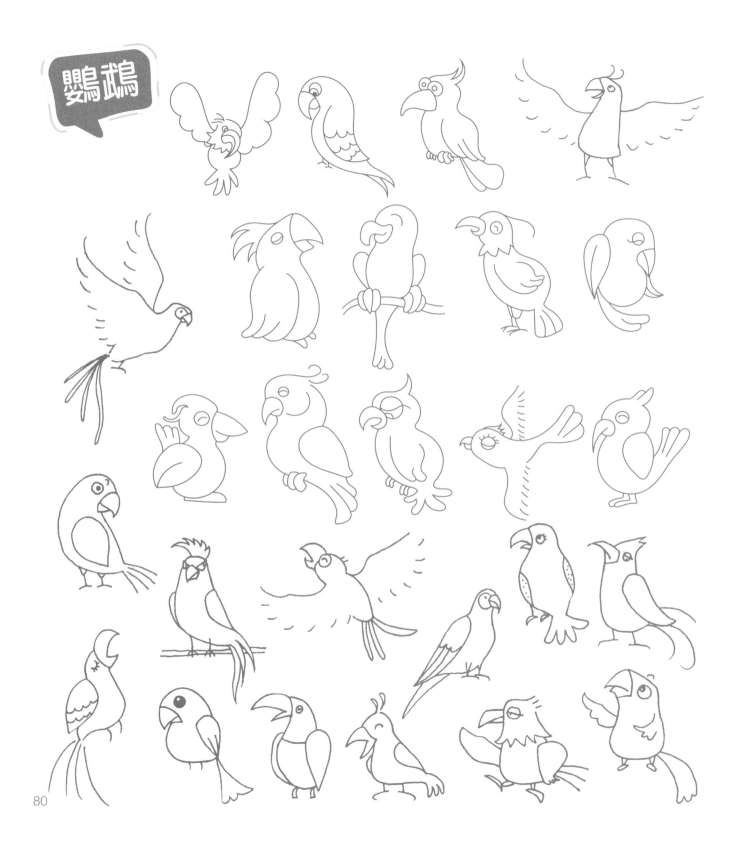

嬰鳥鵡

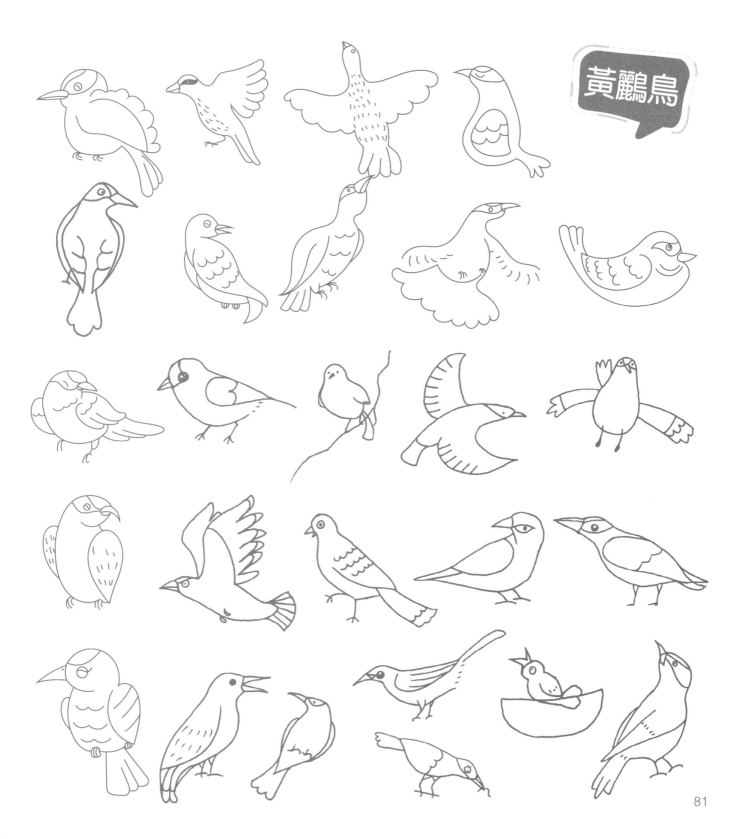

黃鸝鳥

81

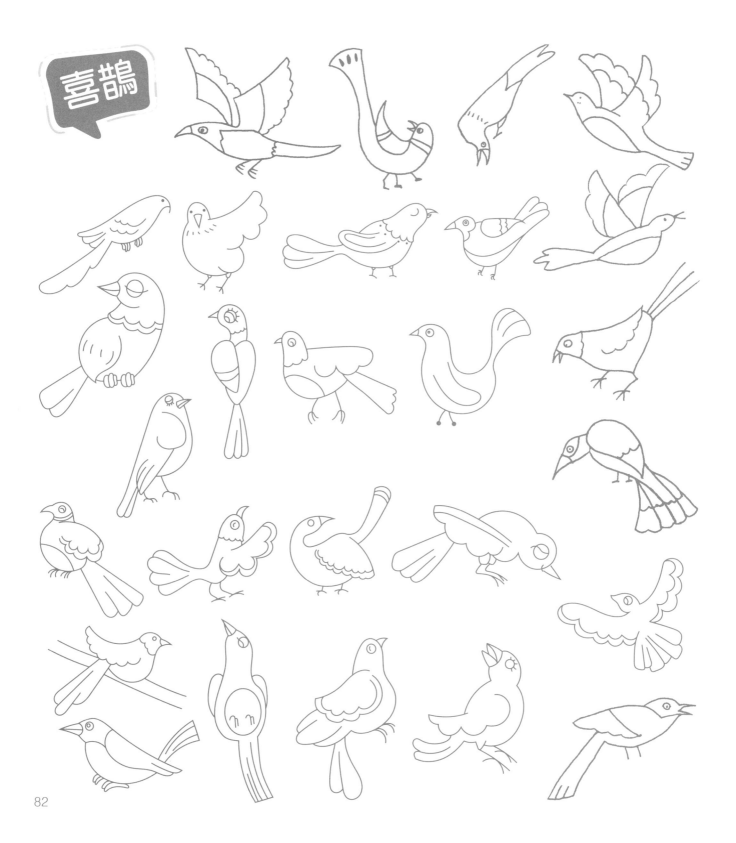

喜鵲

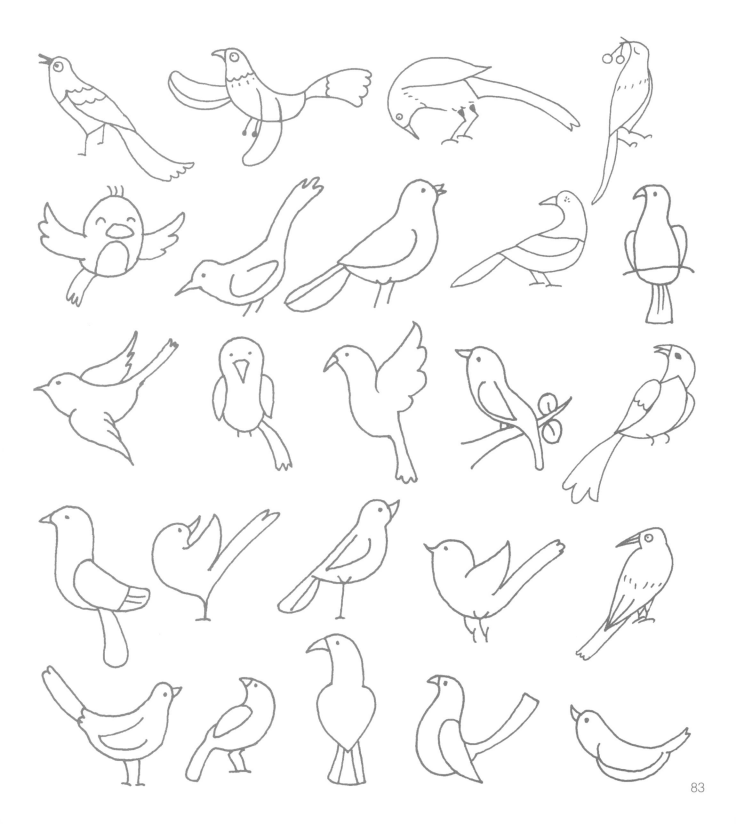

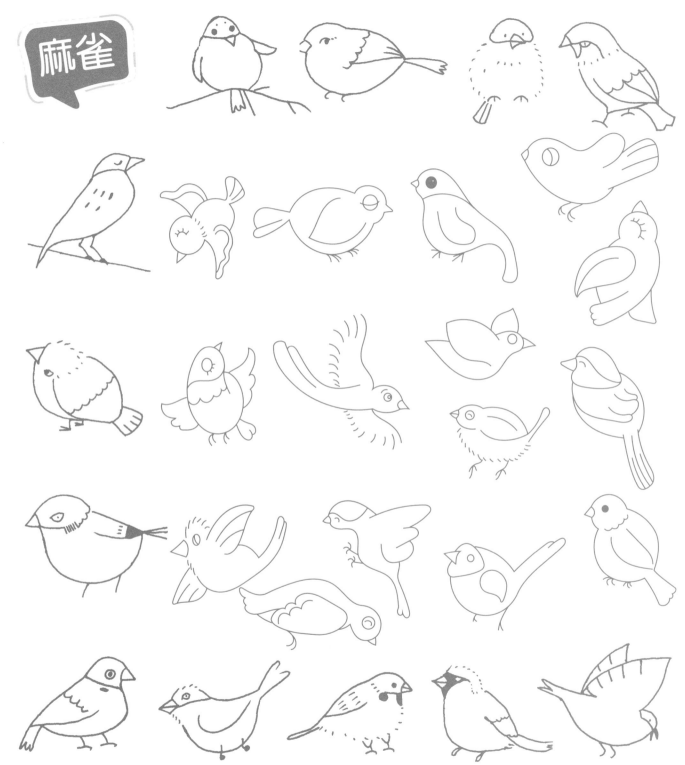

麻雀

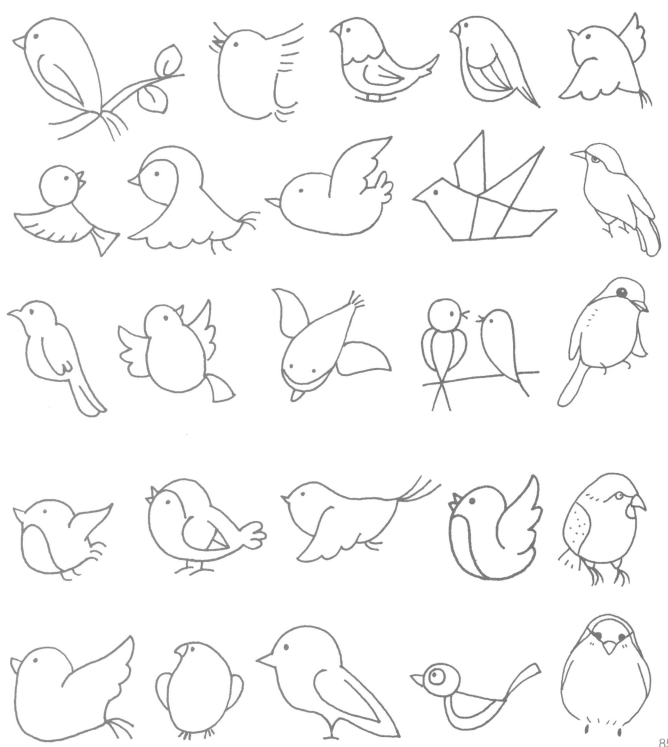

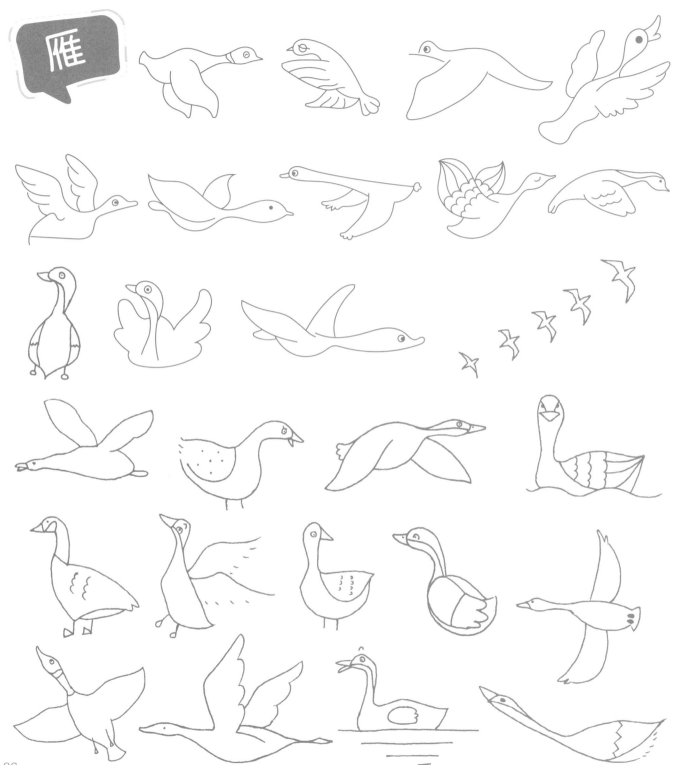

雁

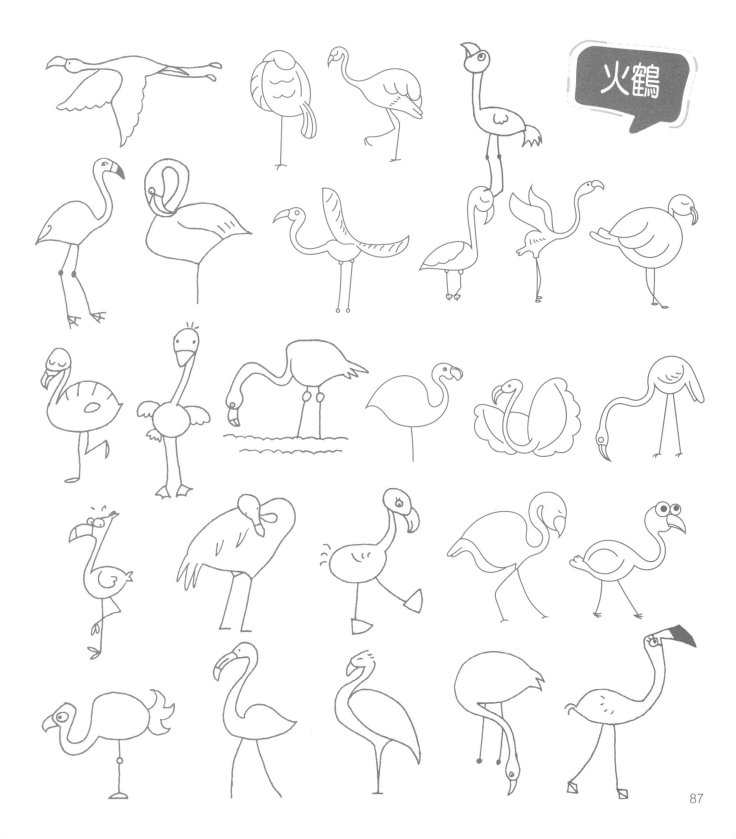

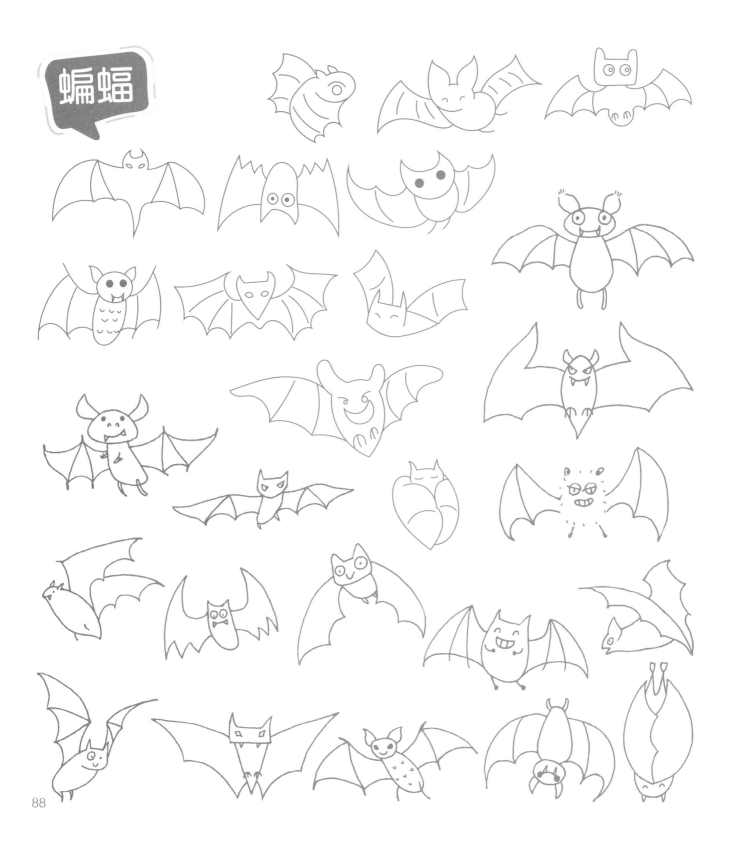

蝙蝠

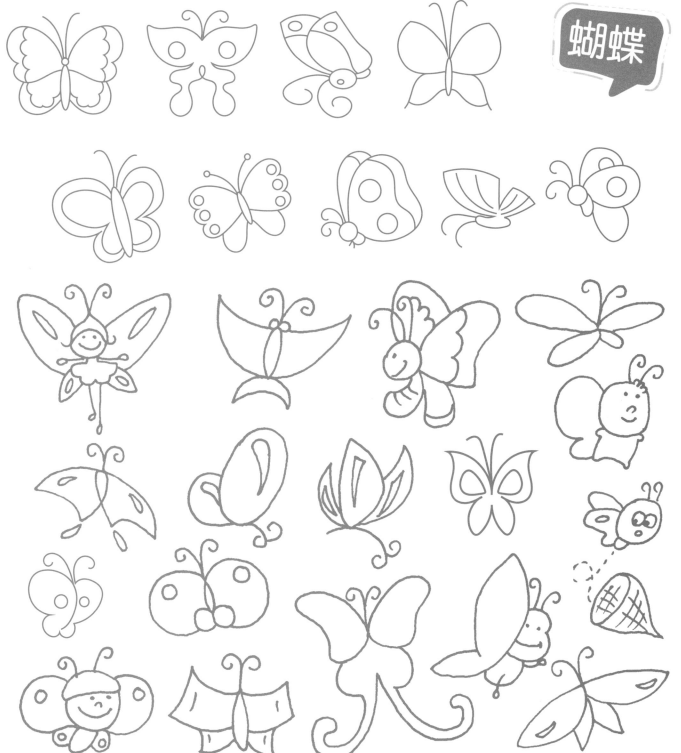

蝴蝶

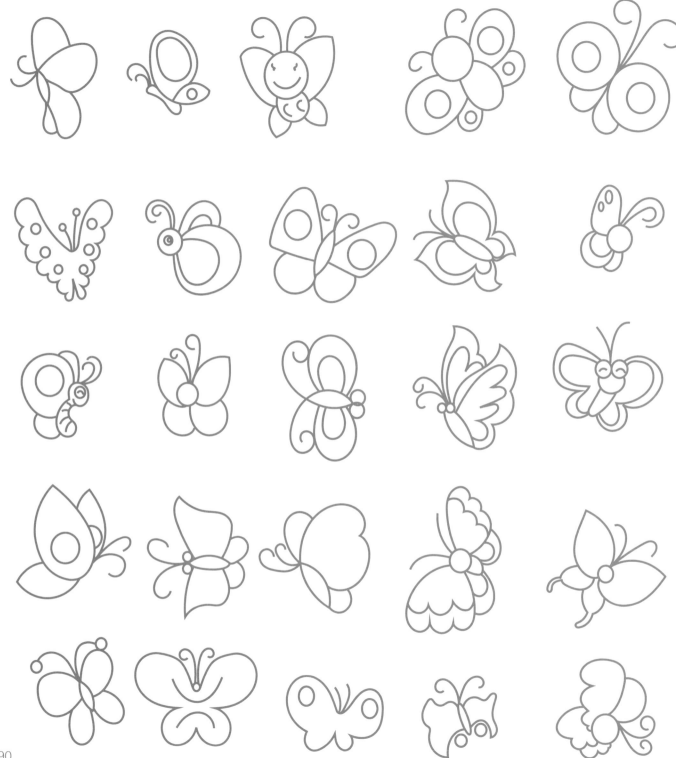

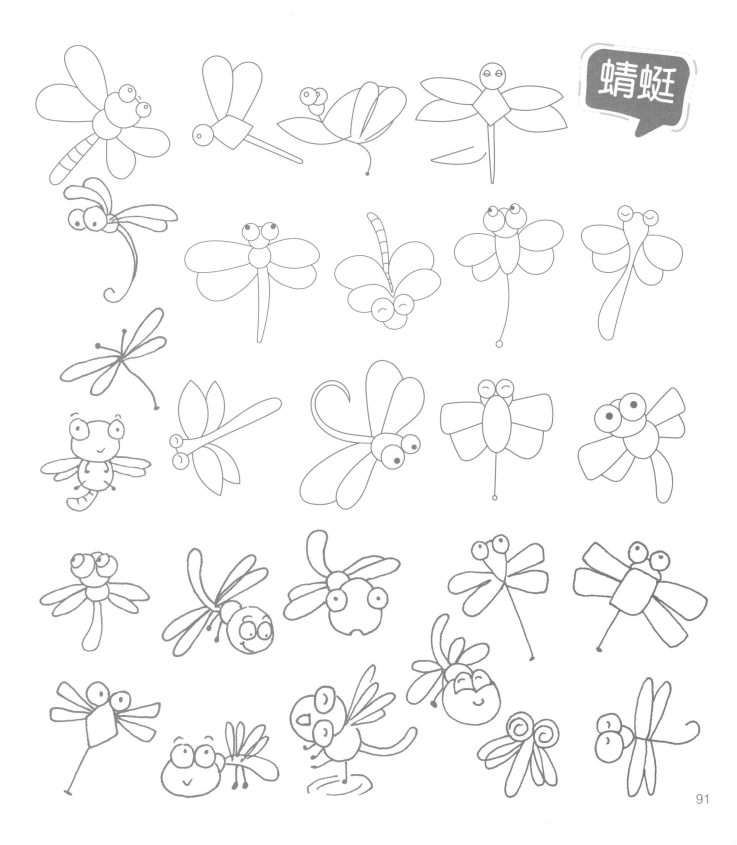

蜻蜓

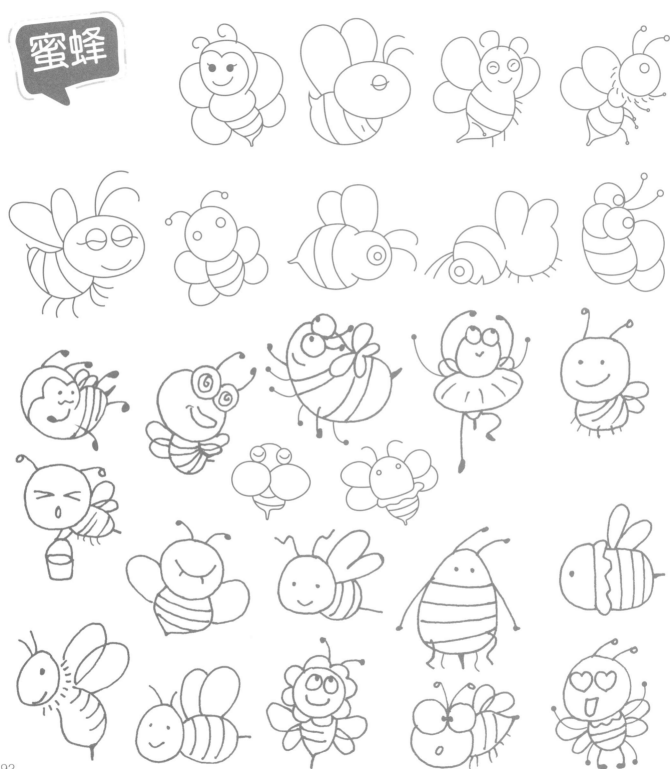

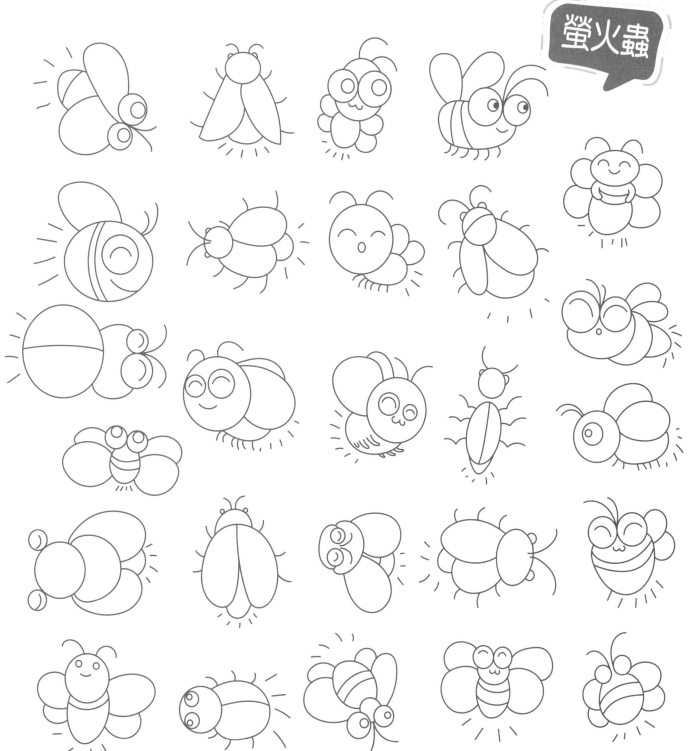

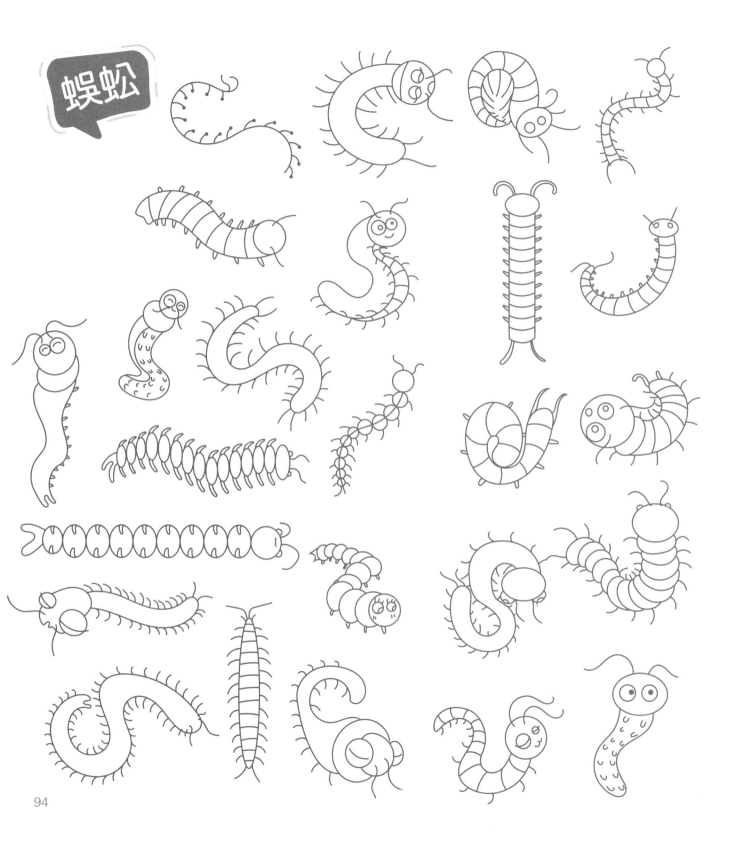

蜈蚣

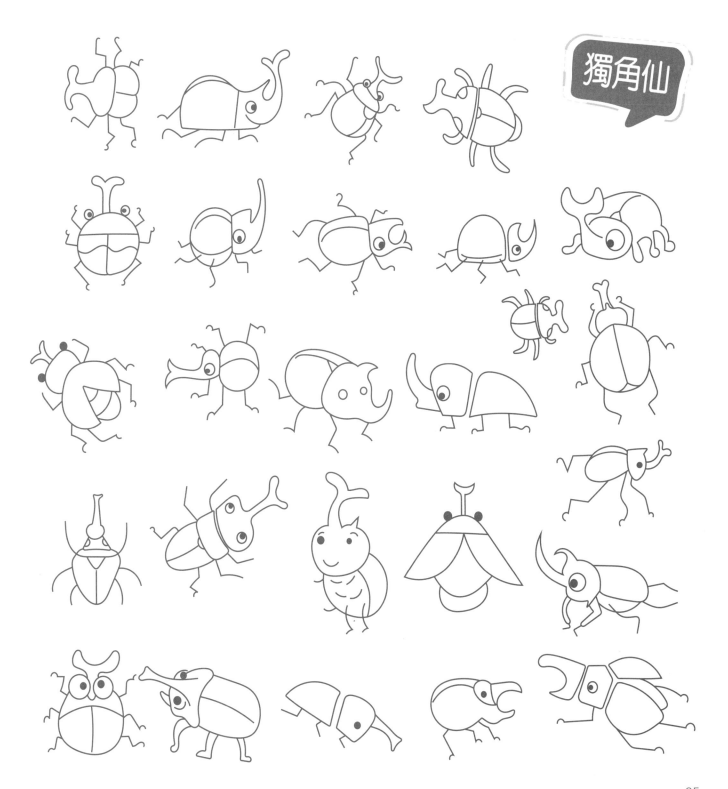

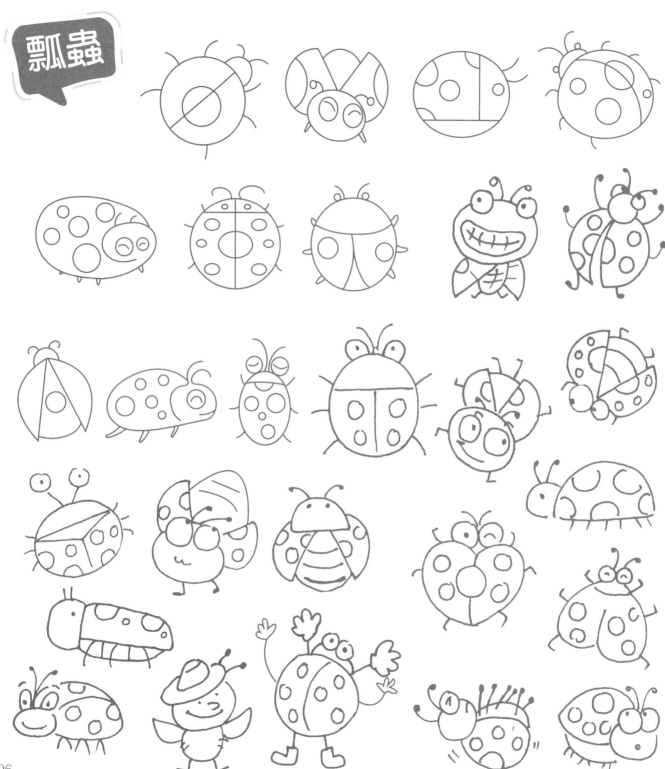

瓢蟲

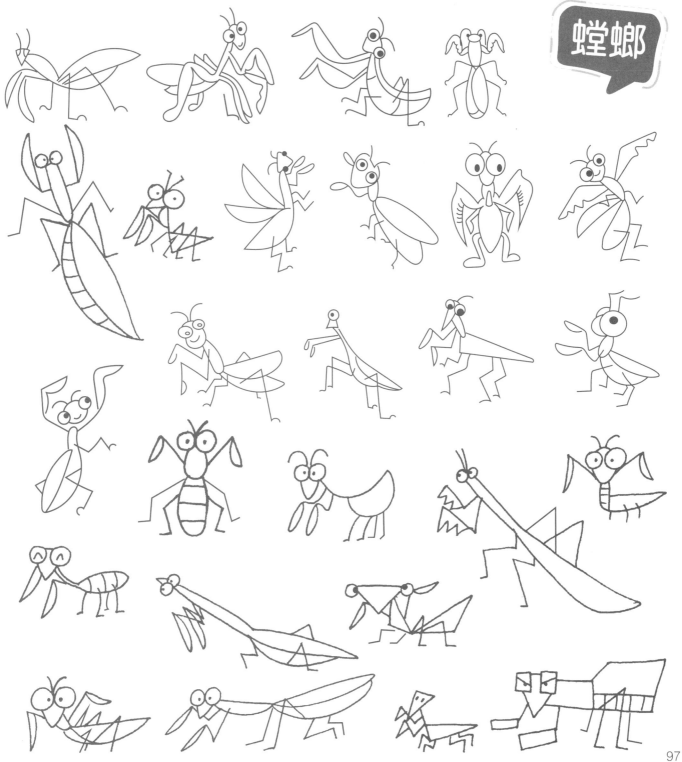

螳螂

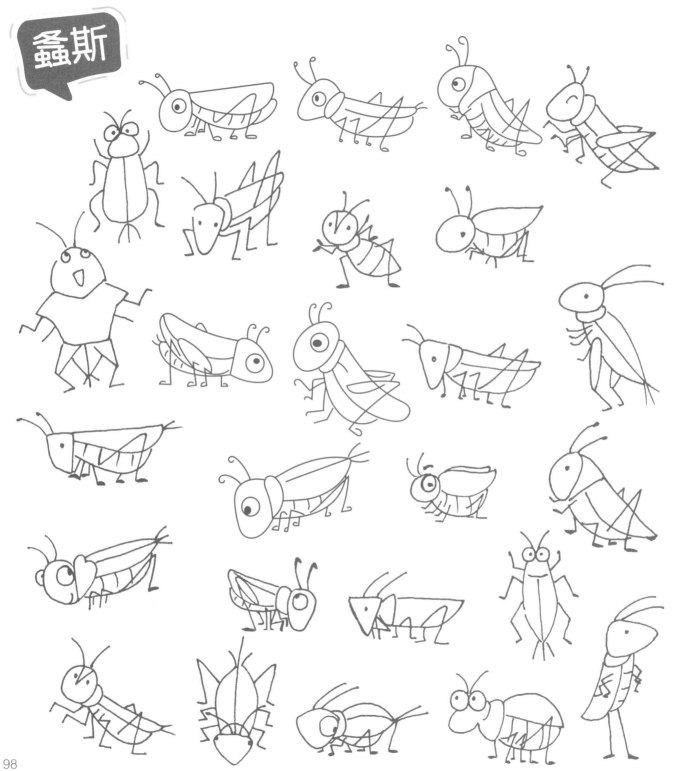

蟲斯

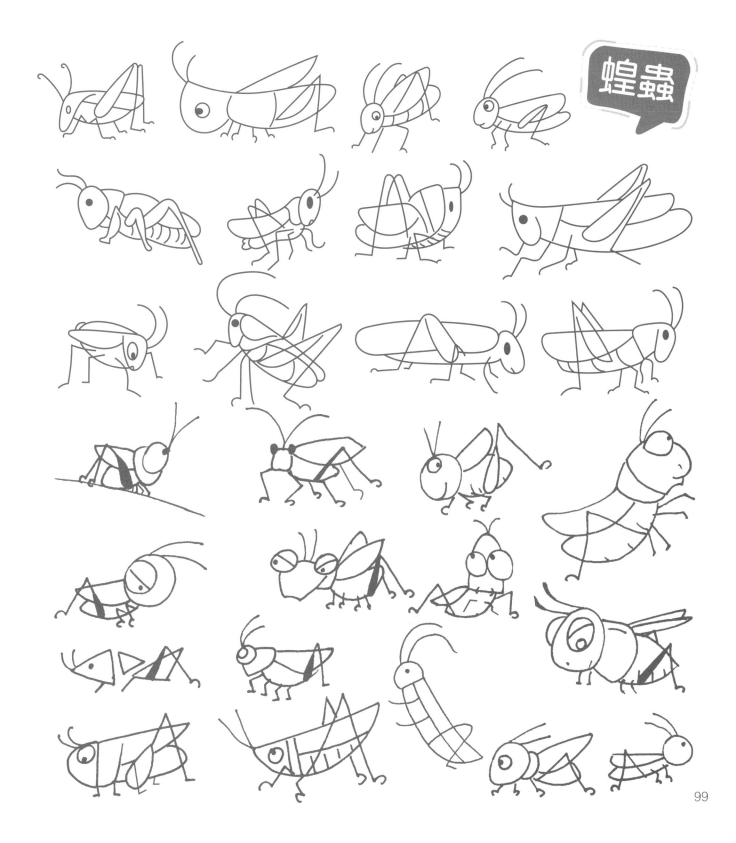

蝗蟲

99

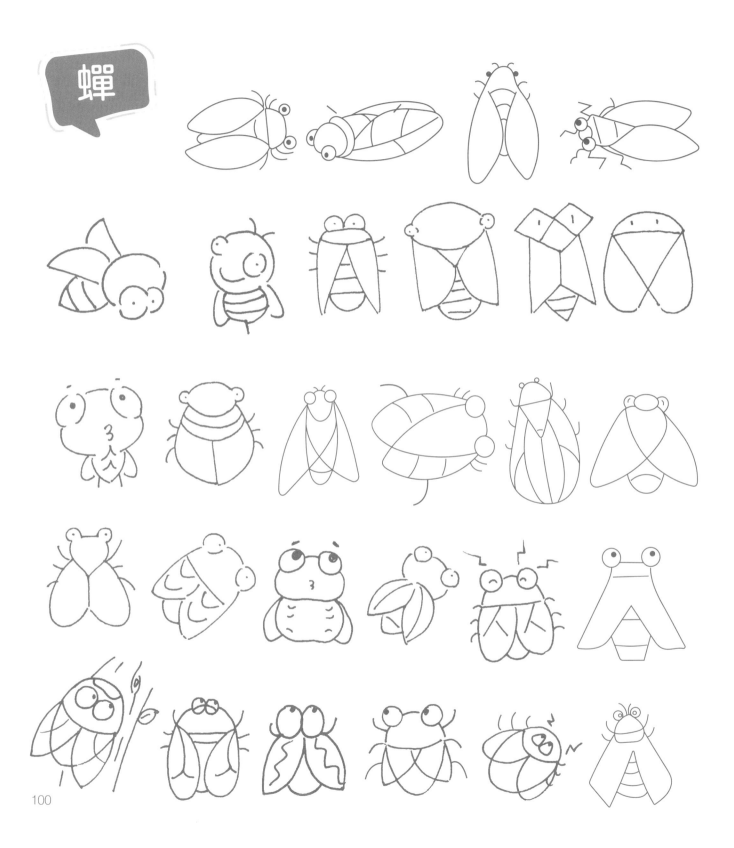

蟬

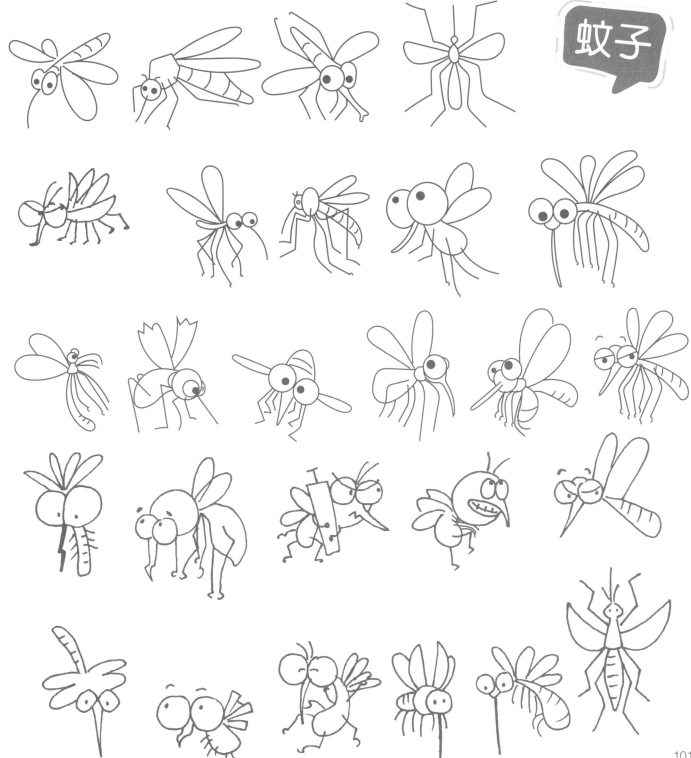

蚊子

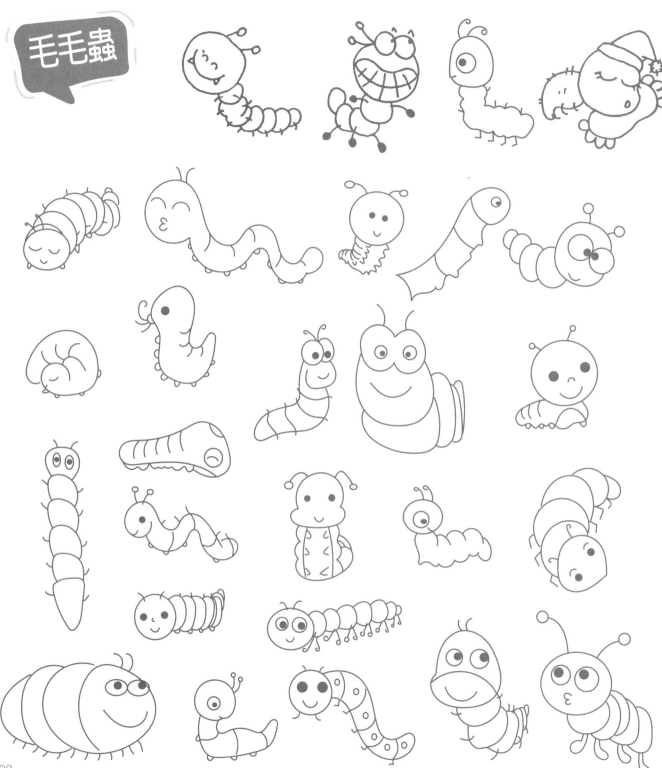

毛毛蟲

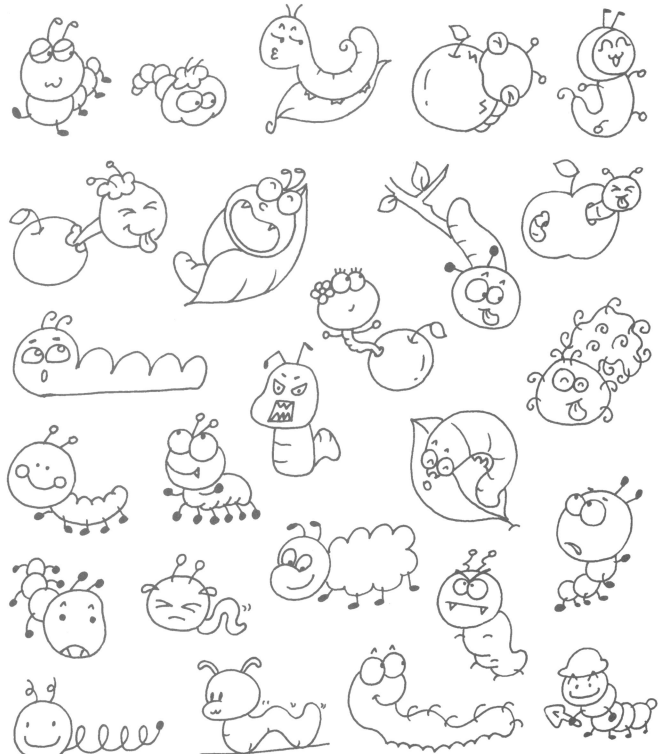

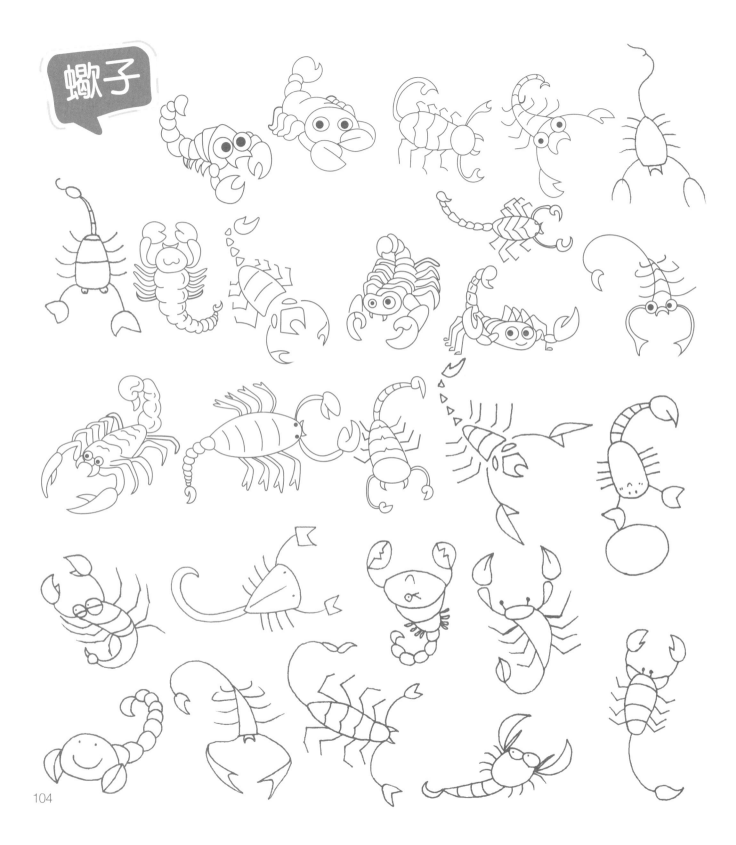

蠍子

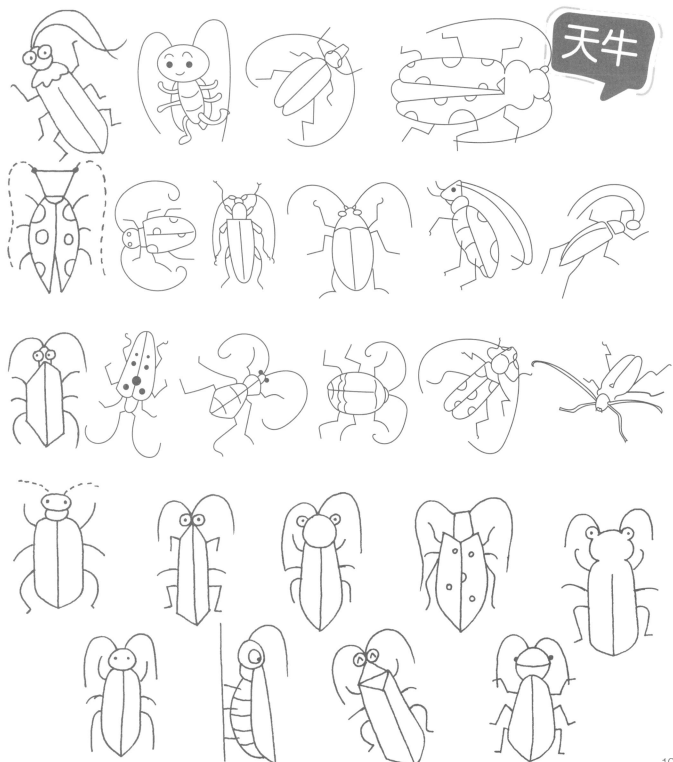

天牛

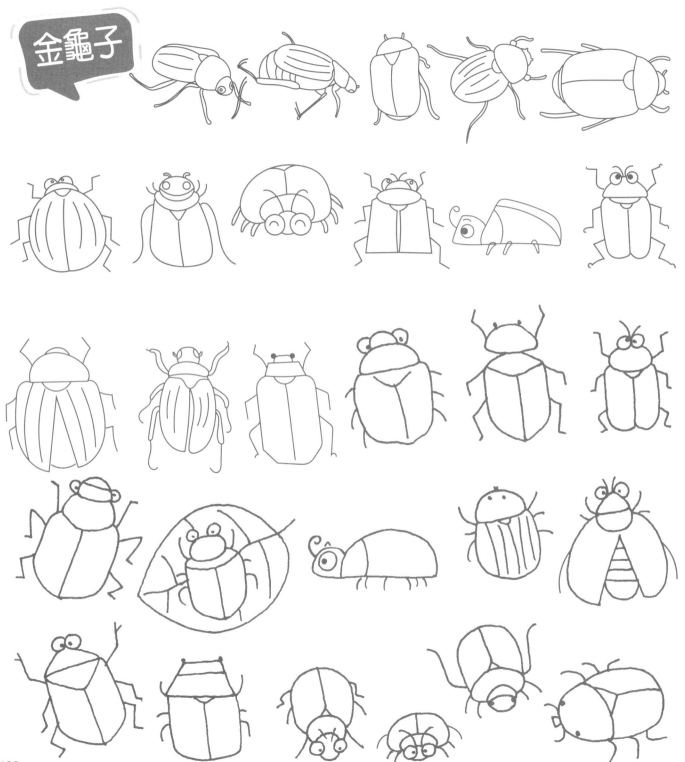

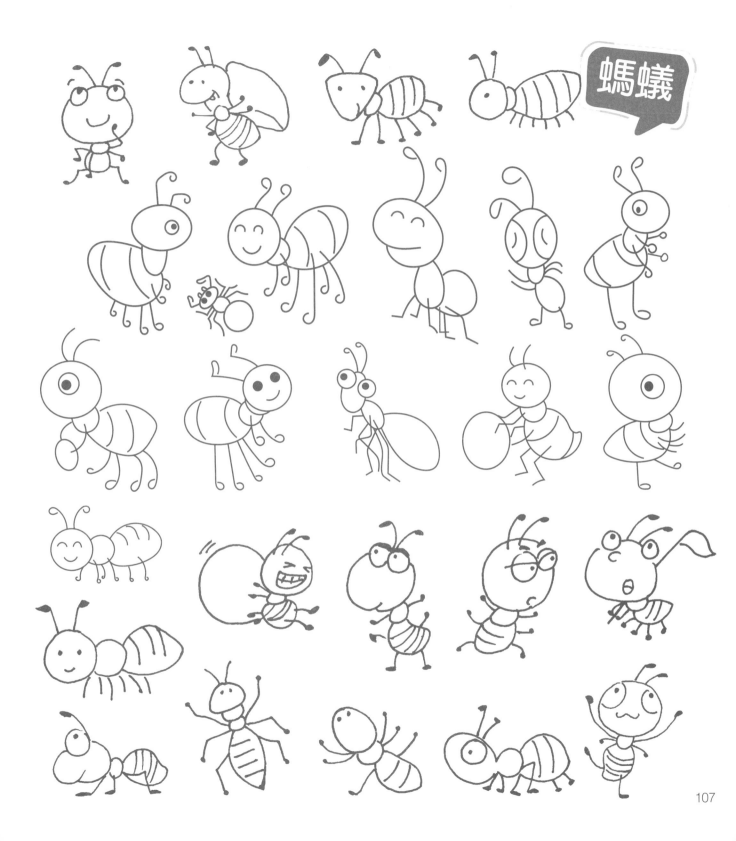

螞蟻

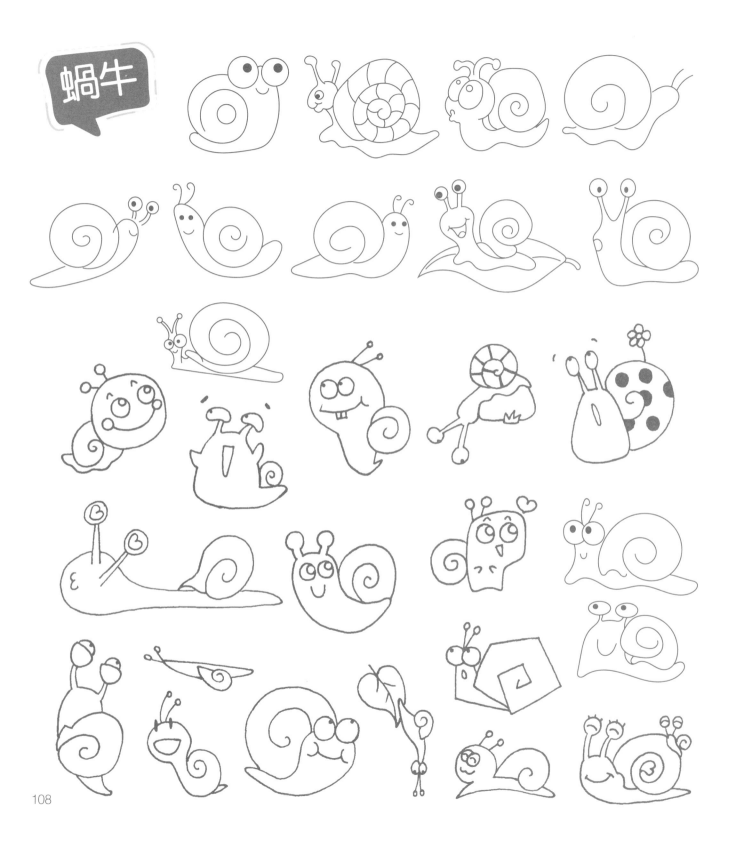

蝸牛

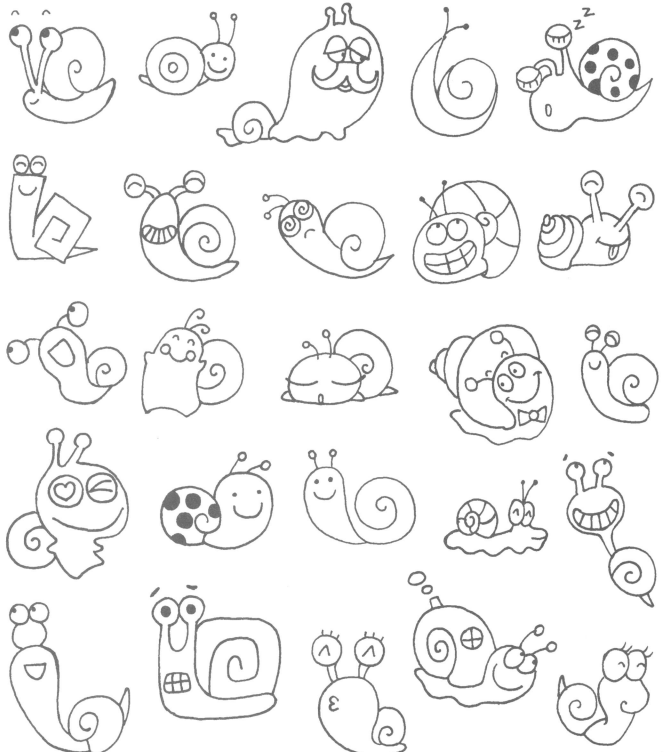

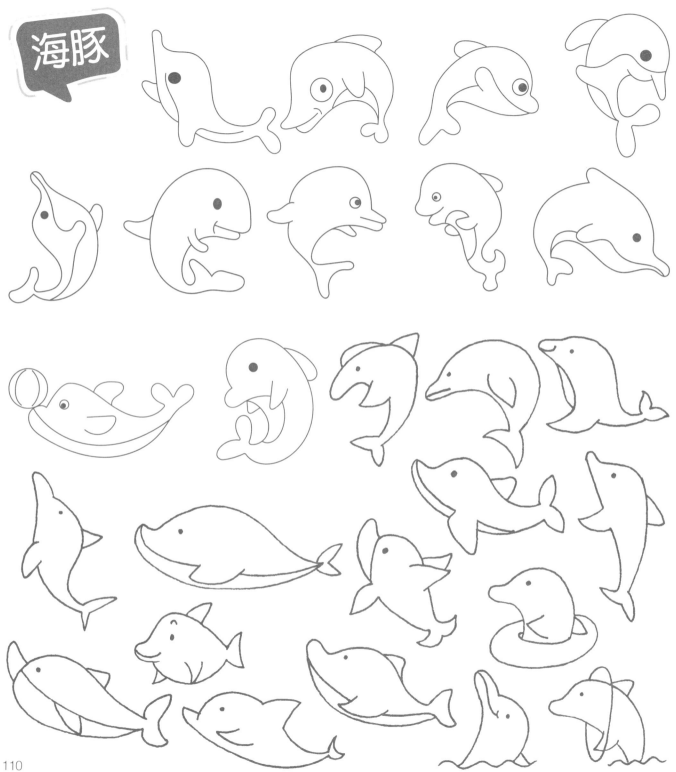

海豚

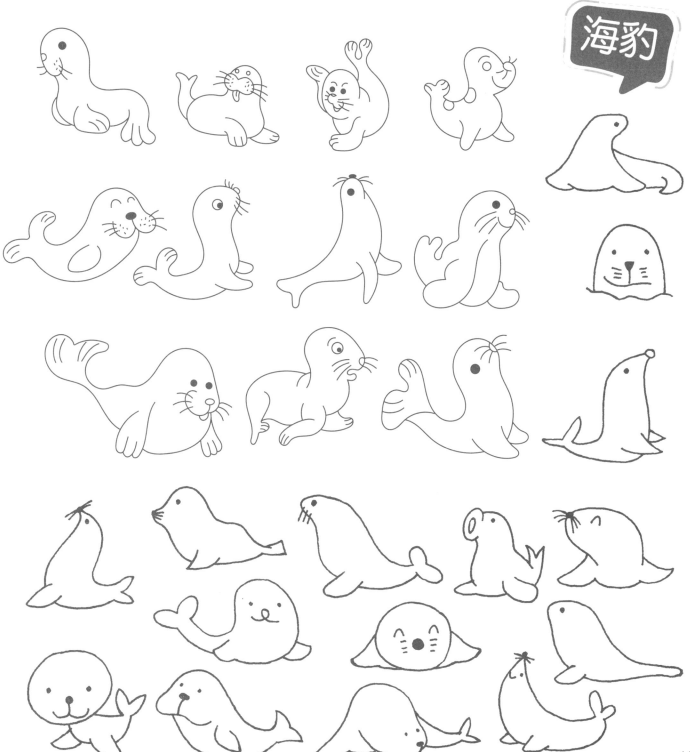

海豹

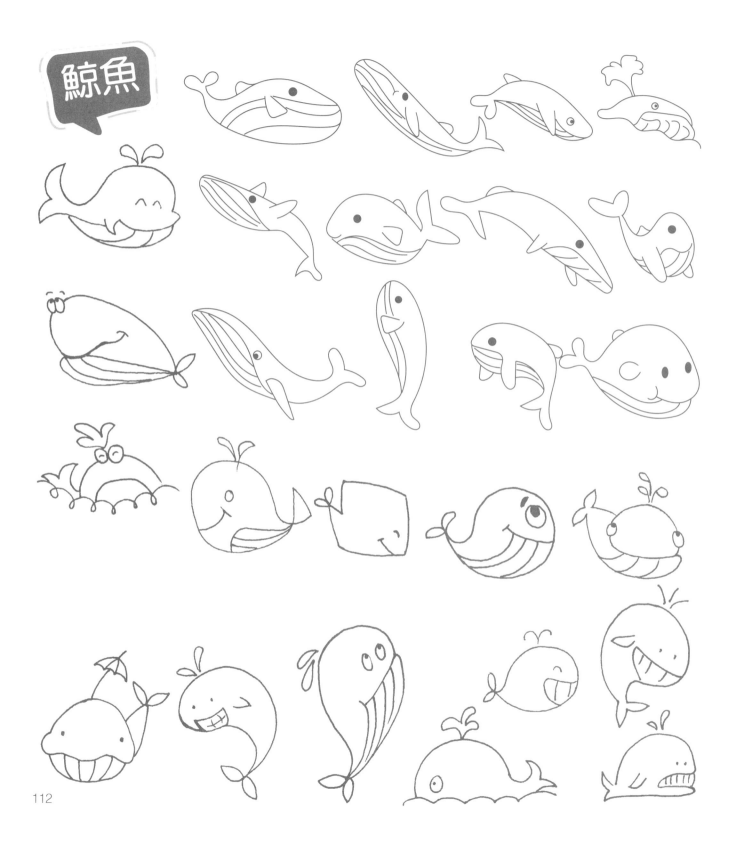

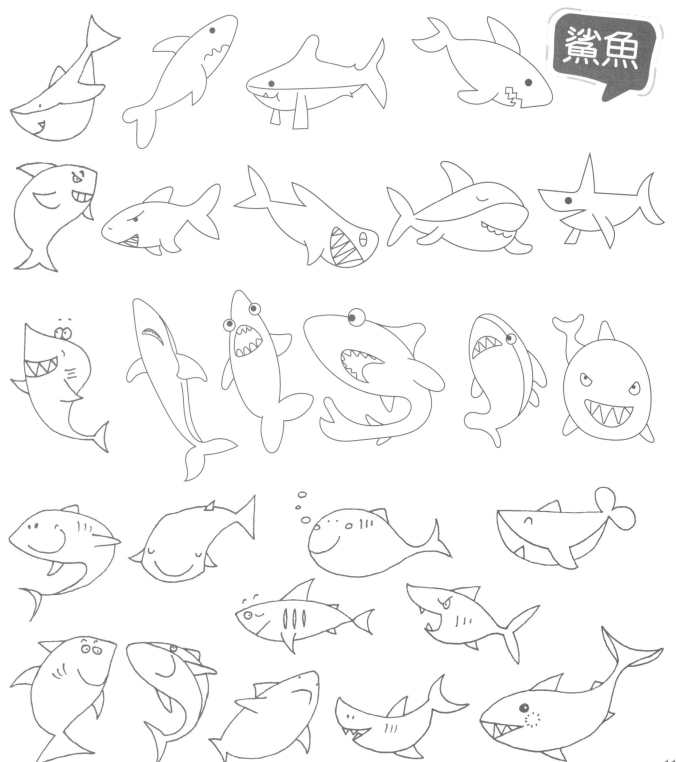

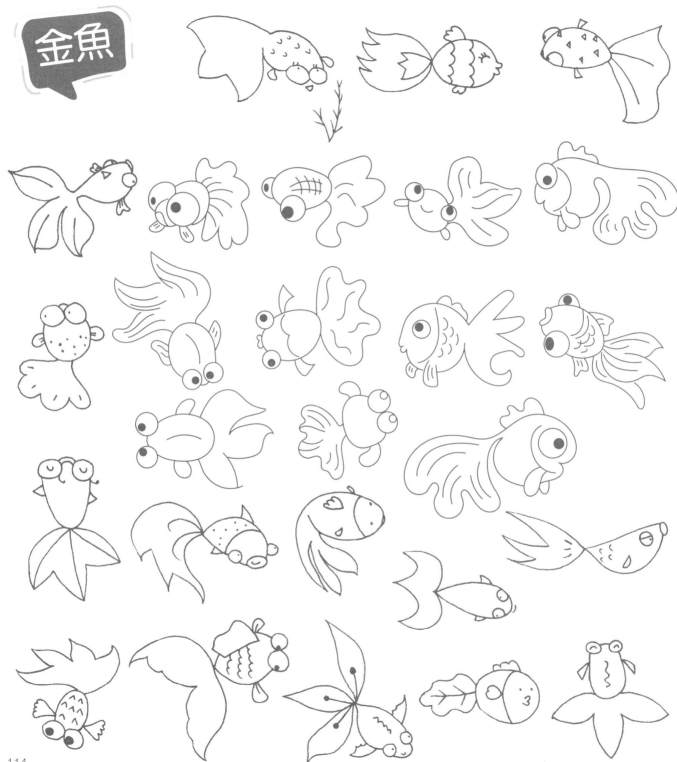

金魚

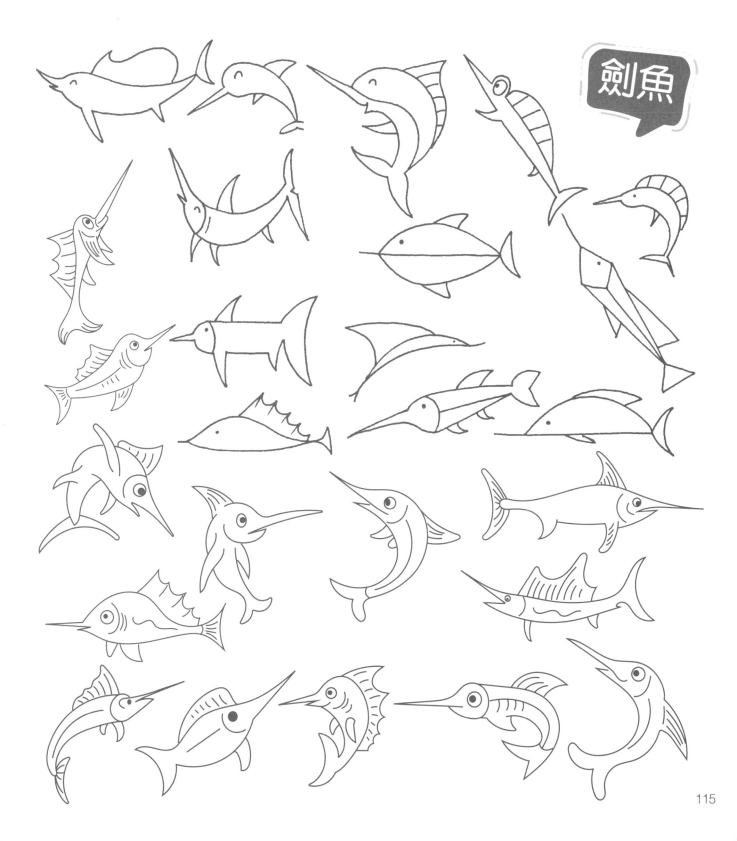

劍魚

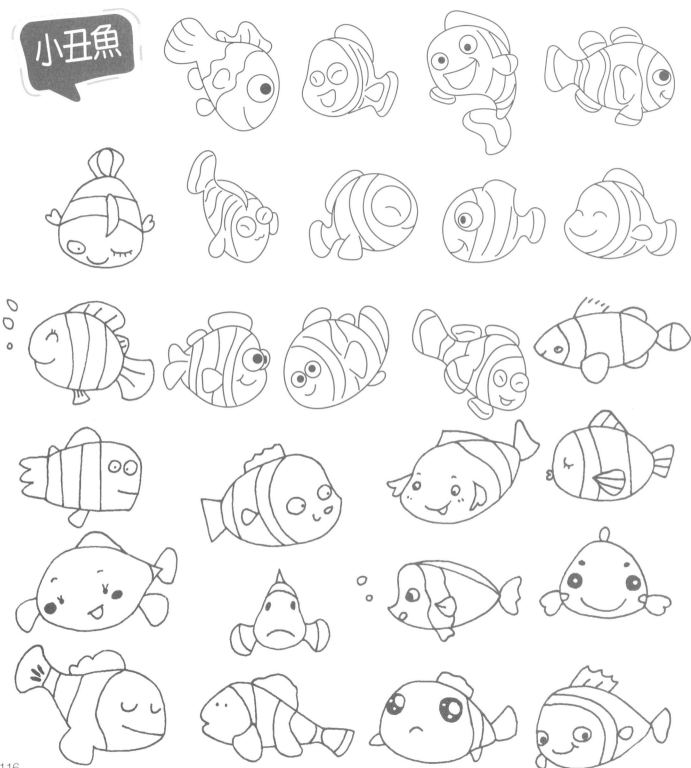

小丑魚

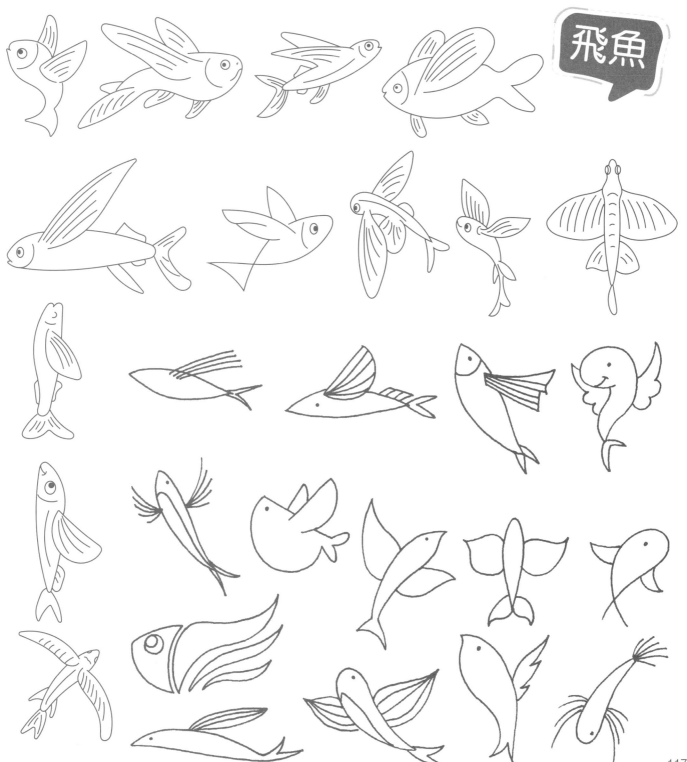

飛魚

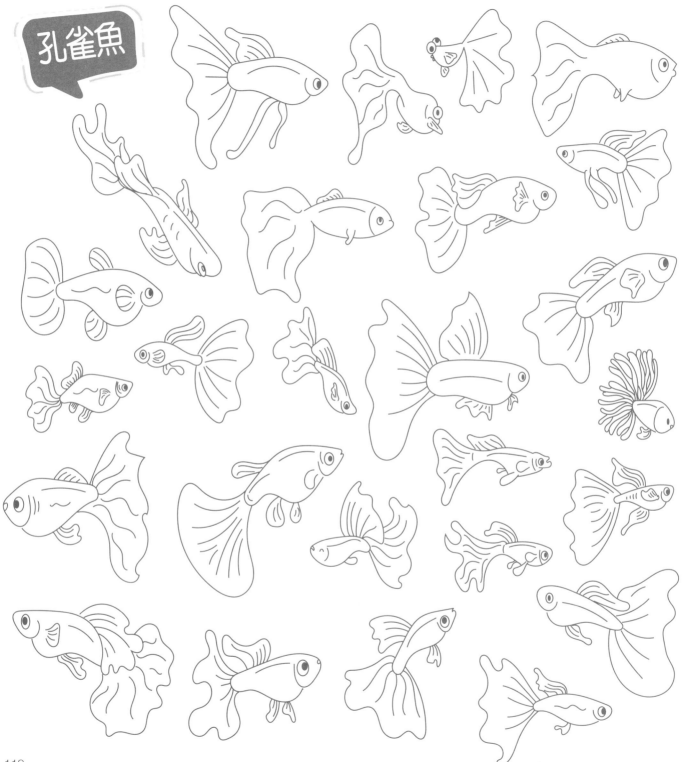

孔雀魚

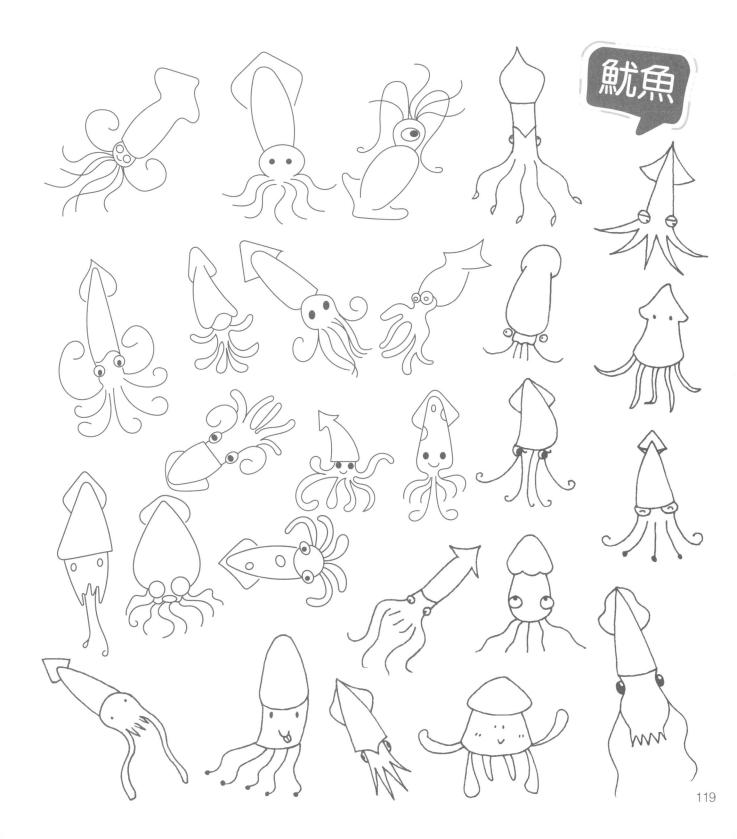

魷魚

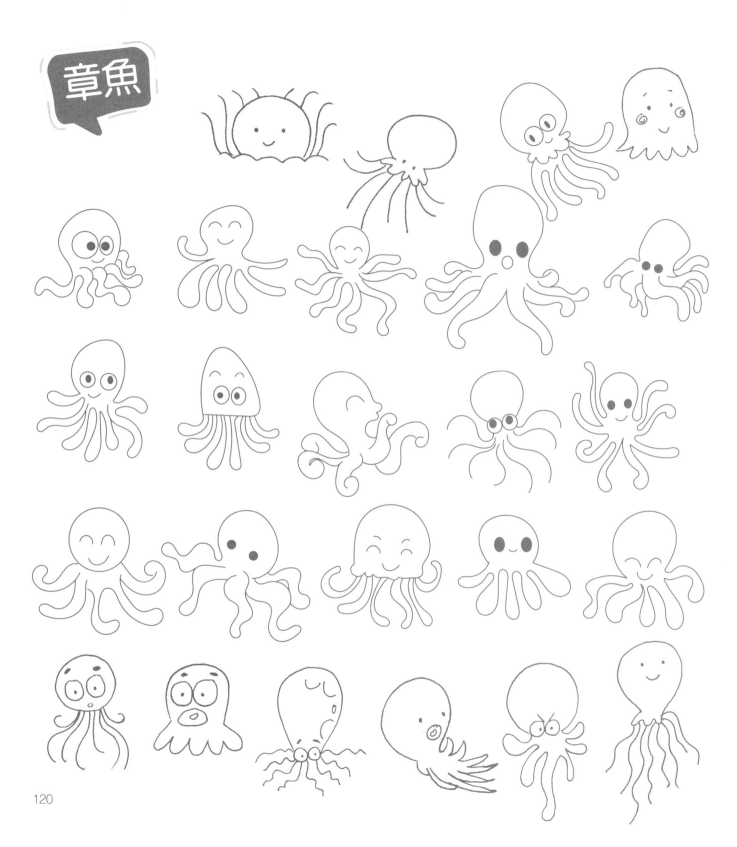

章魚

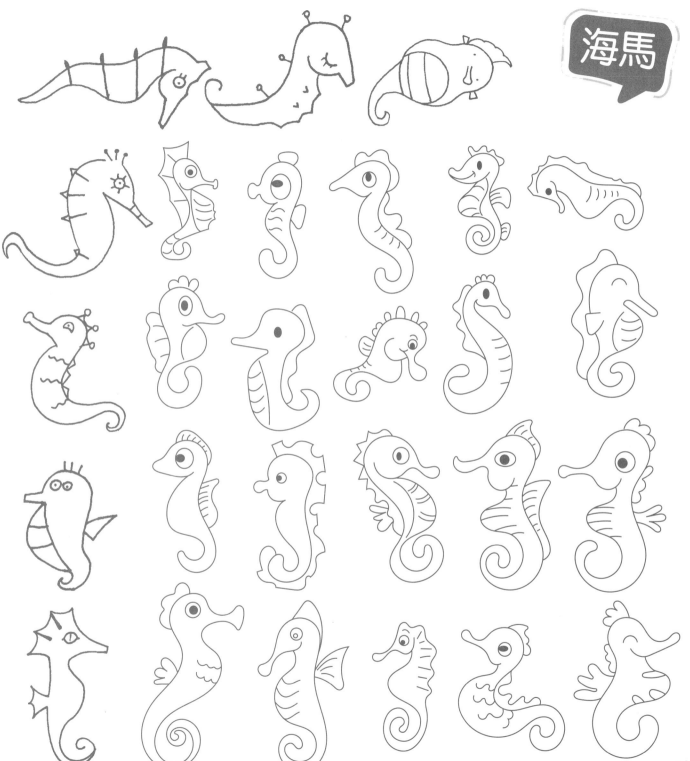

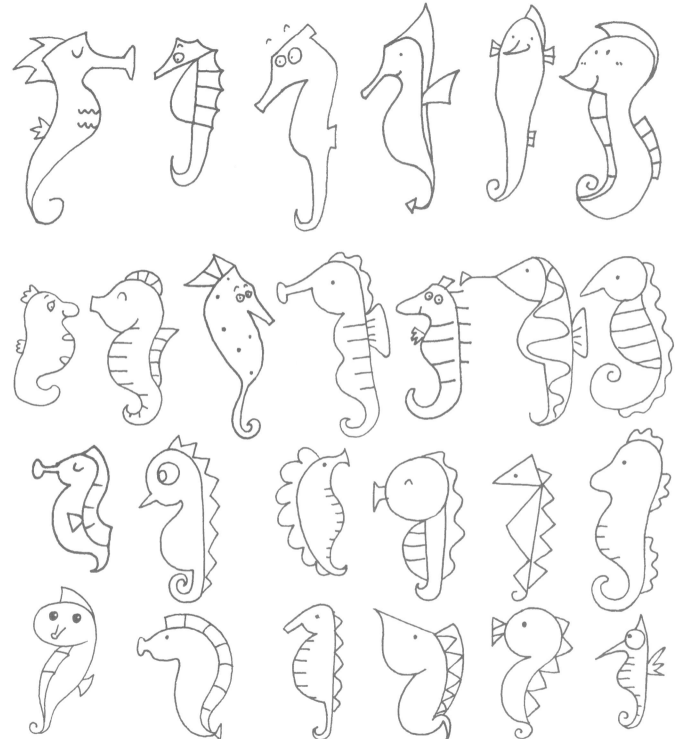

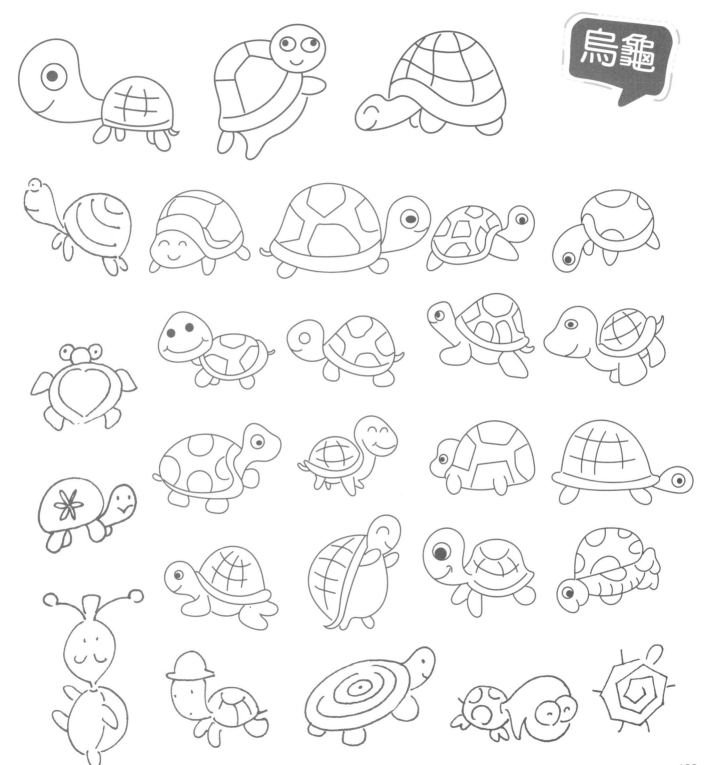

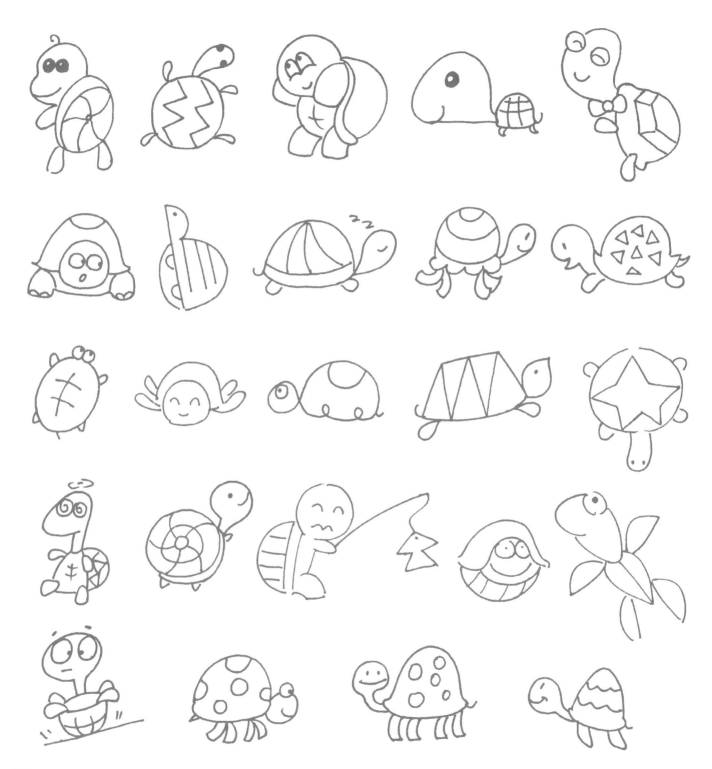

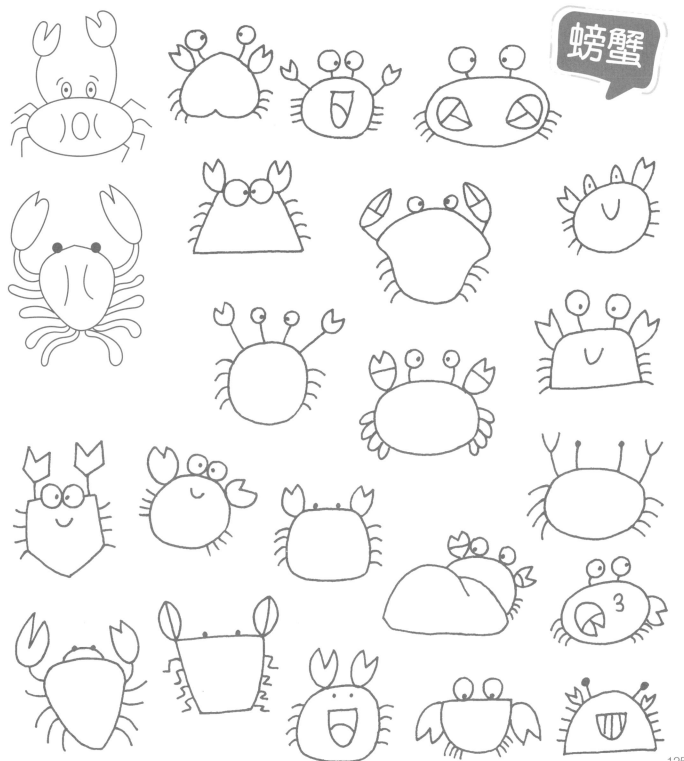

螃蟹

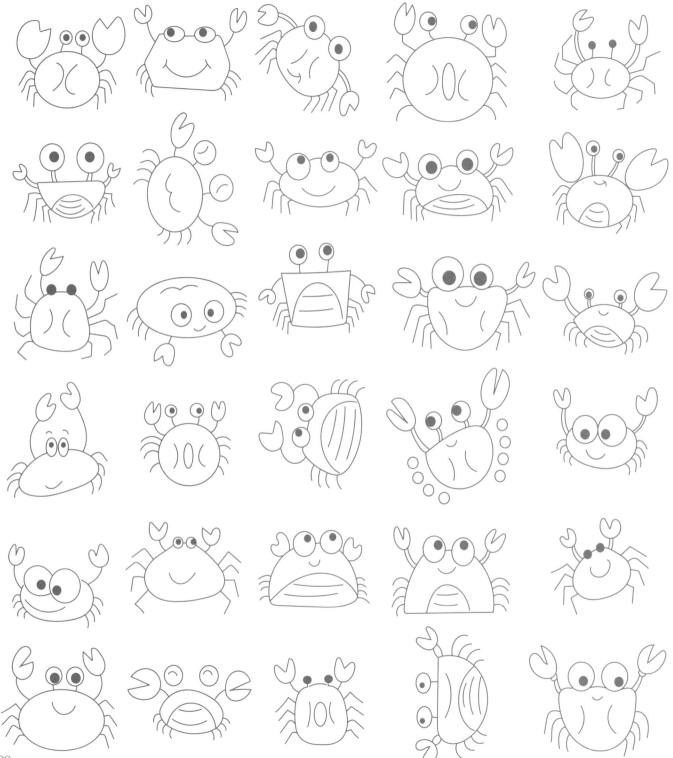

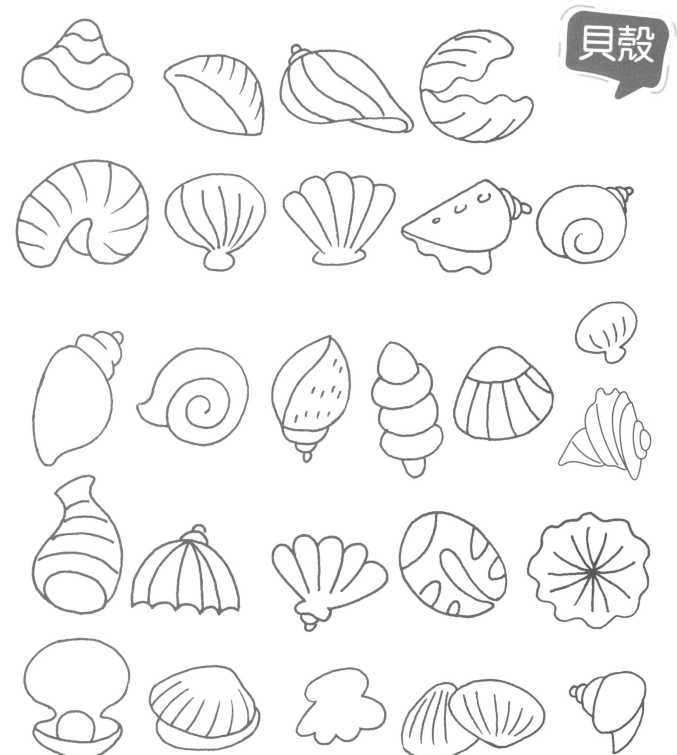

貝殻

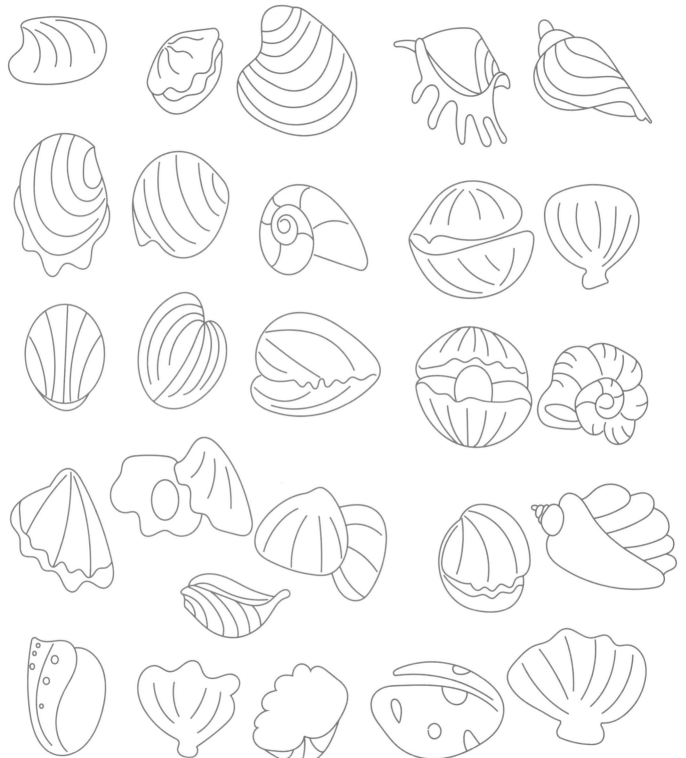

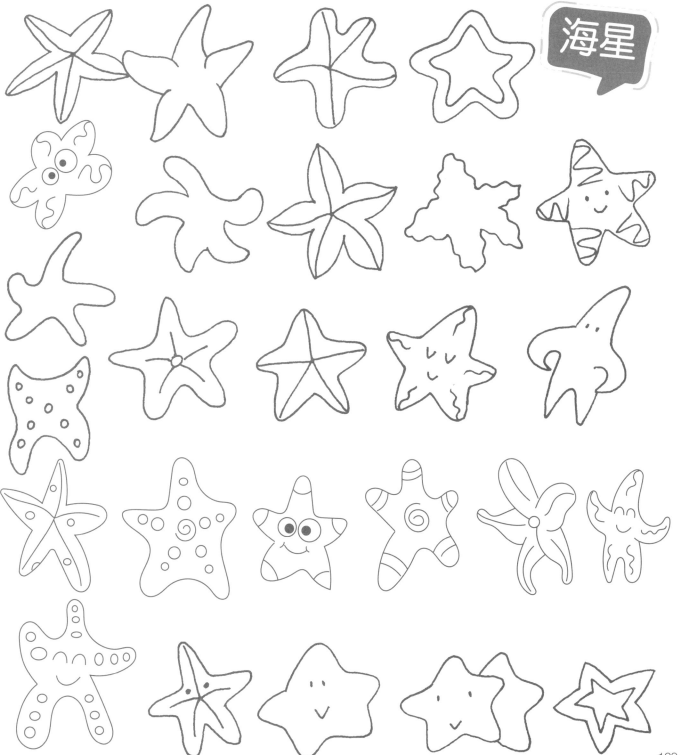

海星

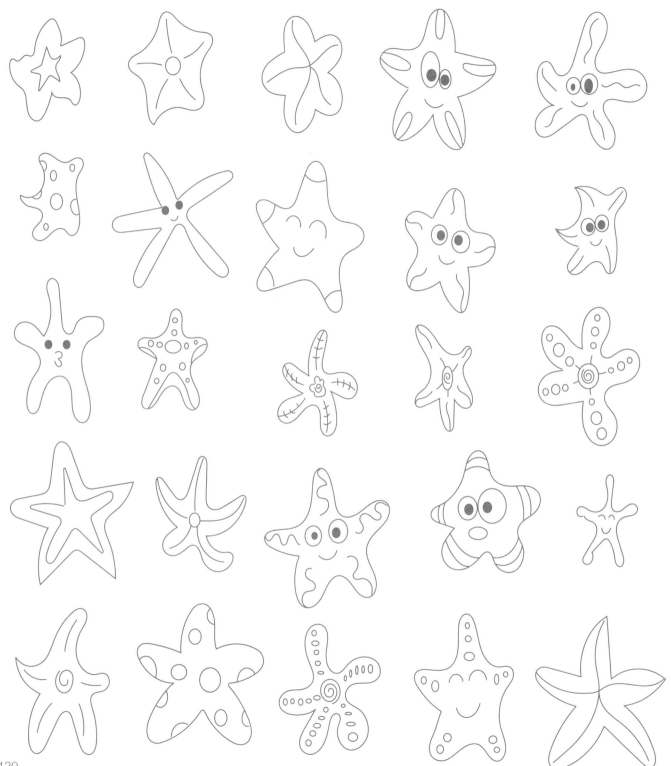

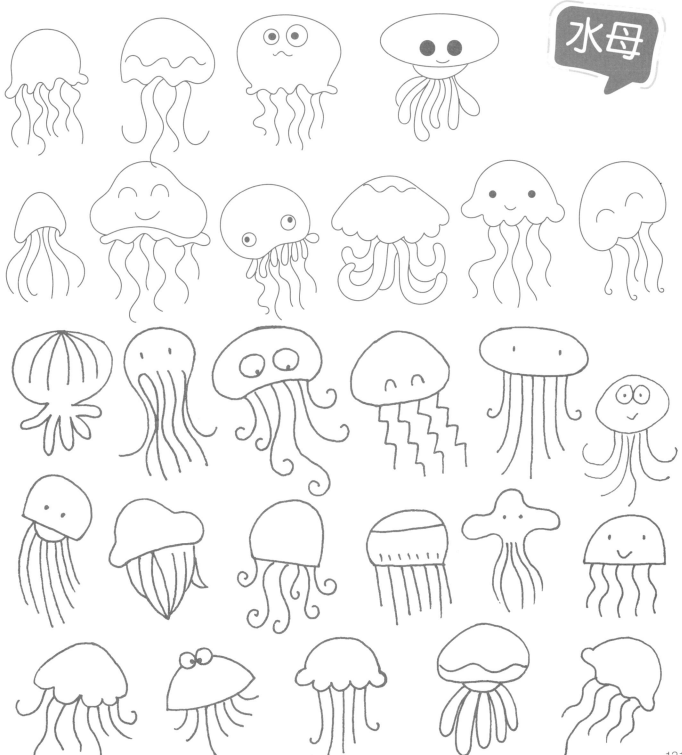

水母

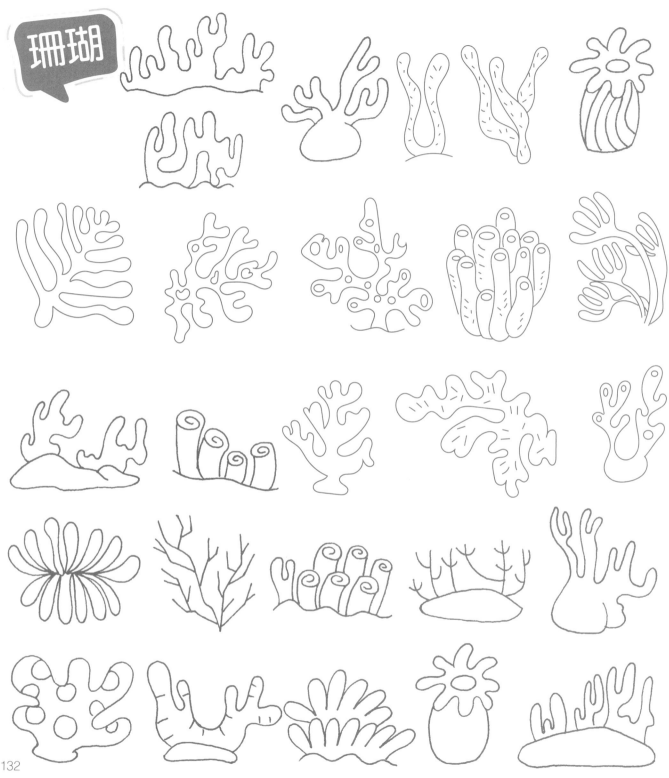

珊瑚

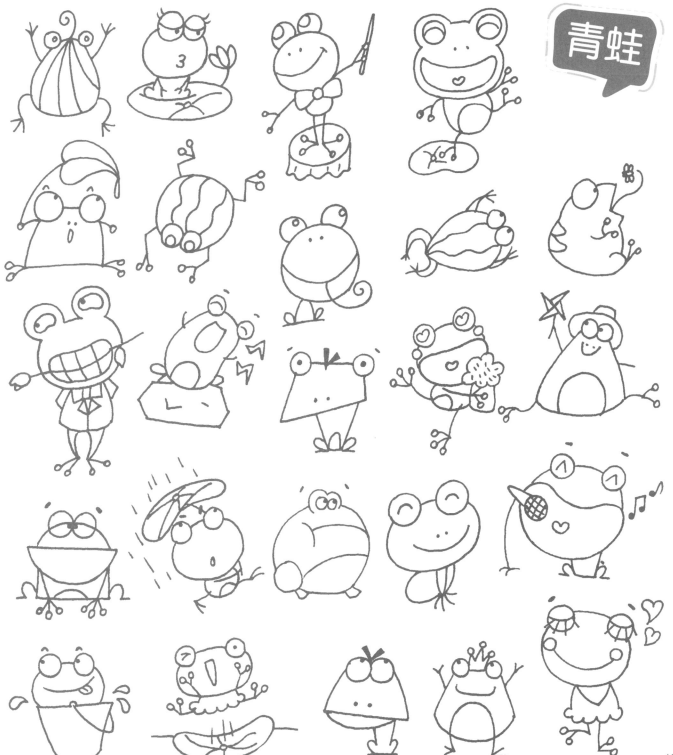

青蛙

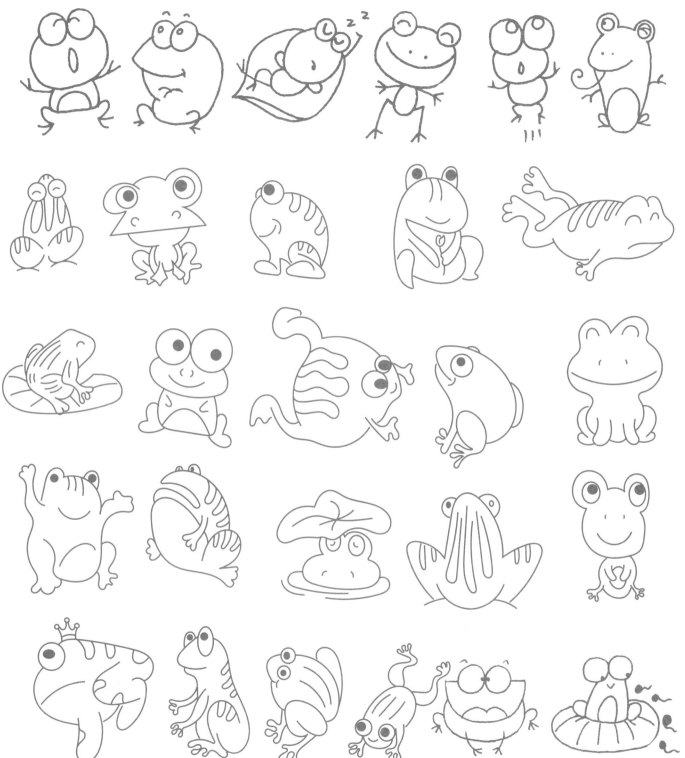

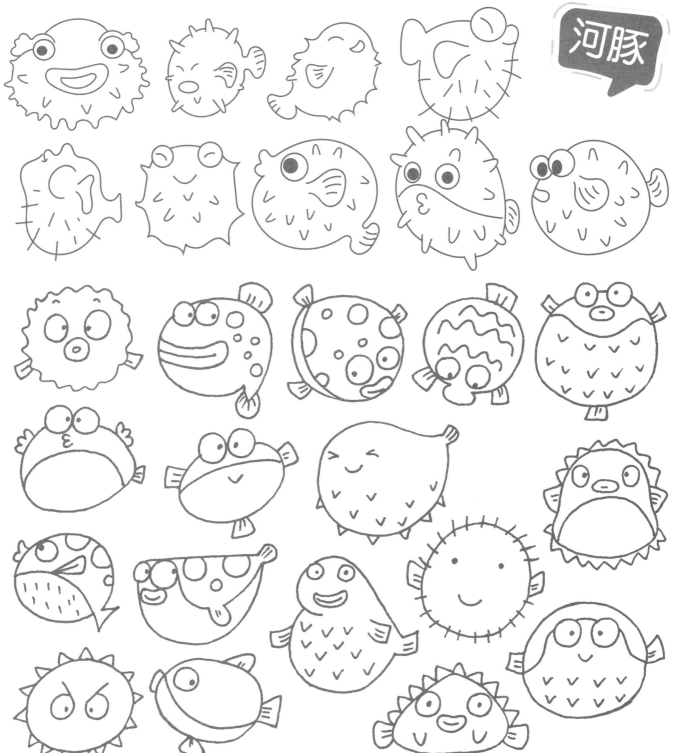

河豚

135

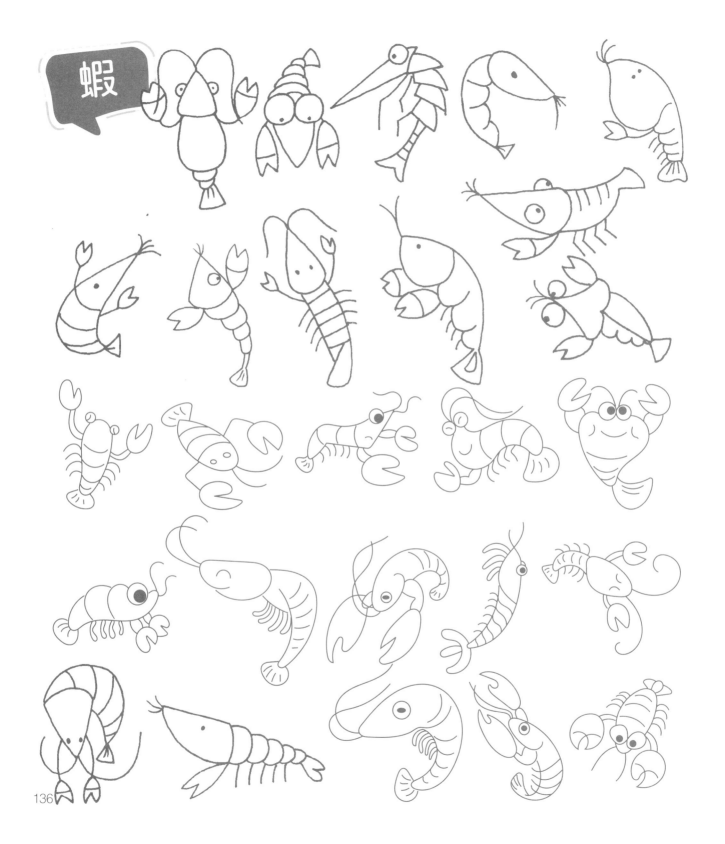

蝦

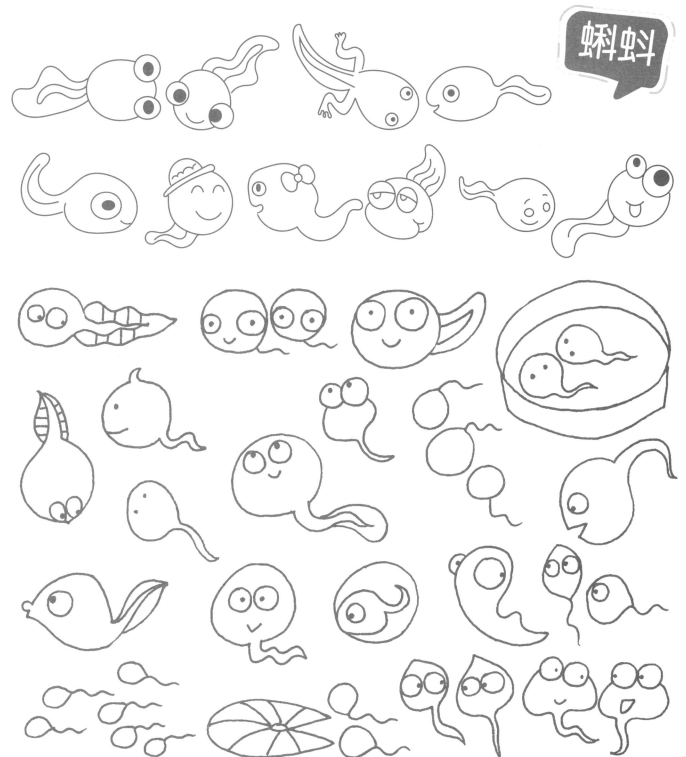

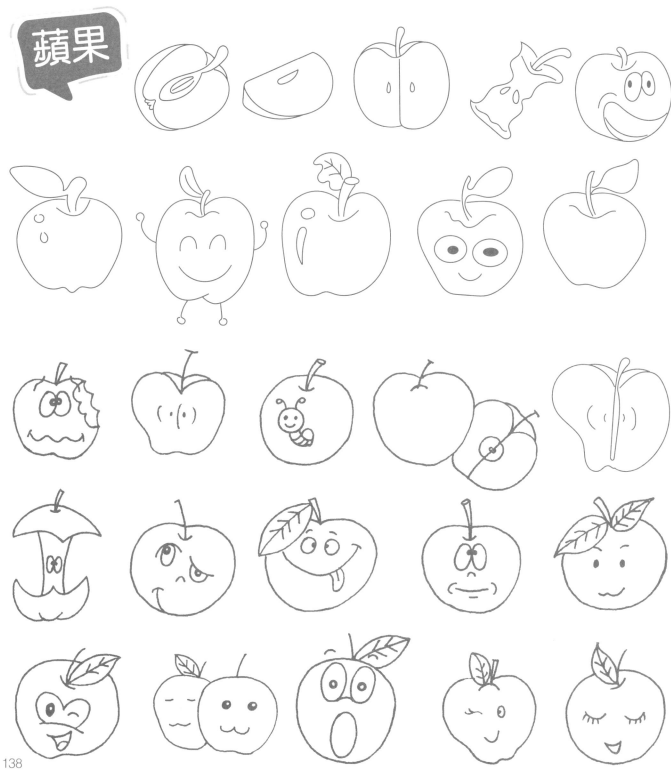

蘋果

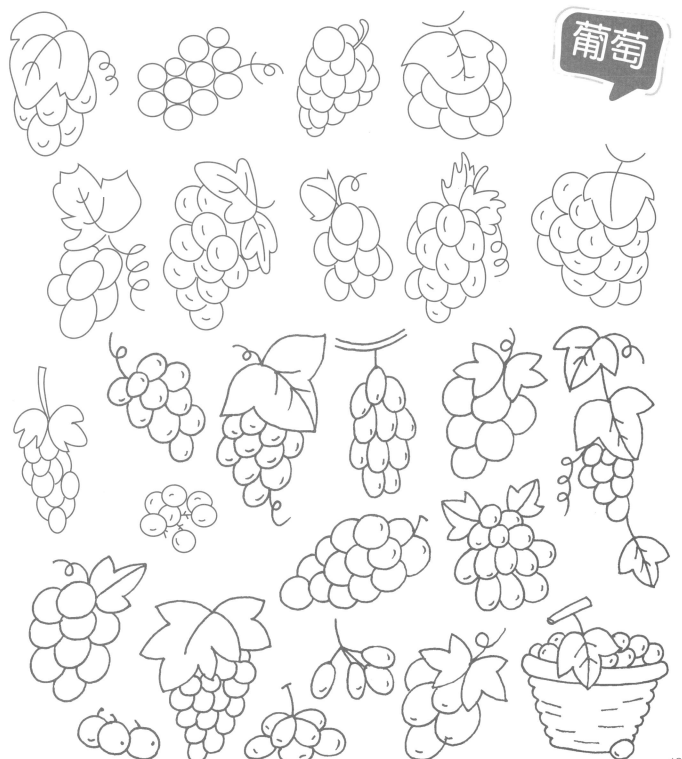

葡萄

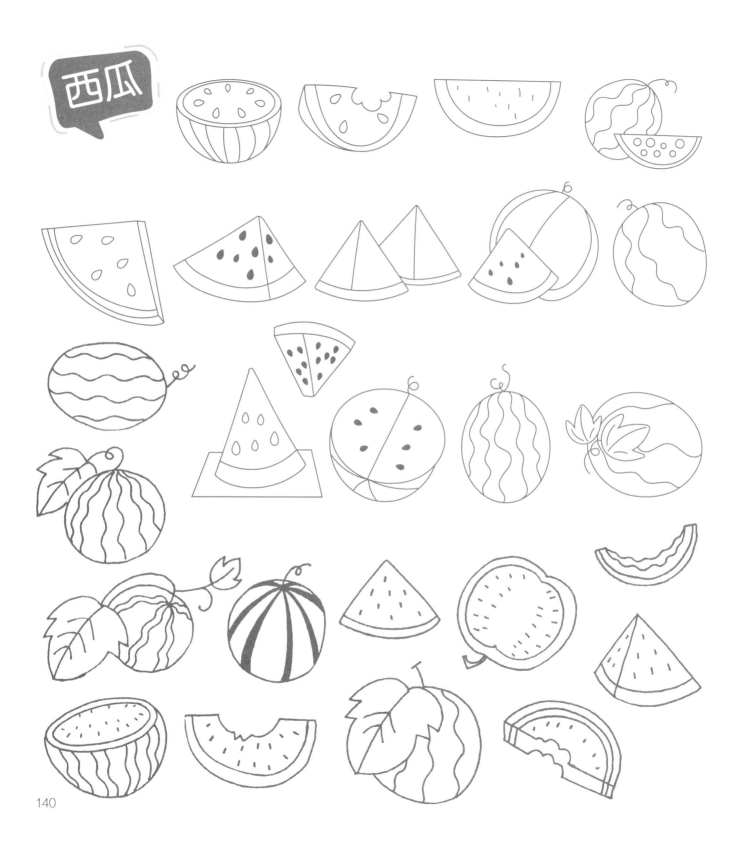

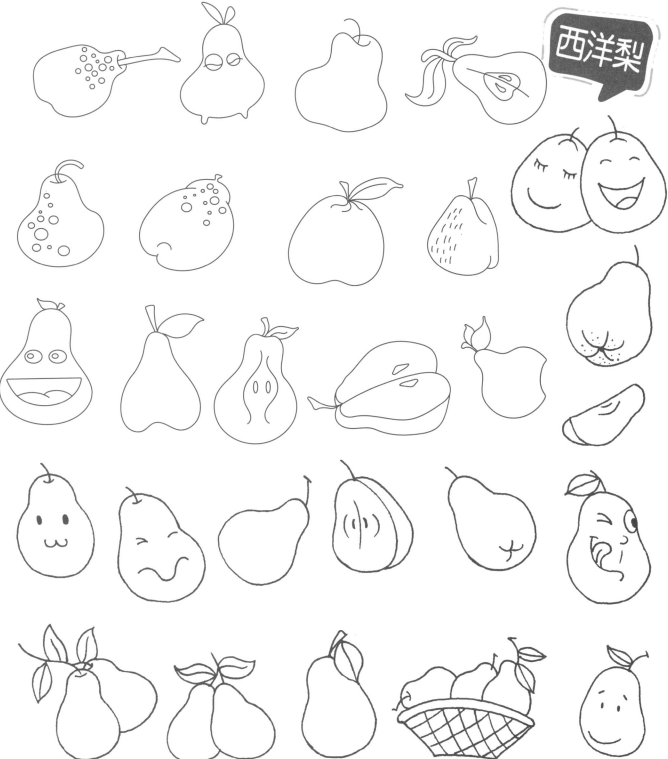

西洋梨

141

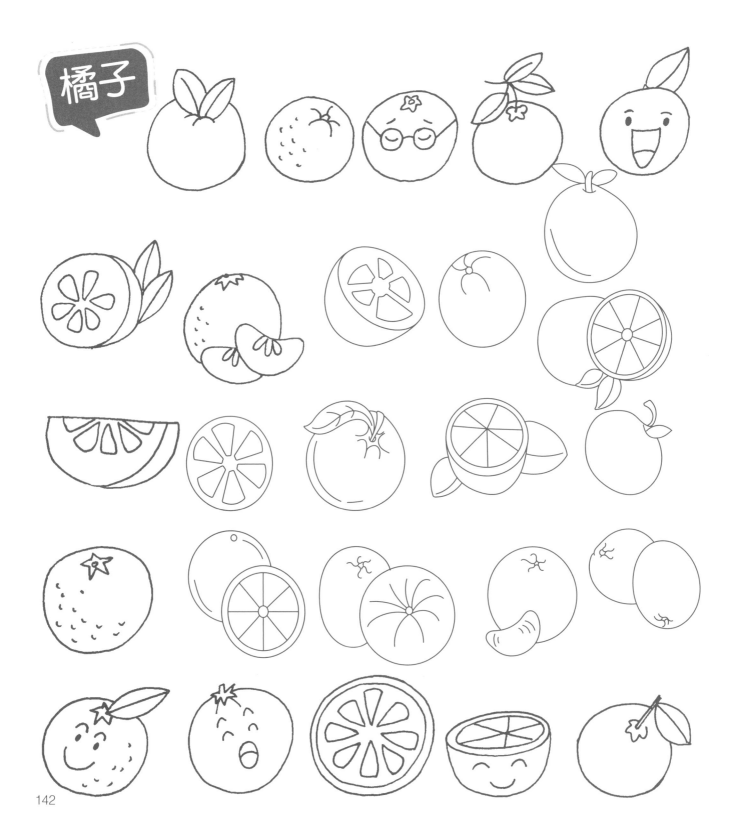

橘子

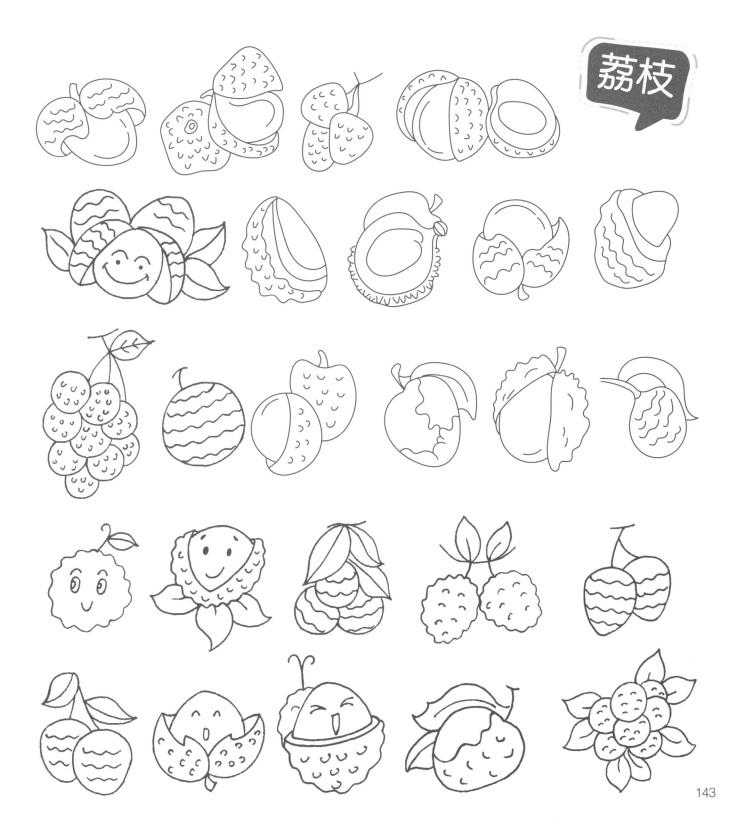

荔枝

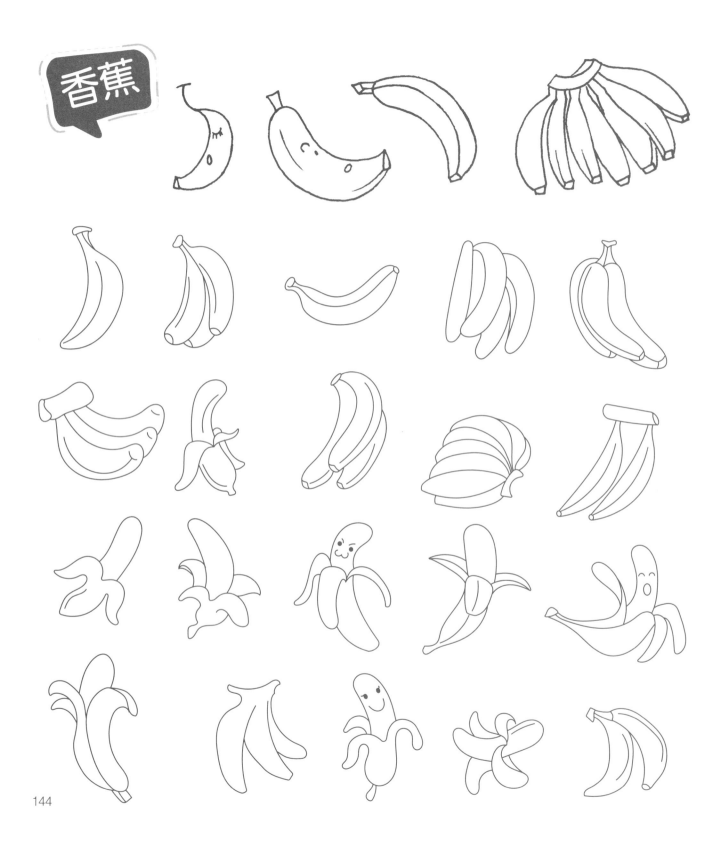

香蕉

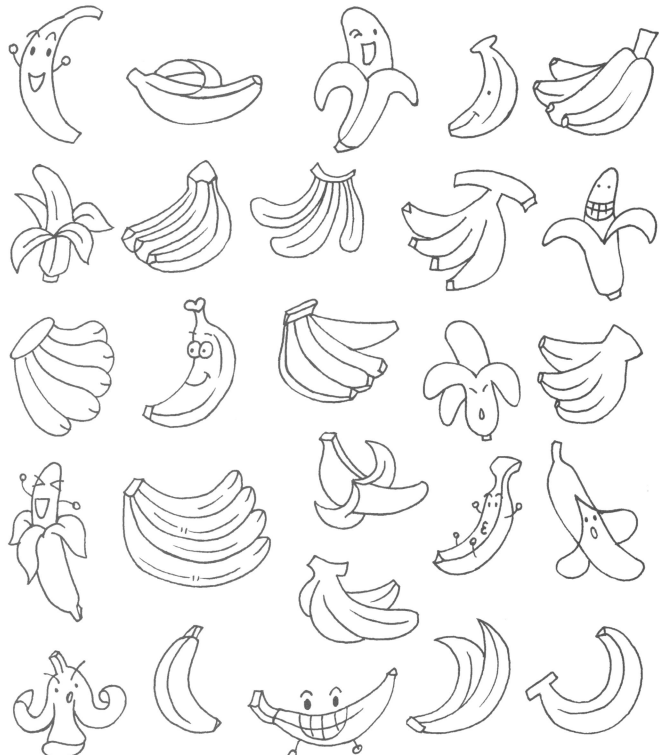

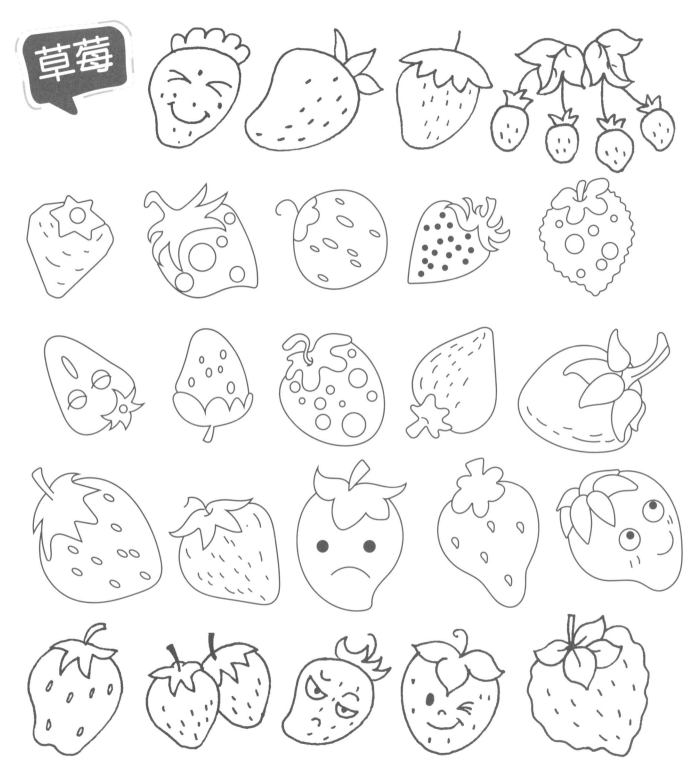

草莓

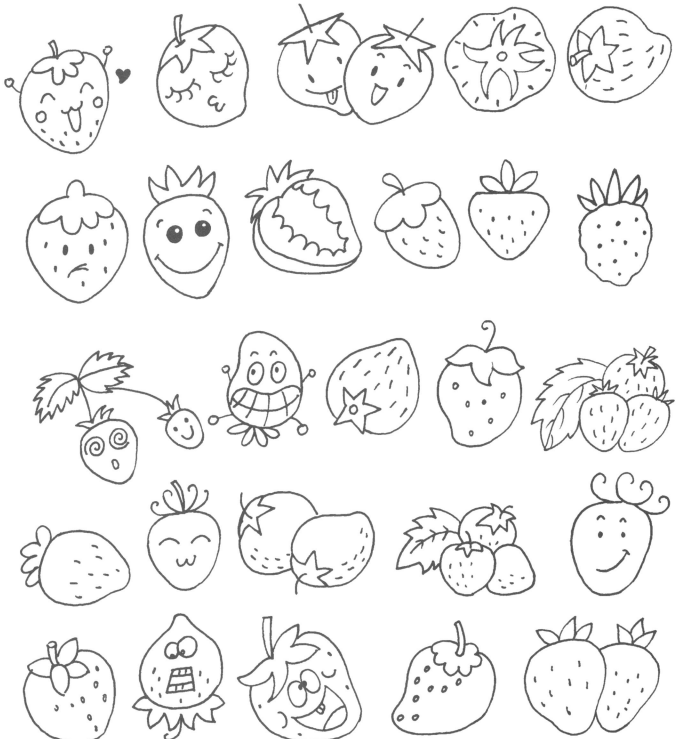

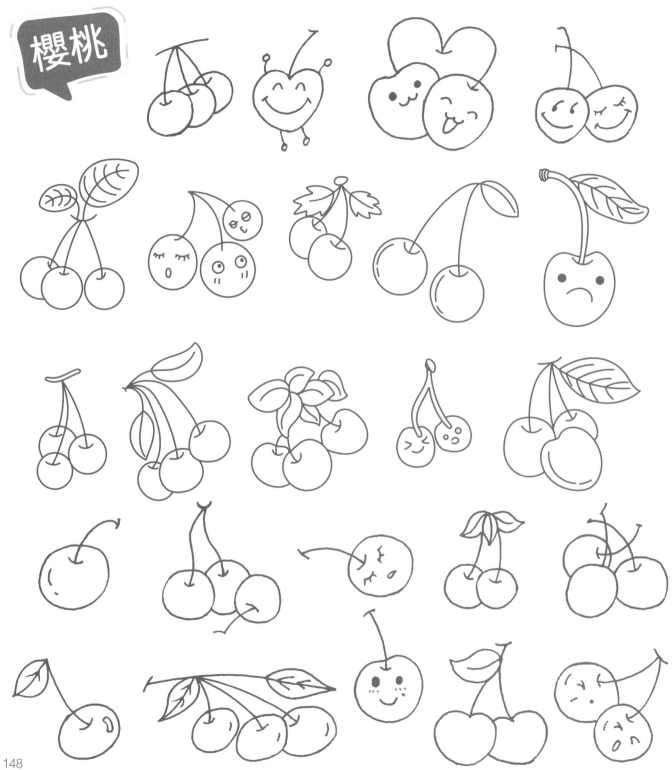

櫻桃

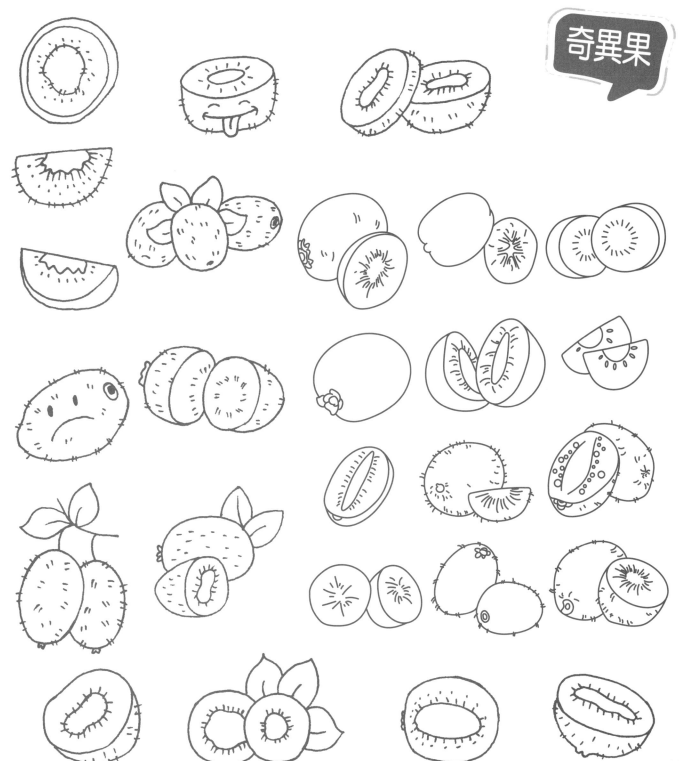

奇異果

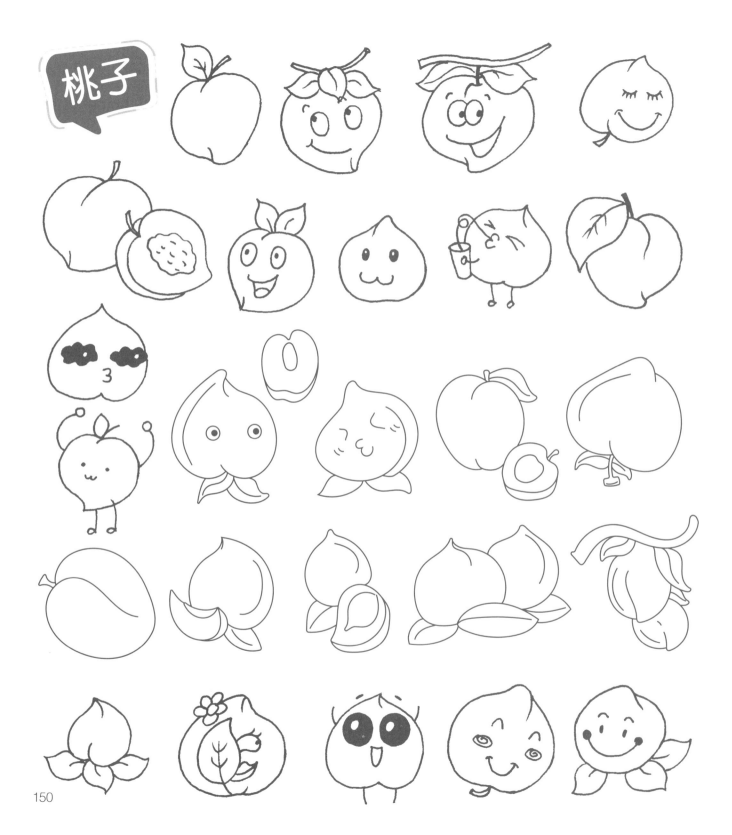

桃子

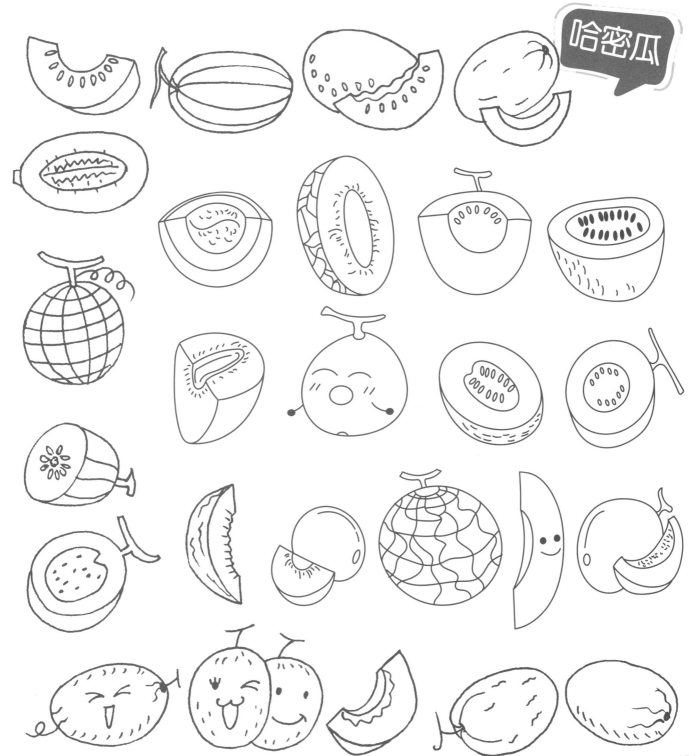

哈密瓜

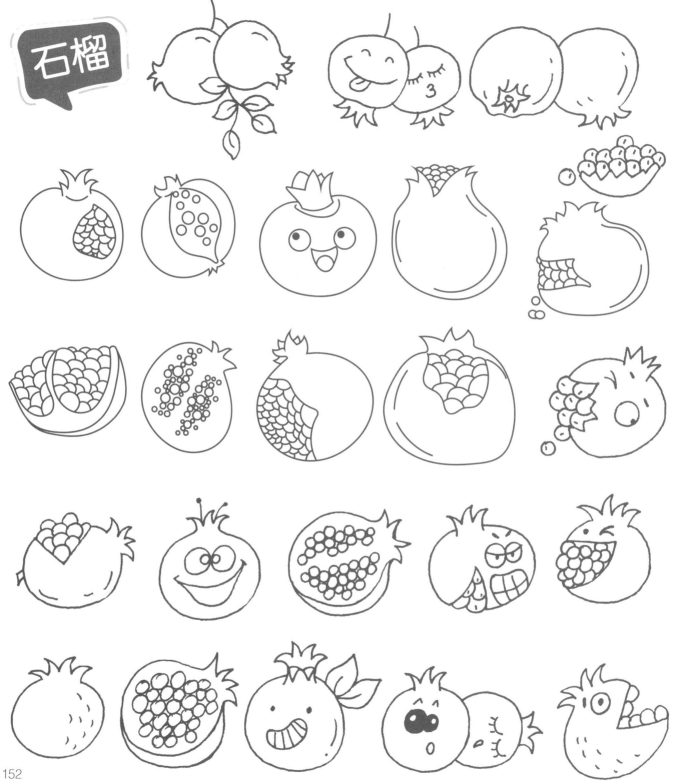

石榴

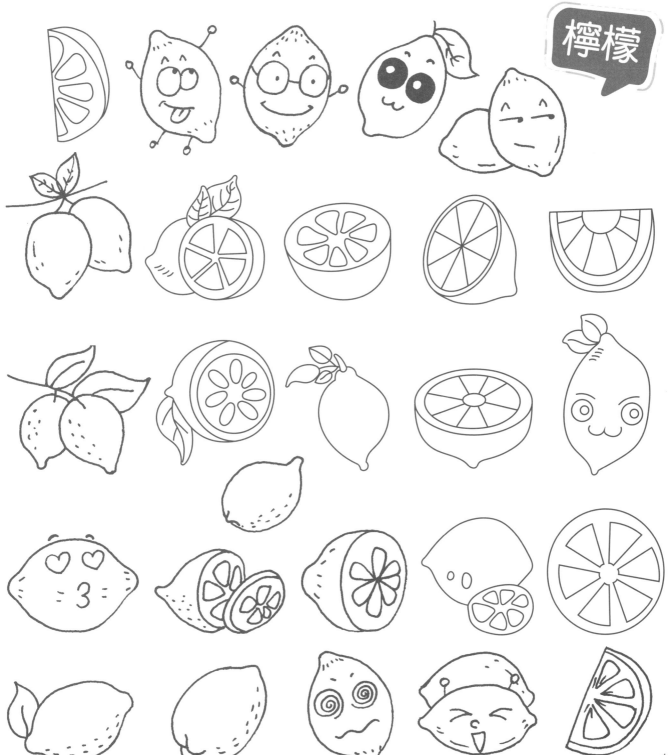

檸檬

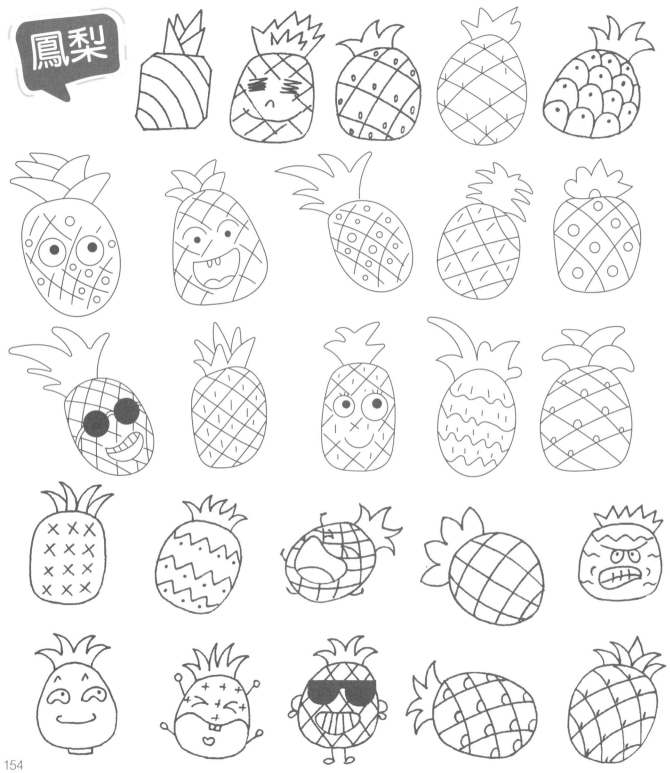

鳳梨

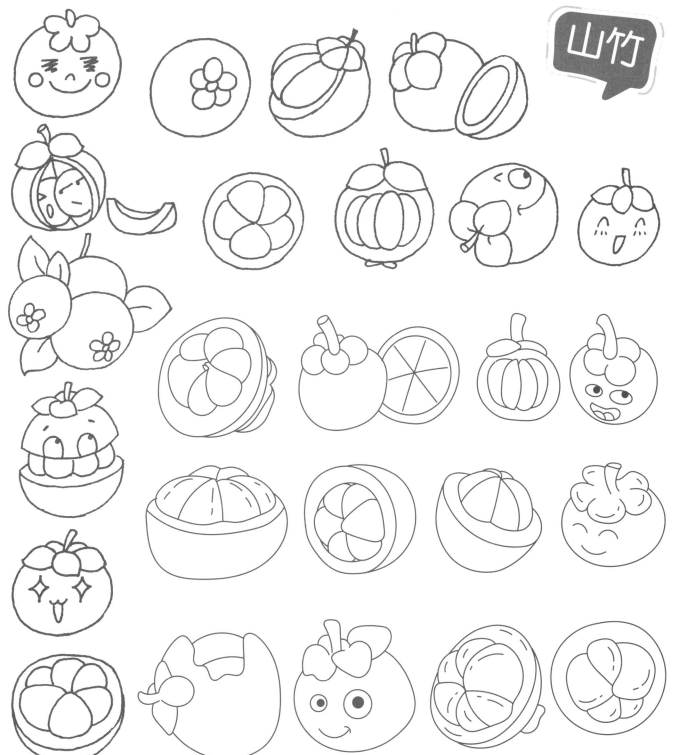

山竹

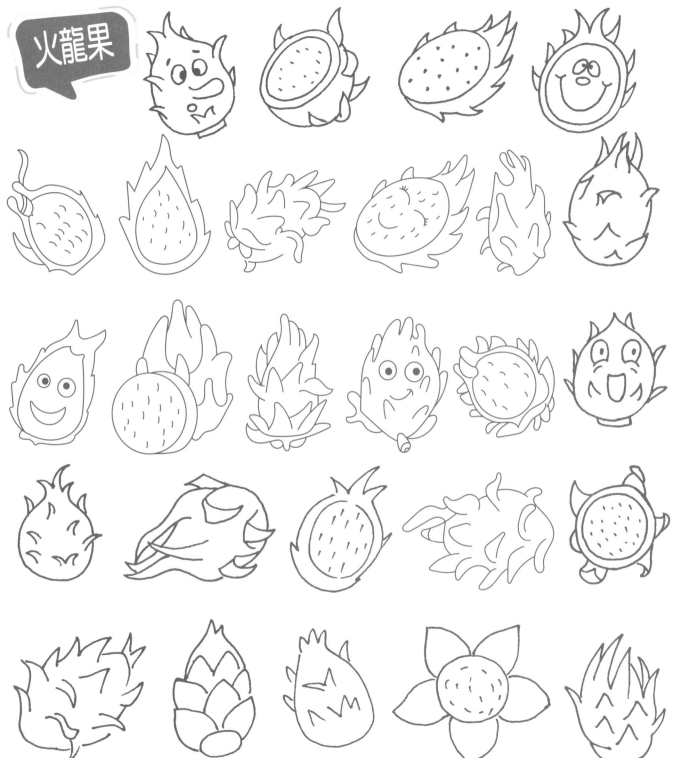

火龍果

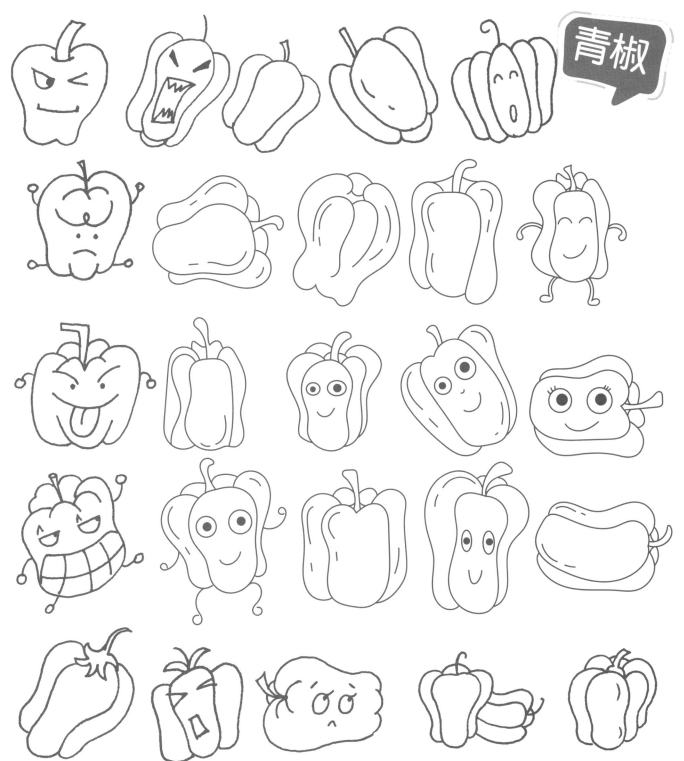

青椒

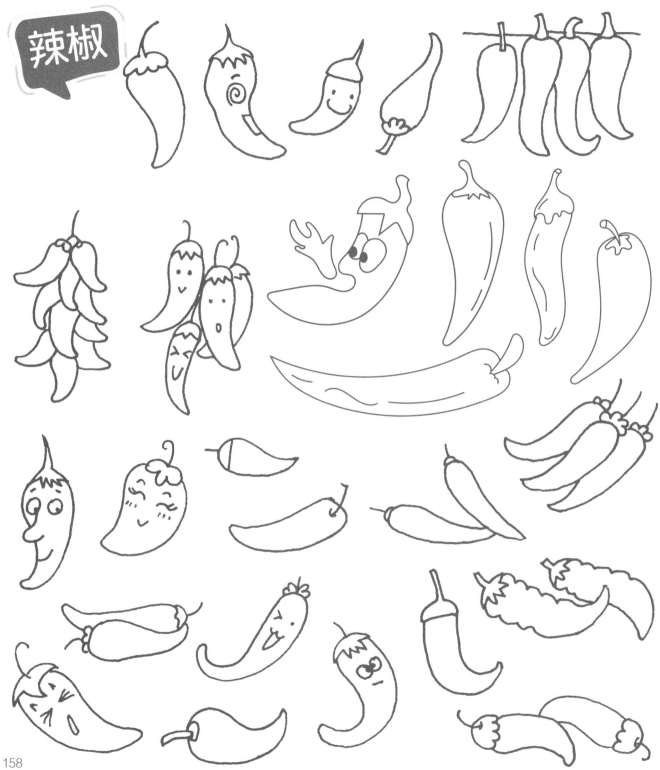

辣椒

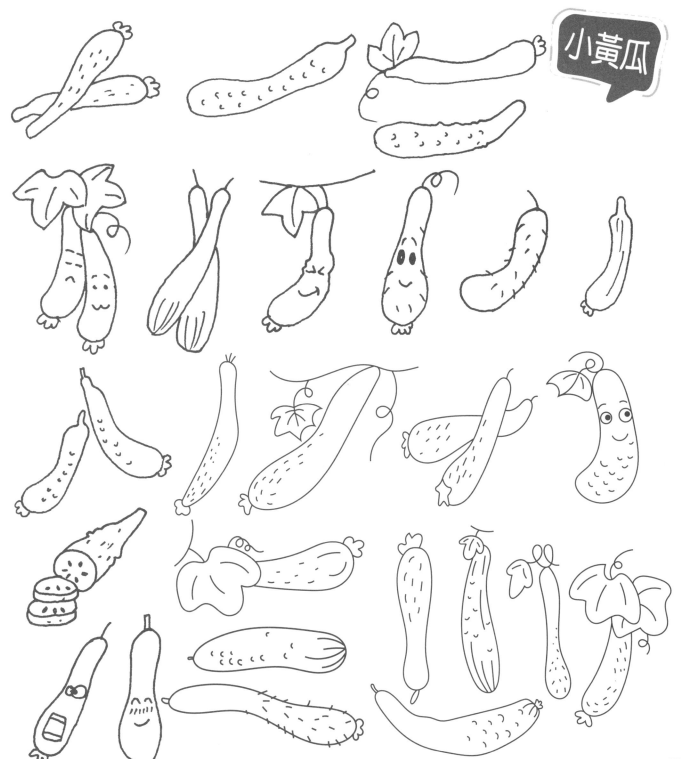

小黃瓜

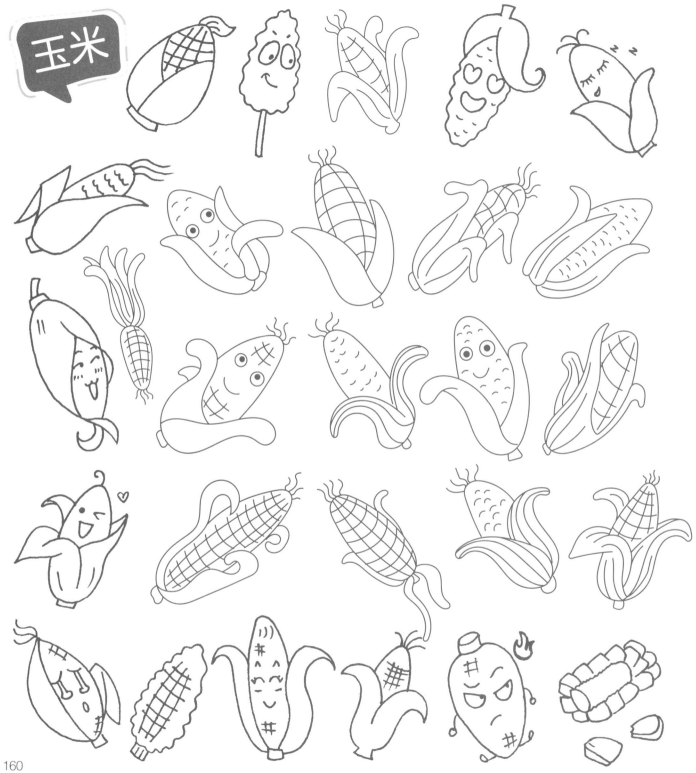

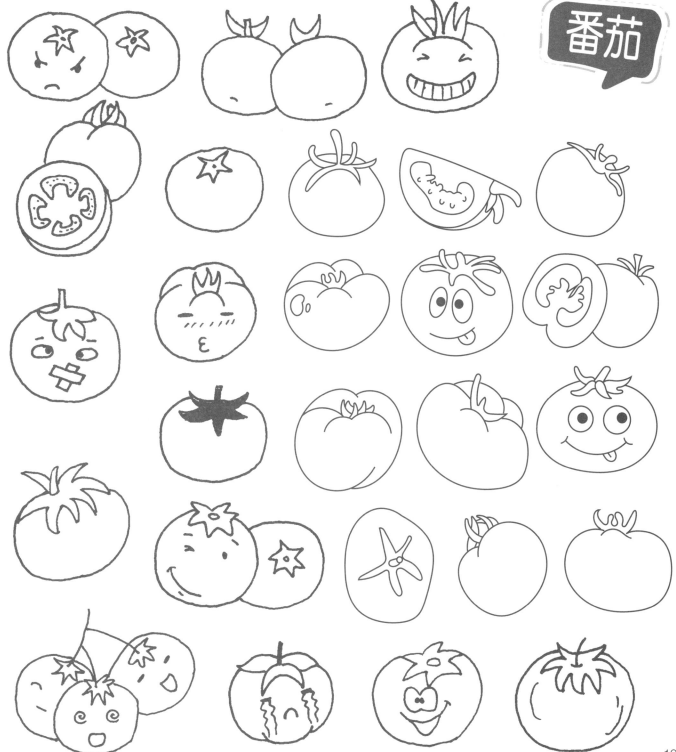

番茄

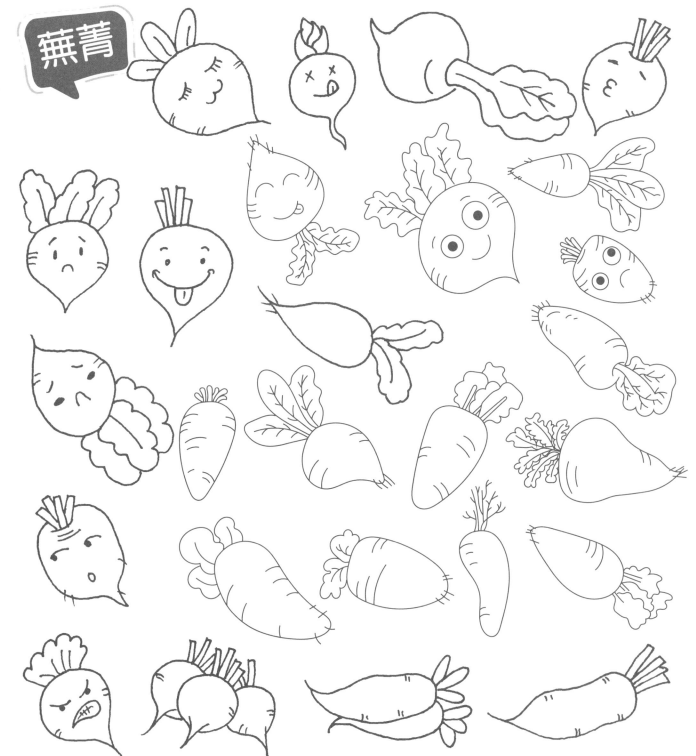

蕪菁

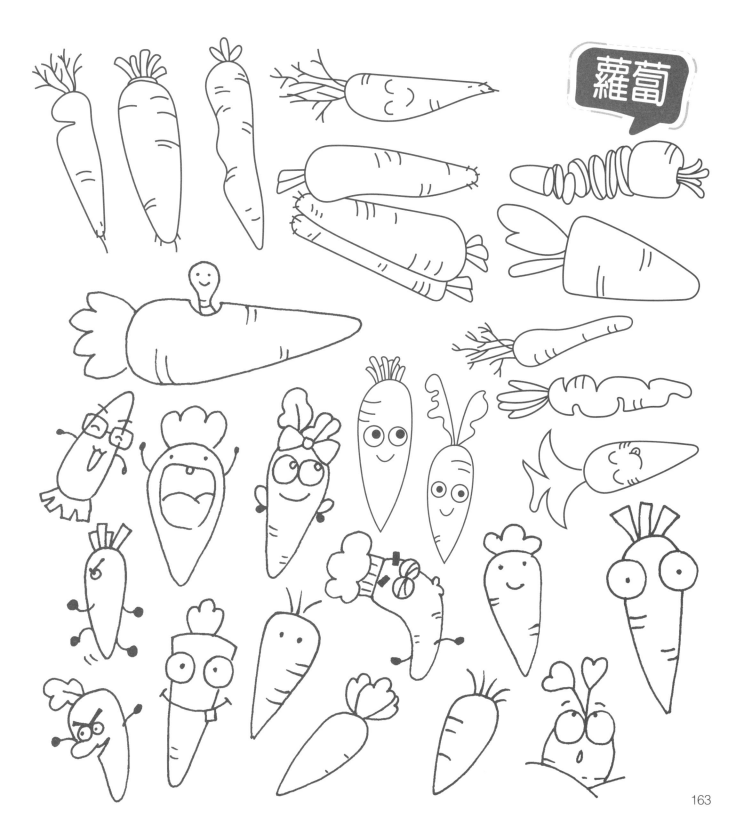

蘿蔔

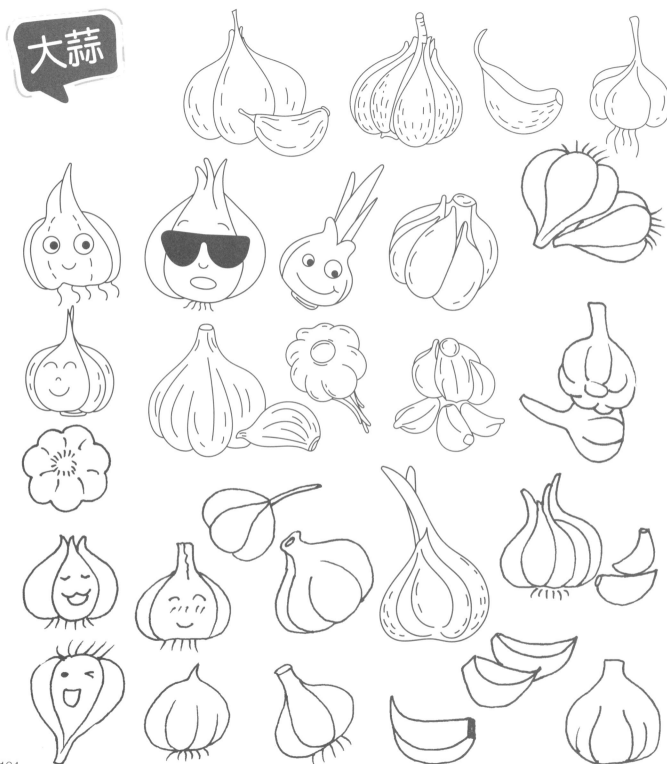

大蒜

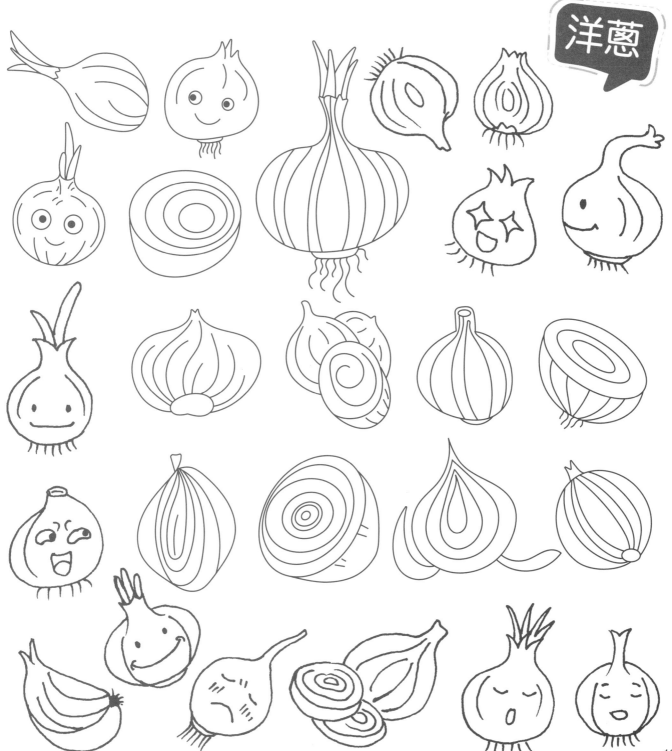

洋蔥

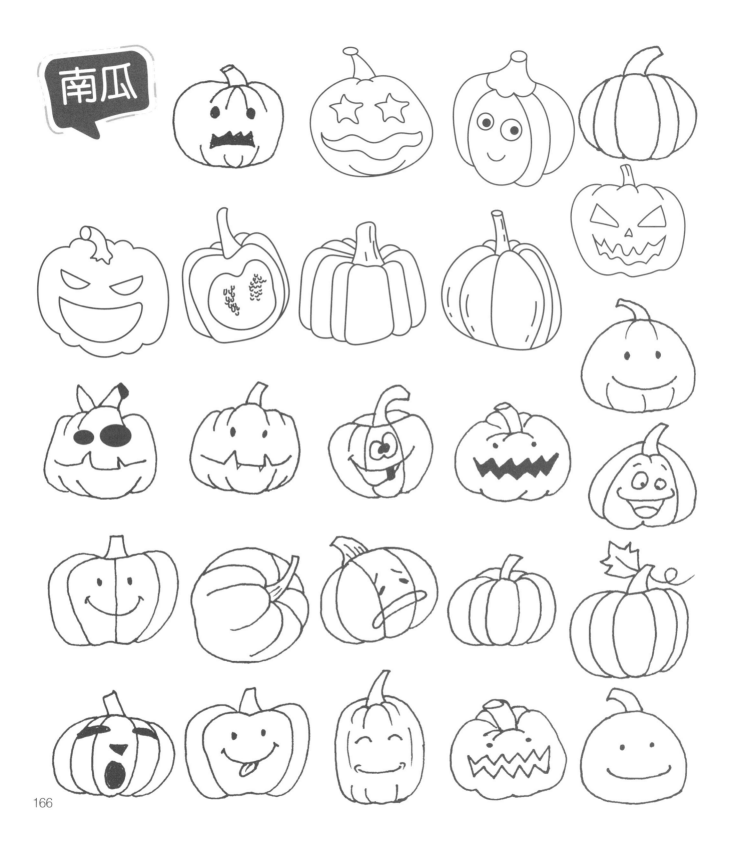

南瓜

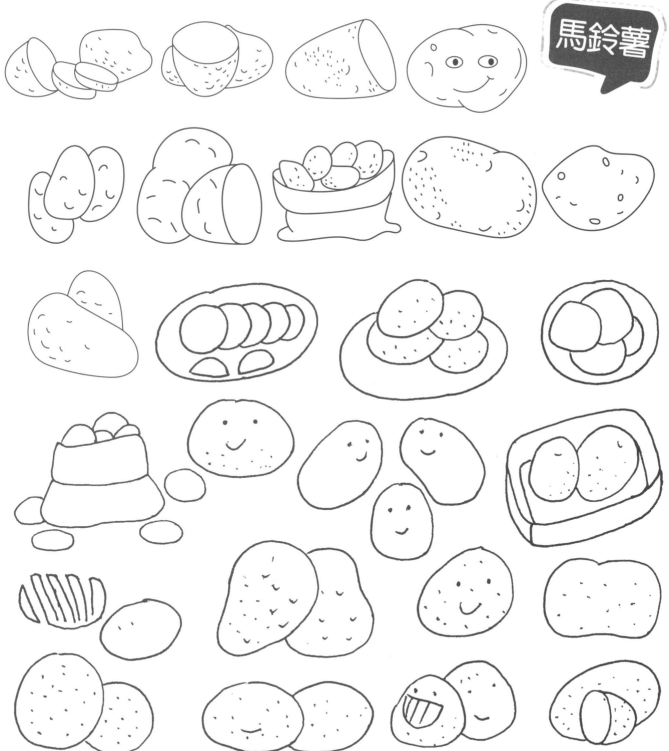

馬鈴薯

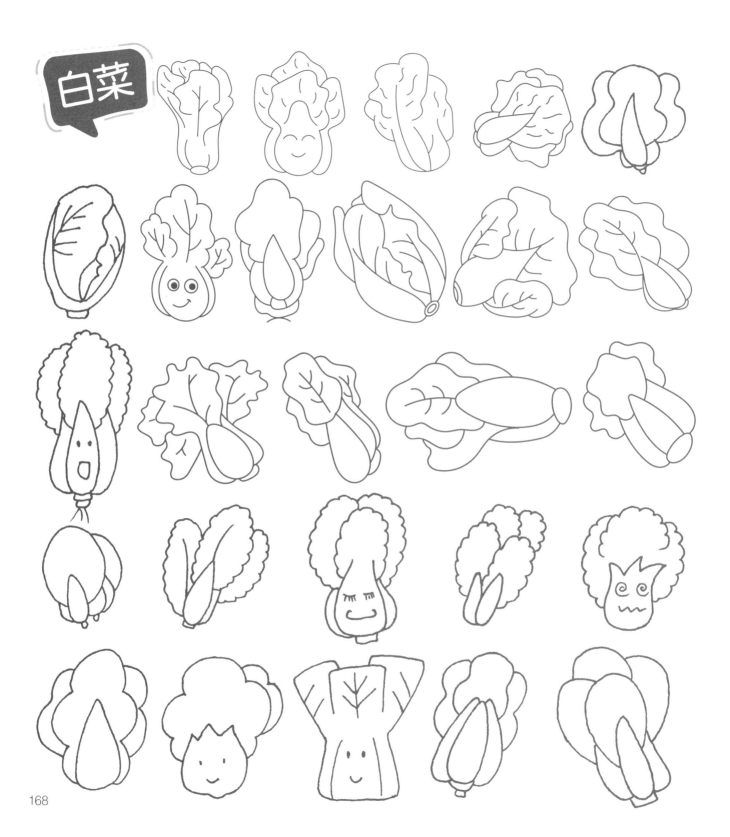

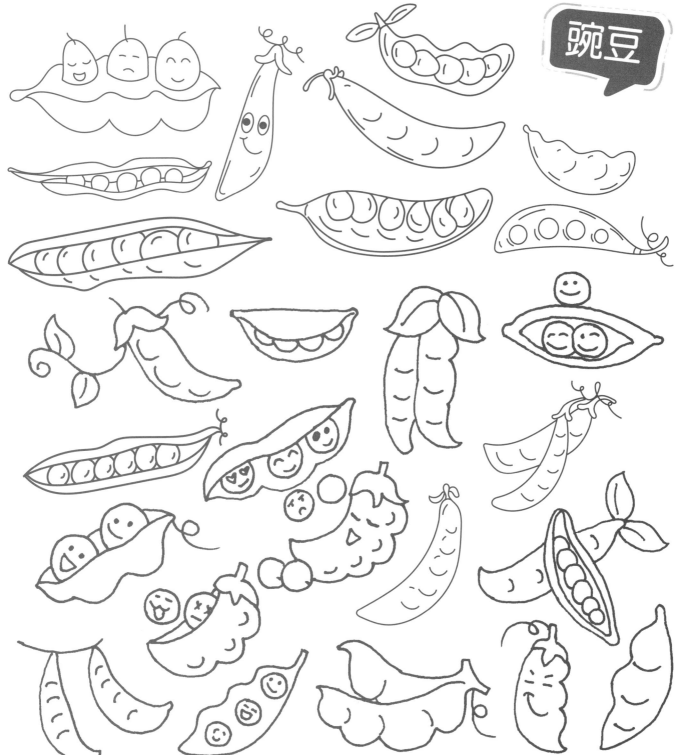

豌豆

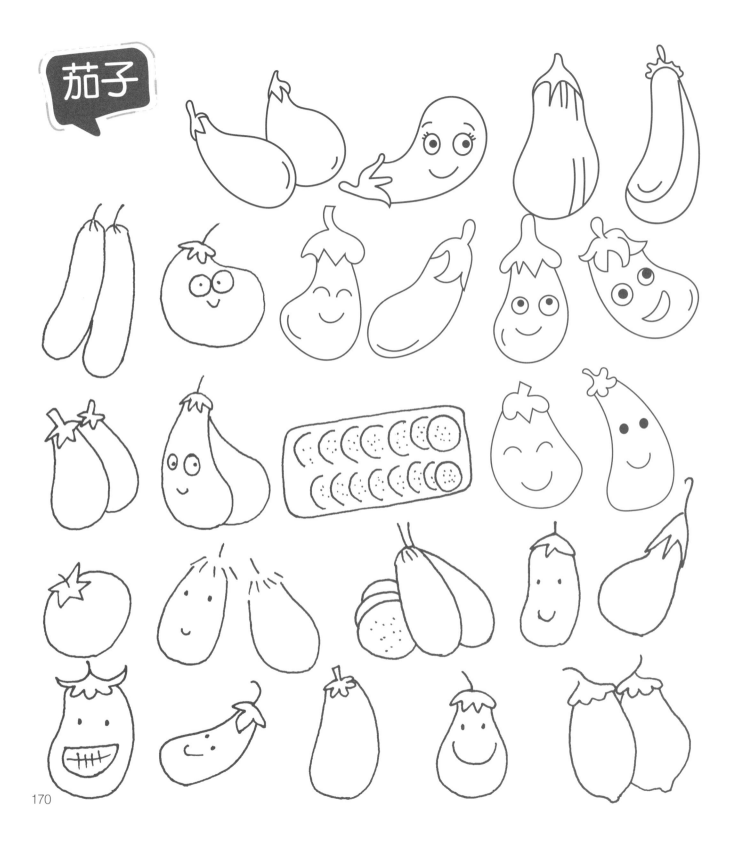

茄子

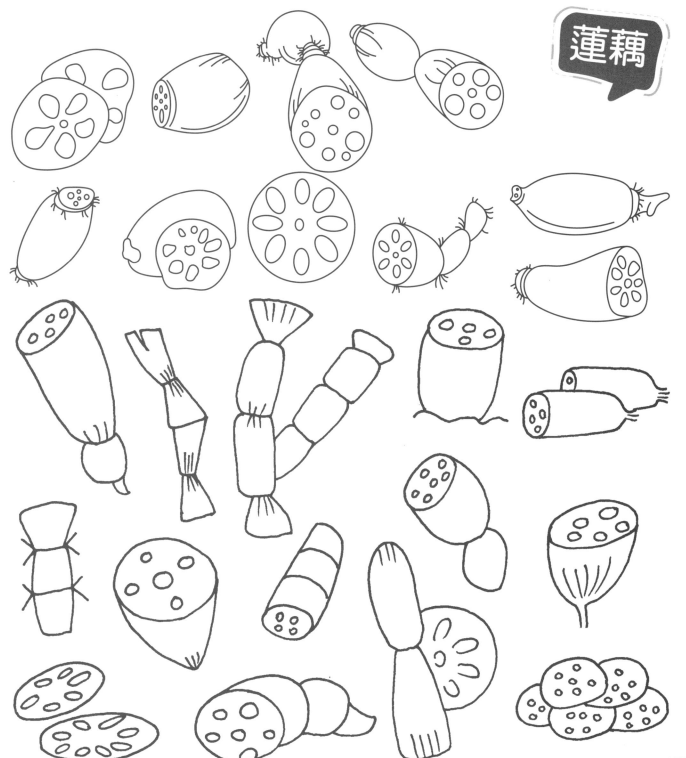

蓮藕

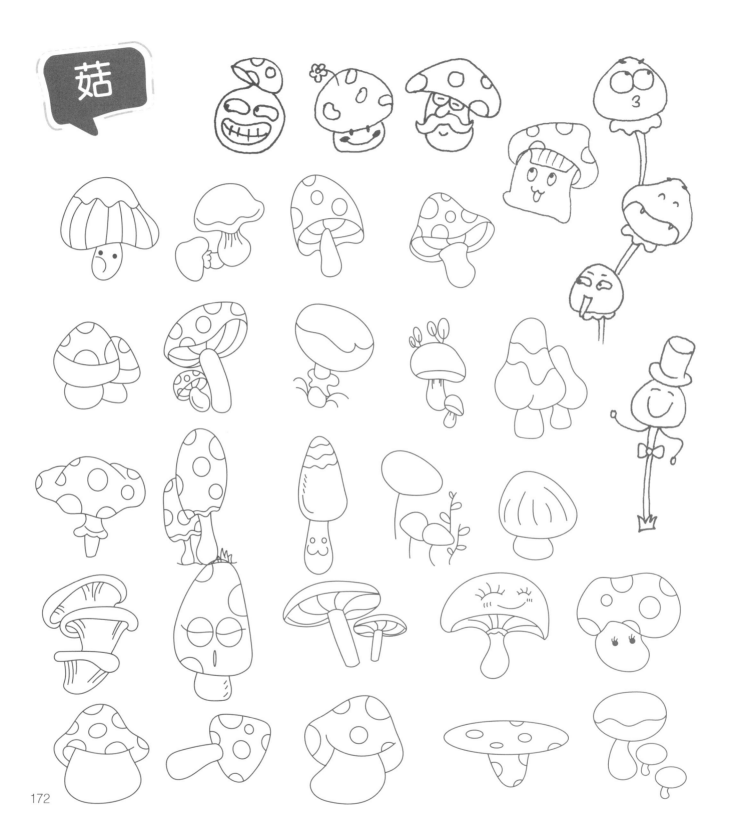

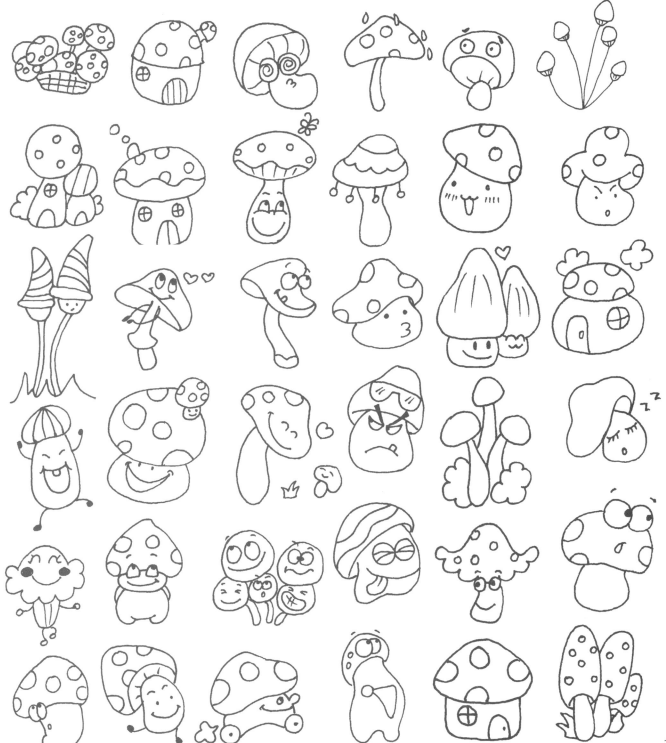

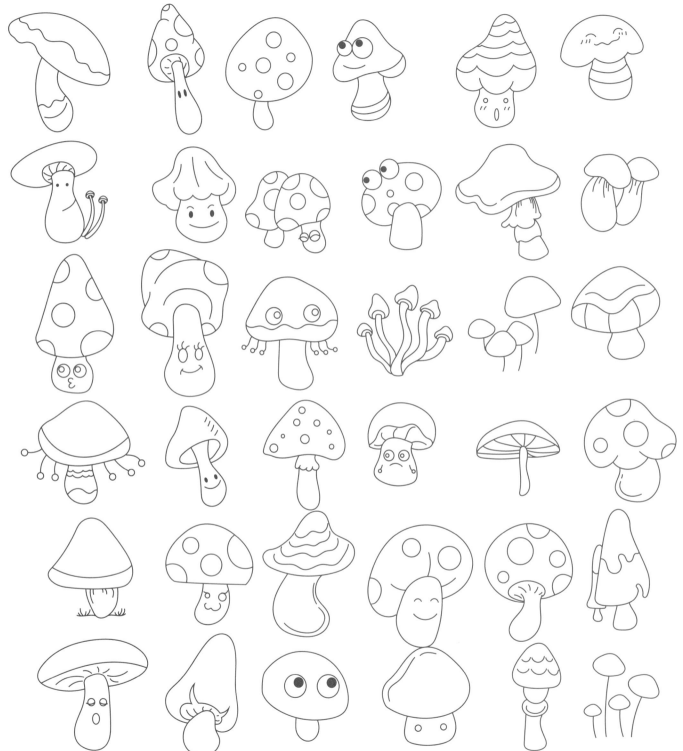

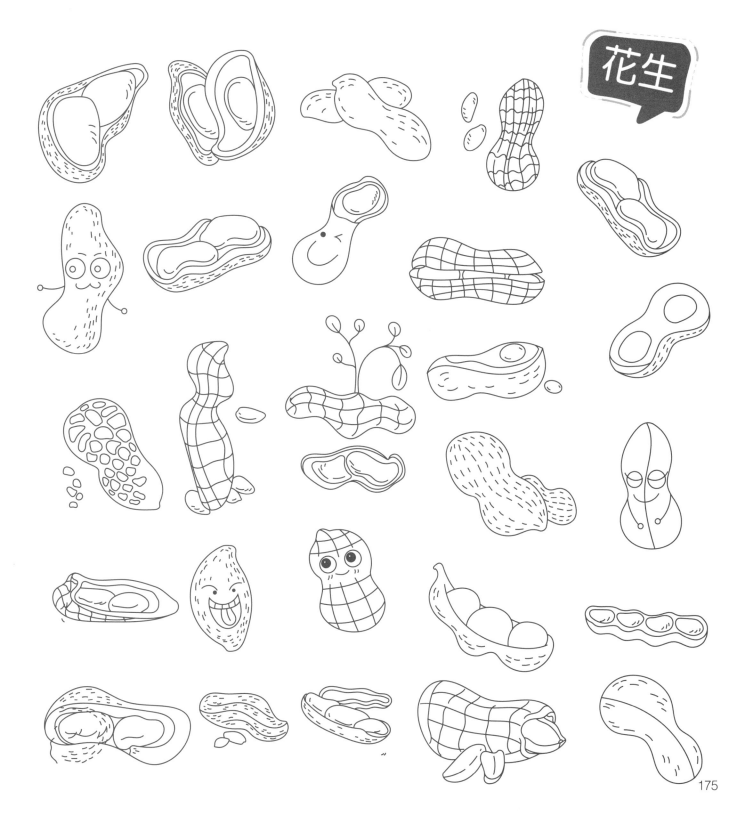

花生

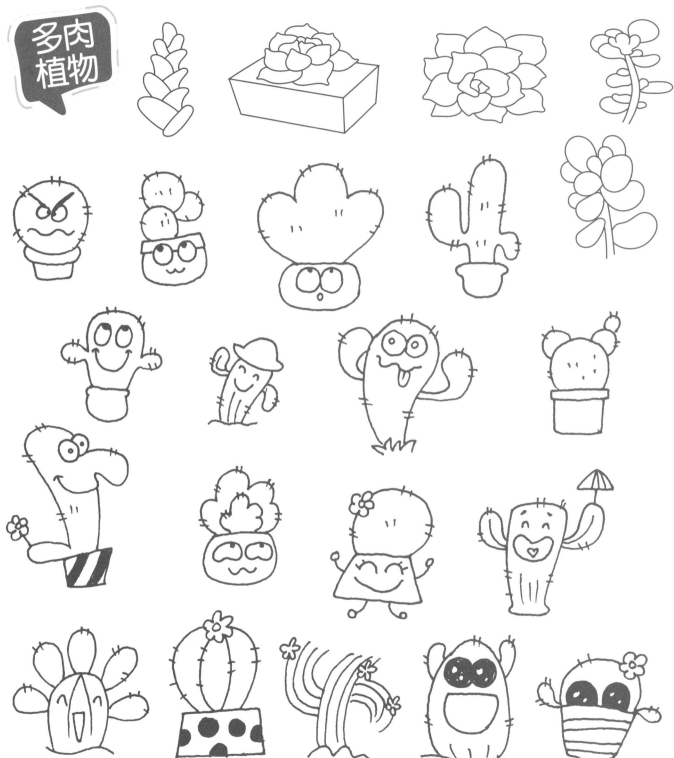

多肉
植物

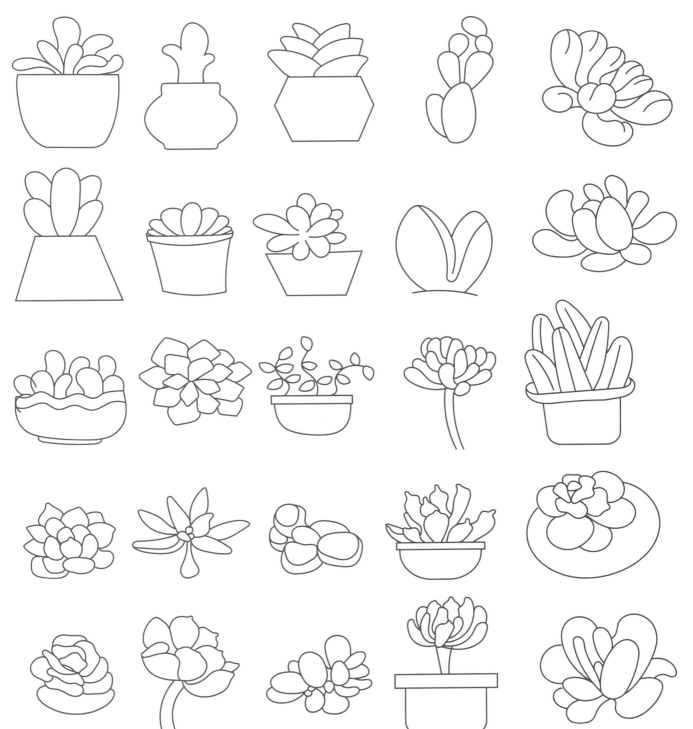

177

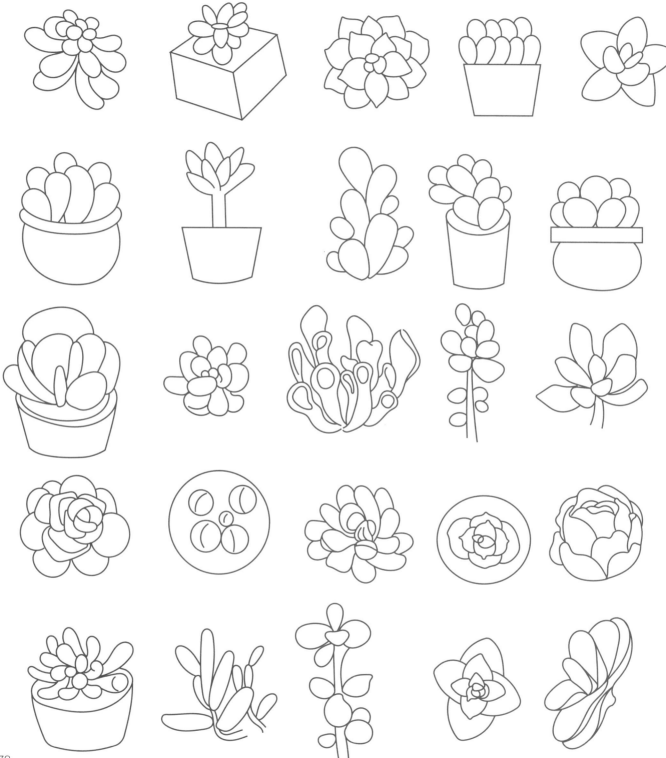

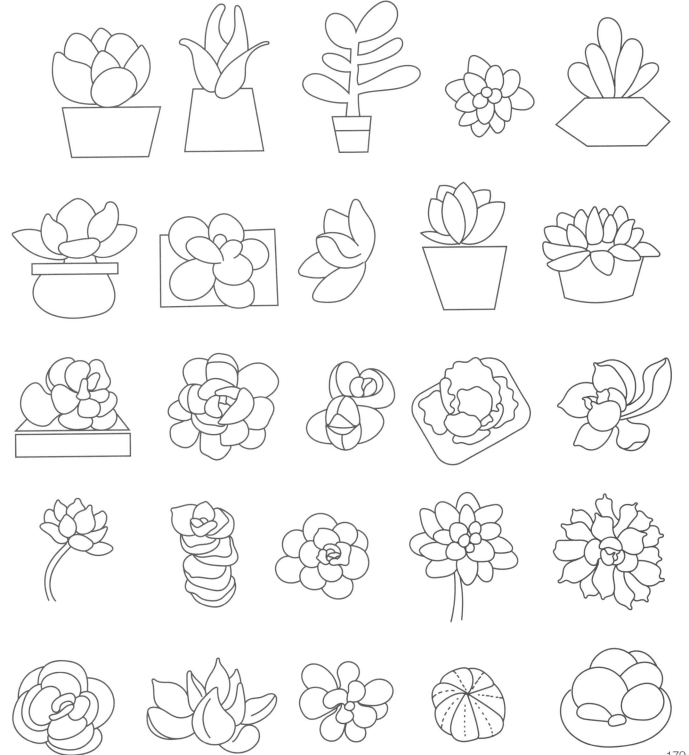

179

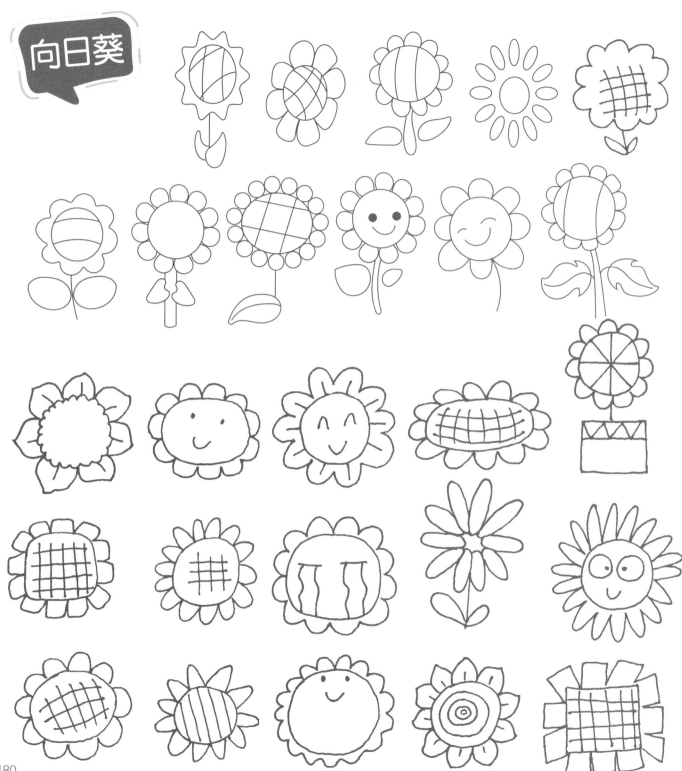

向日葵

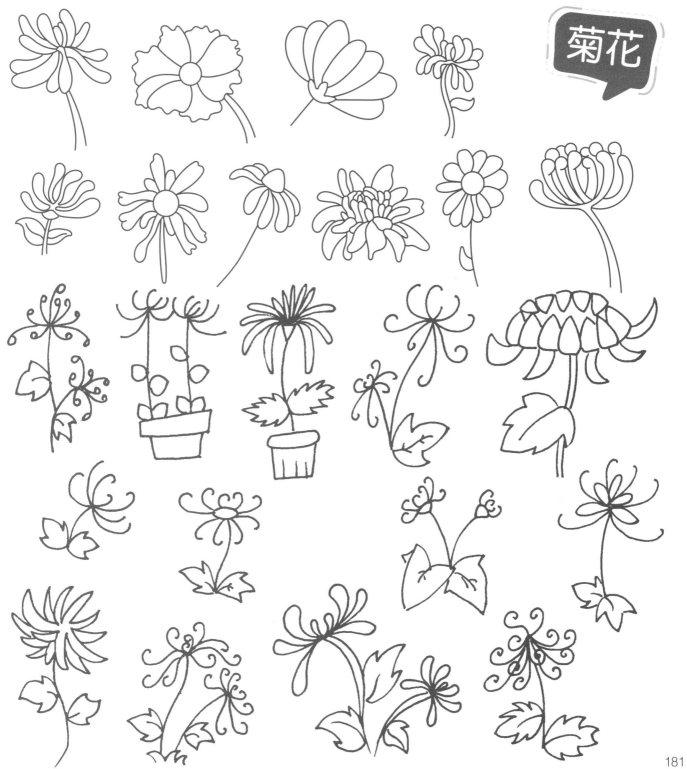

菊花

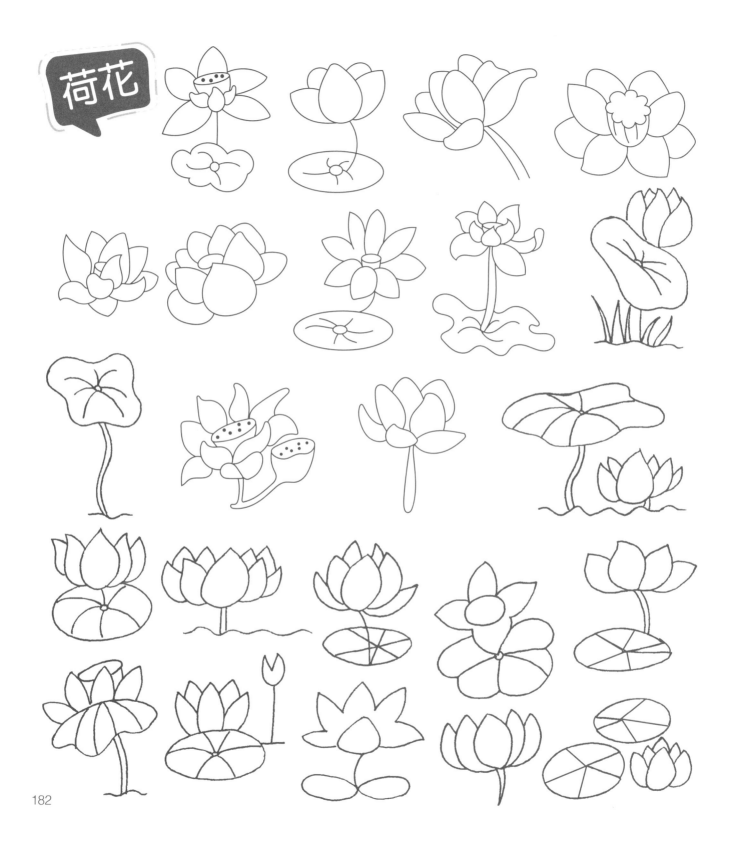

荷花

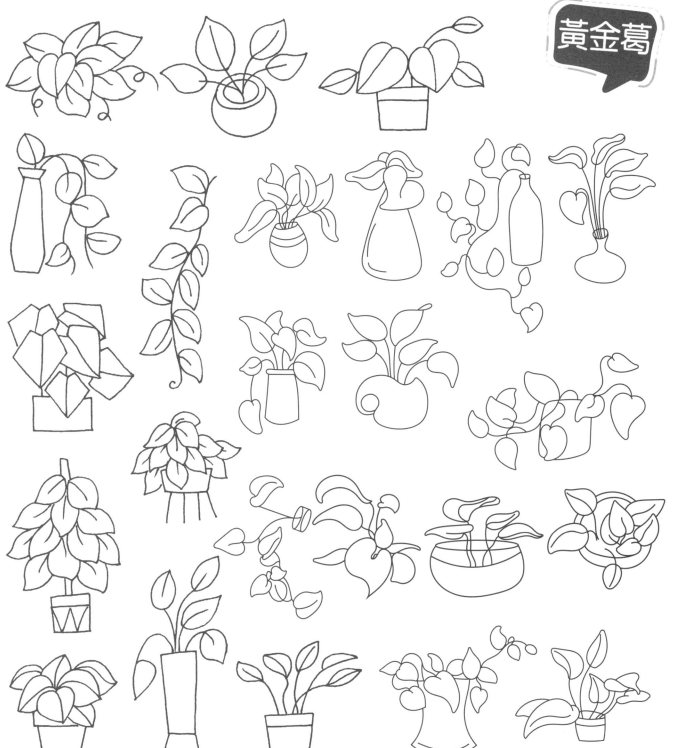

黄金葛

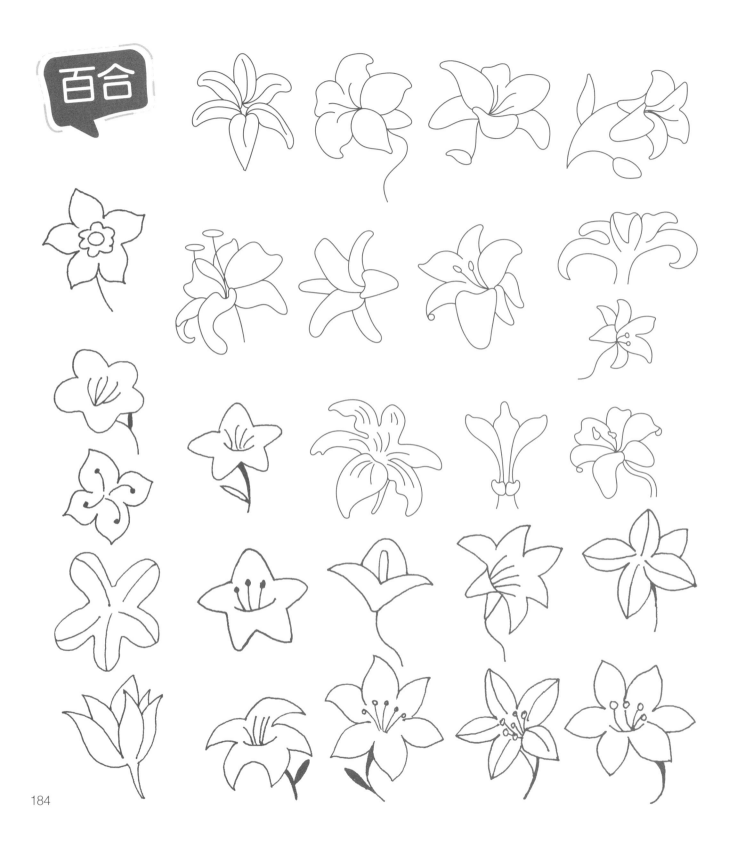

百合

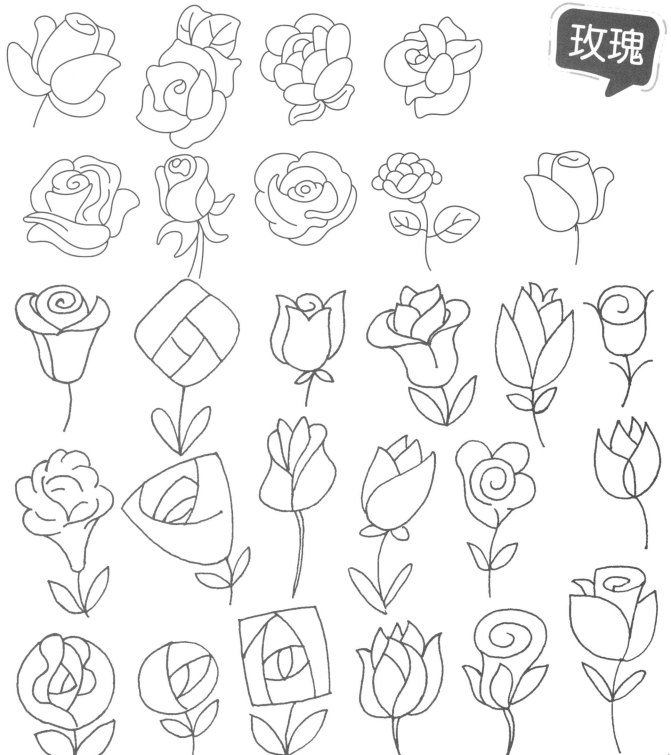

玫瑰

185

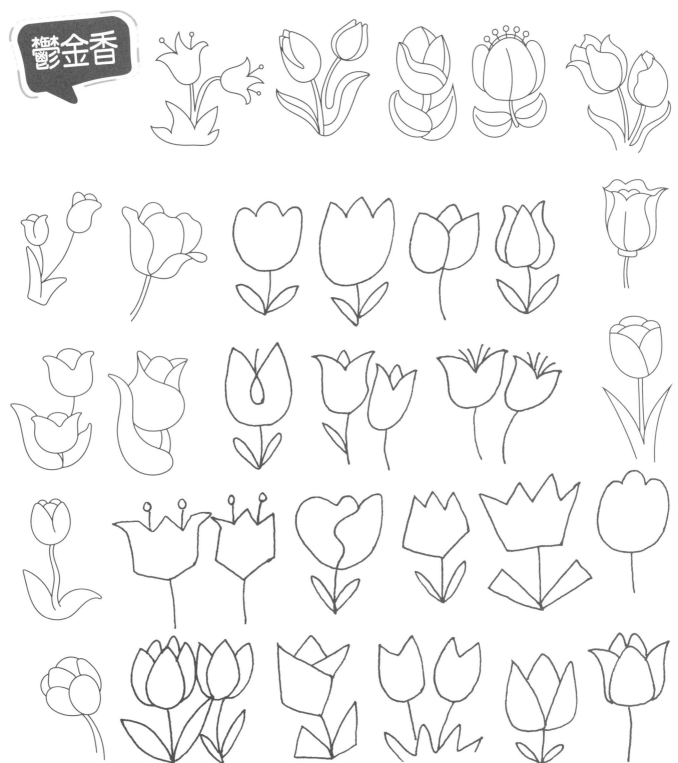

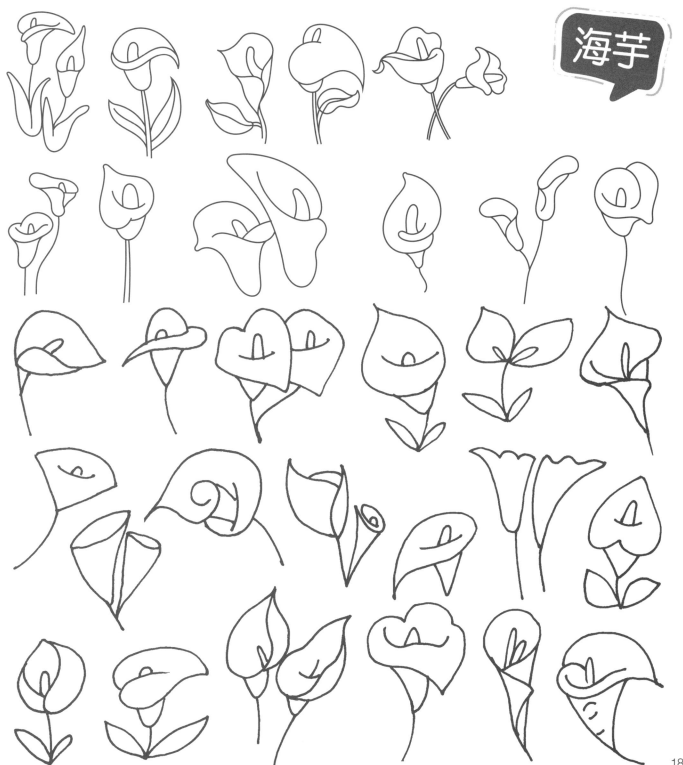

海芋

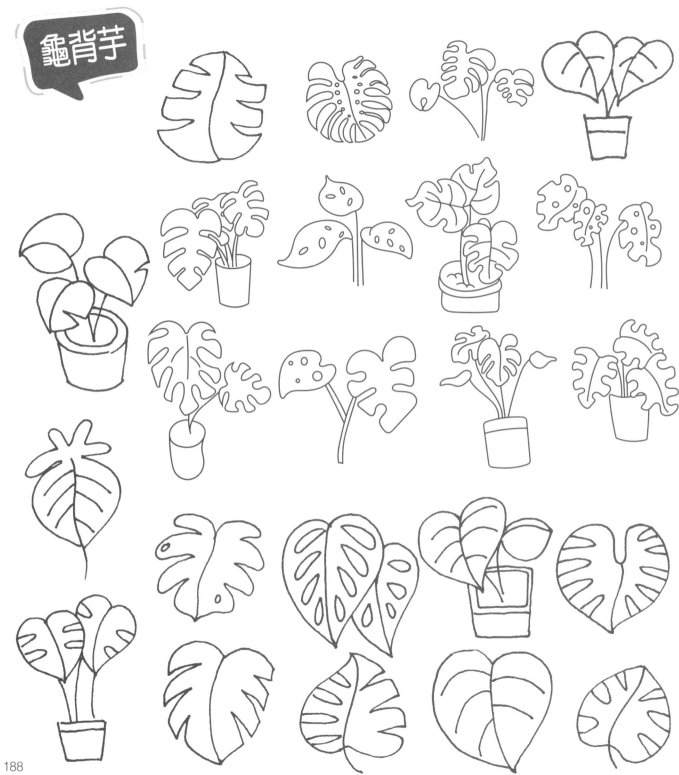

龜背芋

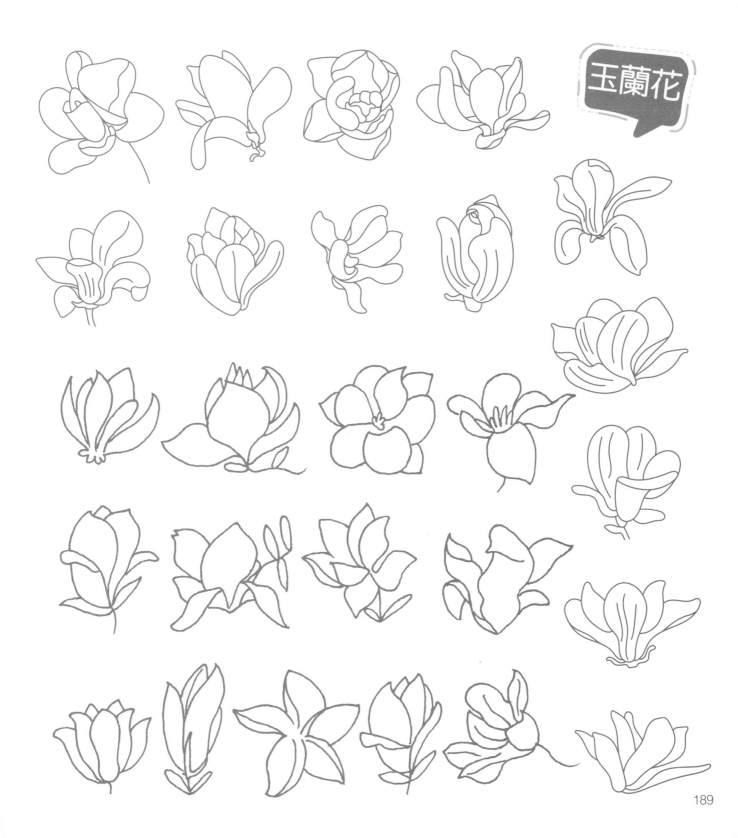

玉蘭花

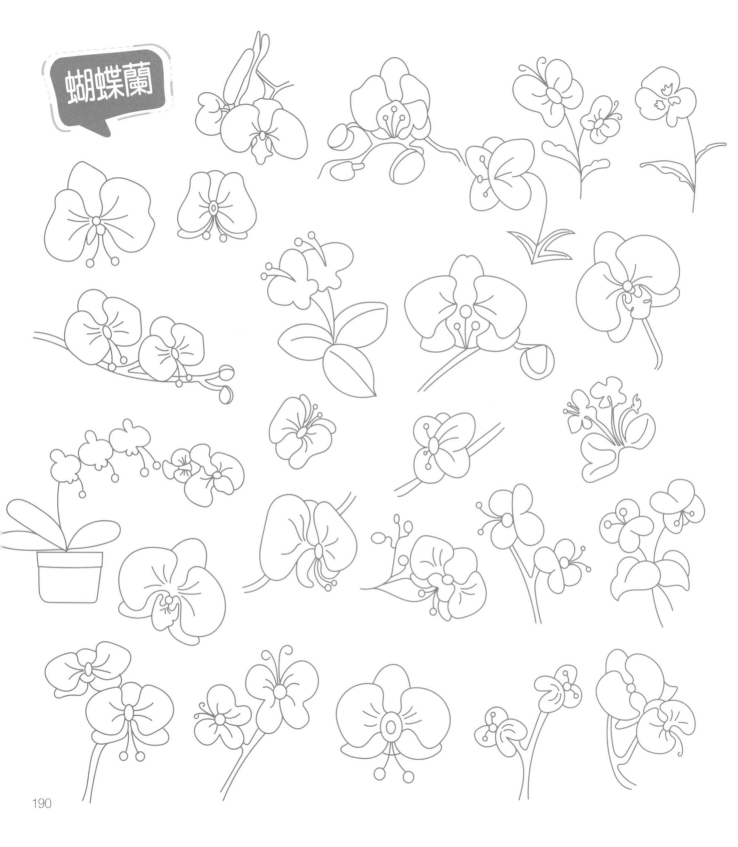

蝴蝶蘭

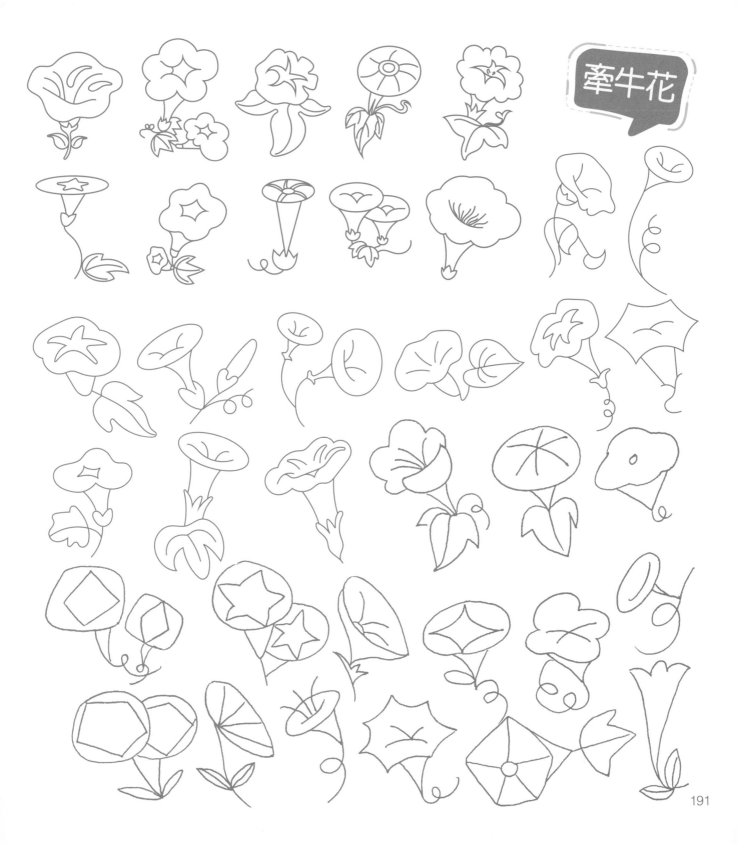

牽牛花

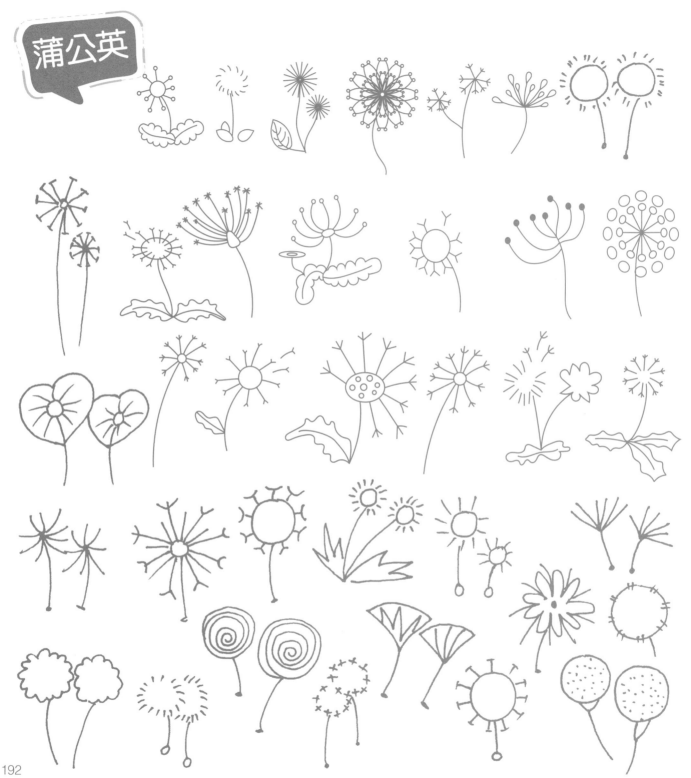

蒲公英

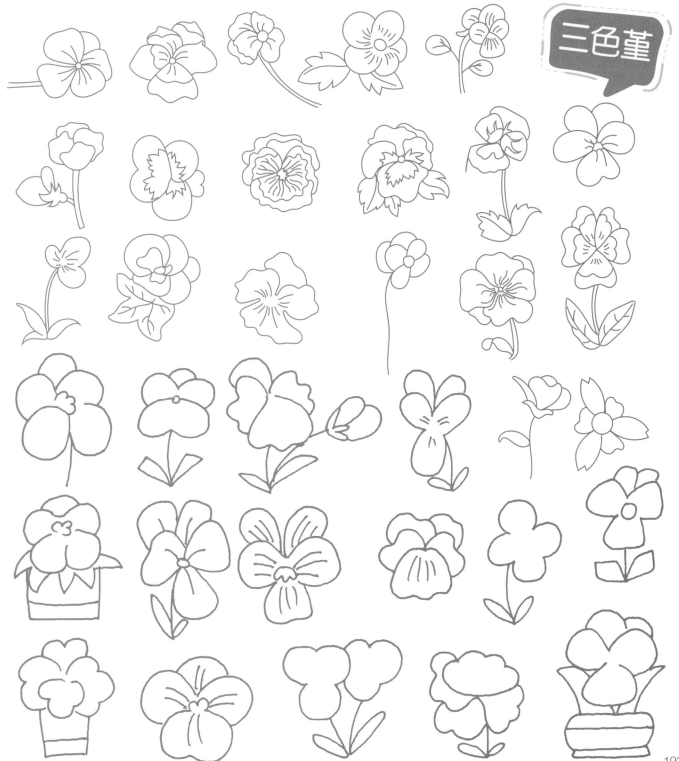

三色菫

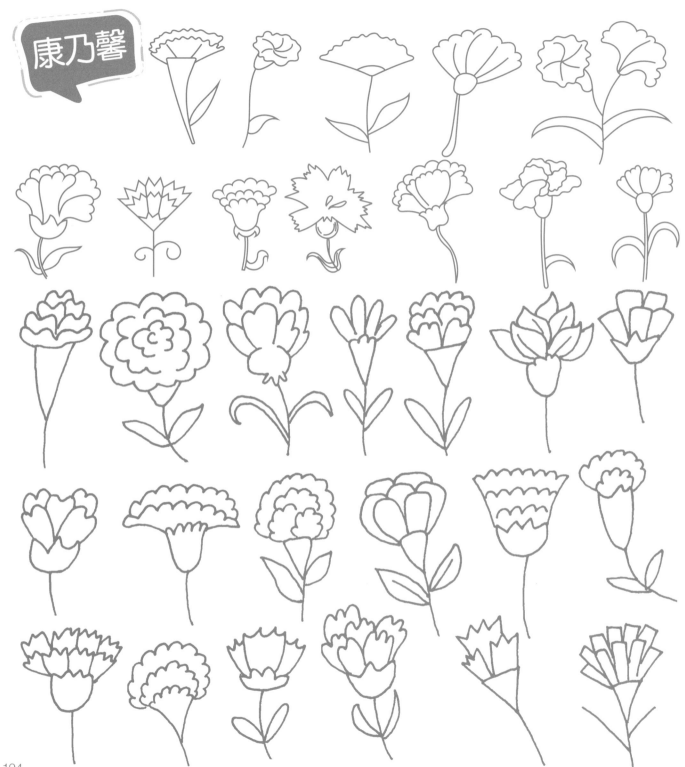

康乃馨

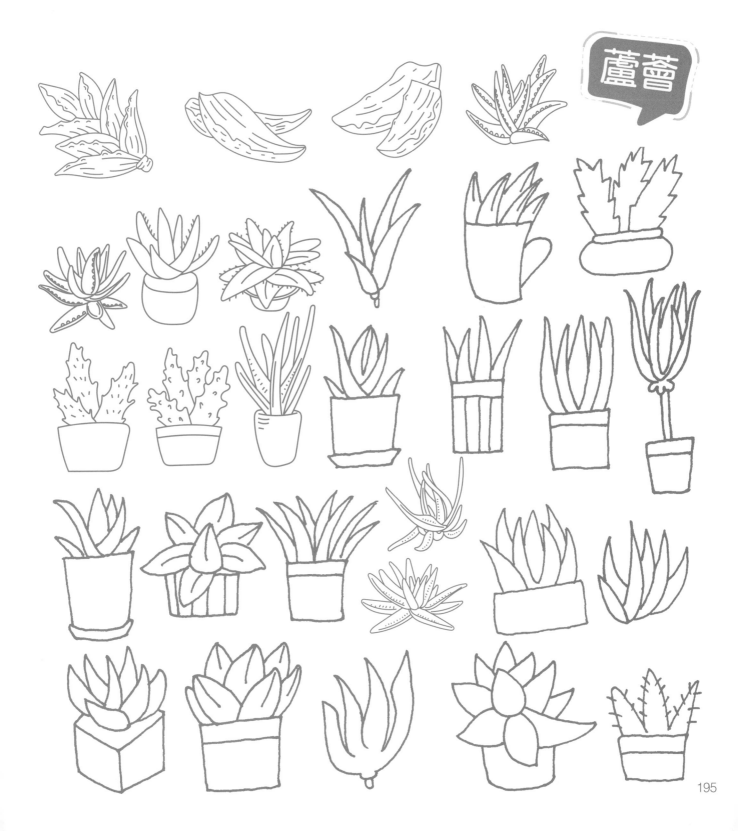

蘆薈

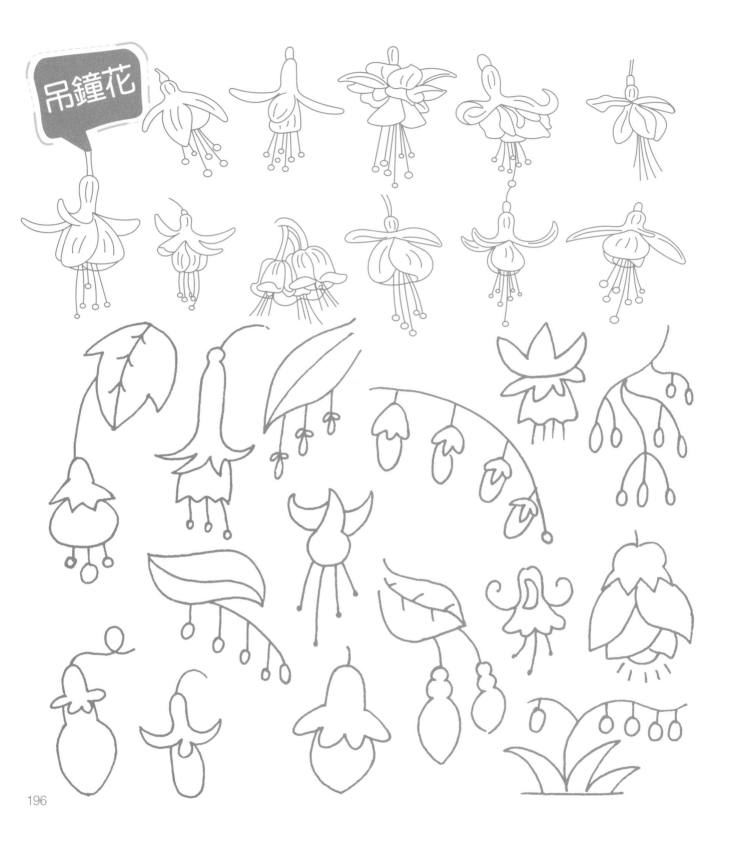

吊鐘花

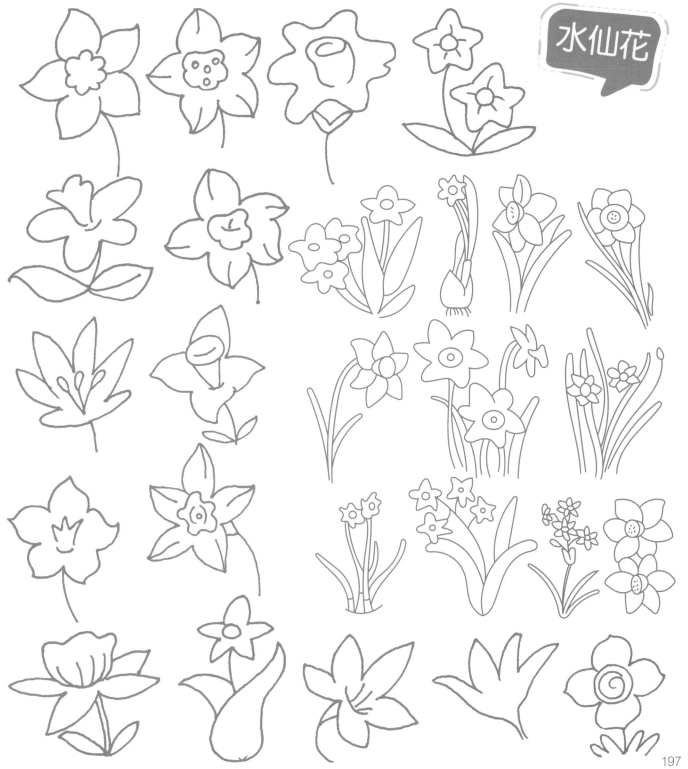

水仙花

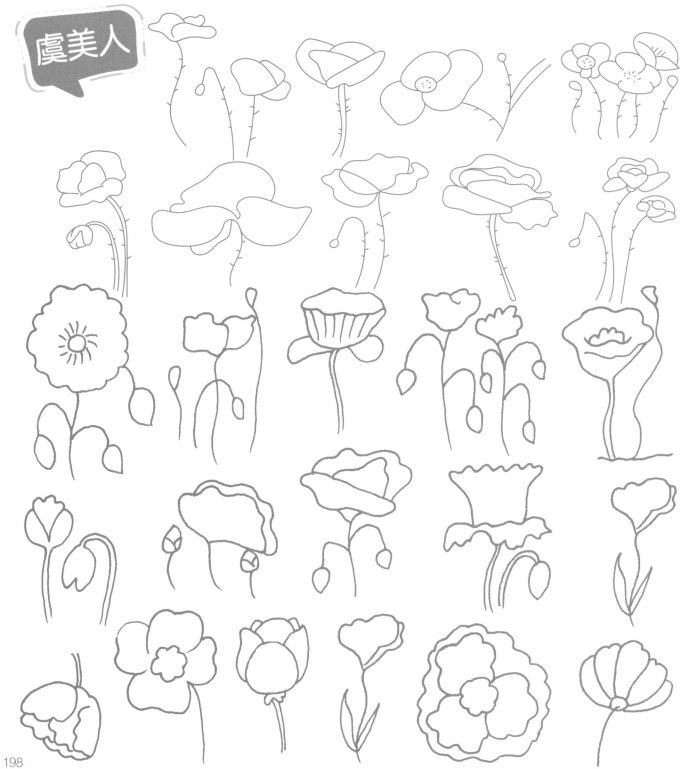

虞美人

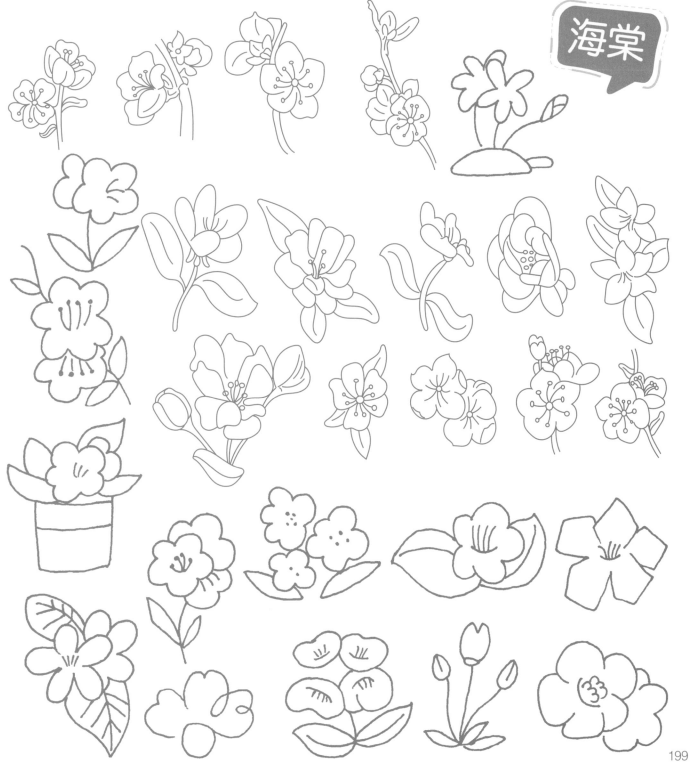

海棠

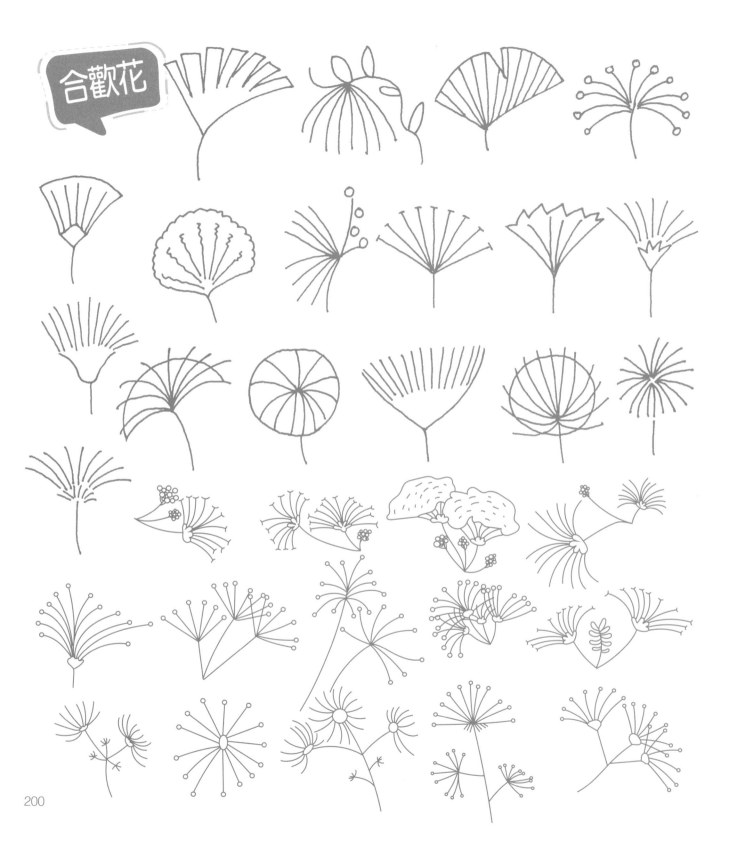

合歡花

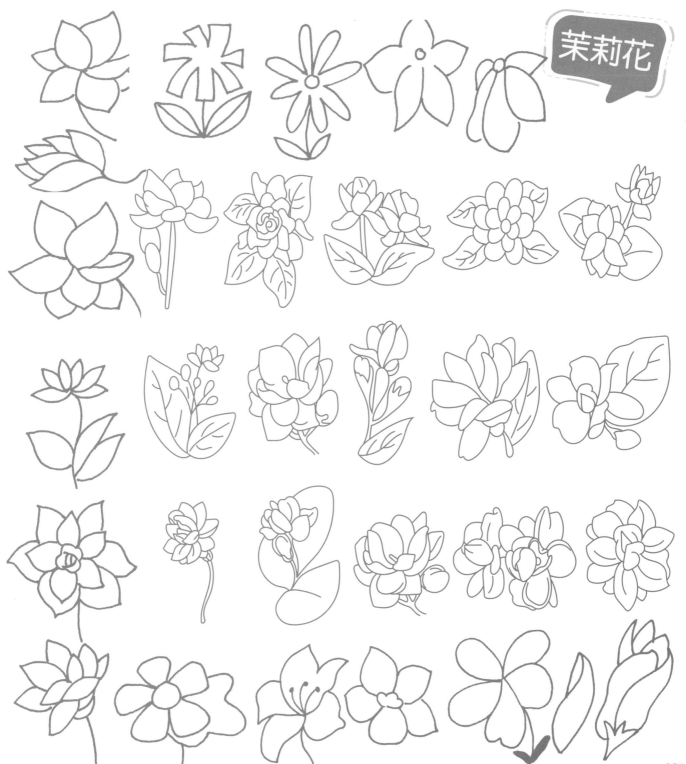

茉莉花

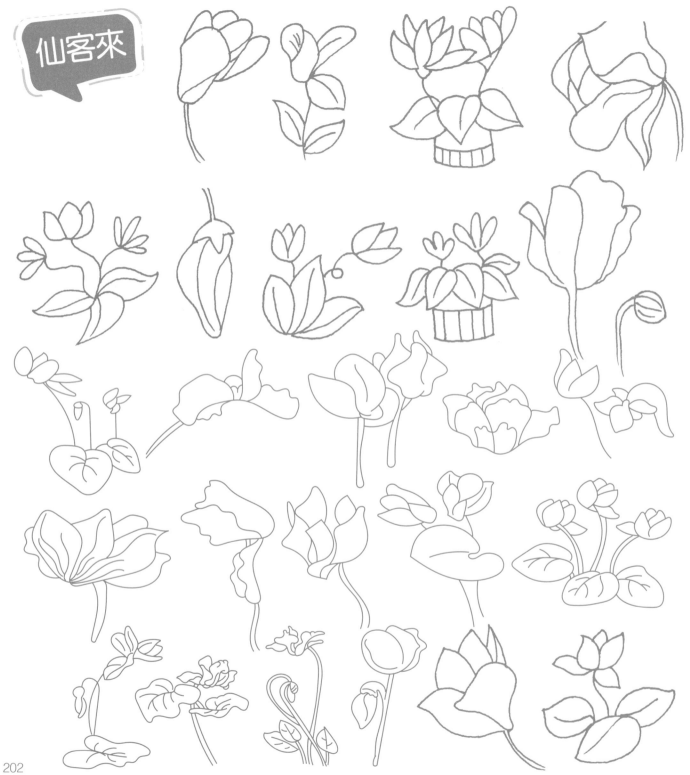

仙客來

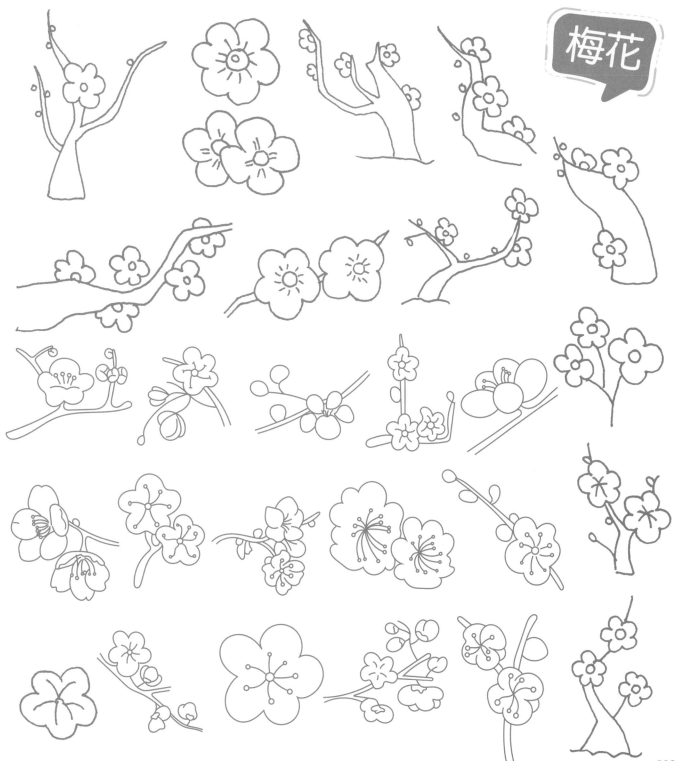

梅花

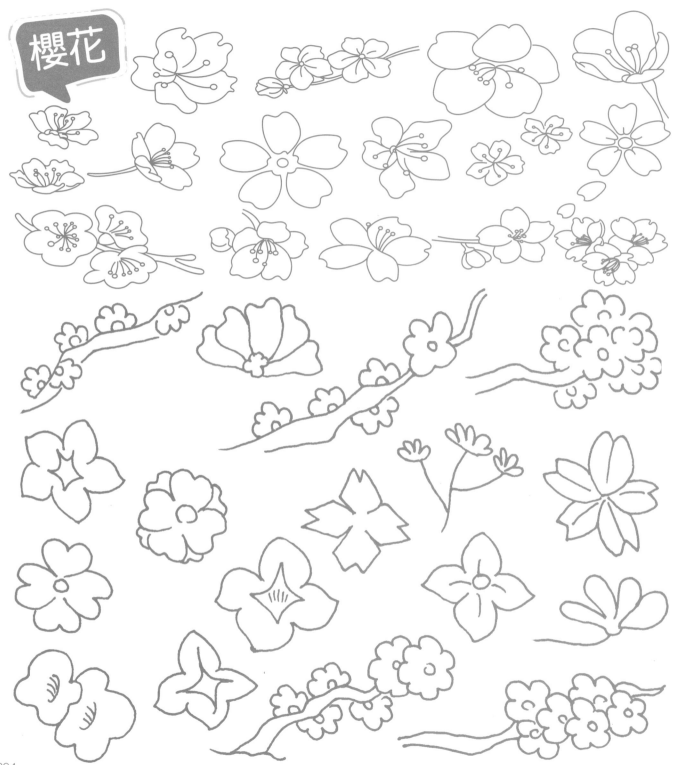
櫻花

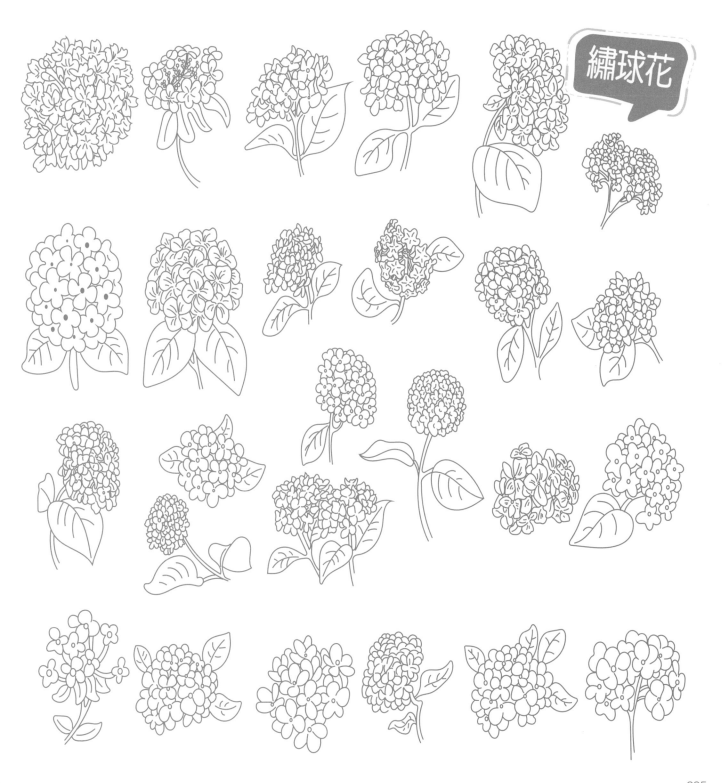

繡球花

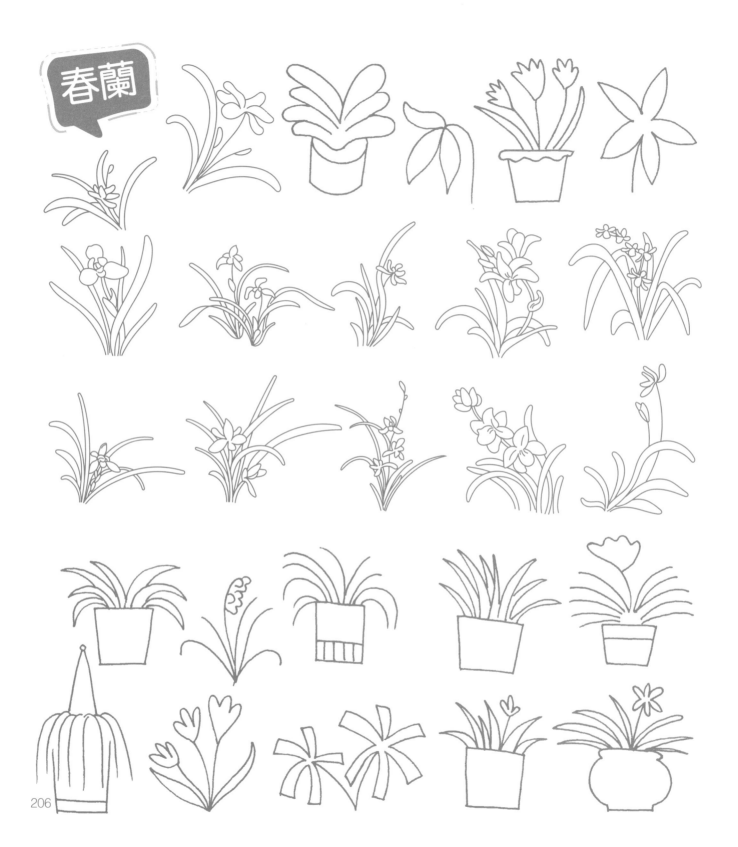

春蘭

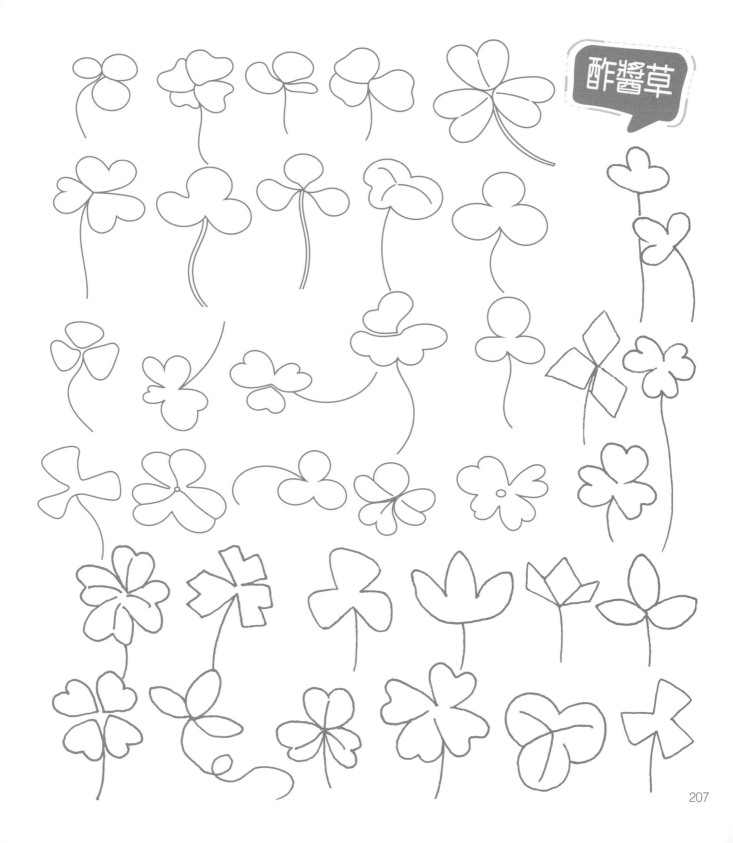

酢醬草

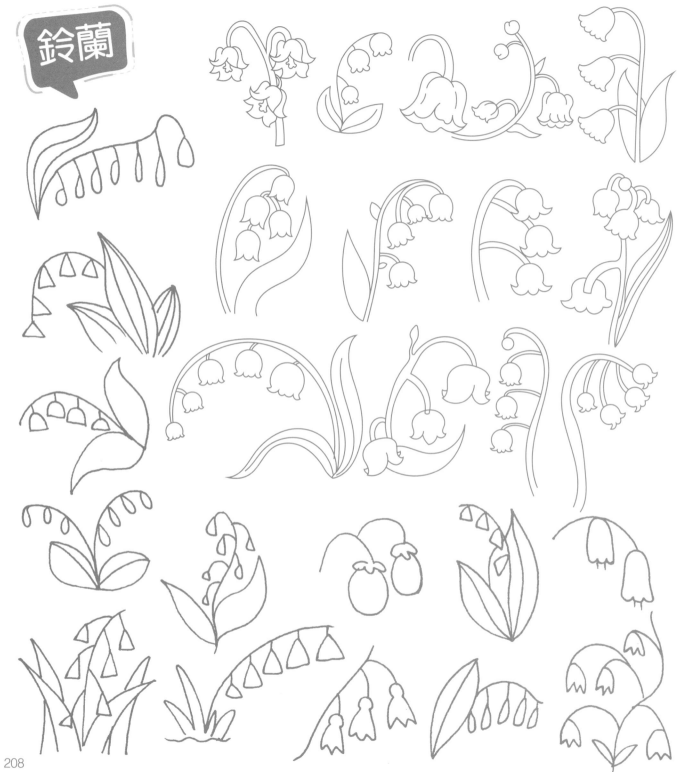

鈴蘭

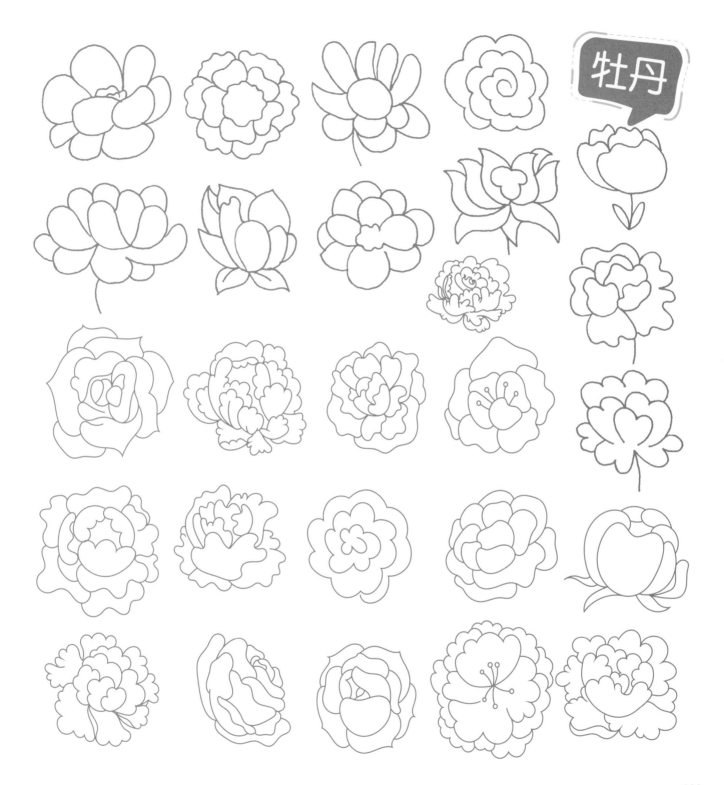

牡丹

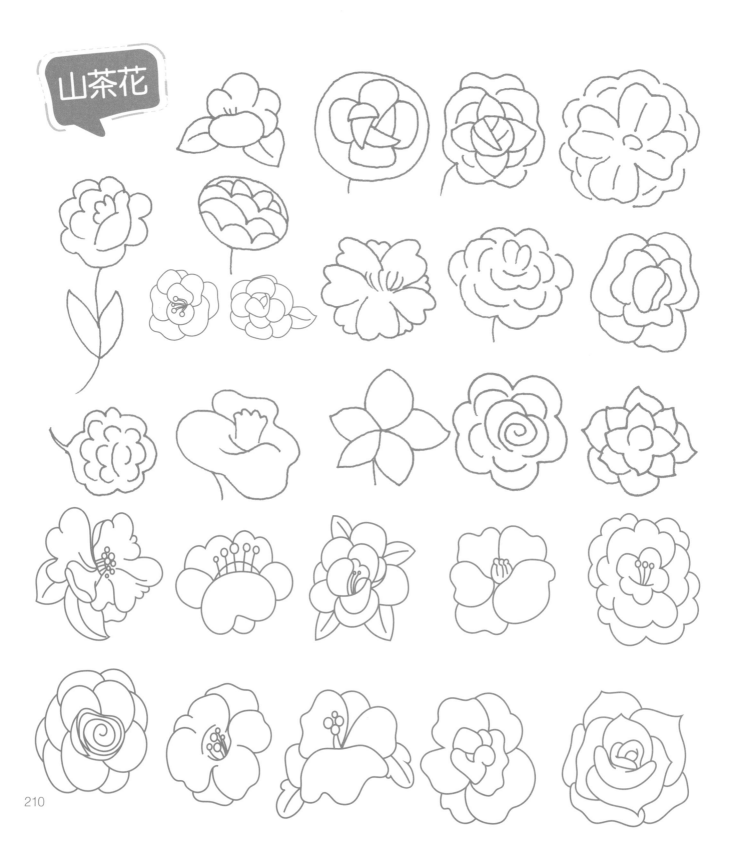

山茶花

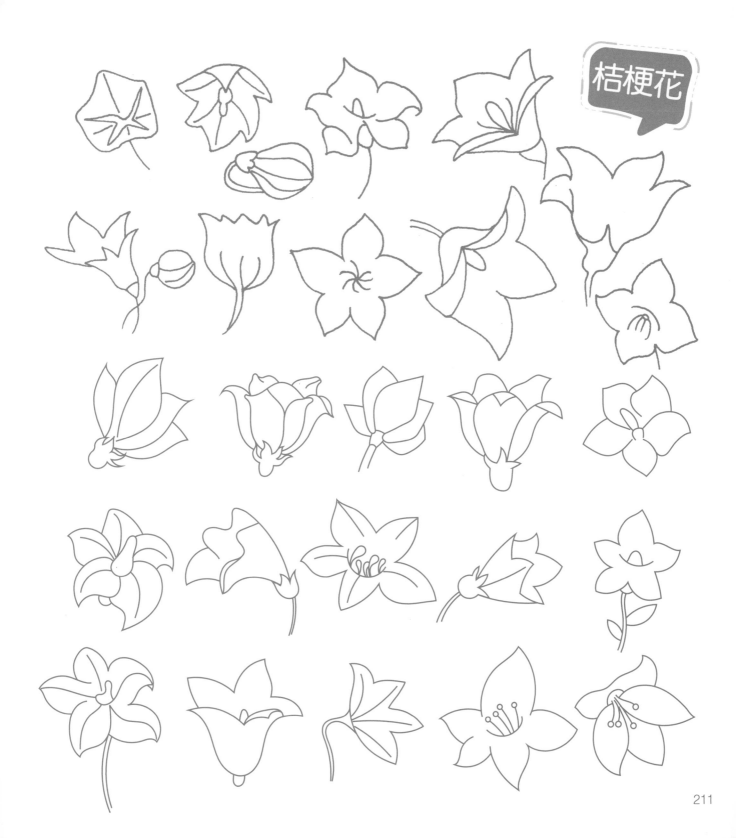

桔梗花

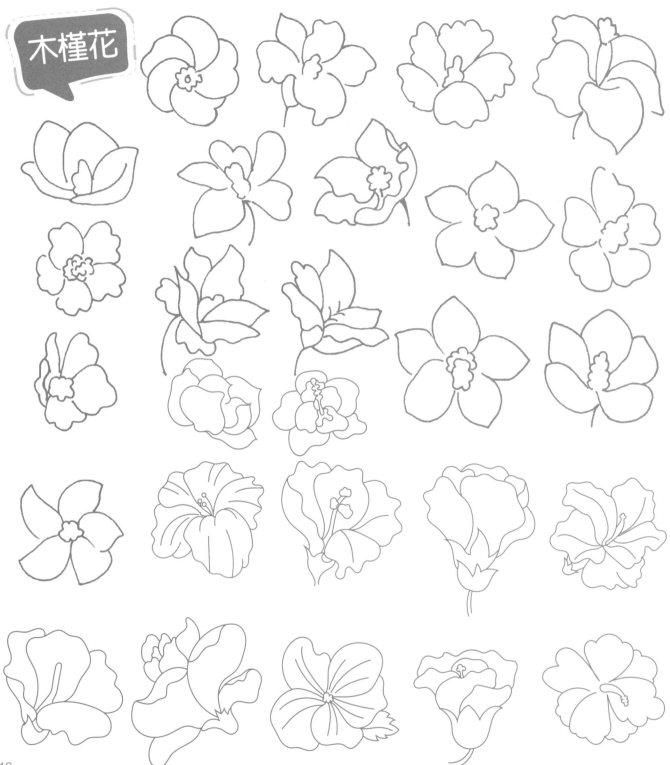

木槿花

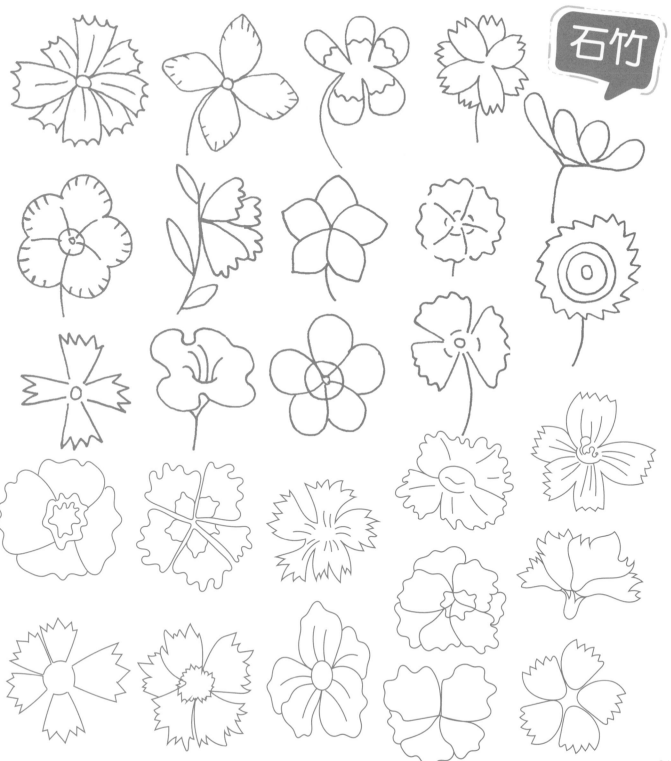

石竹

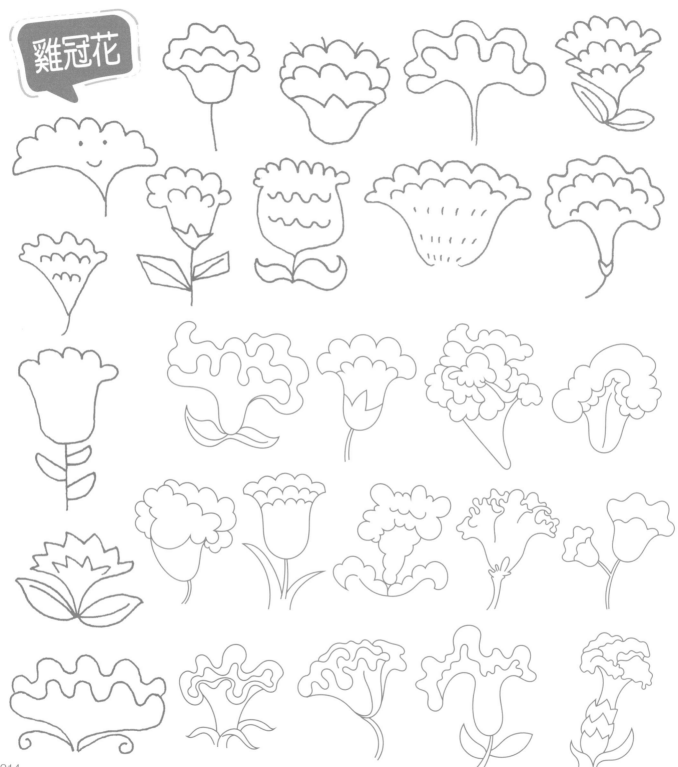

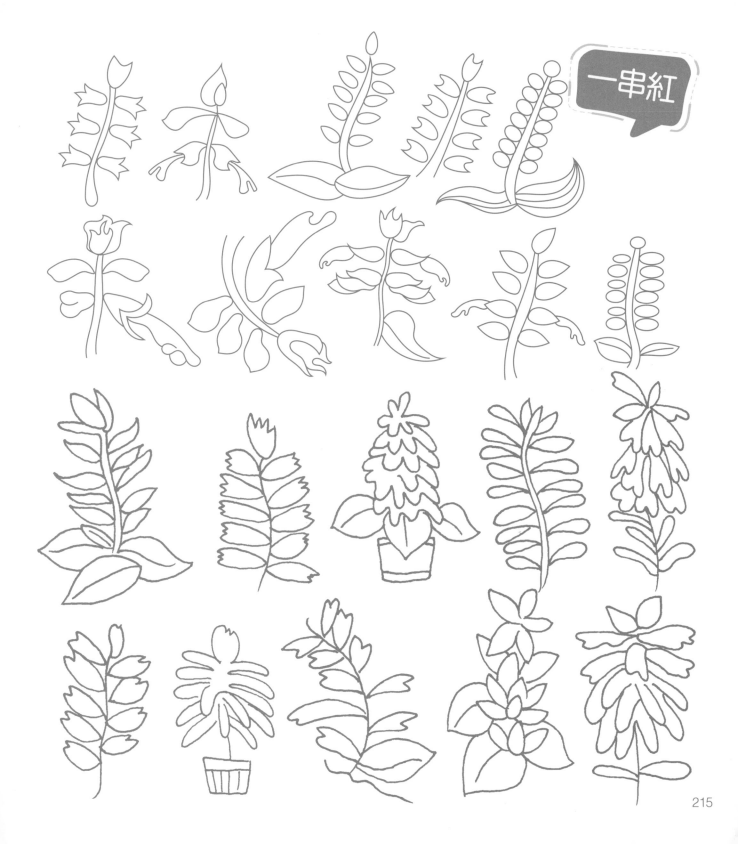

一串紅

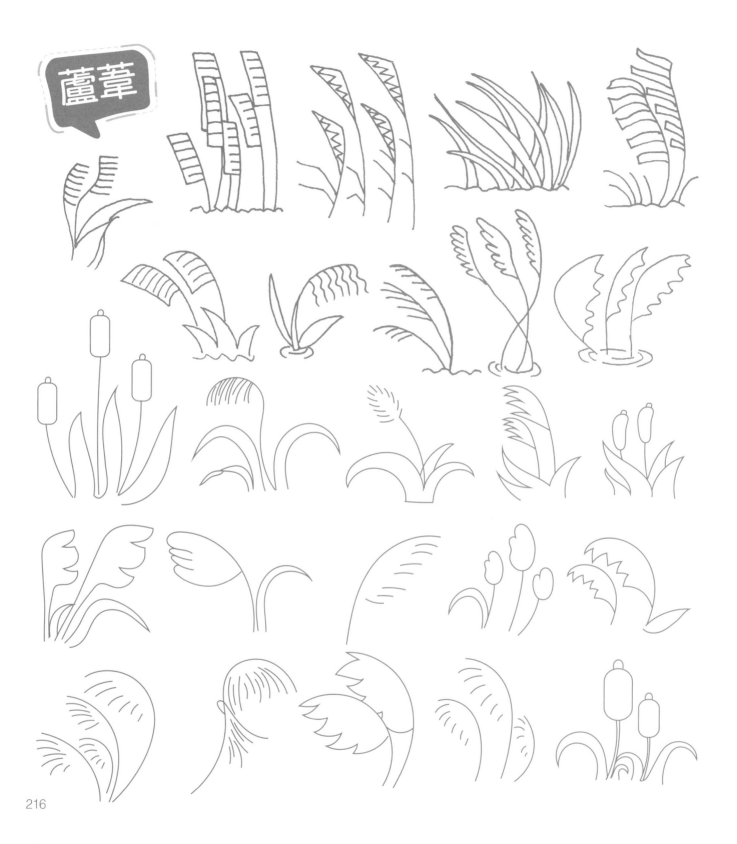

蘆葦

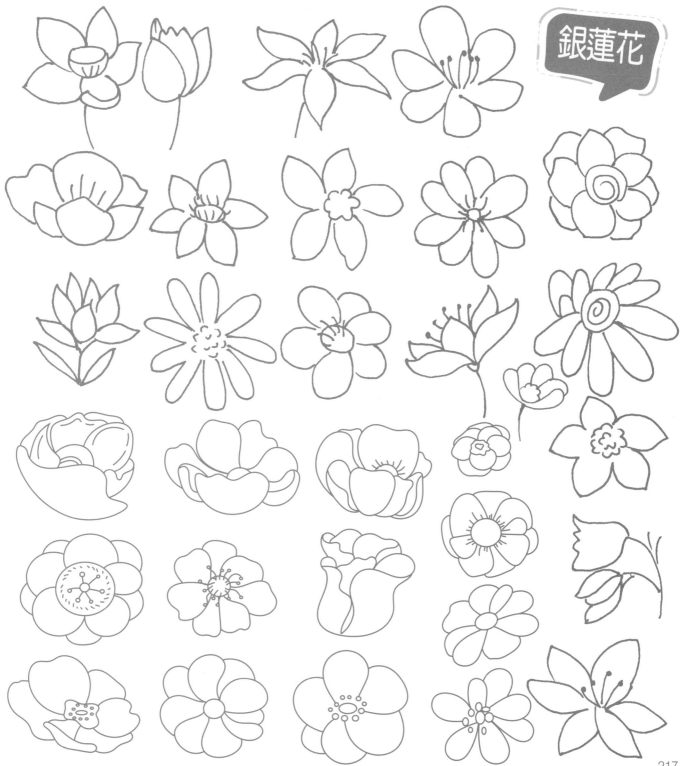

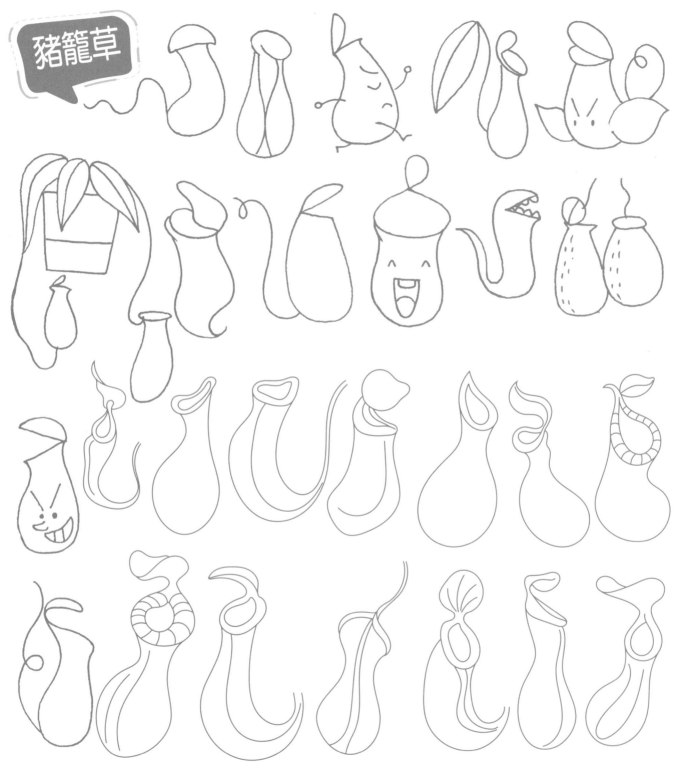

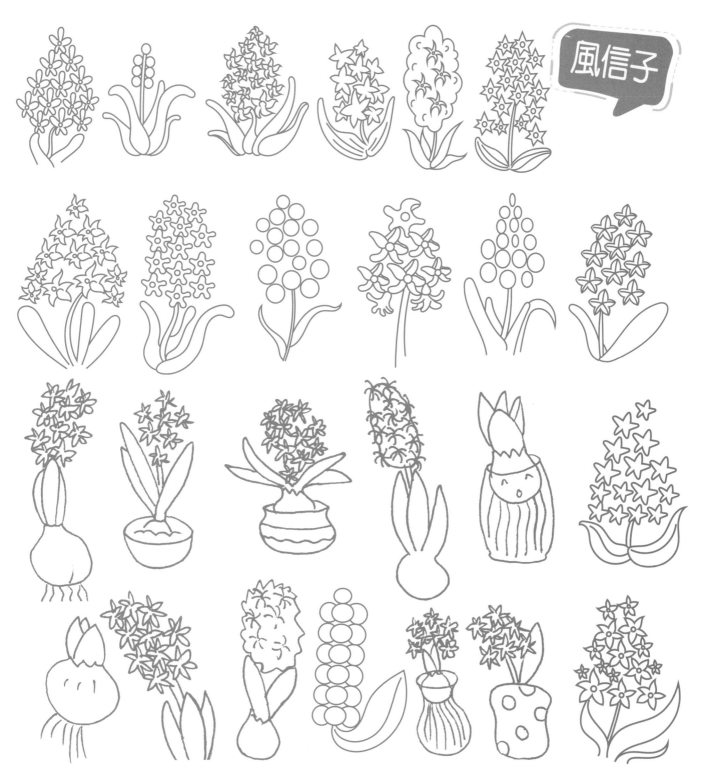

風信子

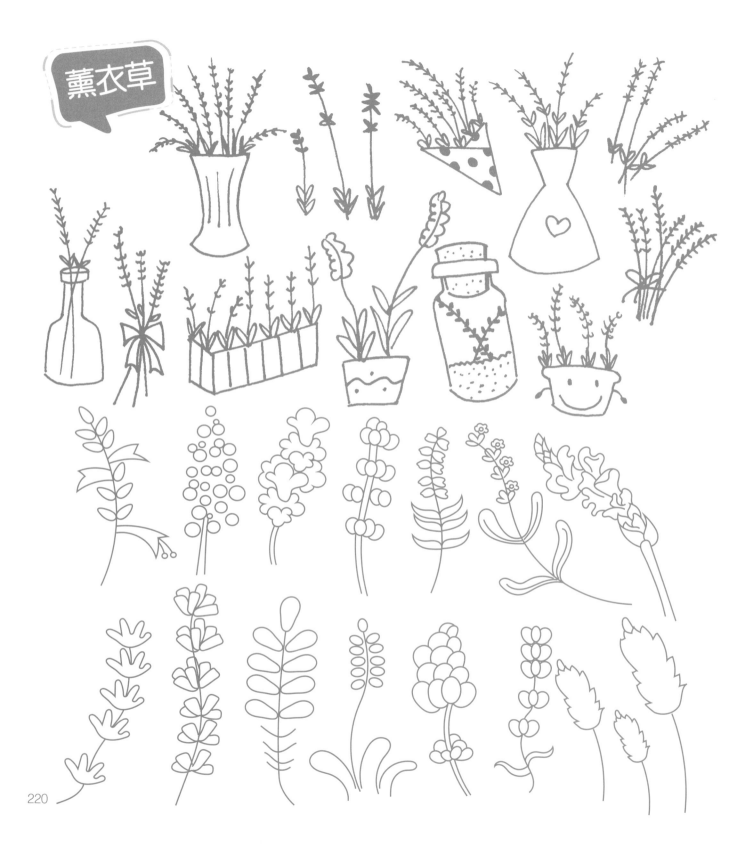

薫衣草

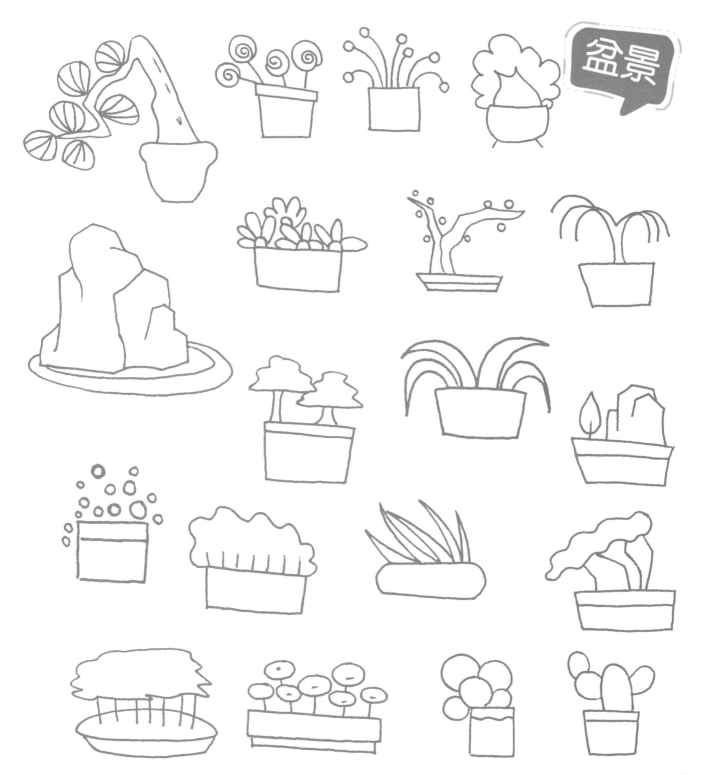

盆景

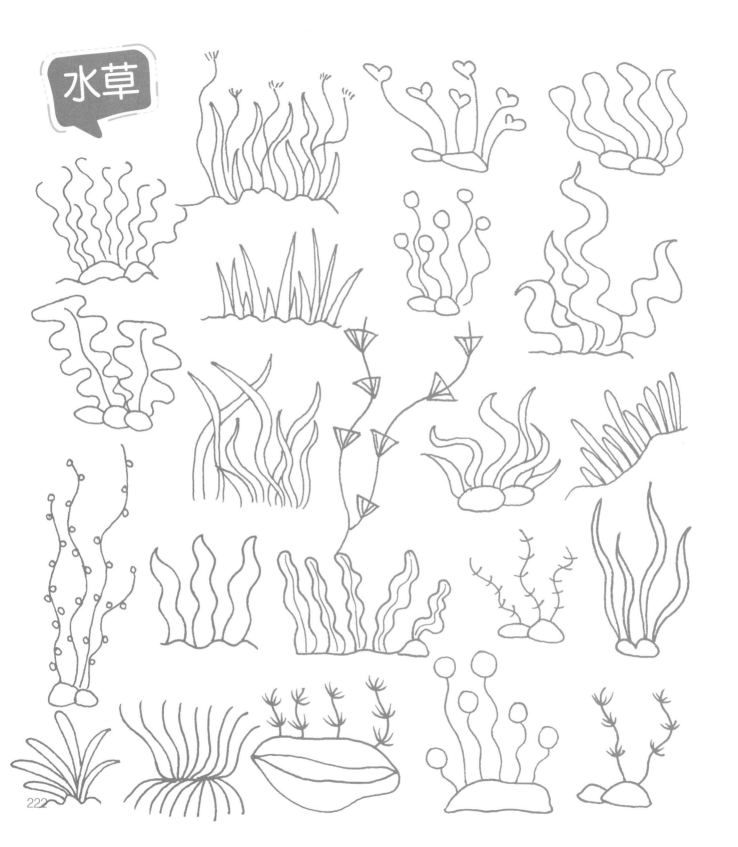

水草

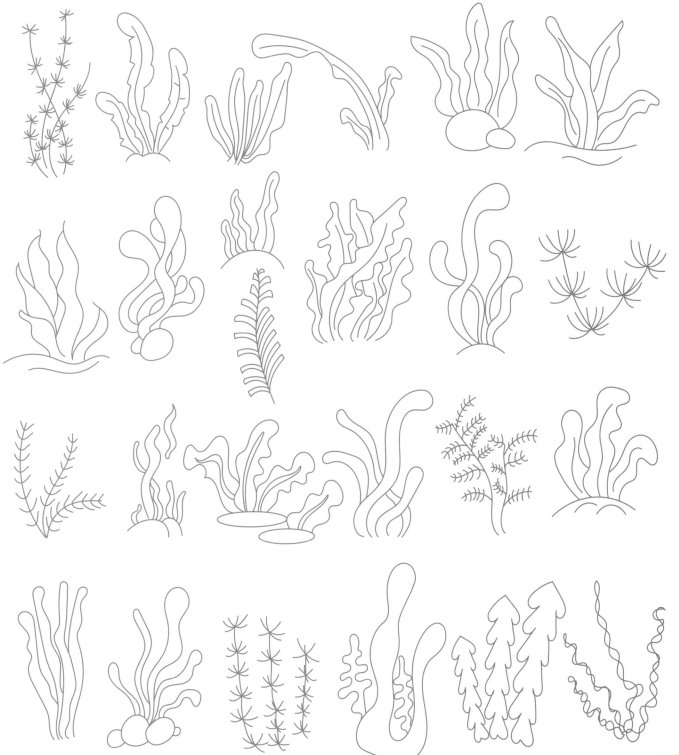

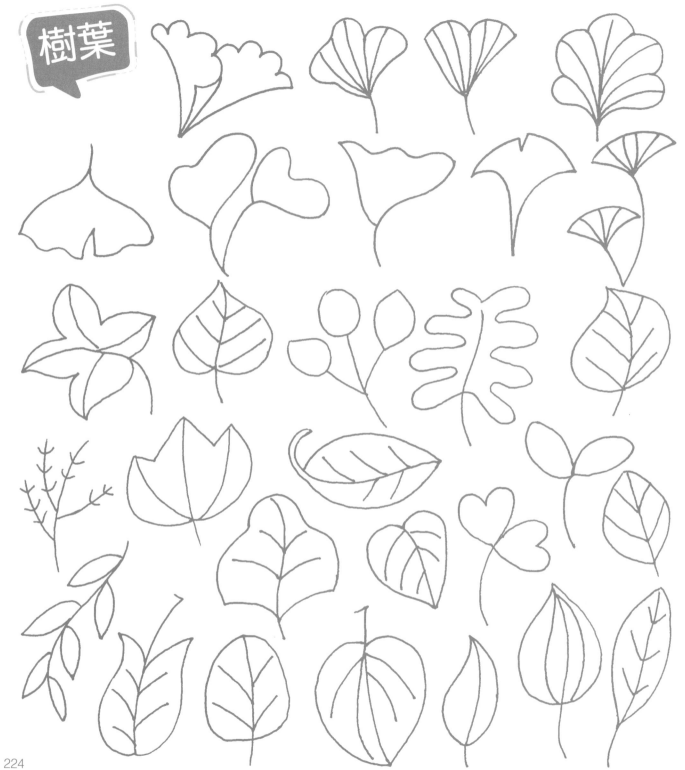

樹葉

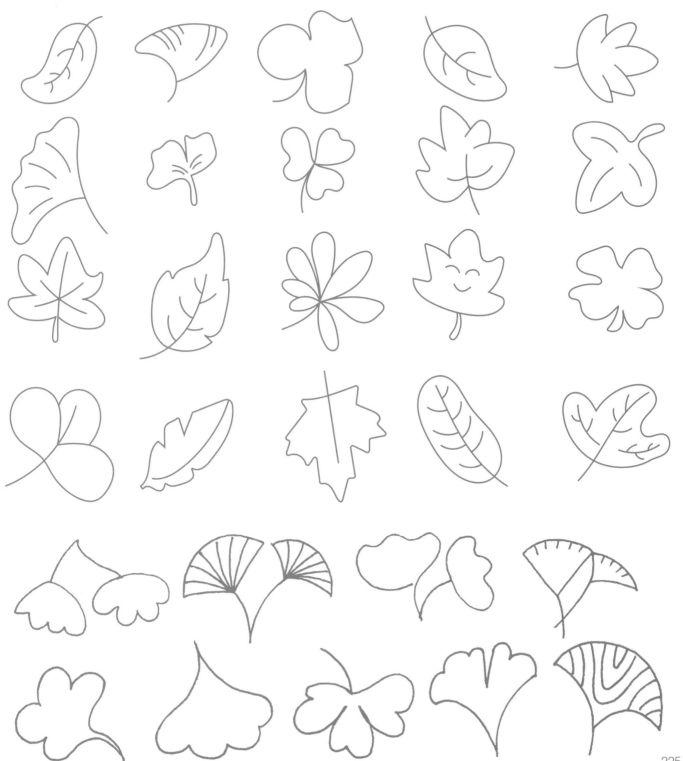

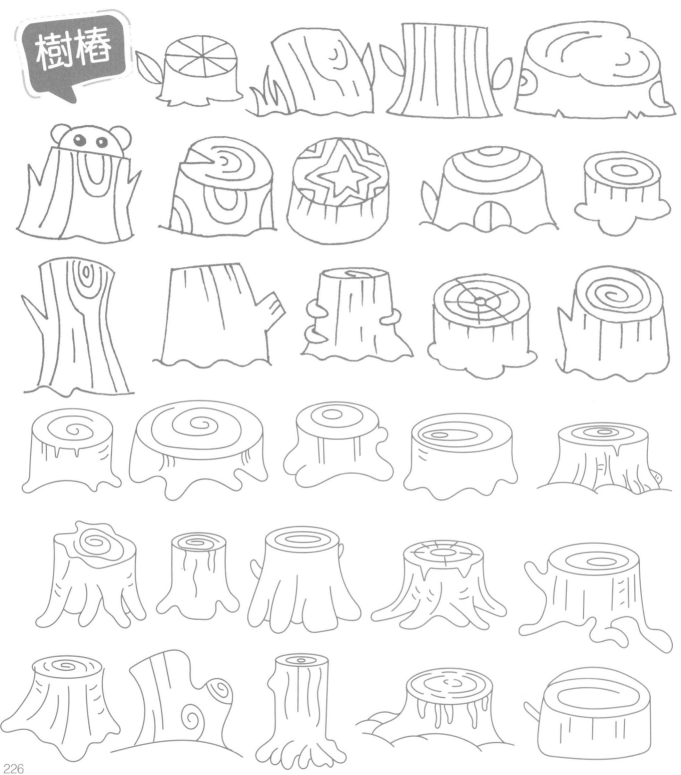

樹椿

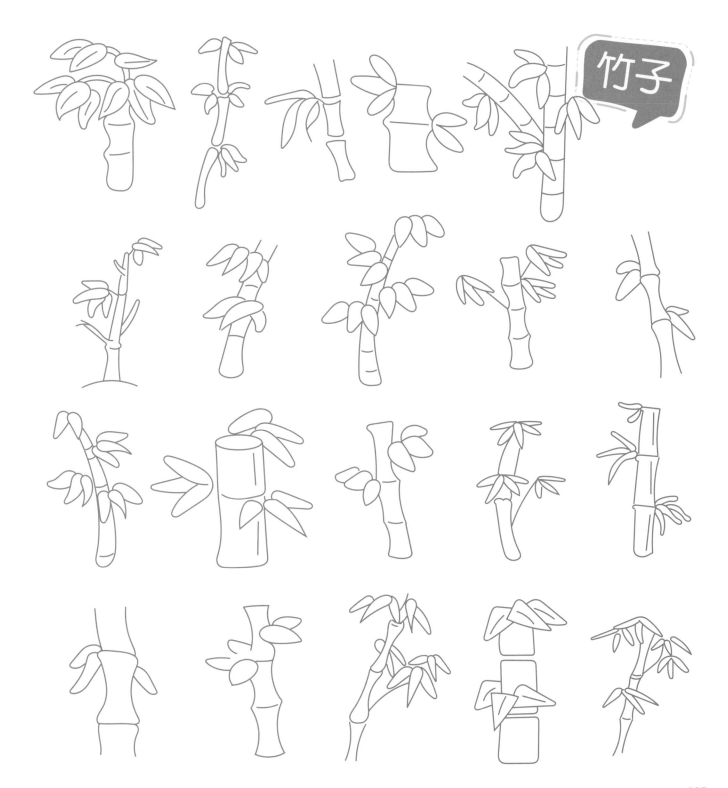

竹子

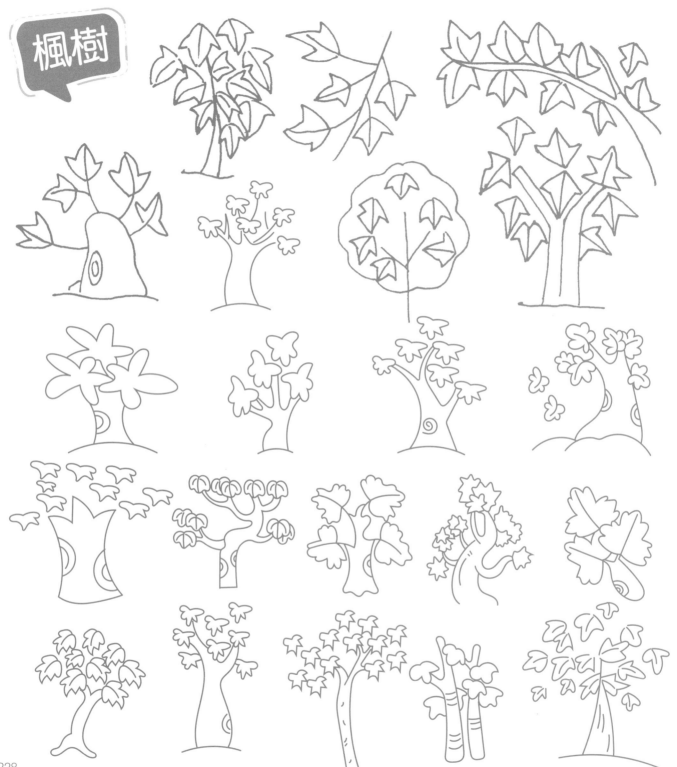

楓樹

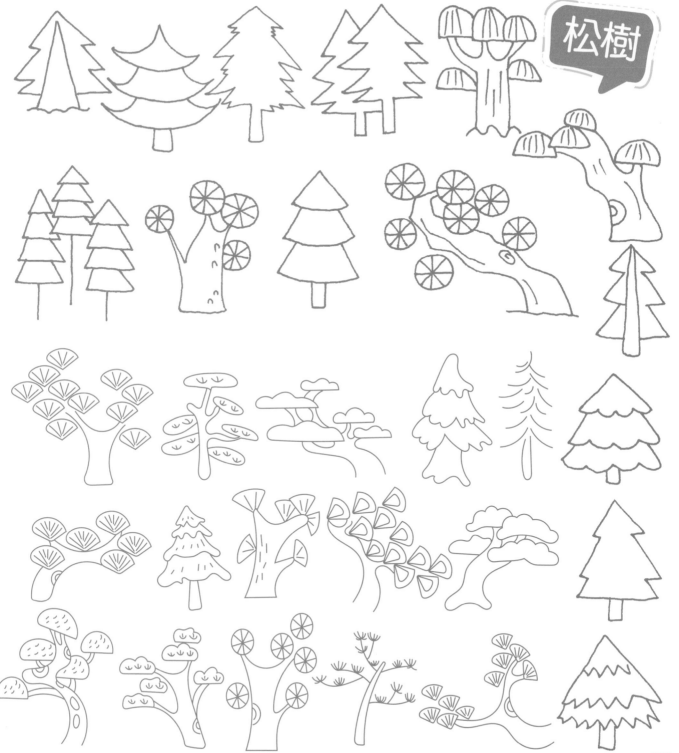

松樹

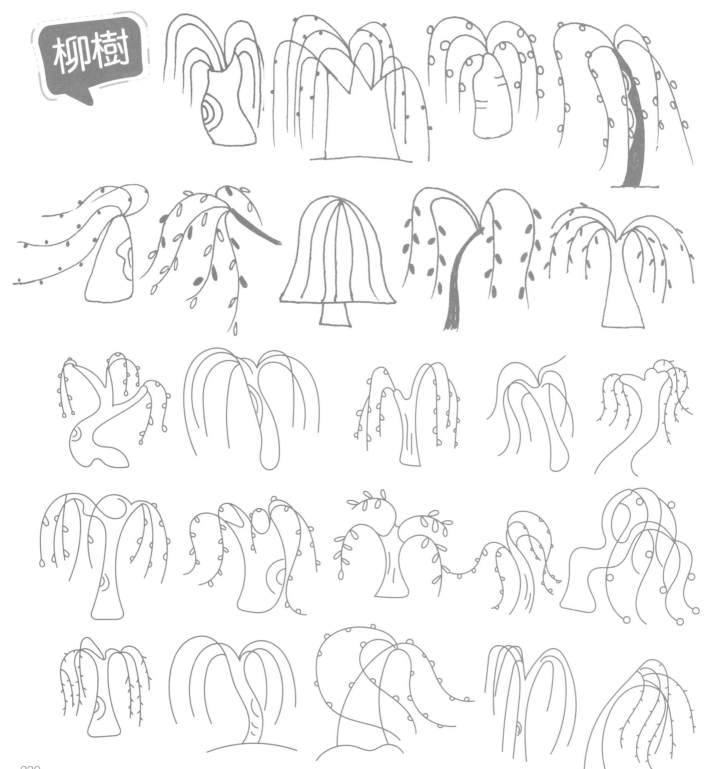

柳樹

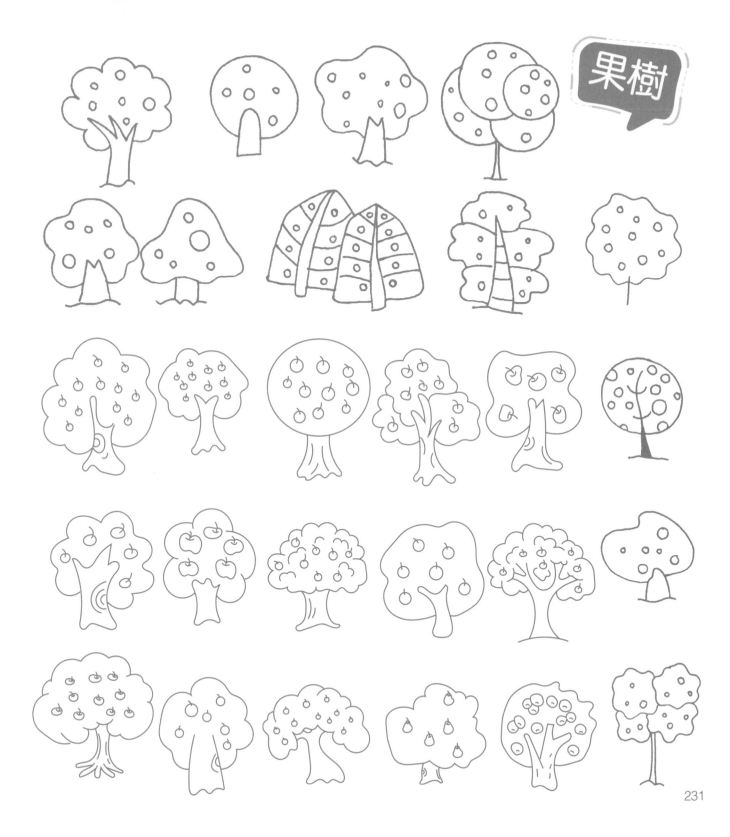

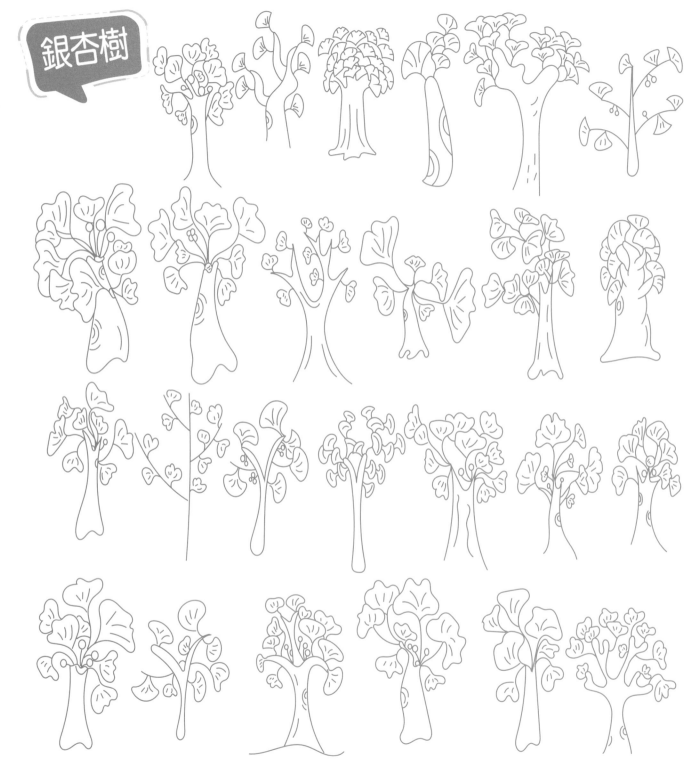

銀杏樹

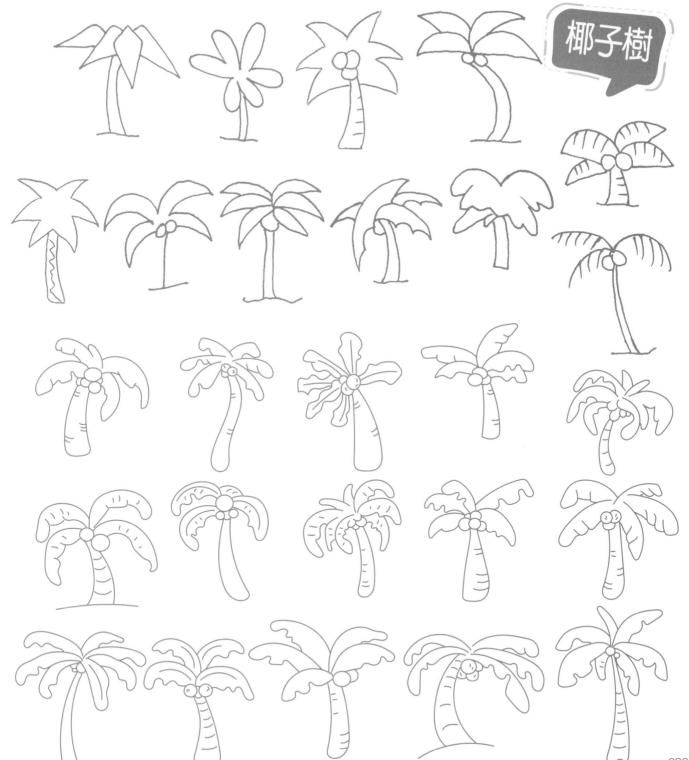

椰子樹

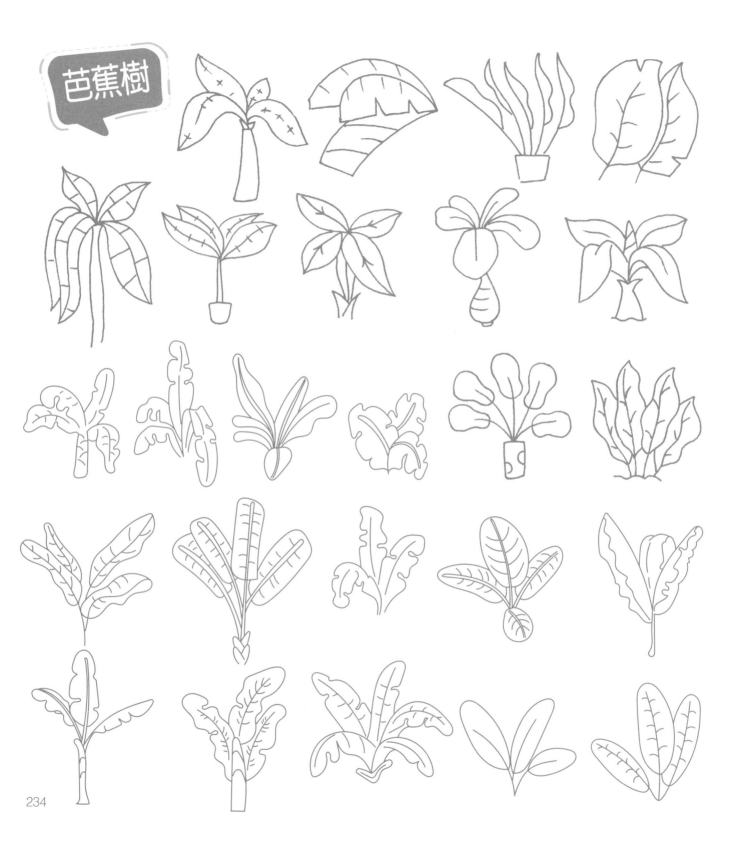

芭蕉樹

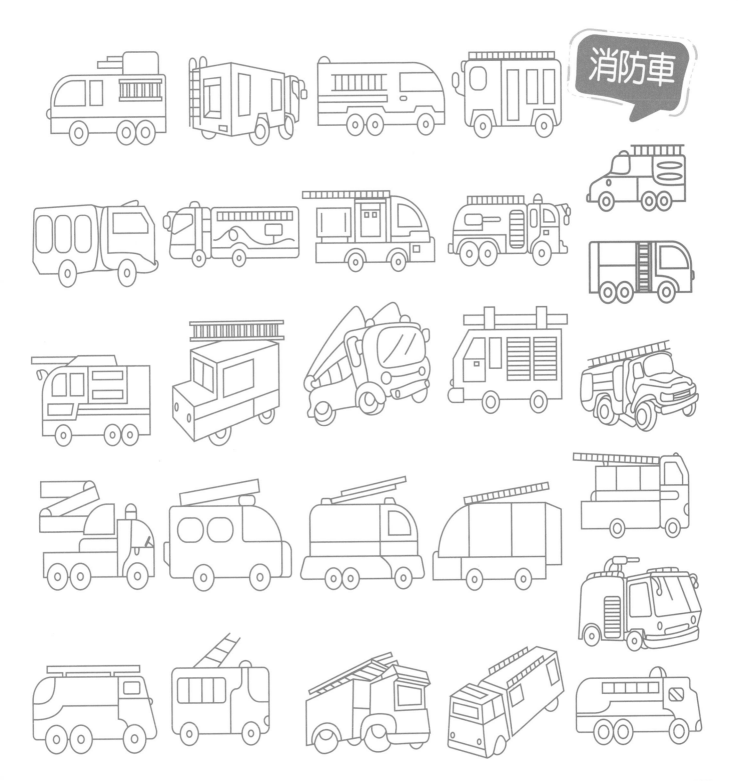

消防車

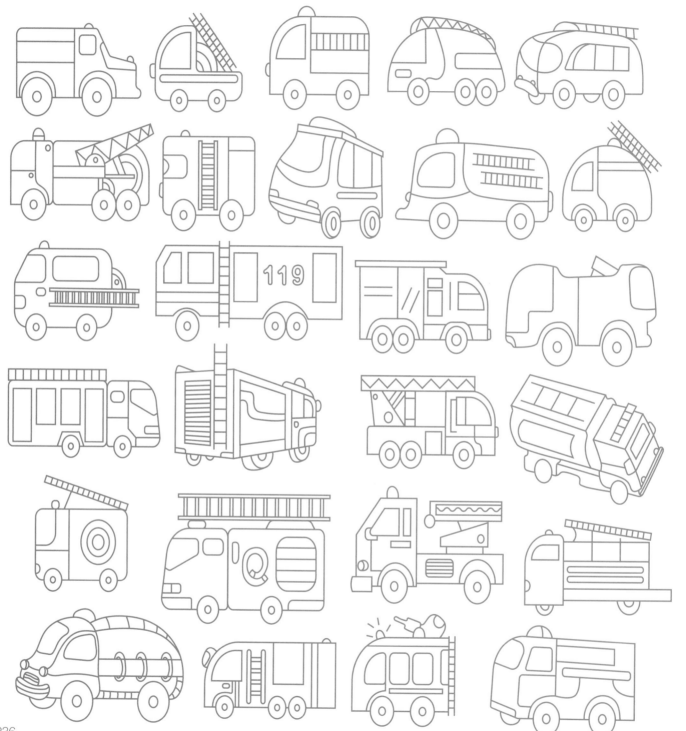

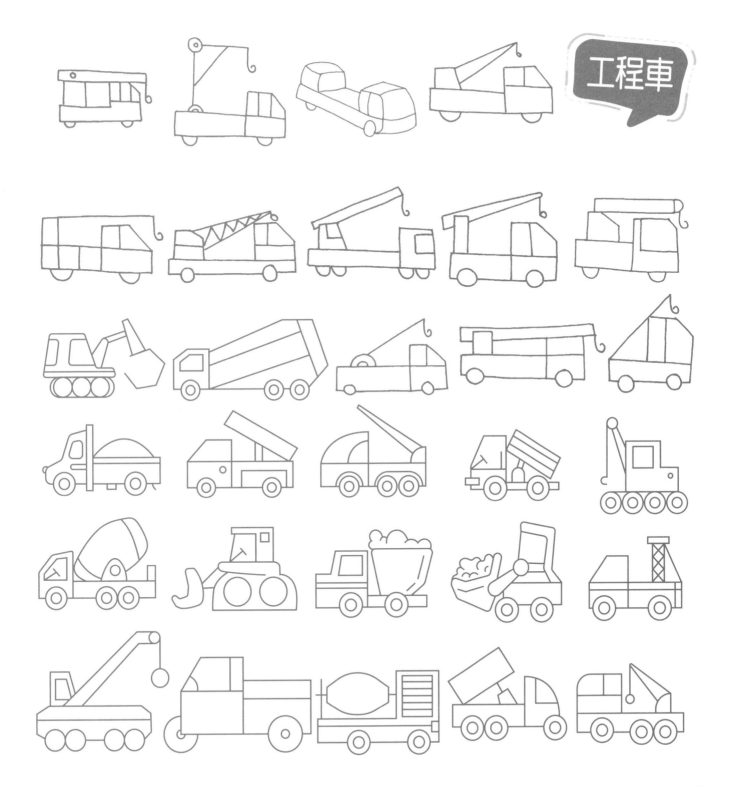

工程車

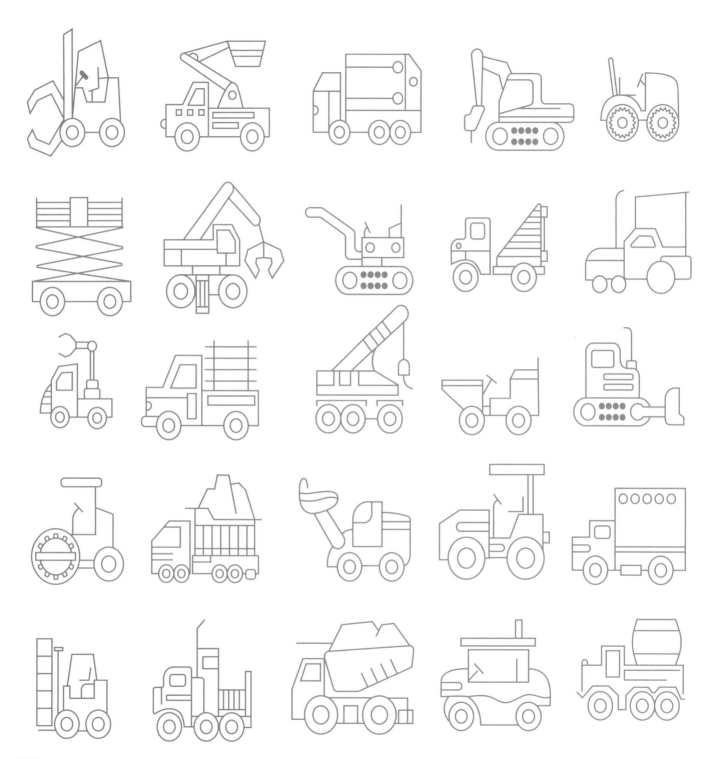

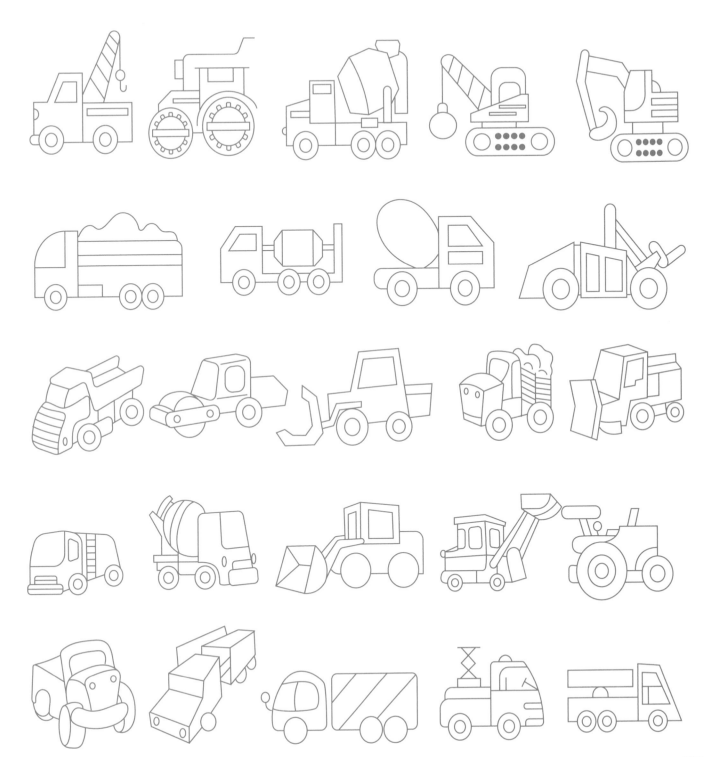

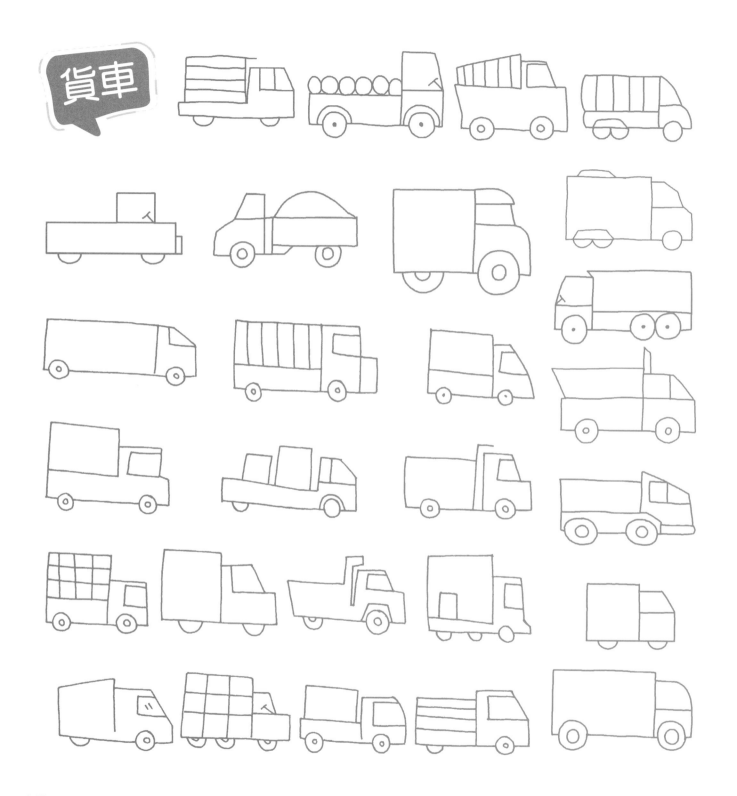

貨車

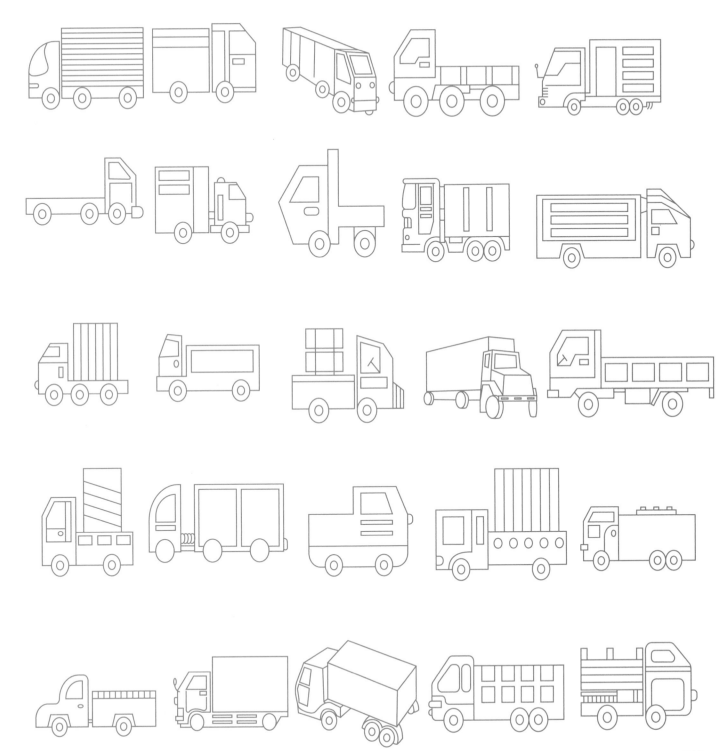

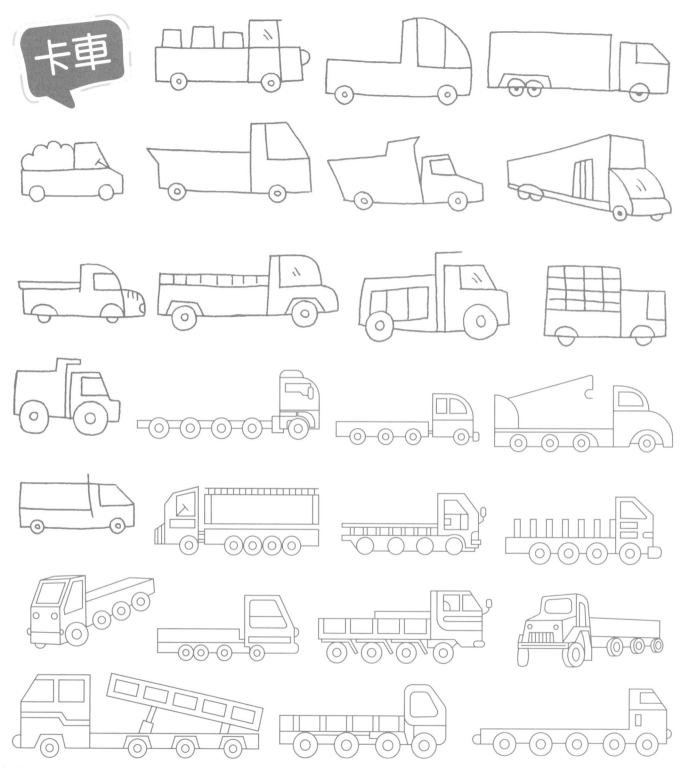

卡車

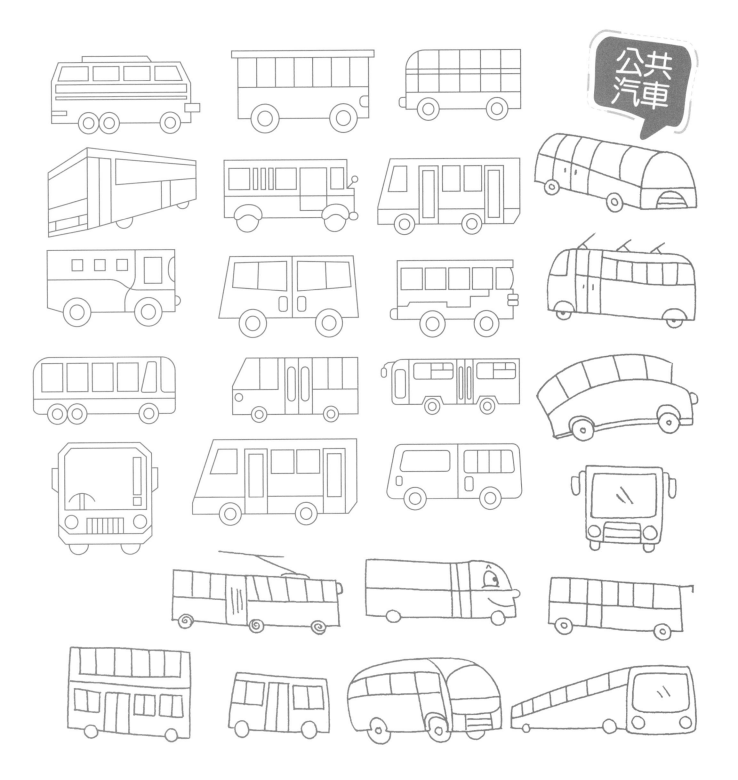

公共汽車

243

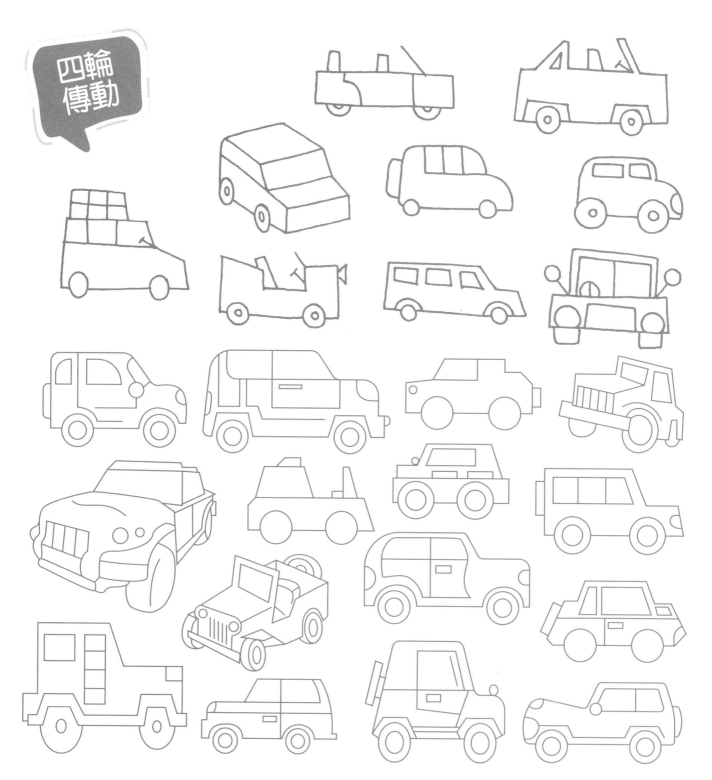

四輪
傳動

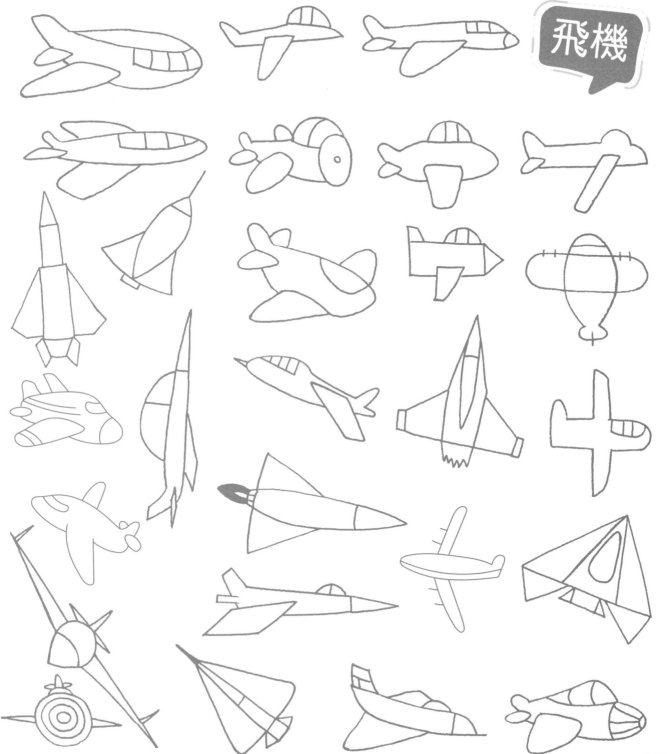

飛機

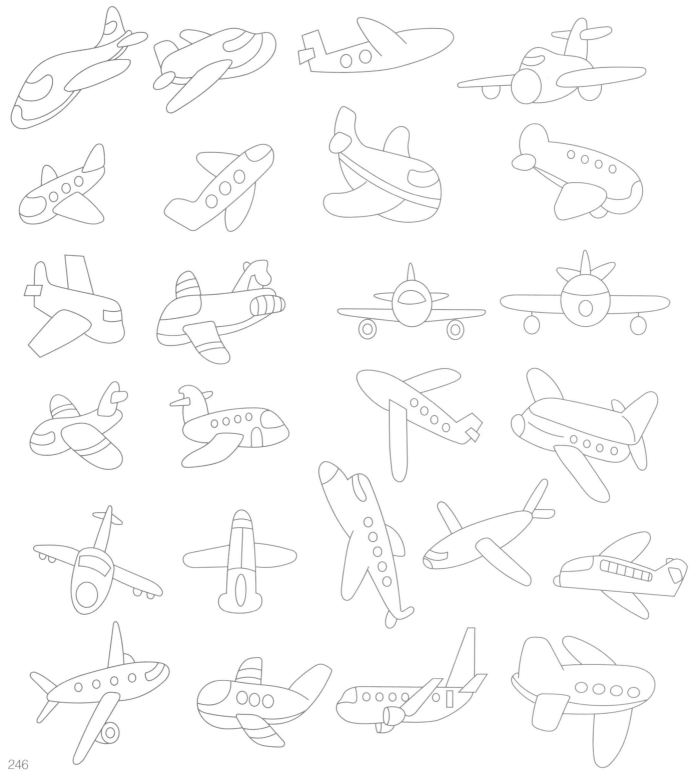

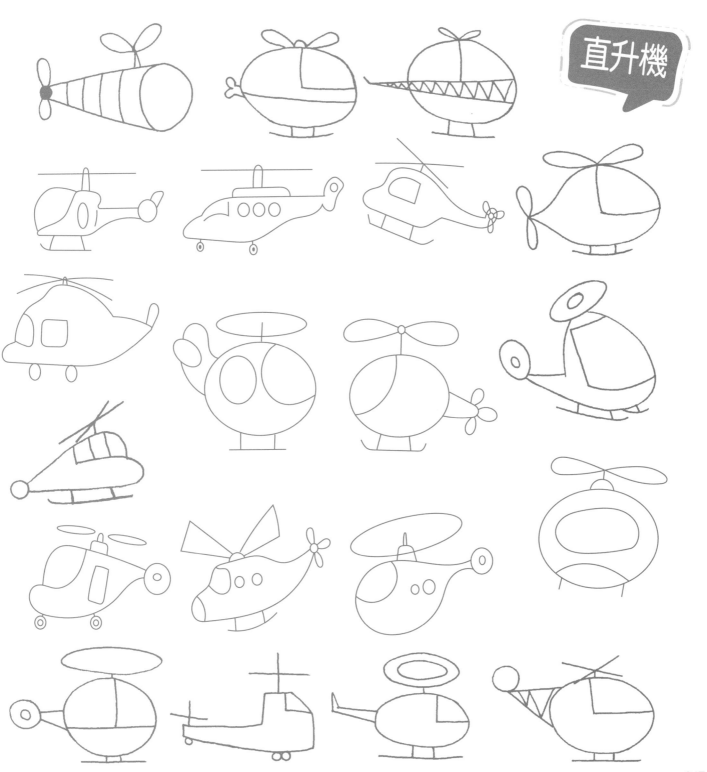

直升機

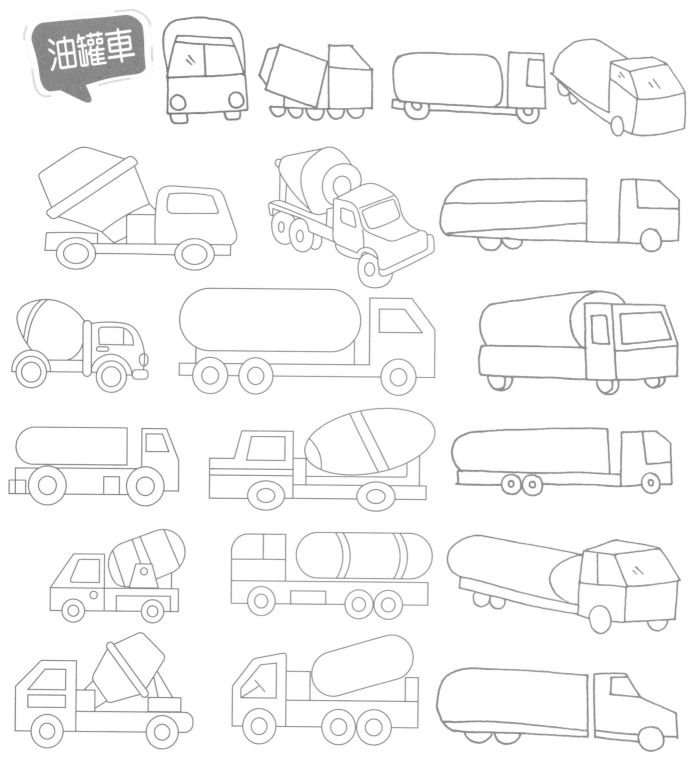

油罐車

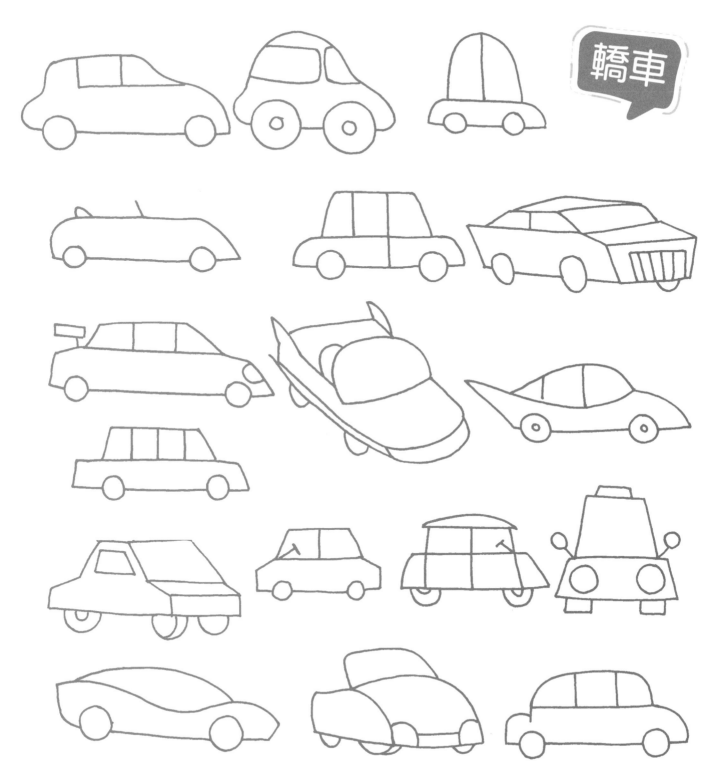

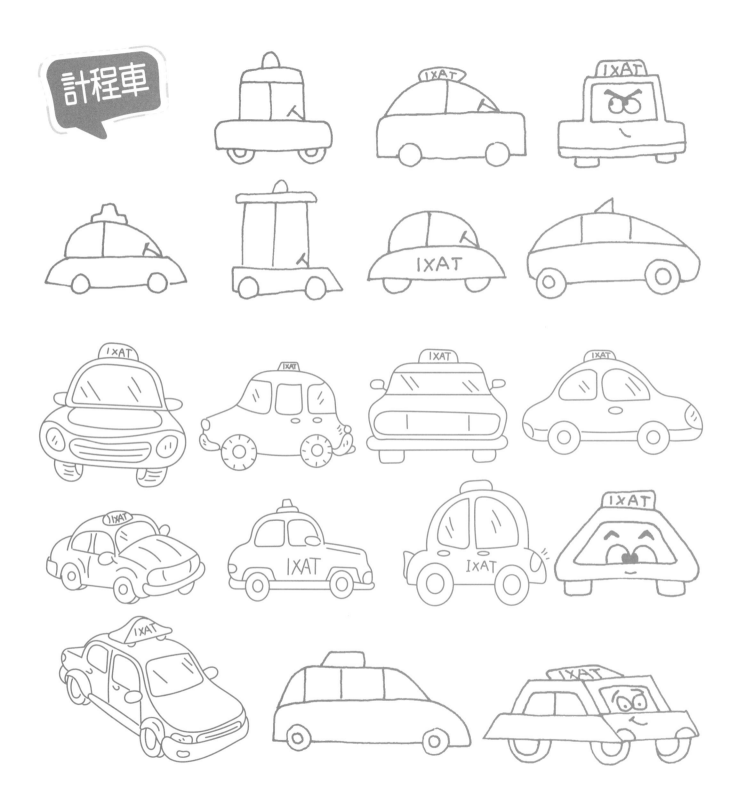

計程車

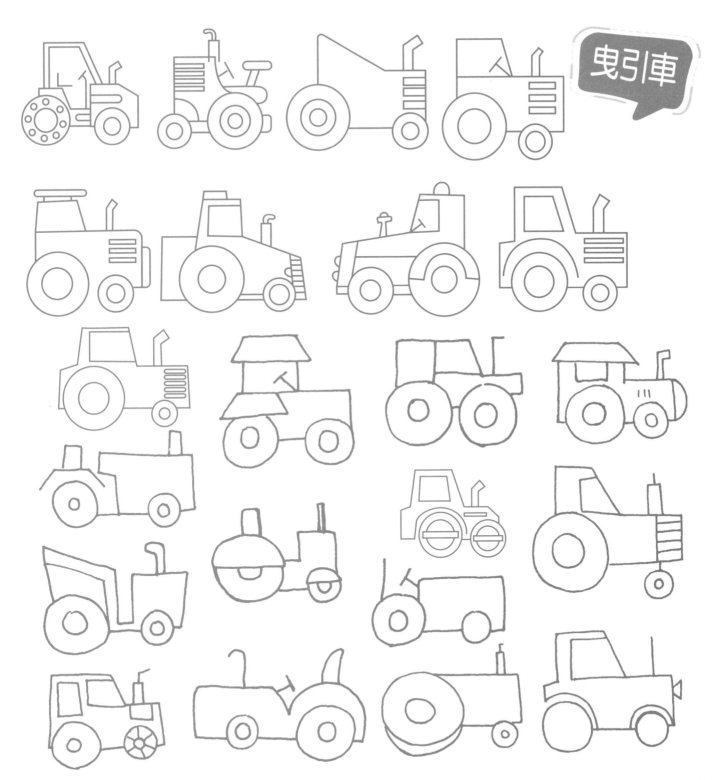

曳引車

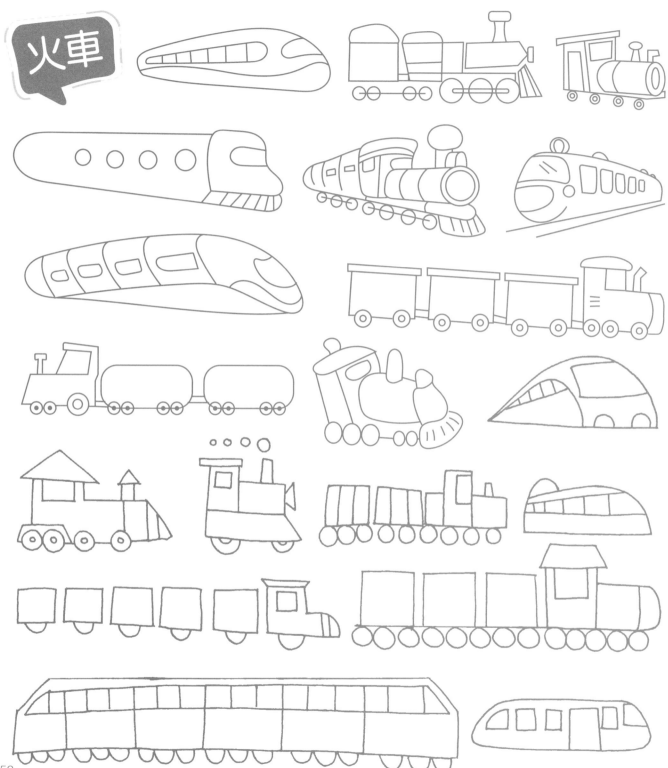

火車

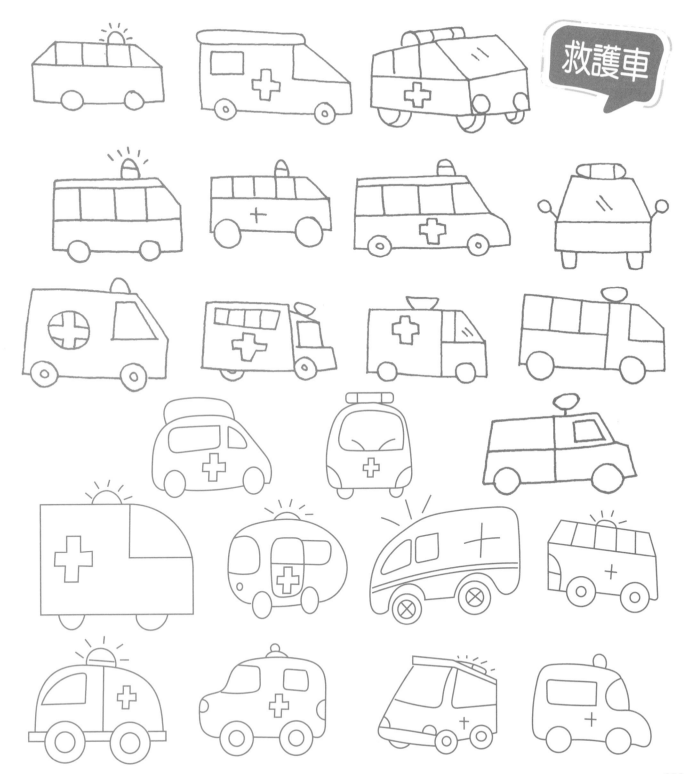

救護車

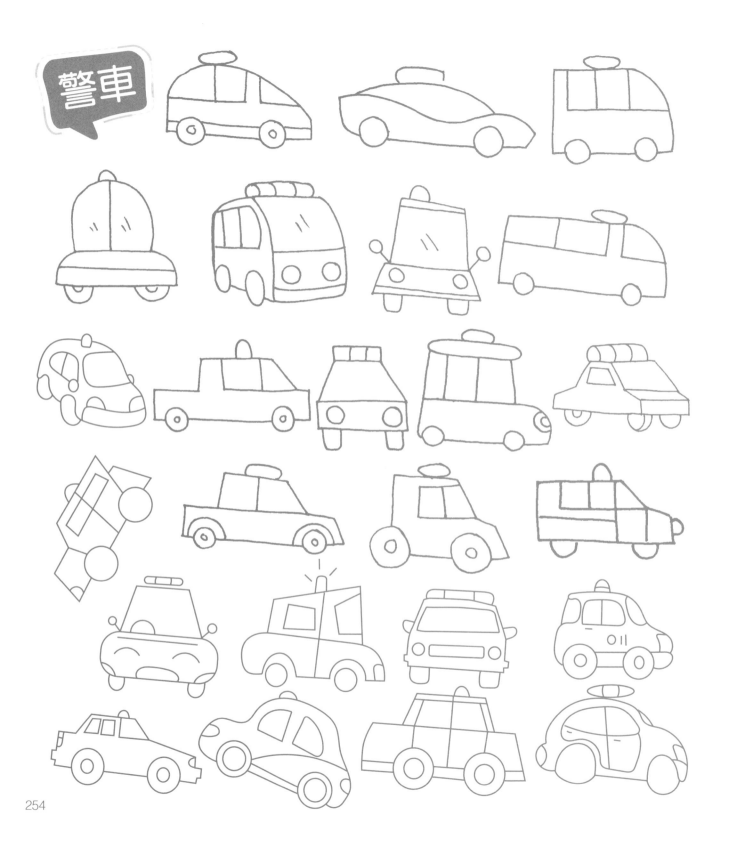

警車

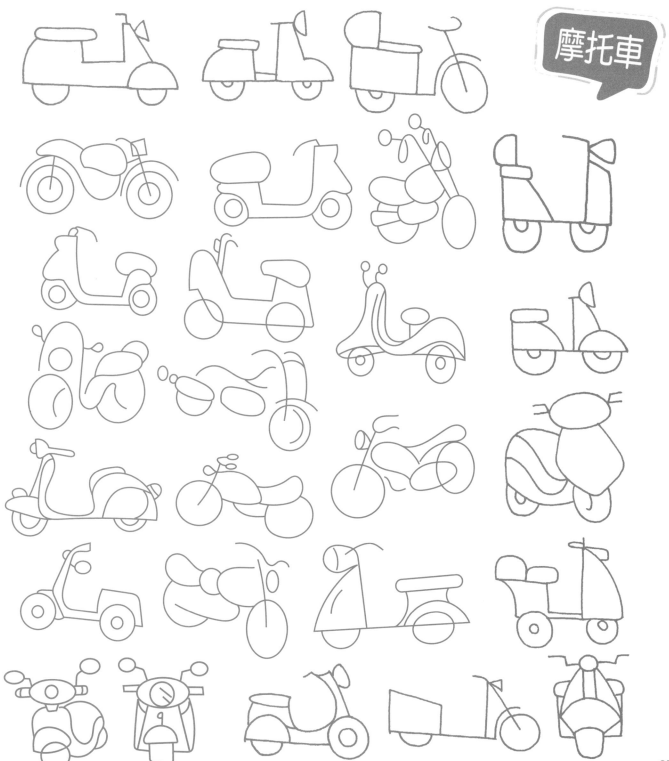

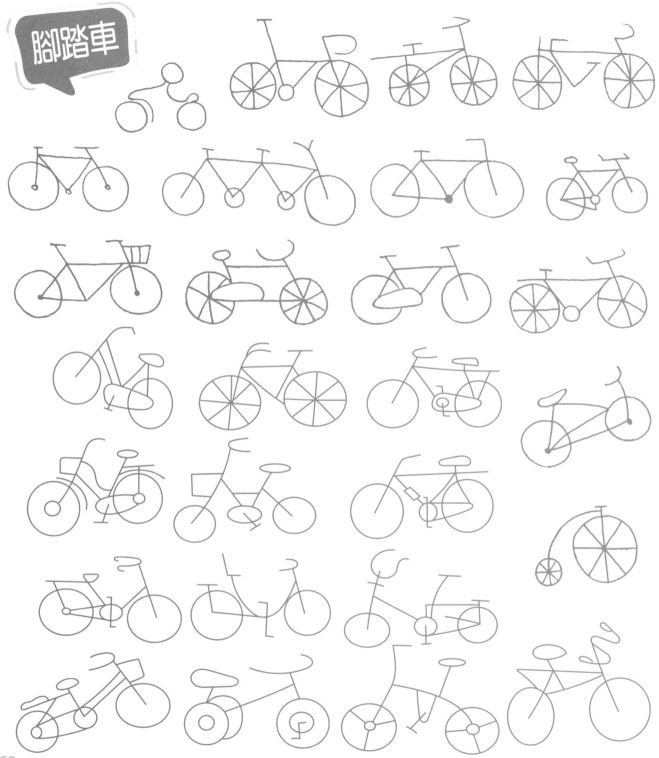

脚踏車

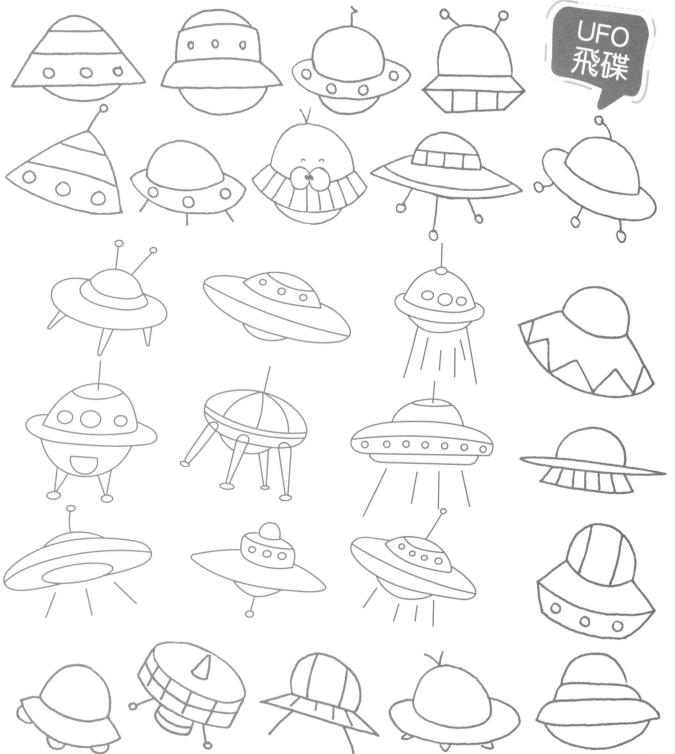

UFO 飛碟

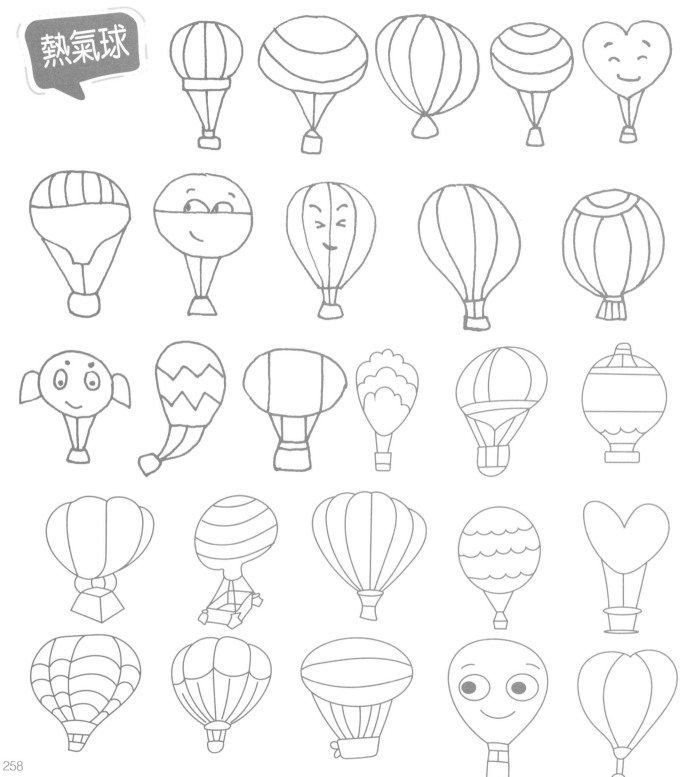

熱氣球

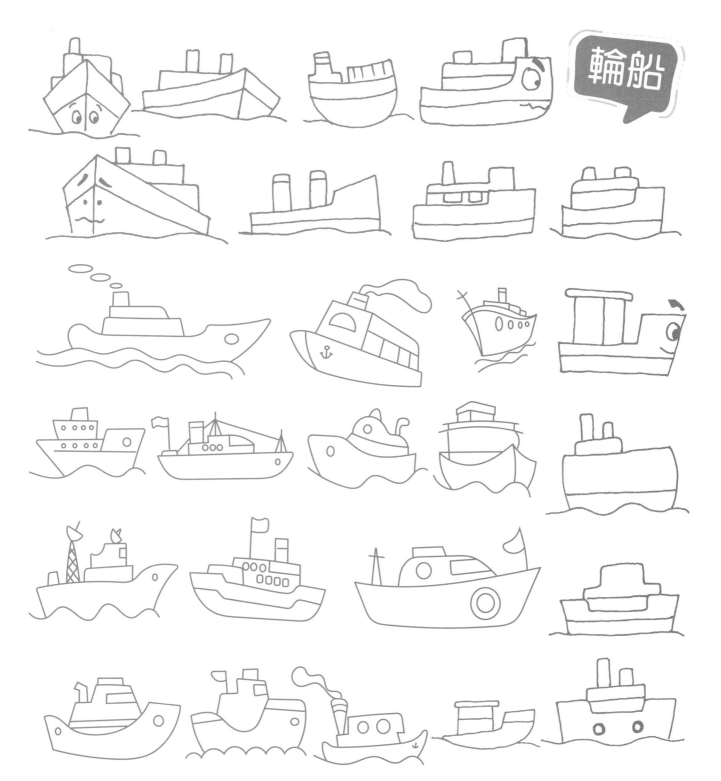

輪船

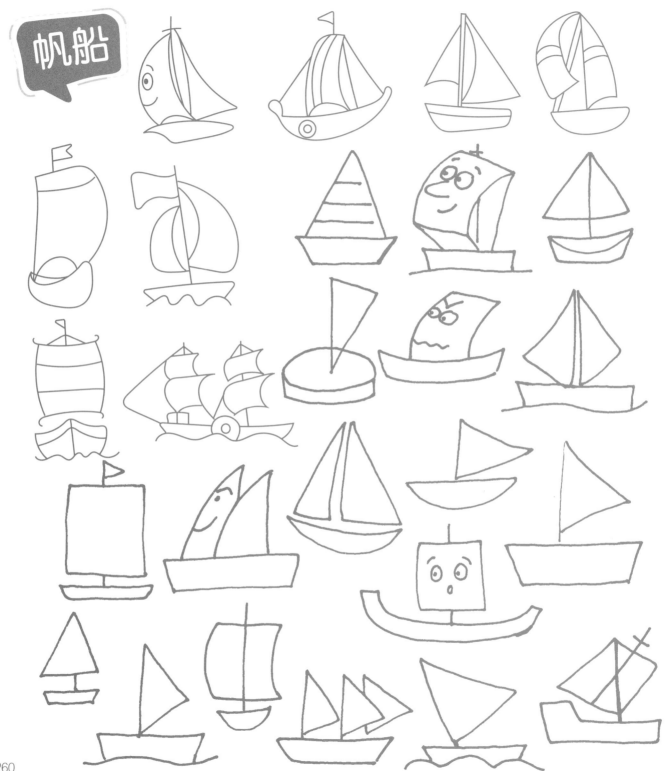

帆船

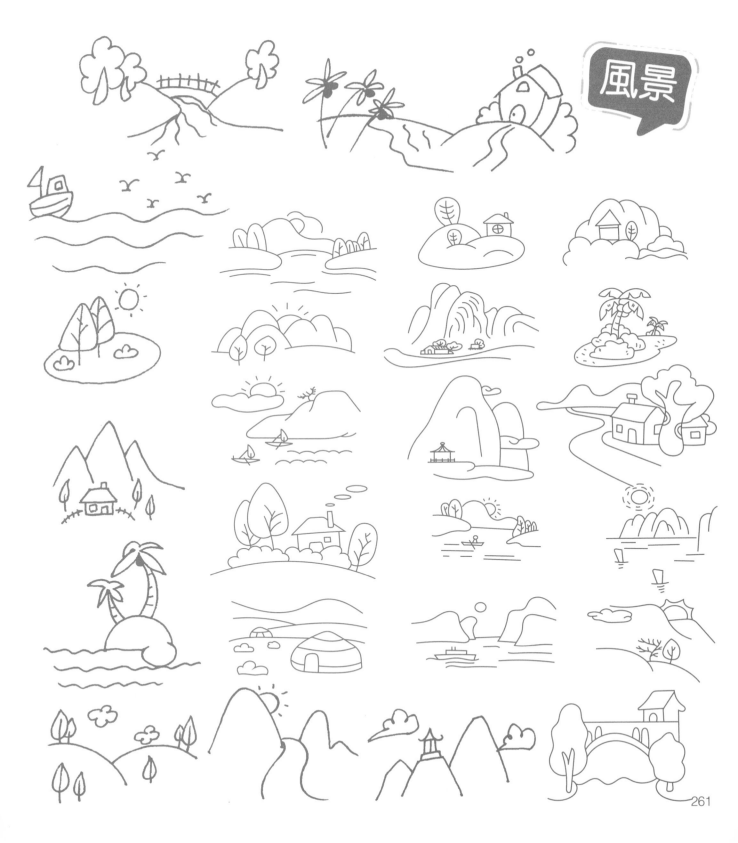

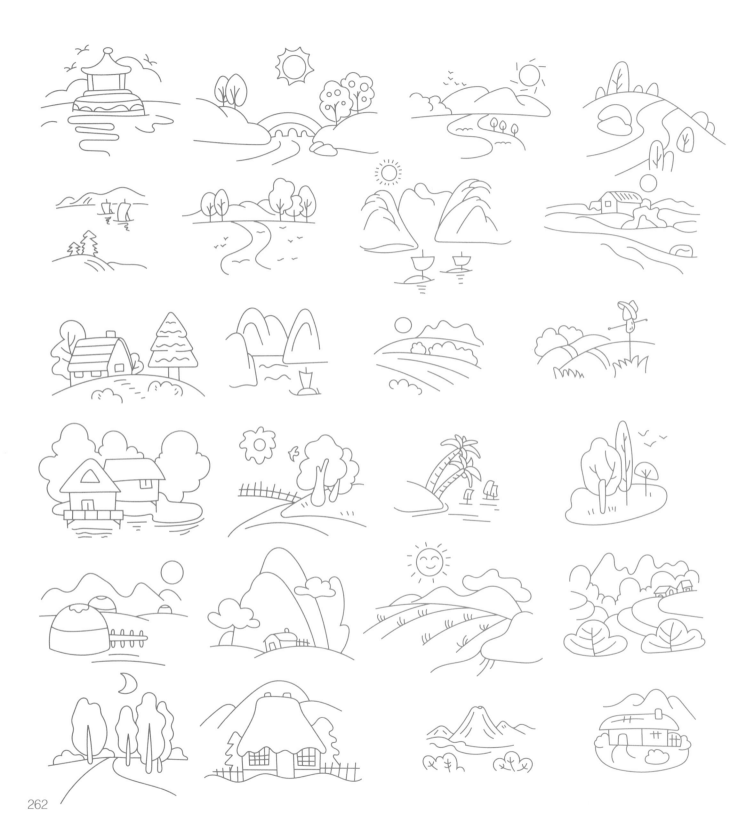

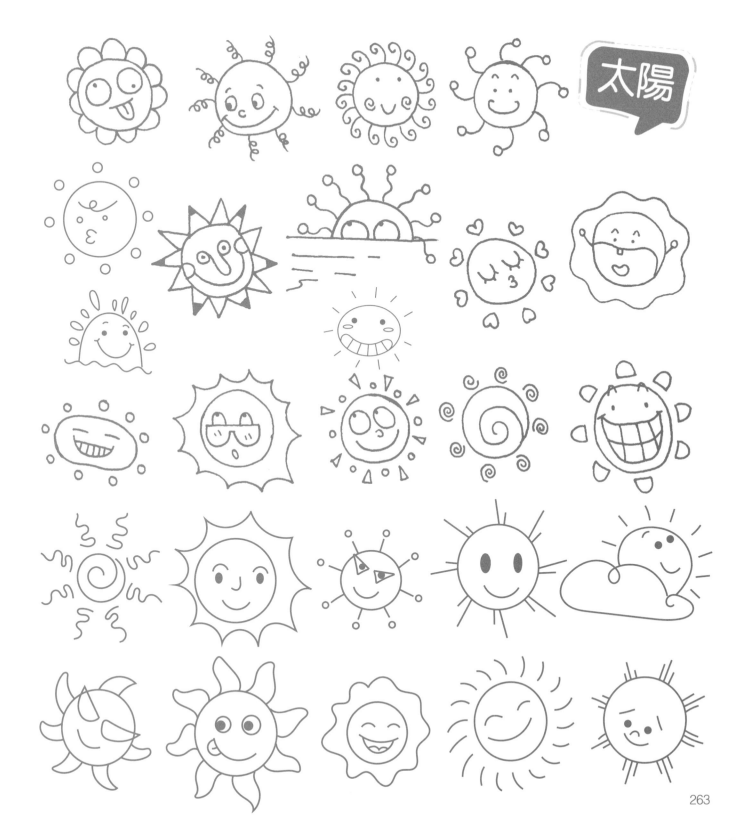

太陽

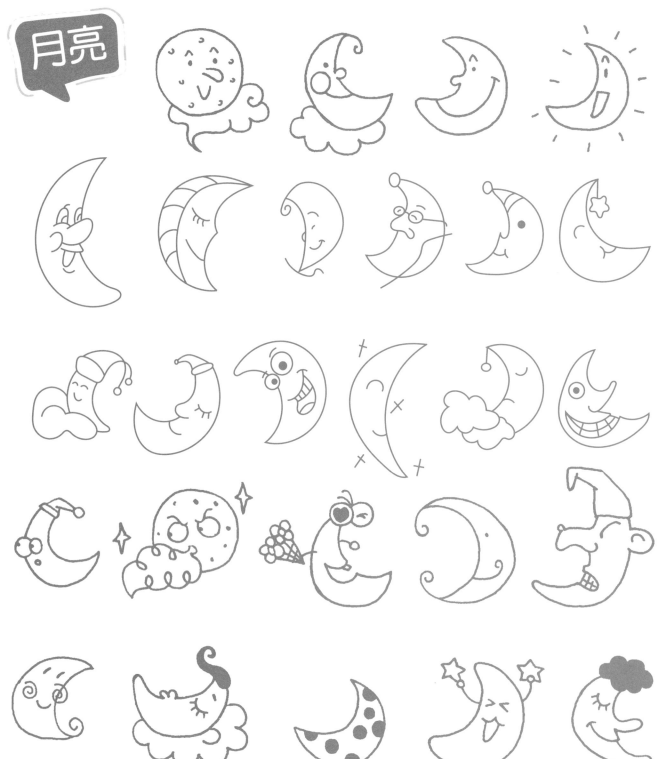

月亮

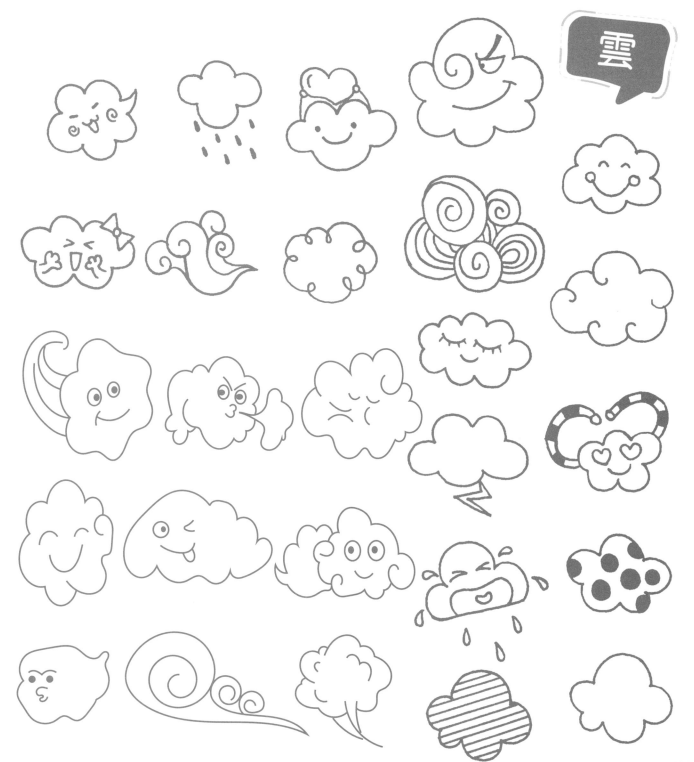

雲

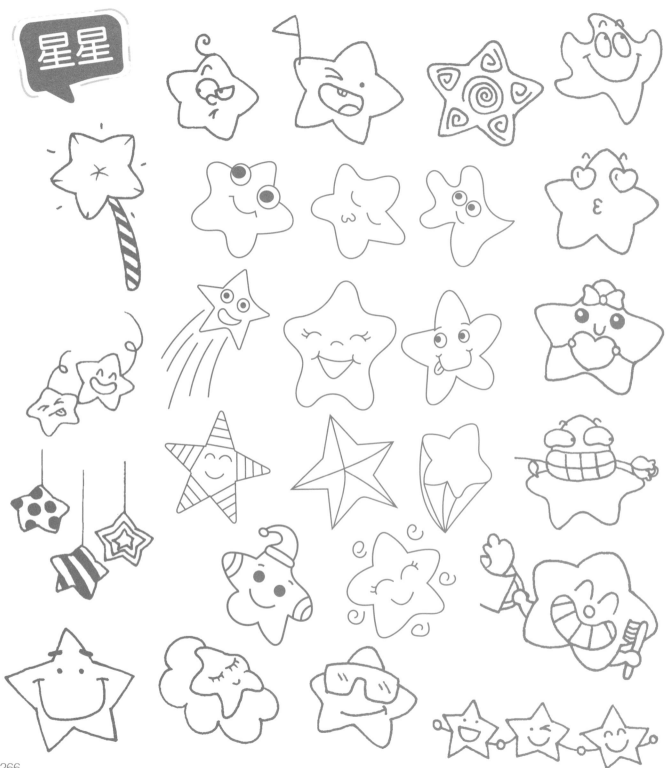

星星

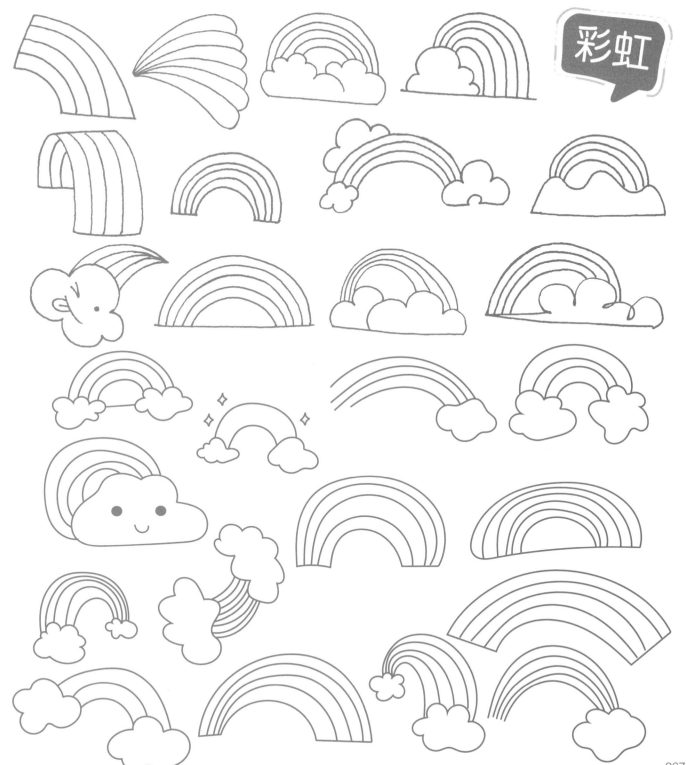

彩虹

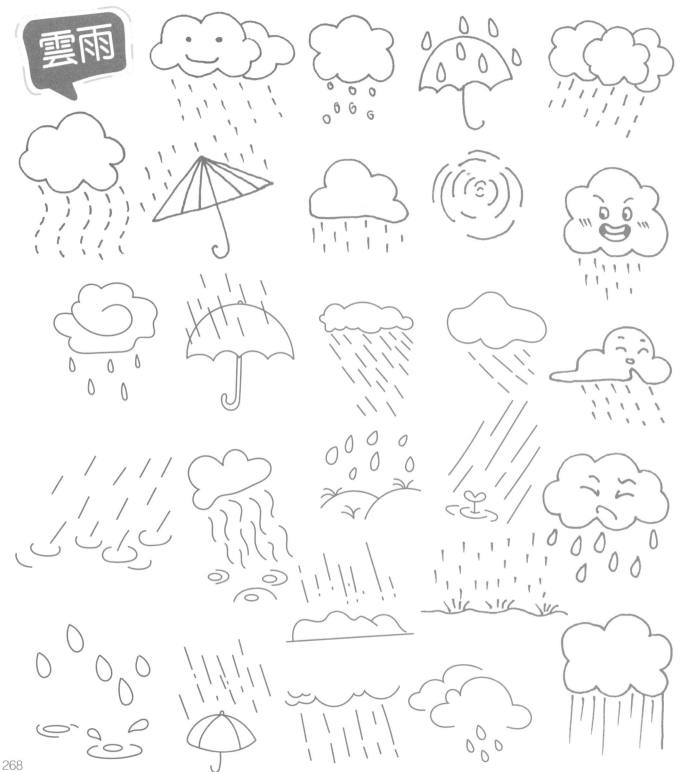

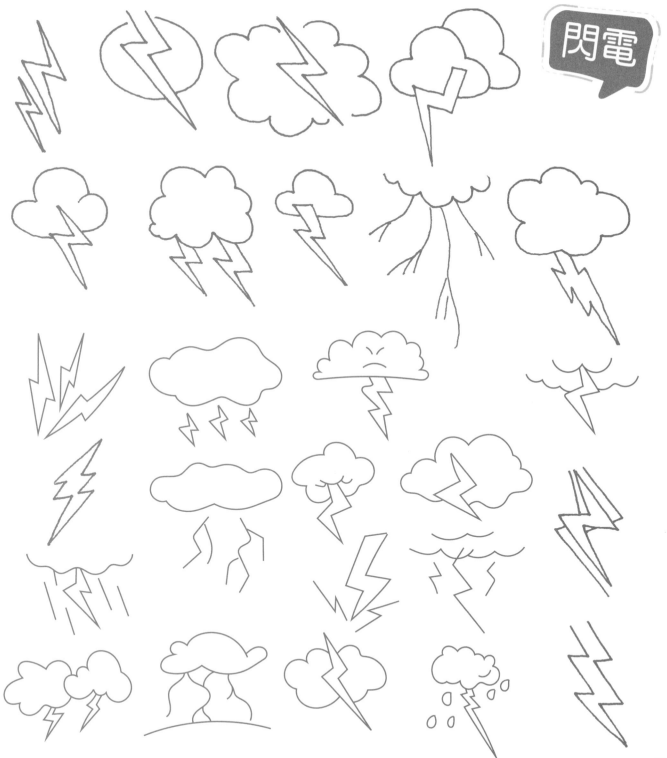

閃電

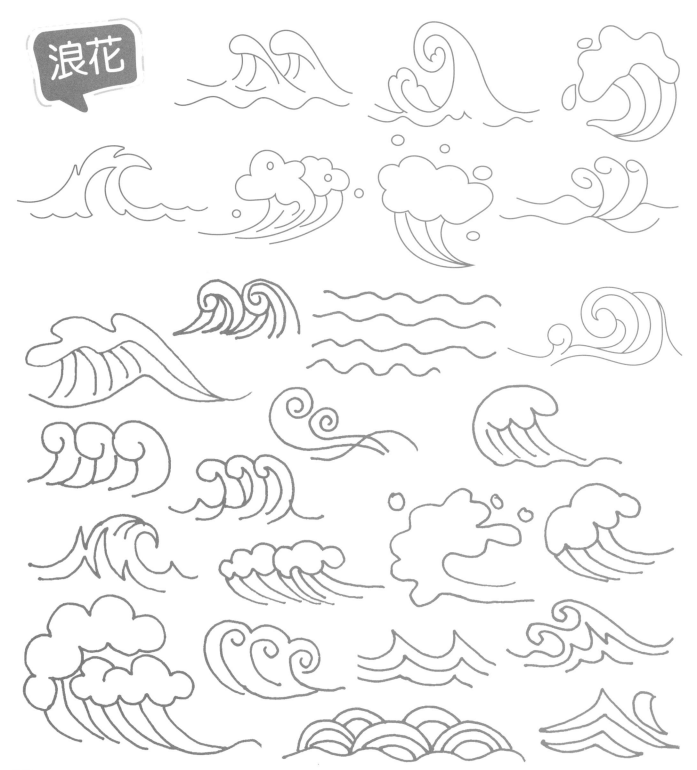

浪花

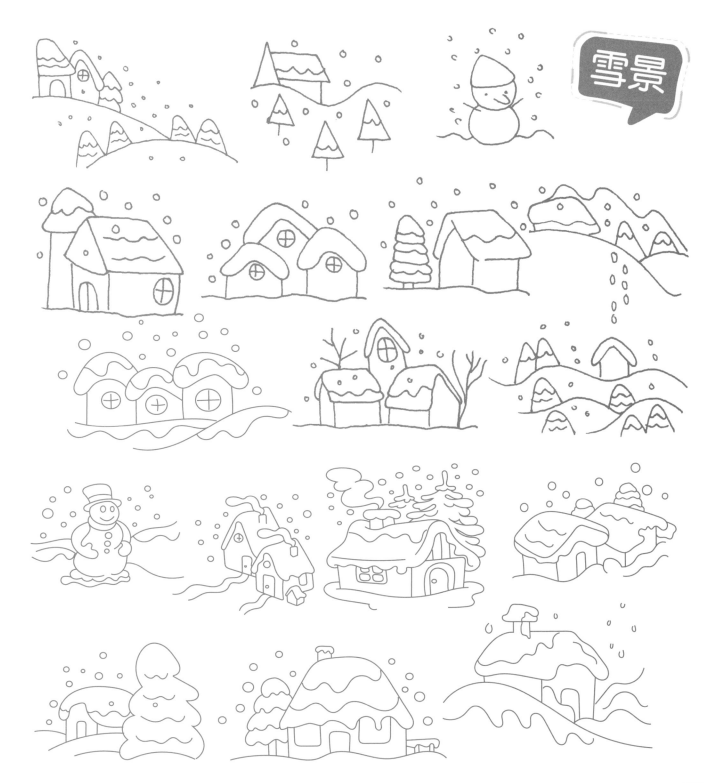

雪景

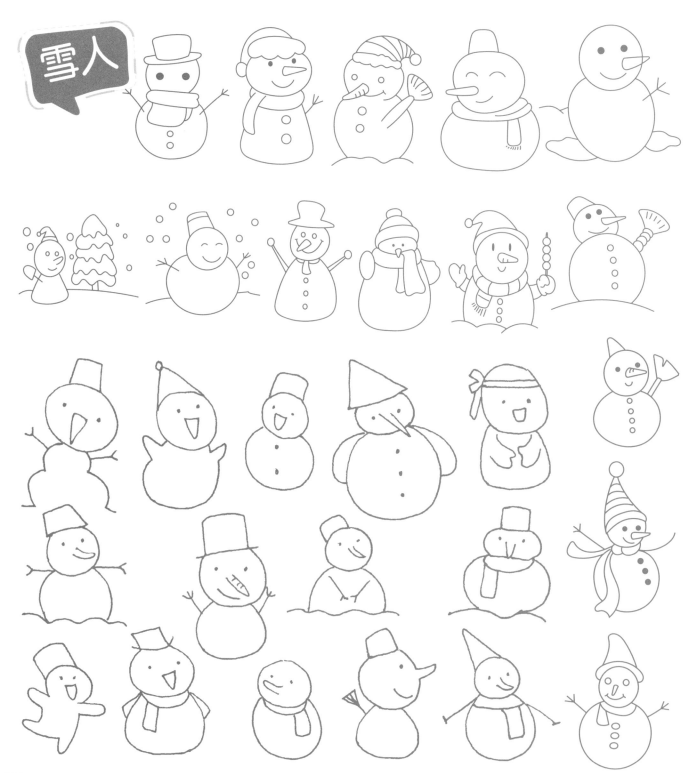

雪人

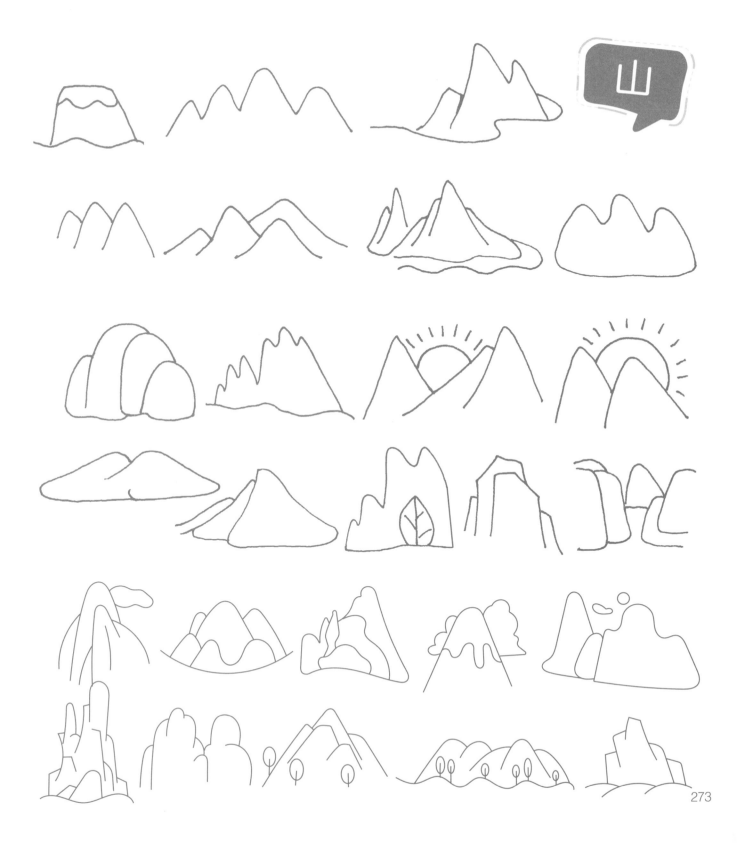

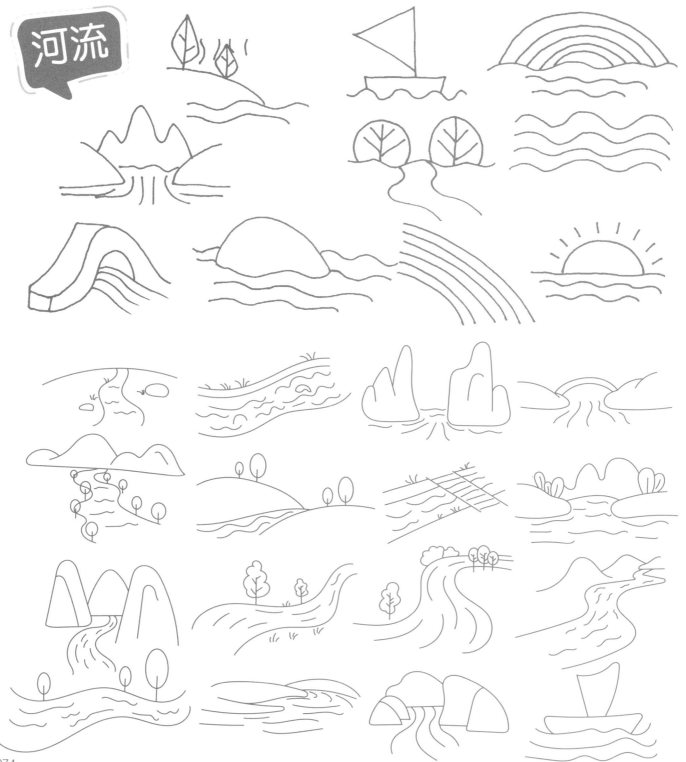

河流

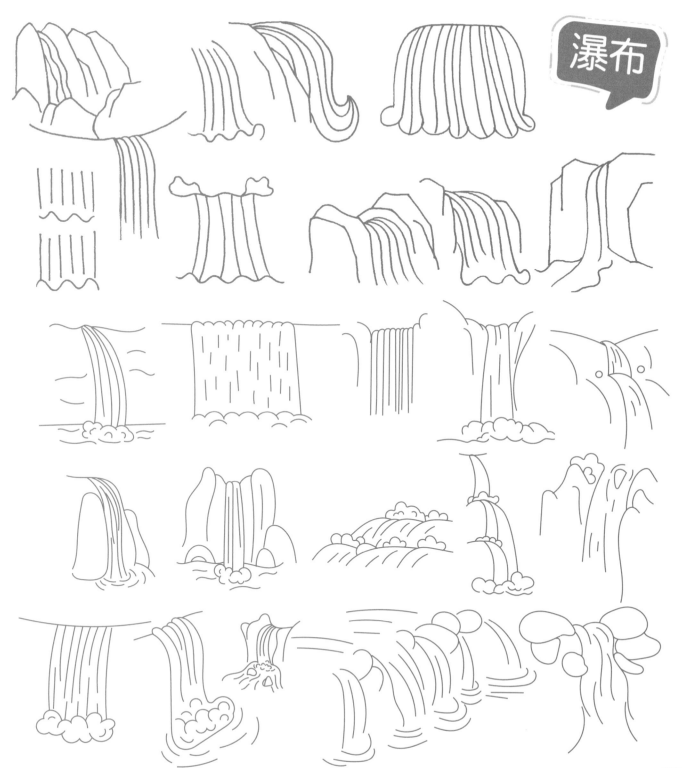

瀑布

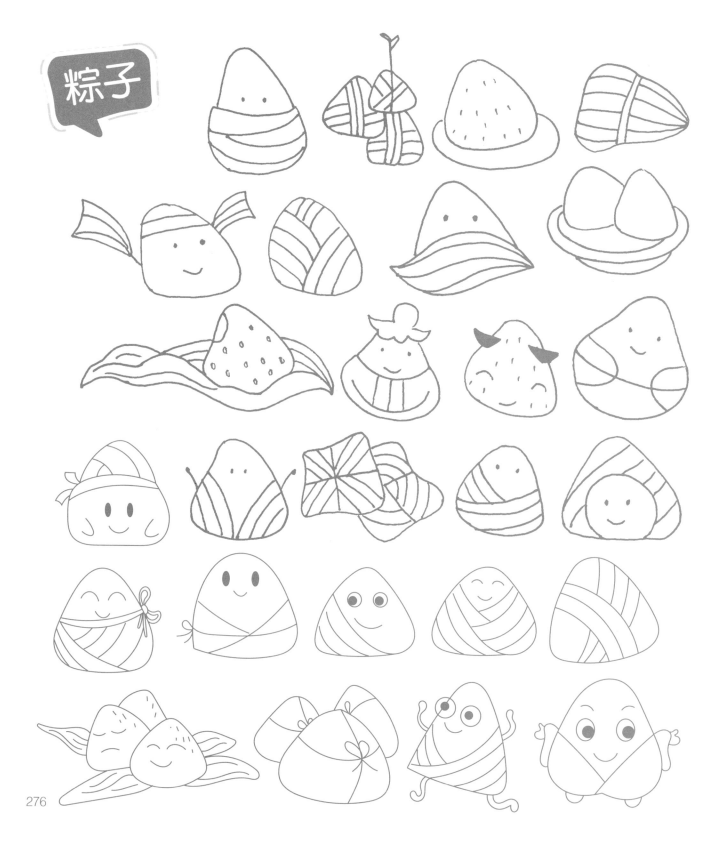

粽子

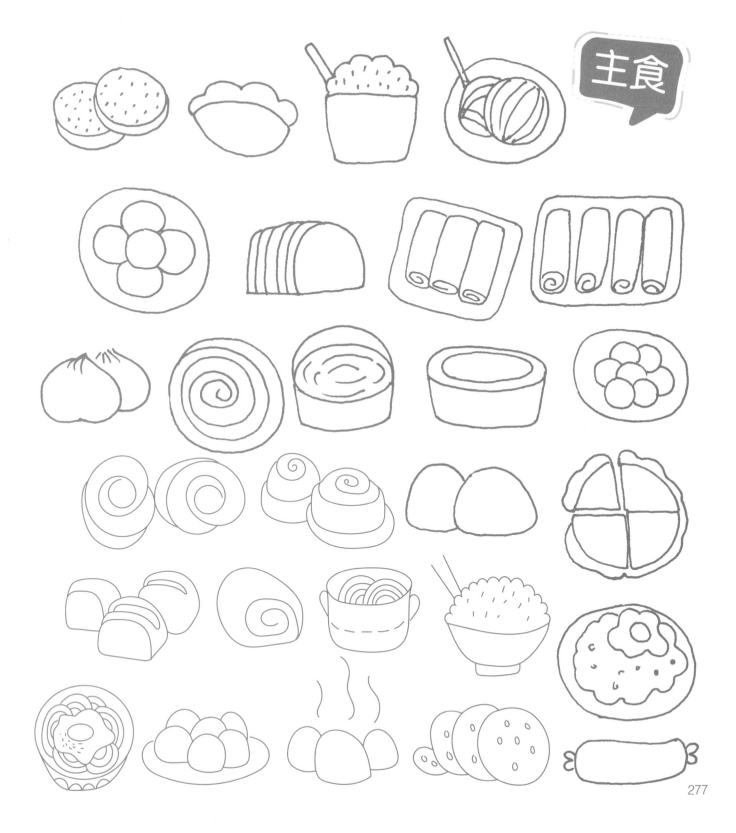

主食

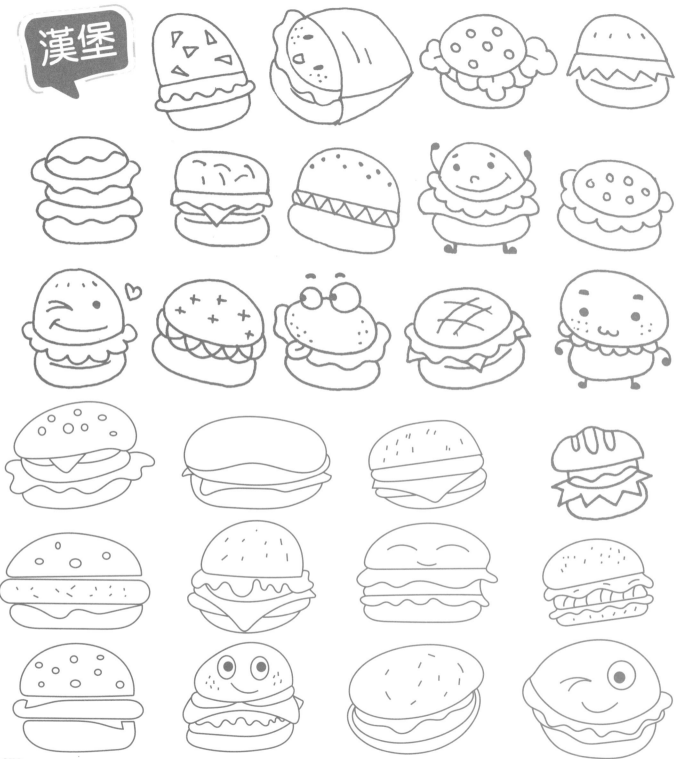

漢堡

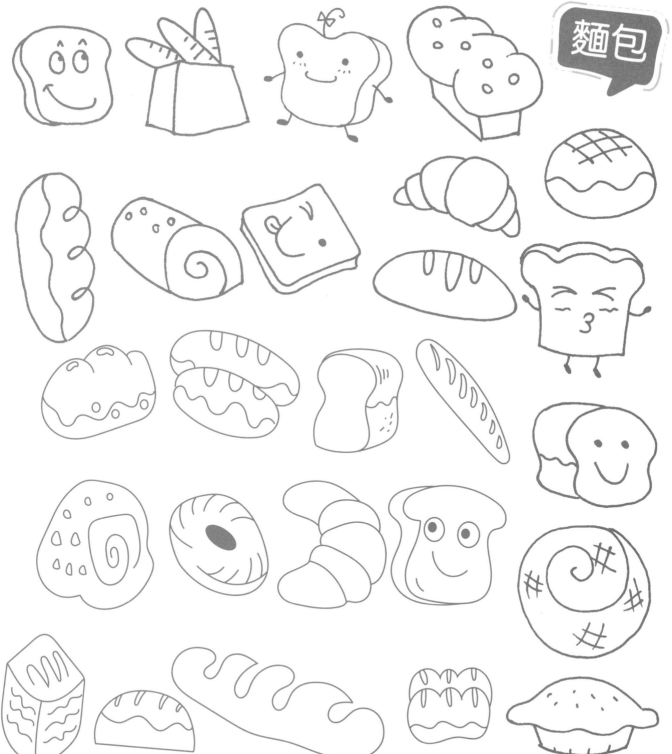

麵包

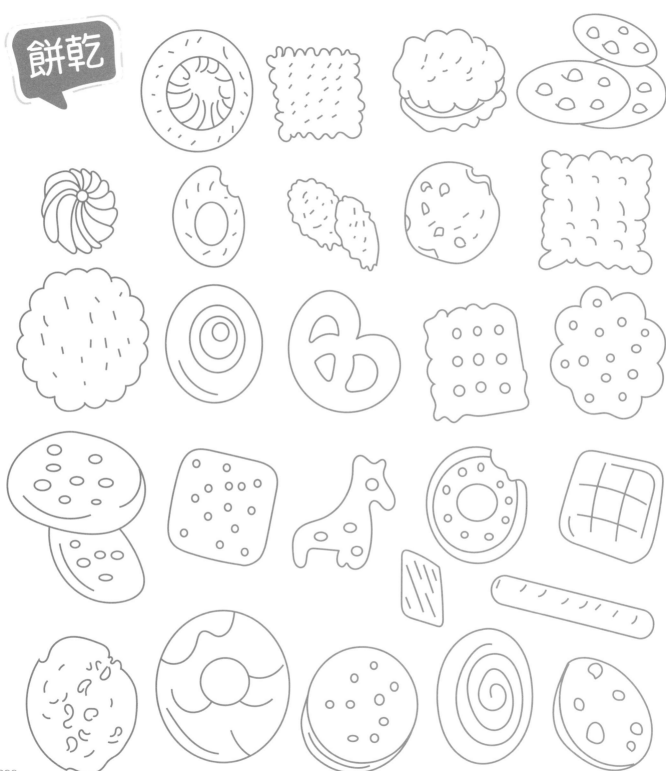

餅乾

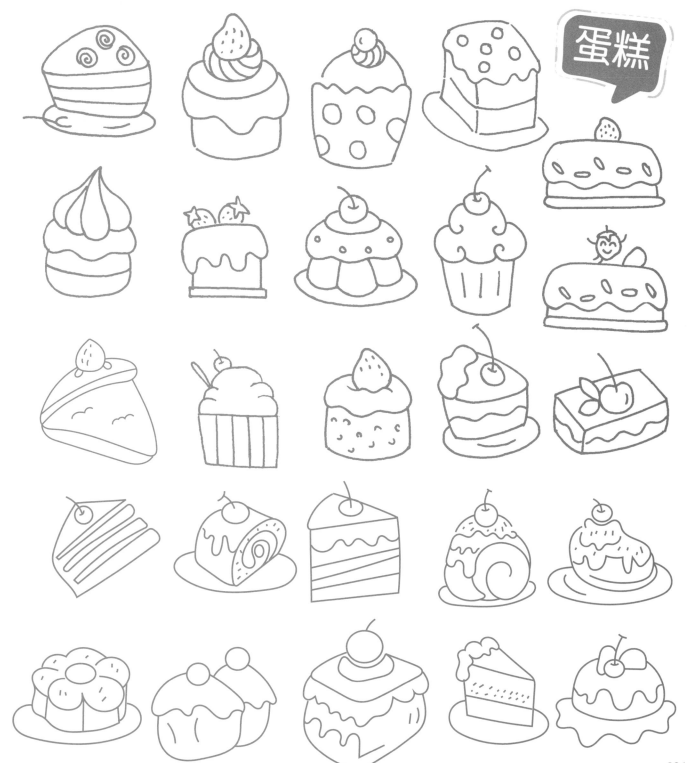

蛋糕

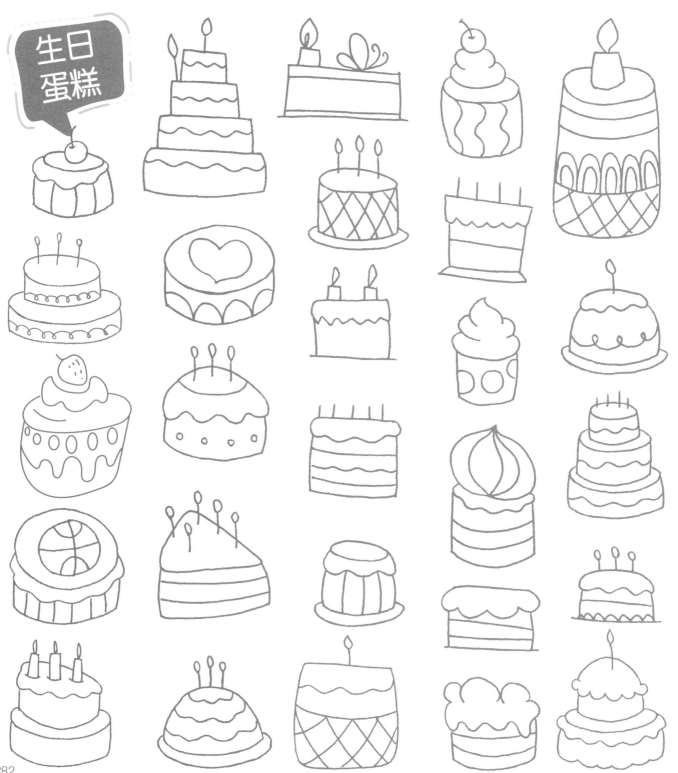

生日
蛋糕

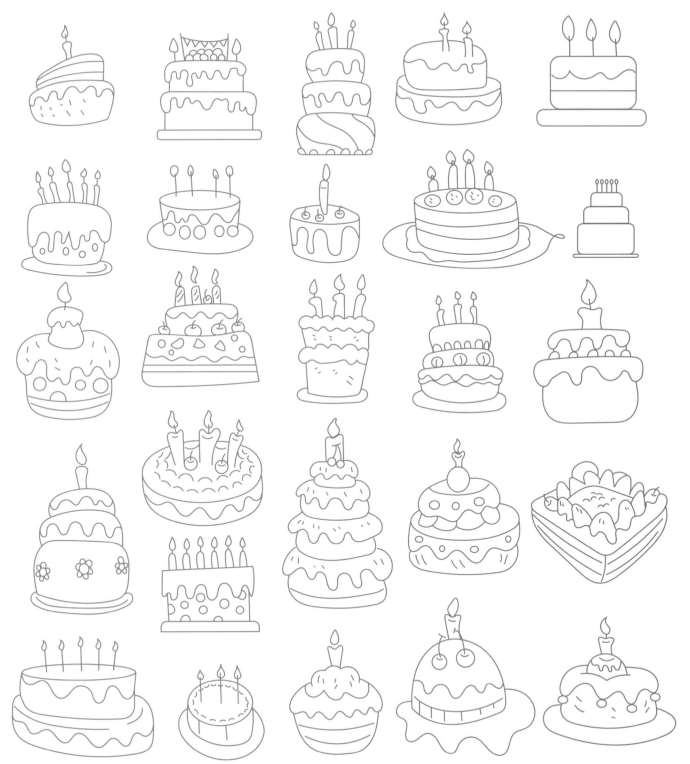

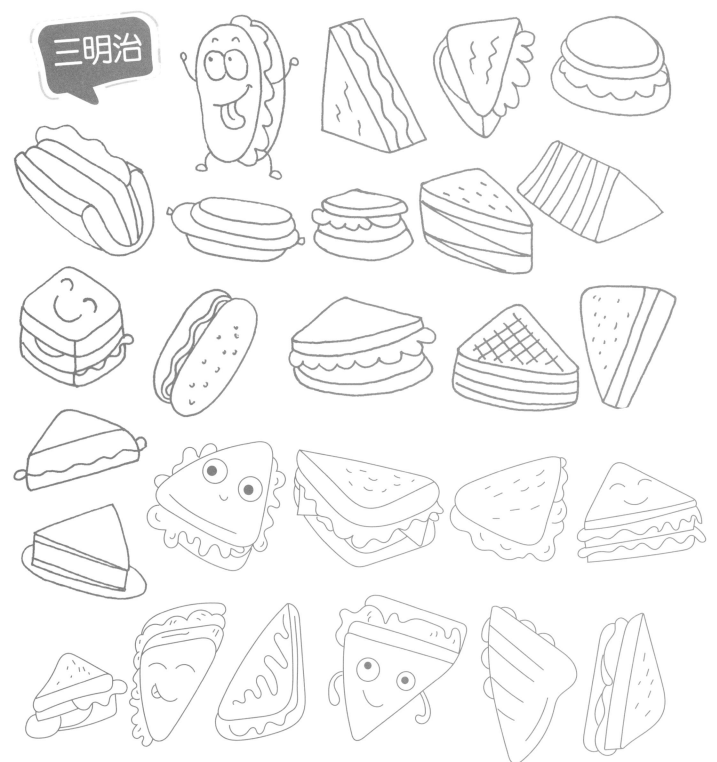

三明治

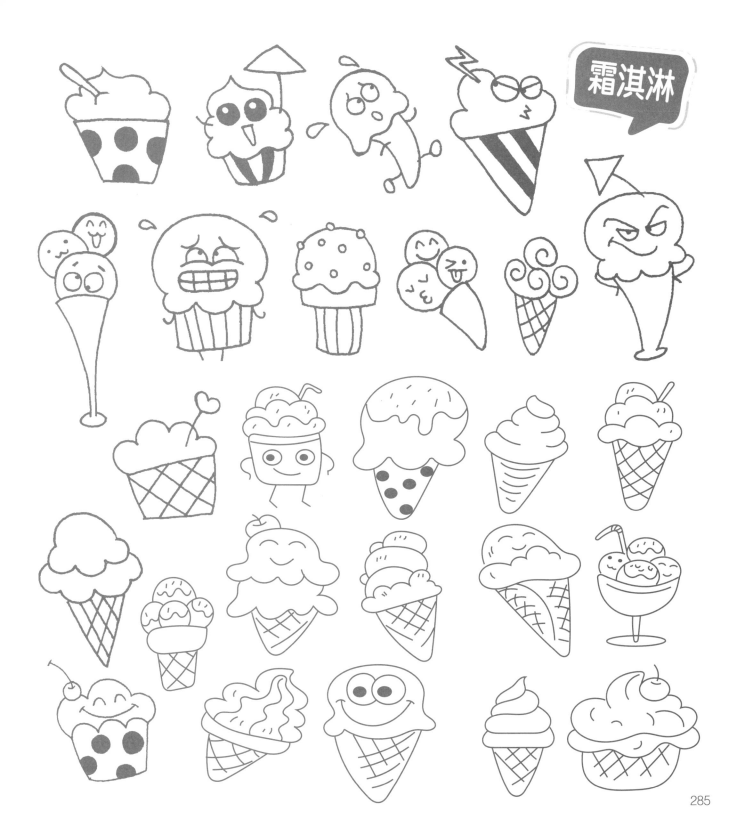

霜淇淋

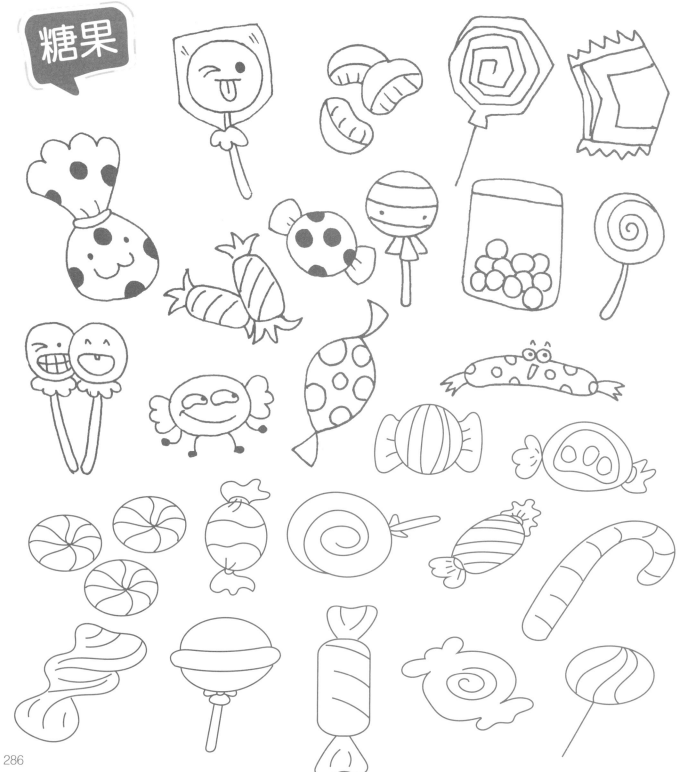

糖果

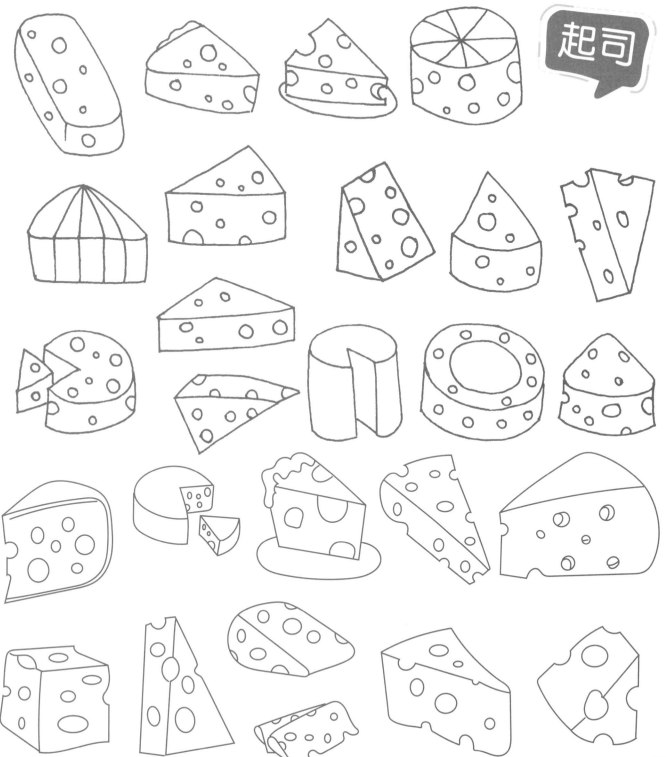

起司

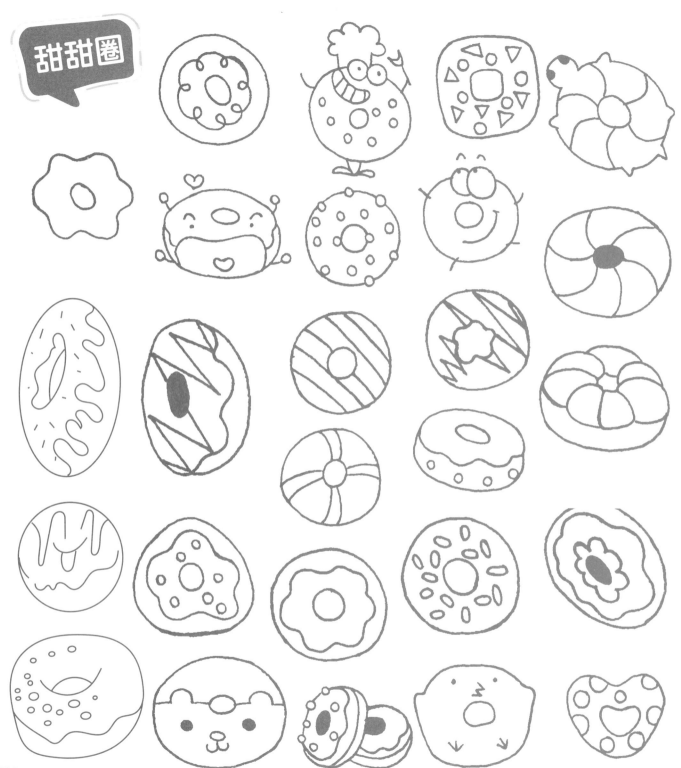

甜甜圈

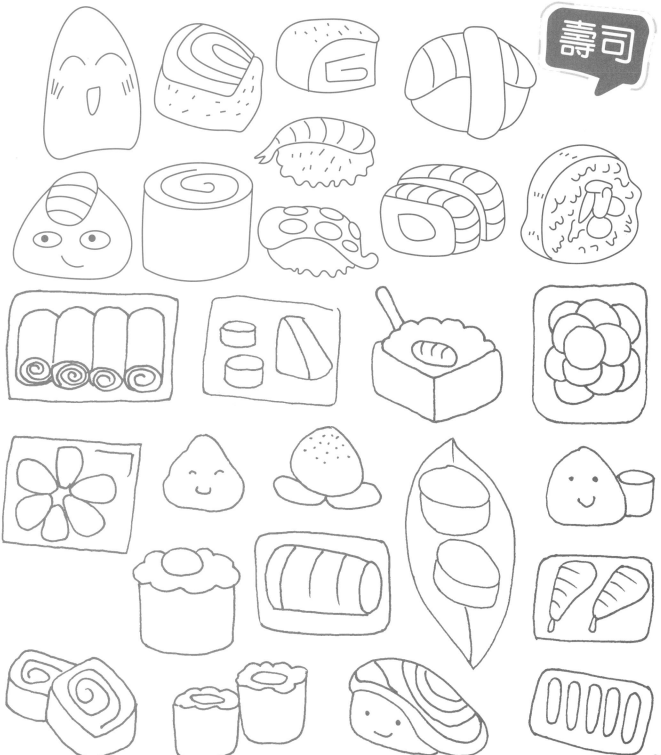

壽司

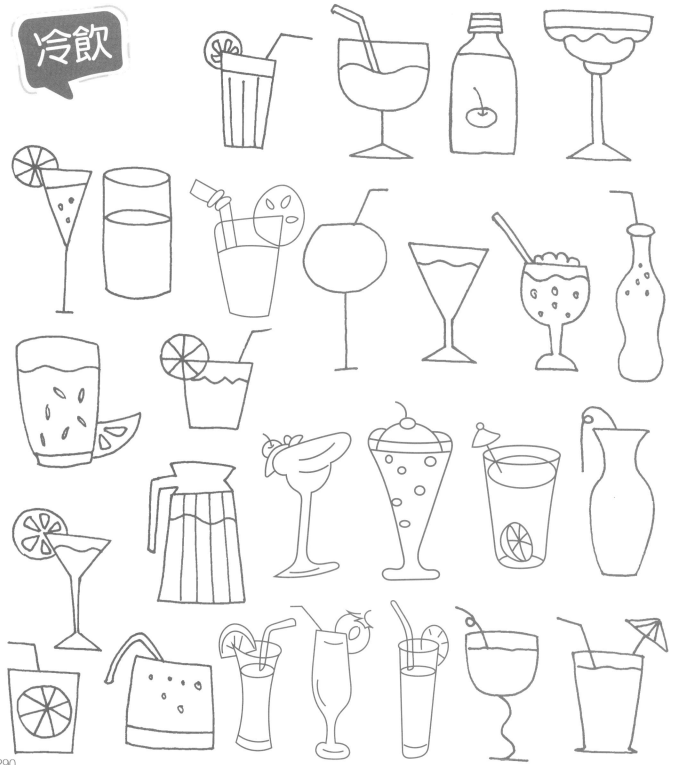

冷飲

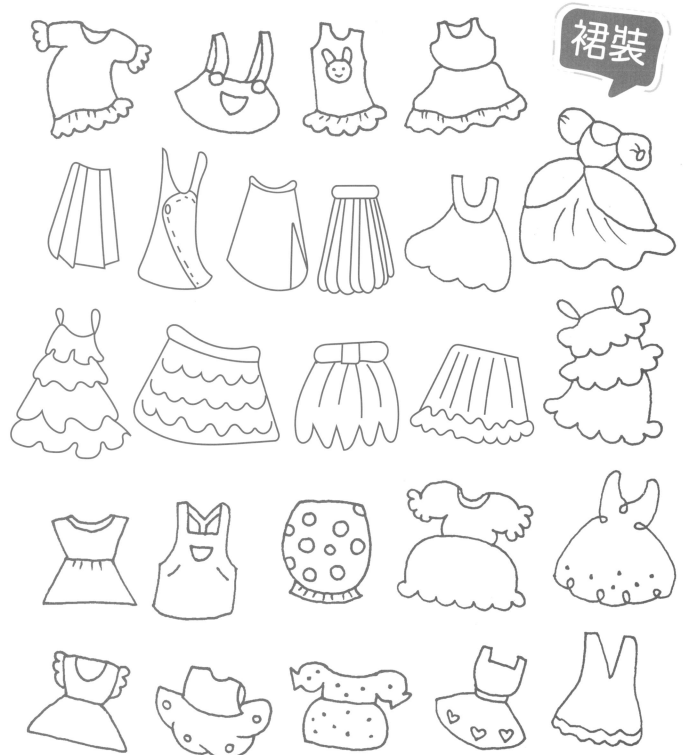

裙裝

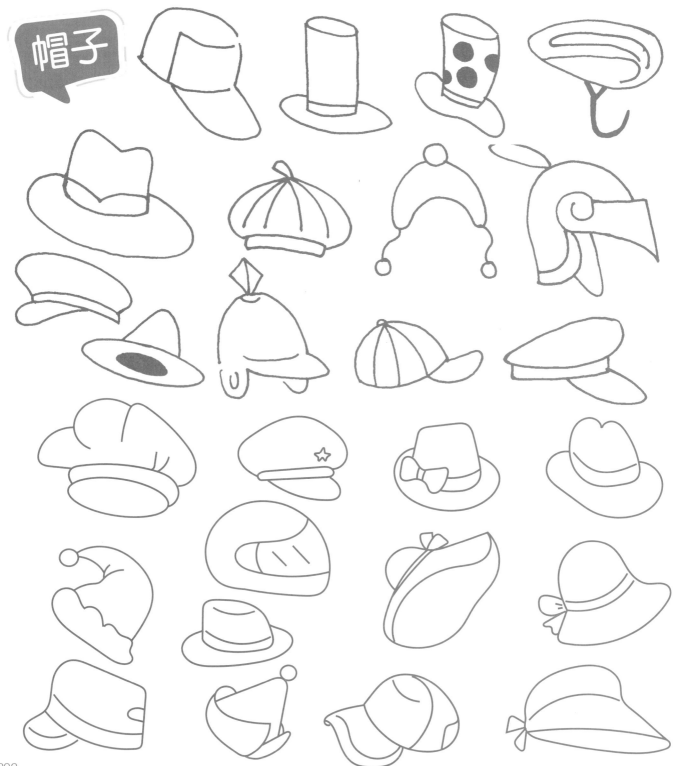

帽子

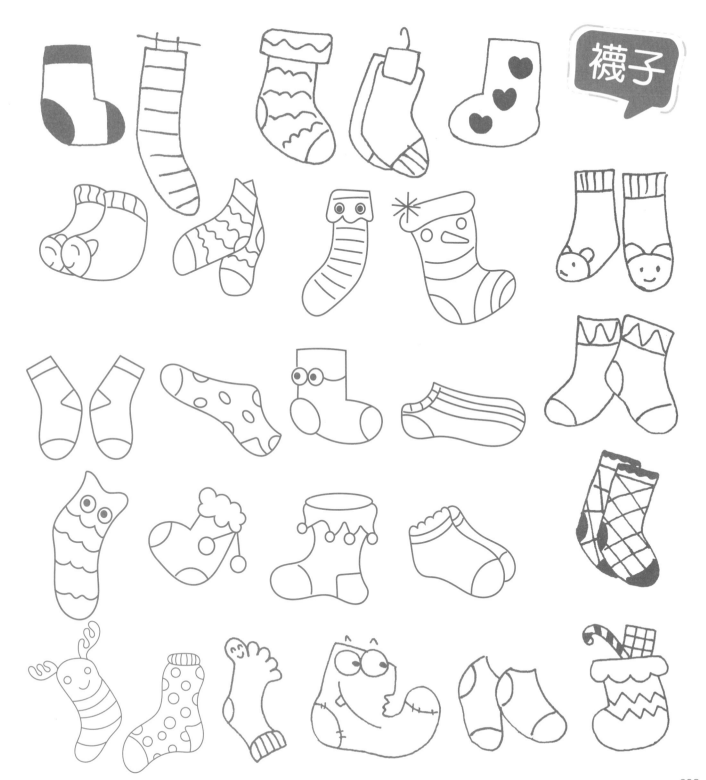

襪子

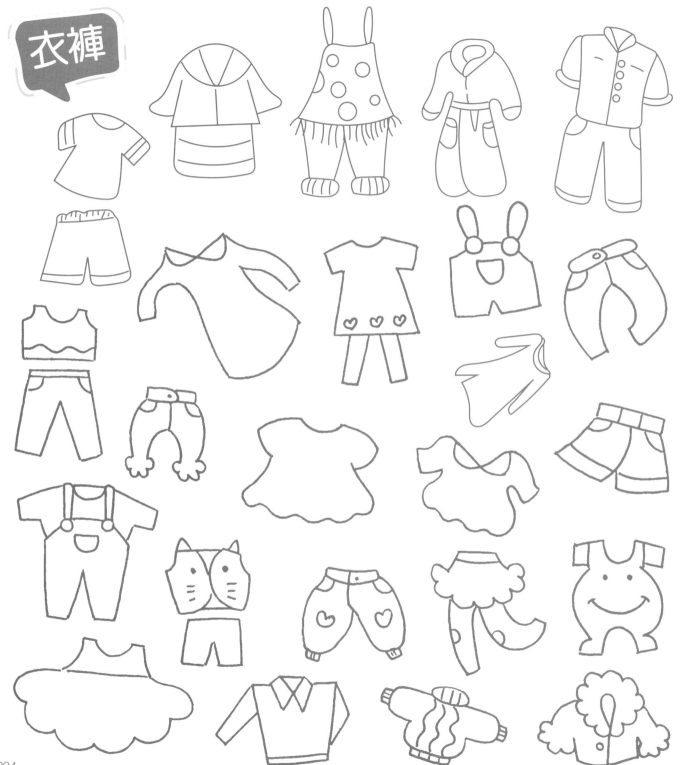

衣褲

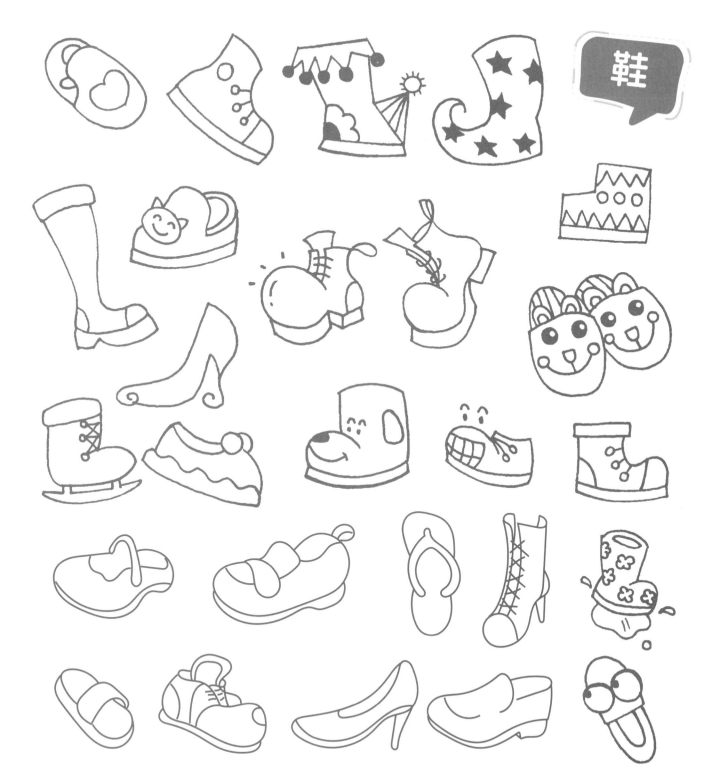

鞋

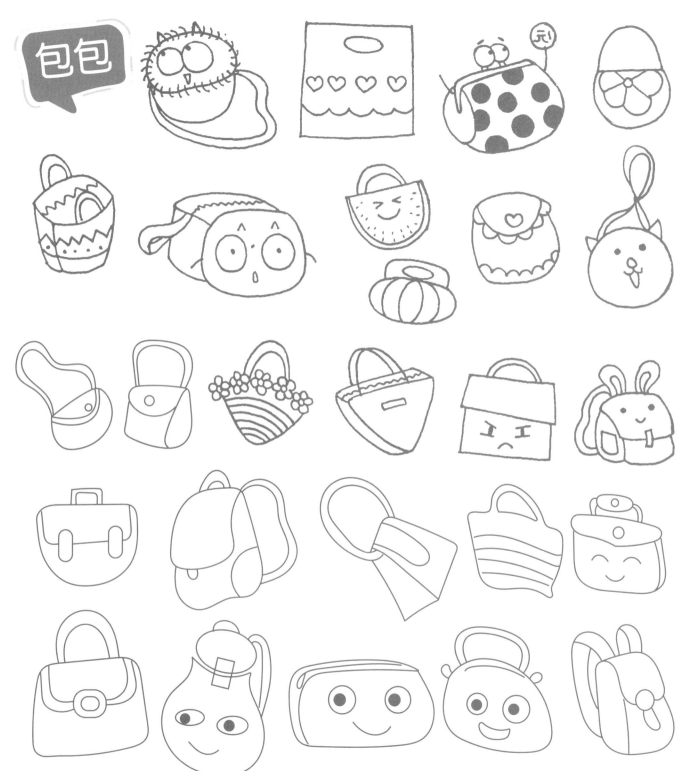

包包

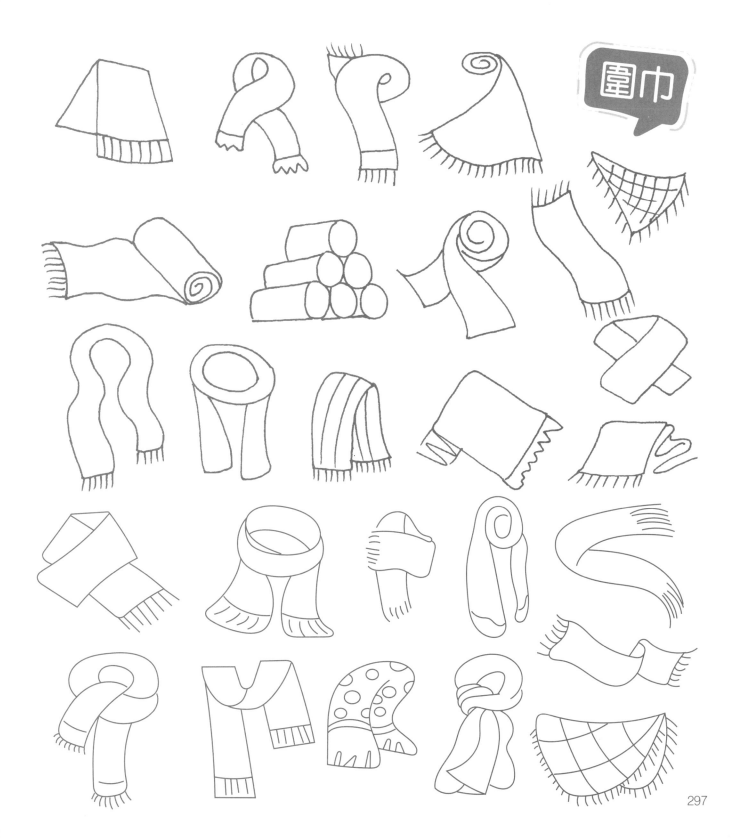

圍巾

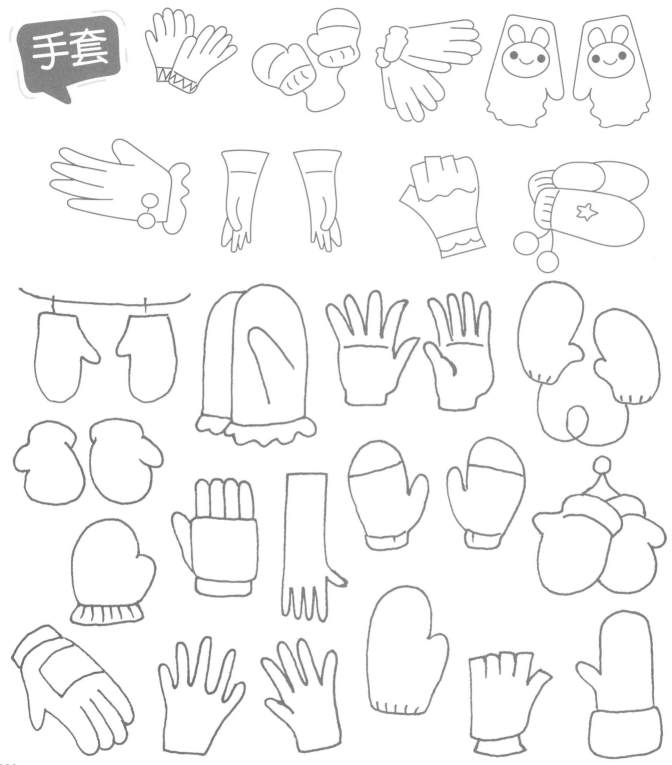

手套

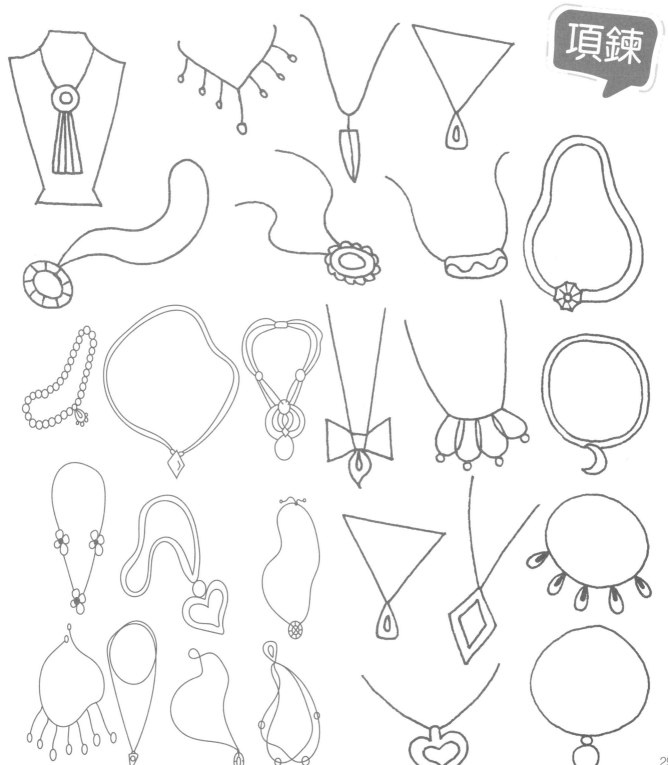

項鍊

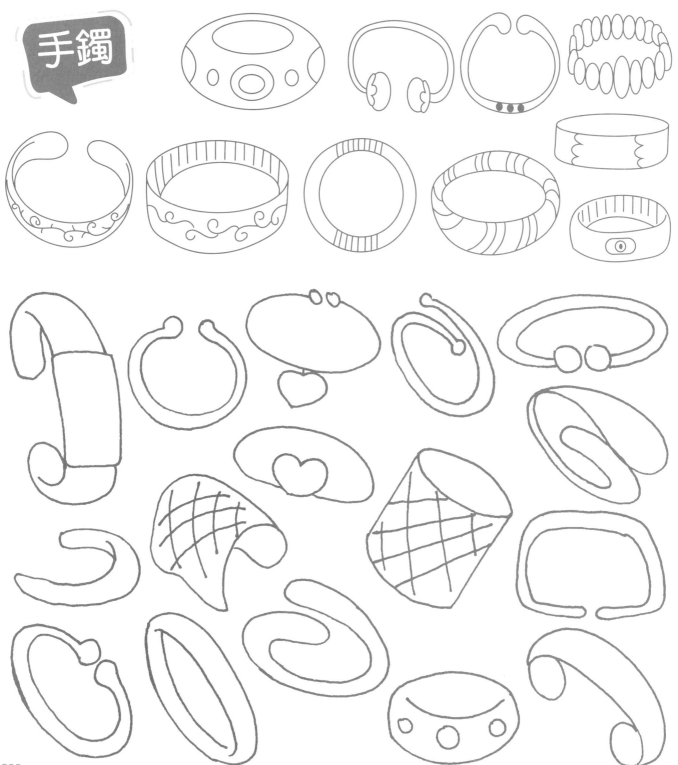

手鐲

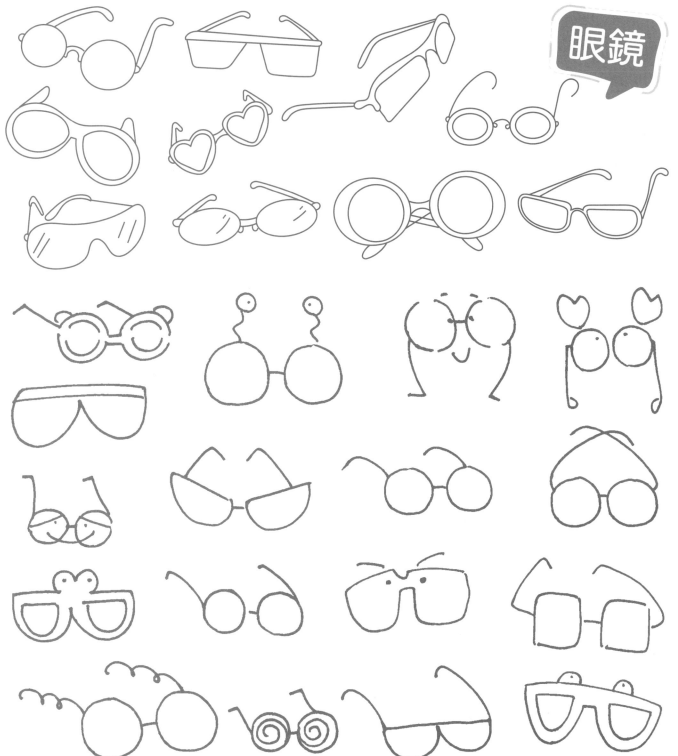

眼鏡

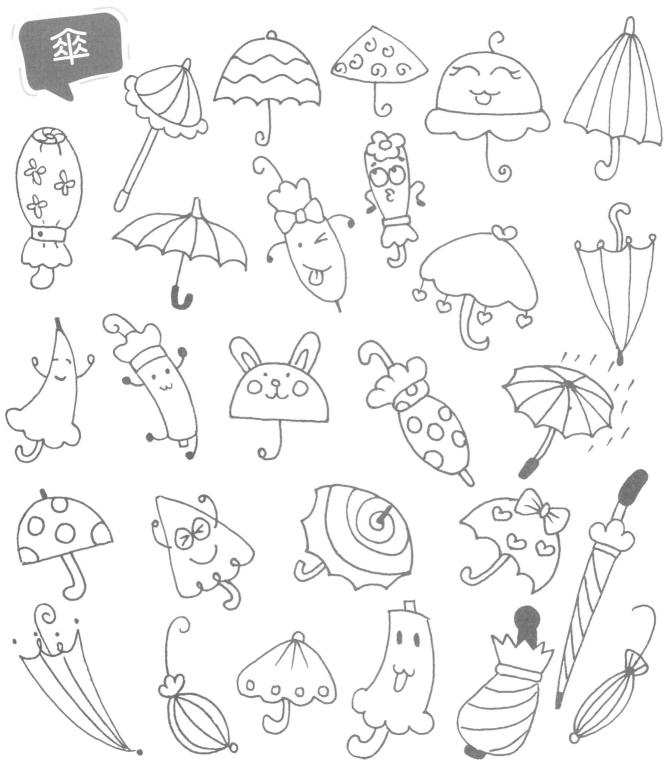

傘

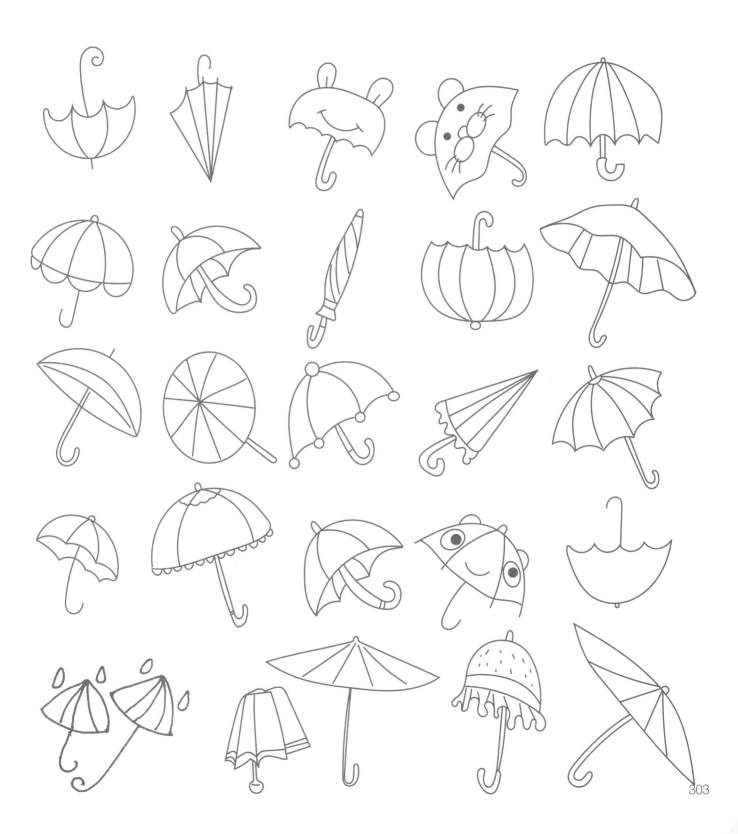

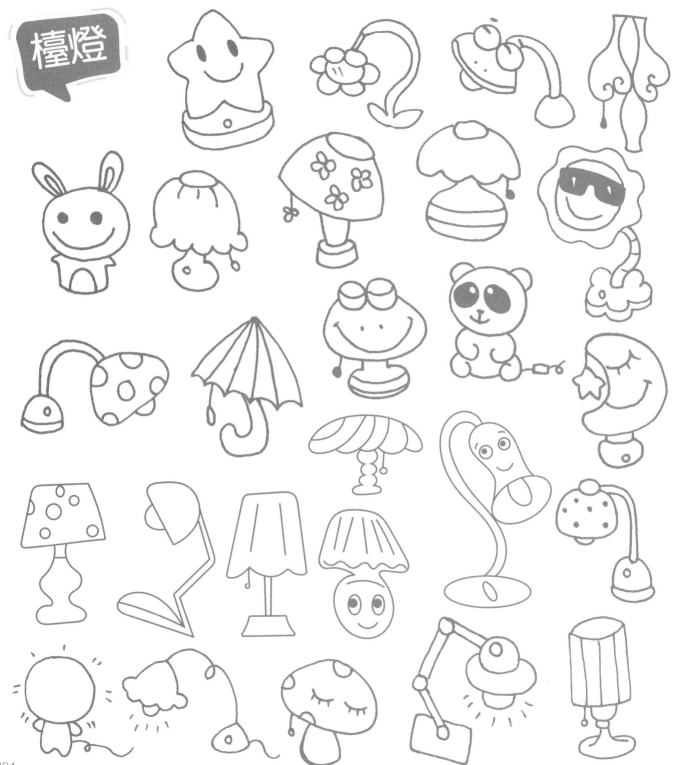

檯燈

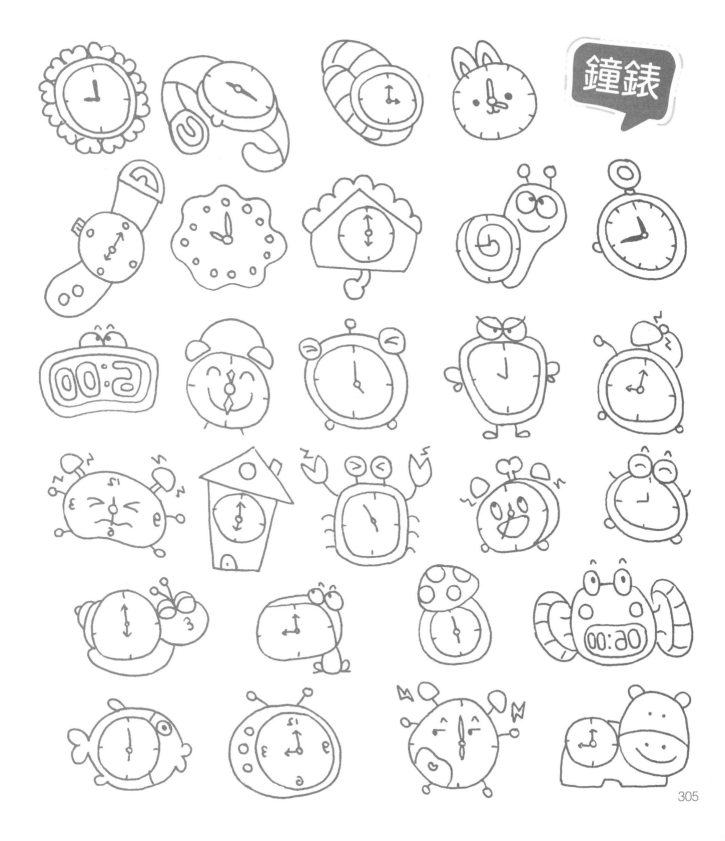

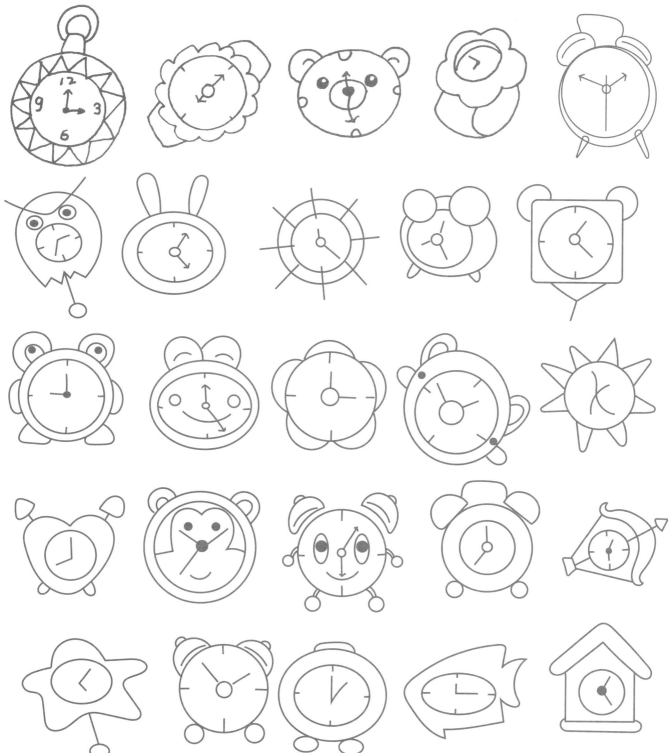

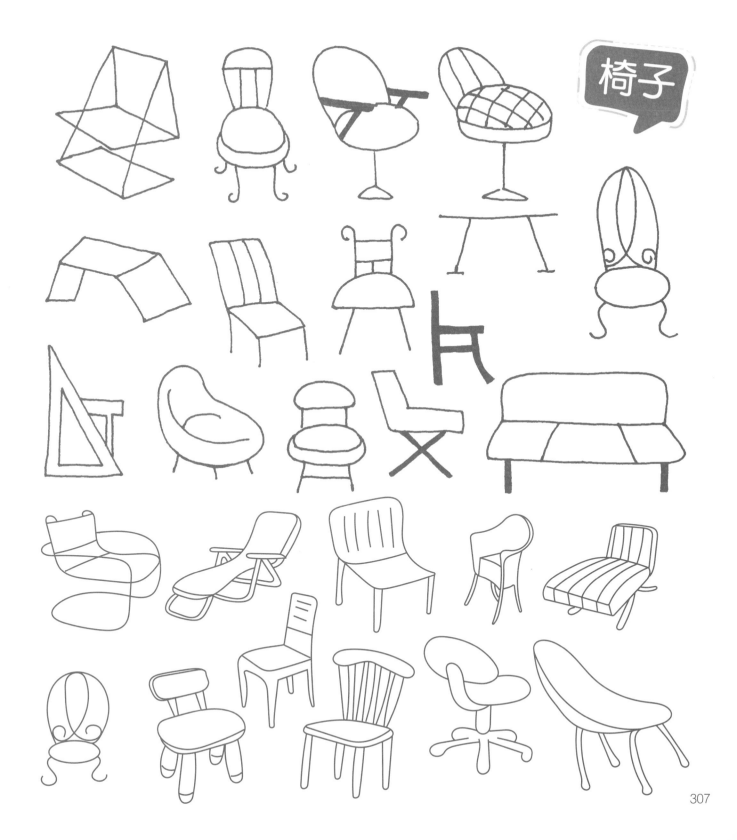

椅子

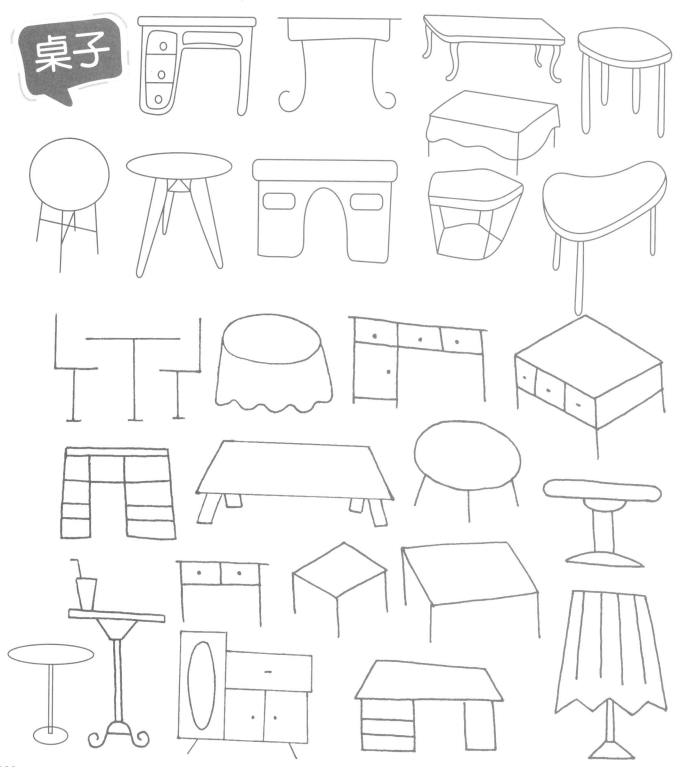

桌子

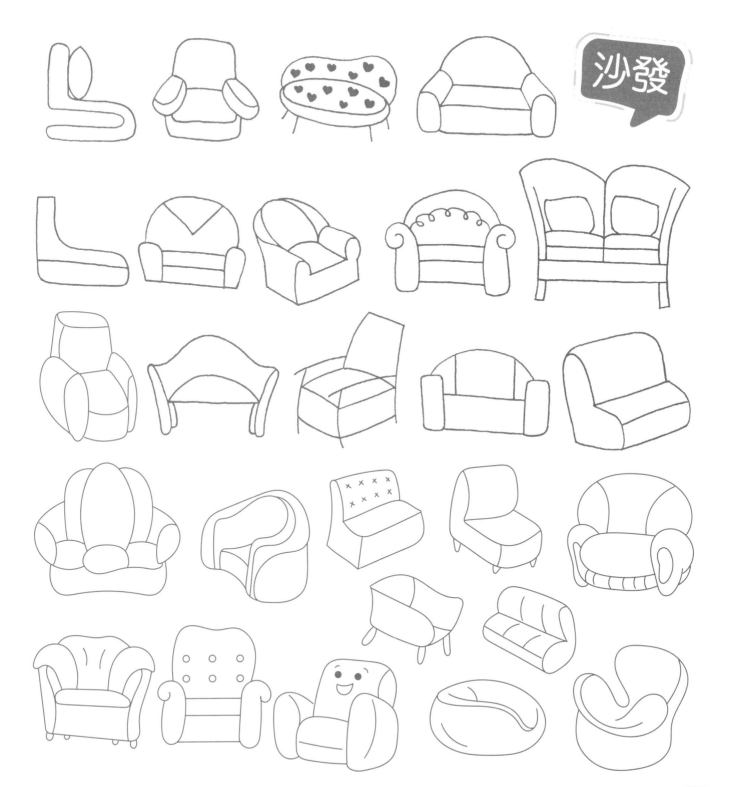

沙發

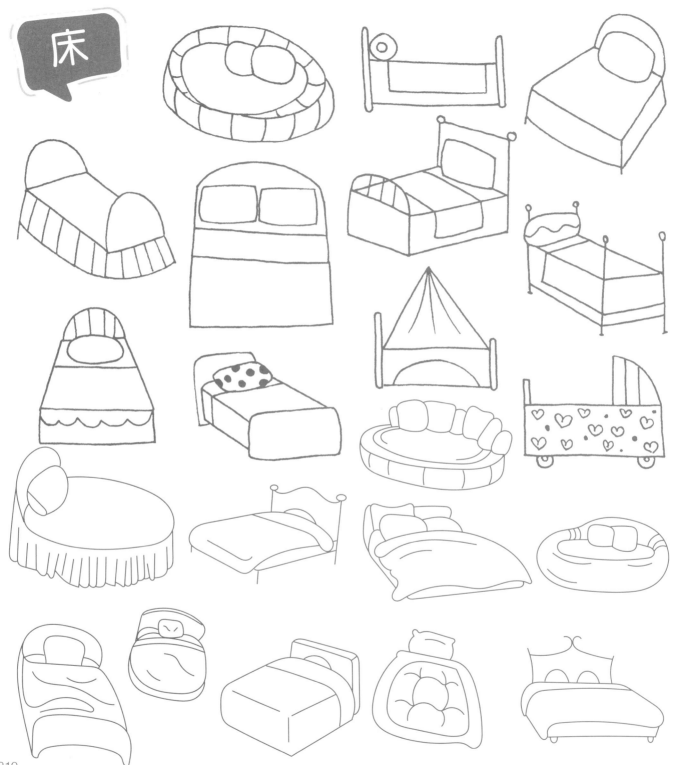

床

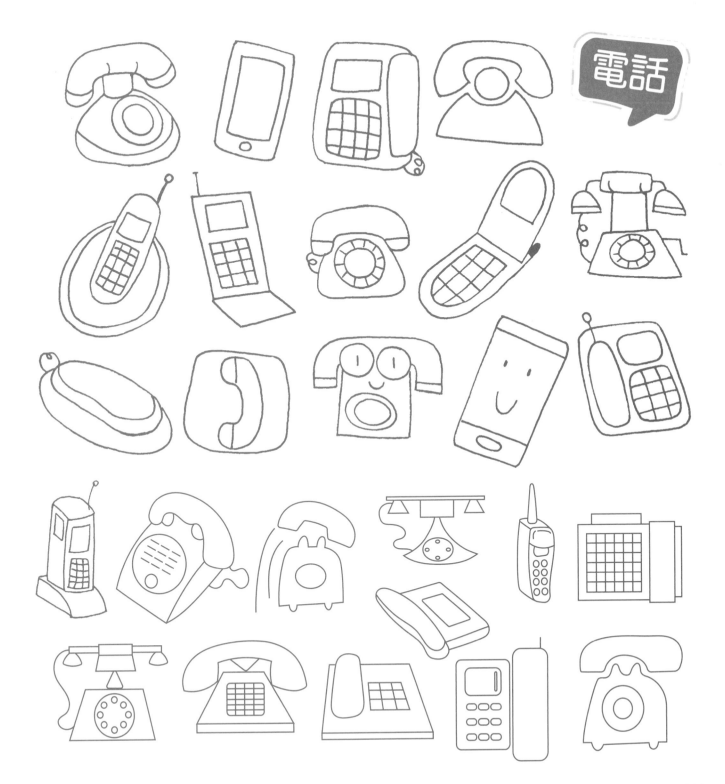

電話

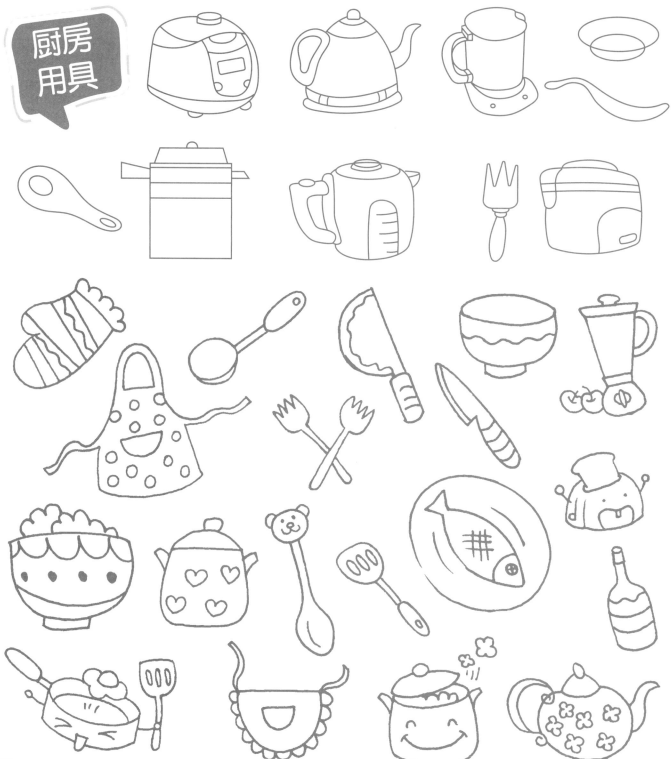

厨房
用具

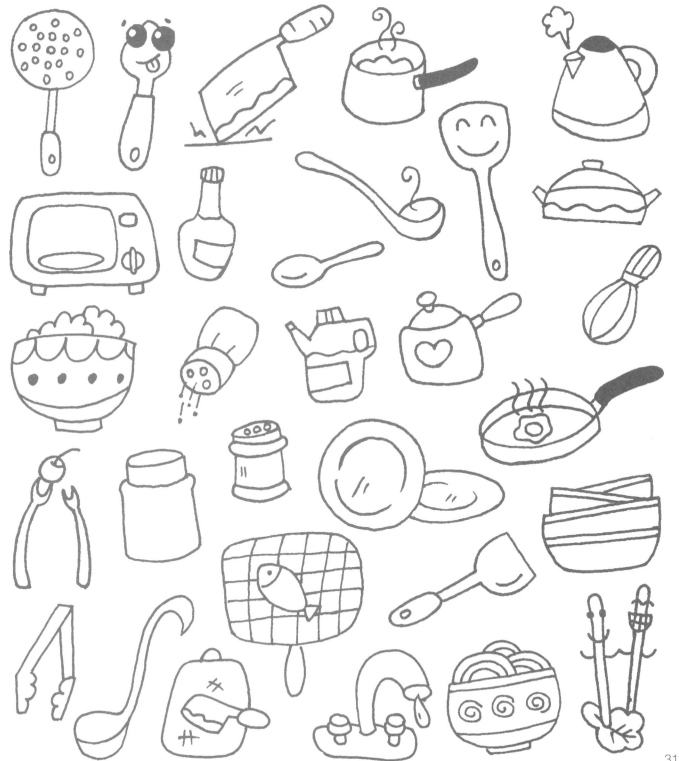

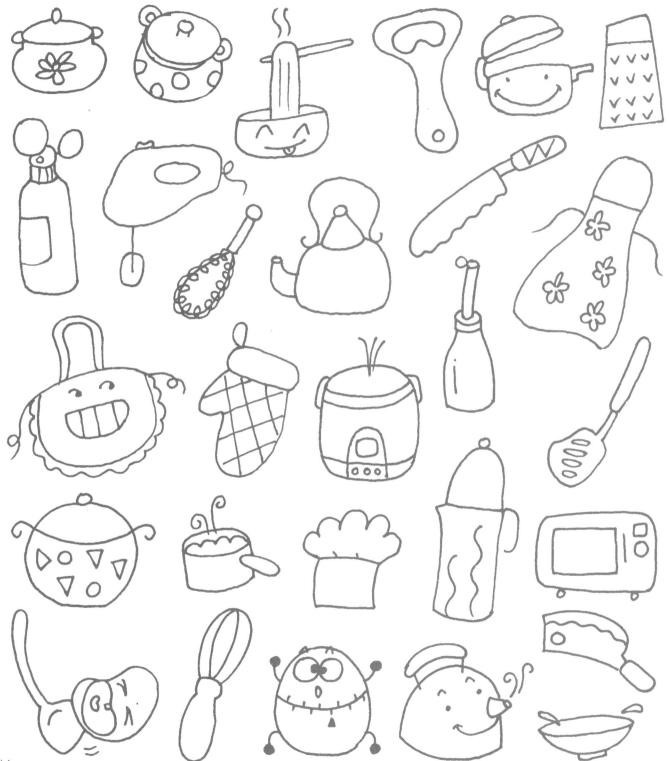

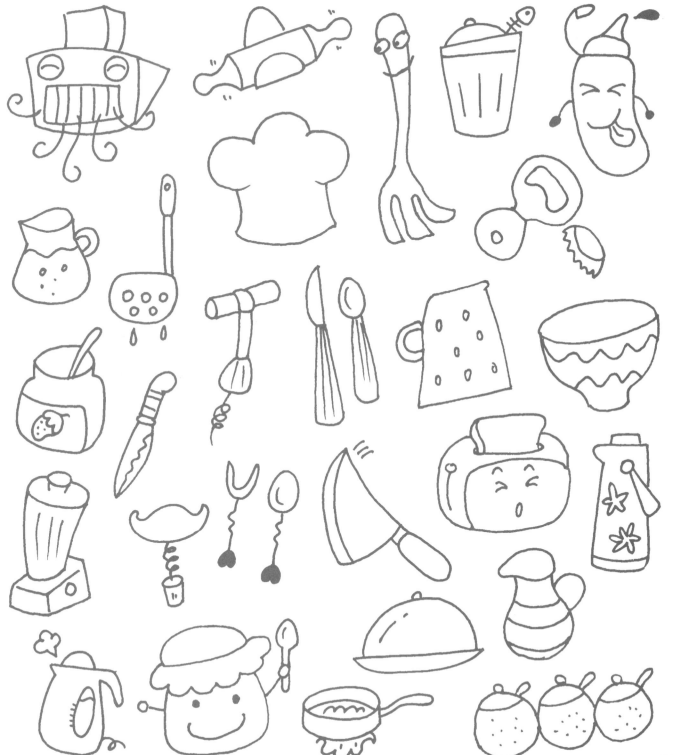

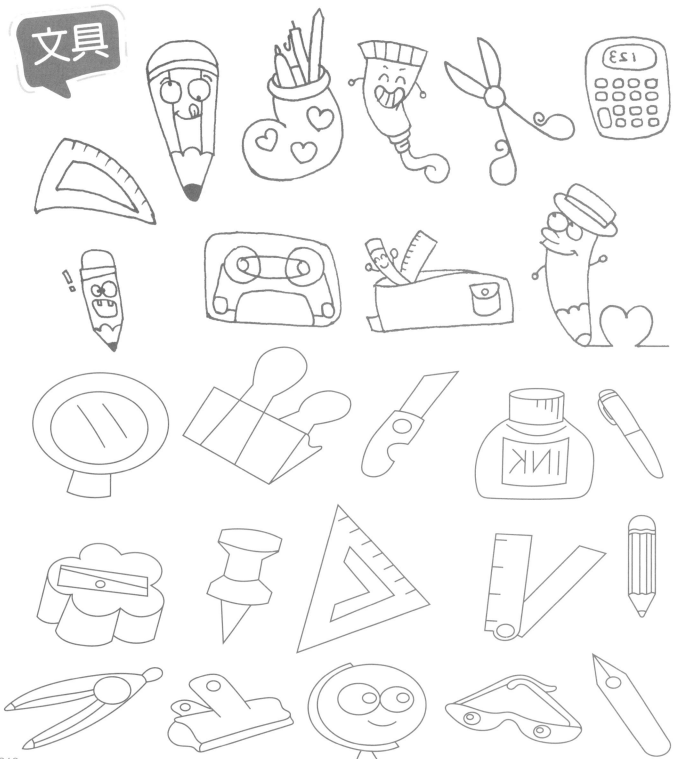

文具

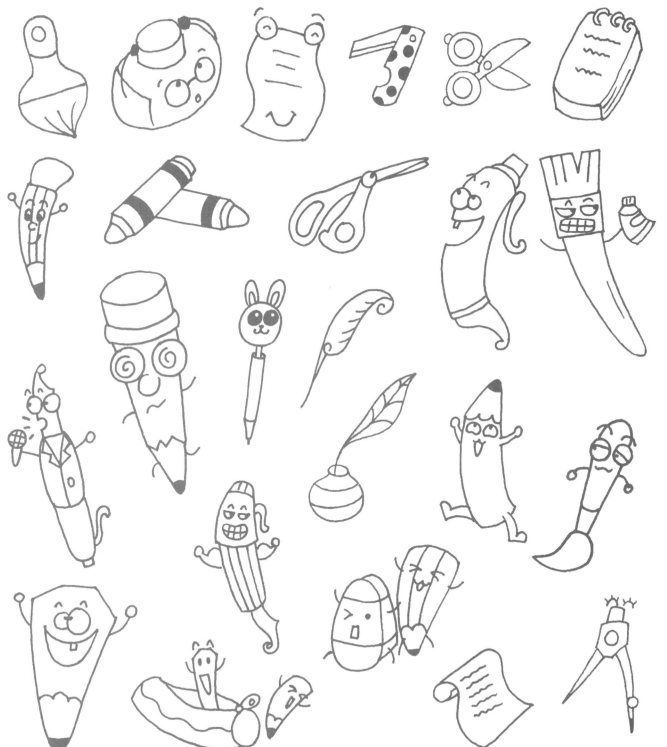

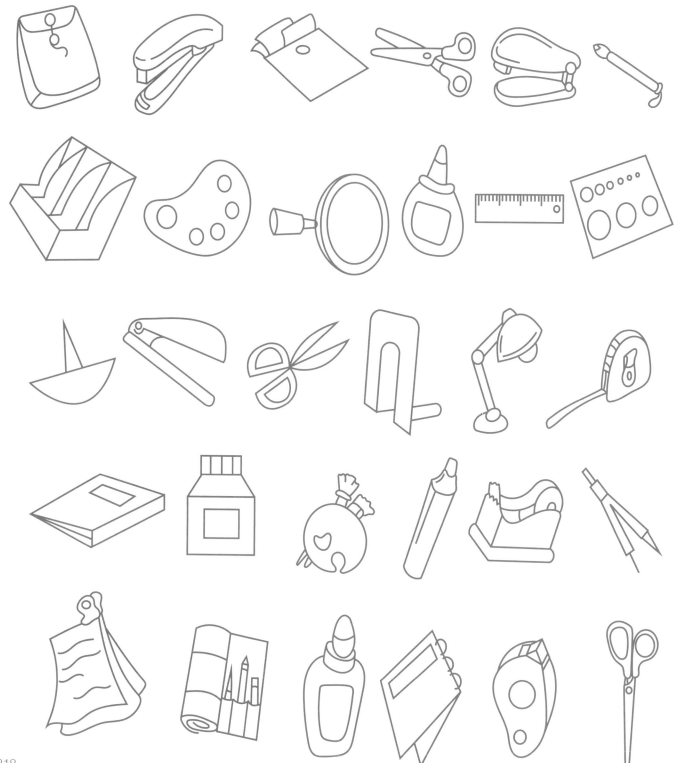

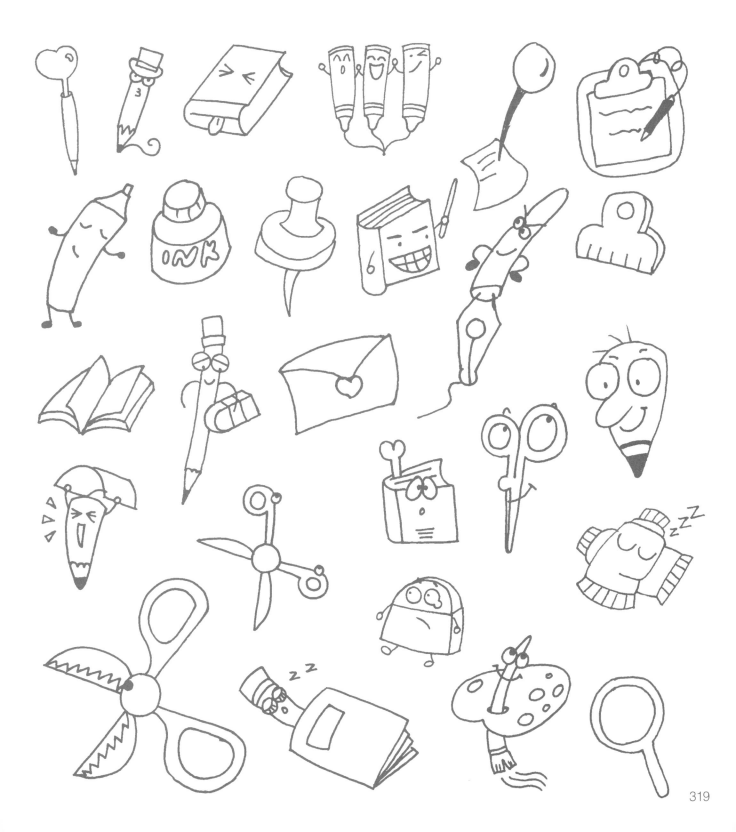

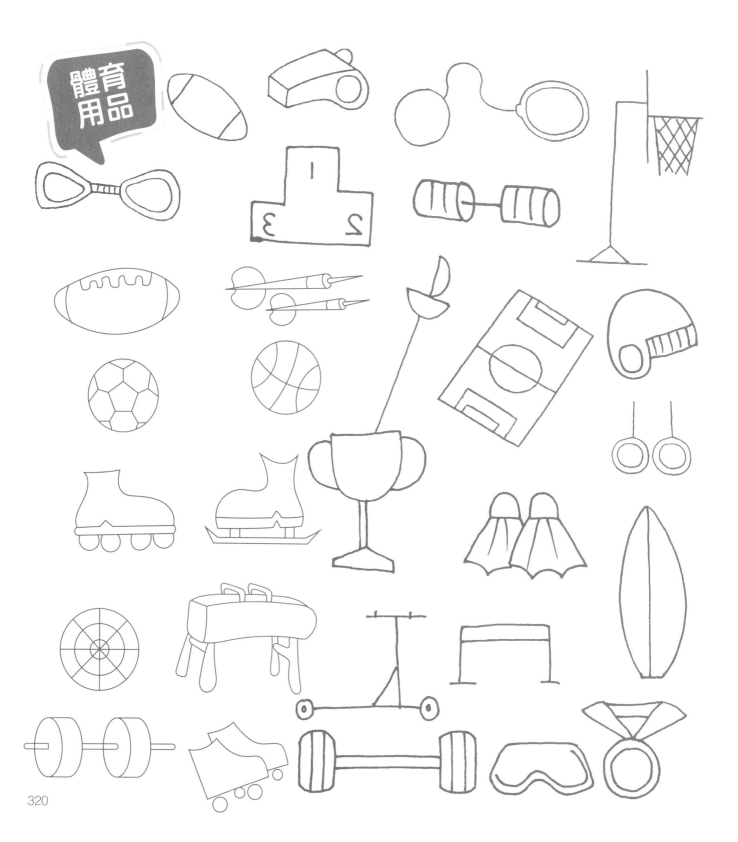

體育
用品

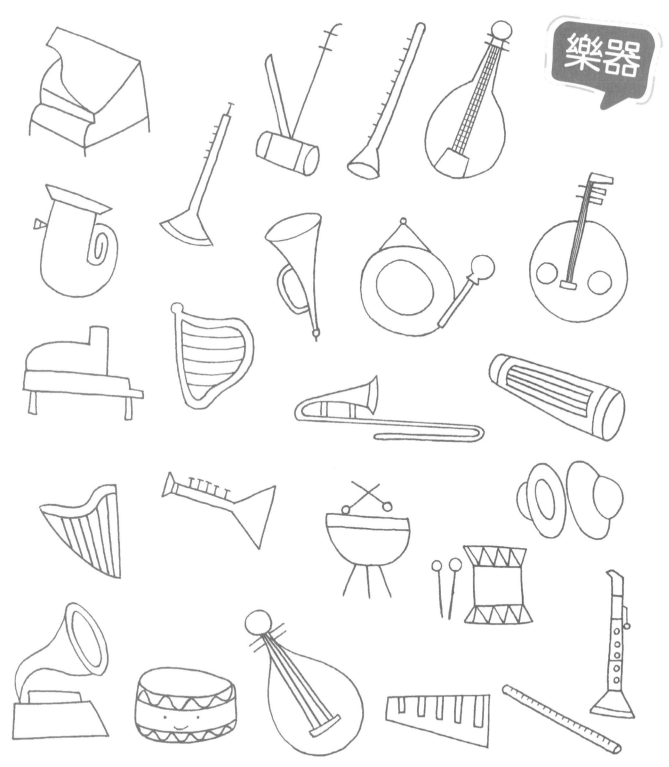

樂器

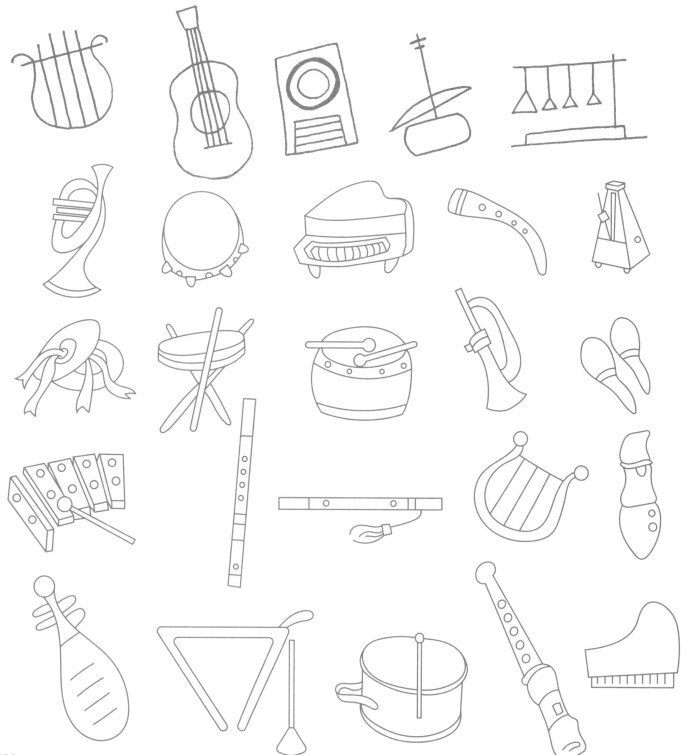

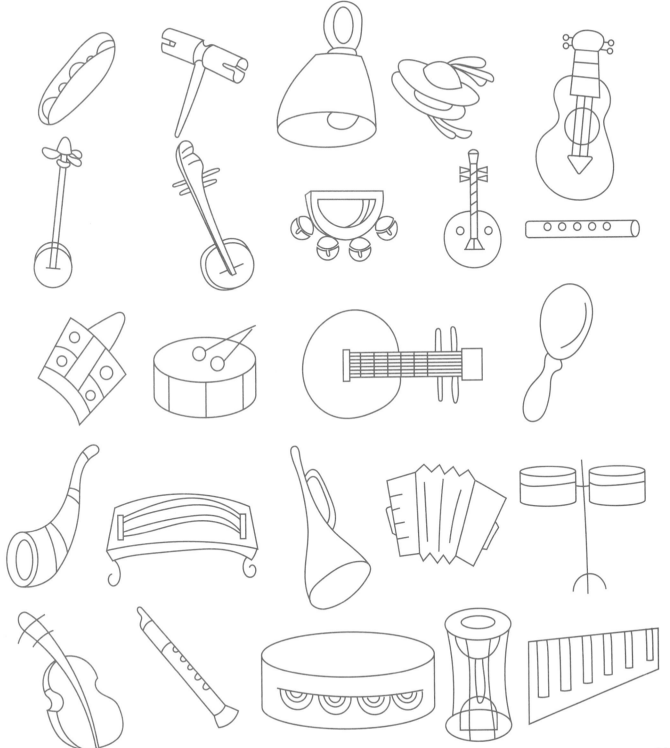

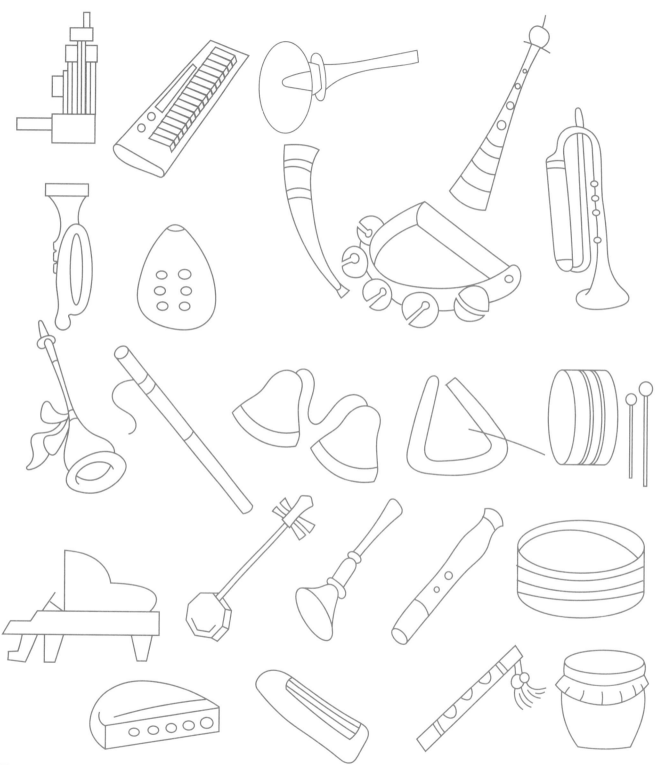

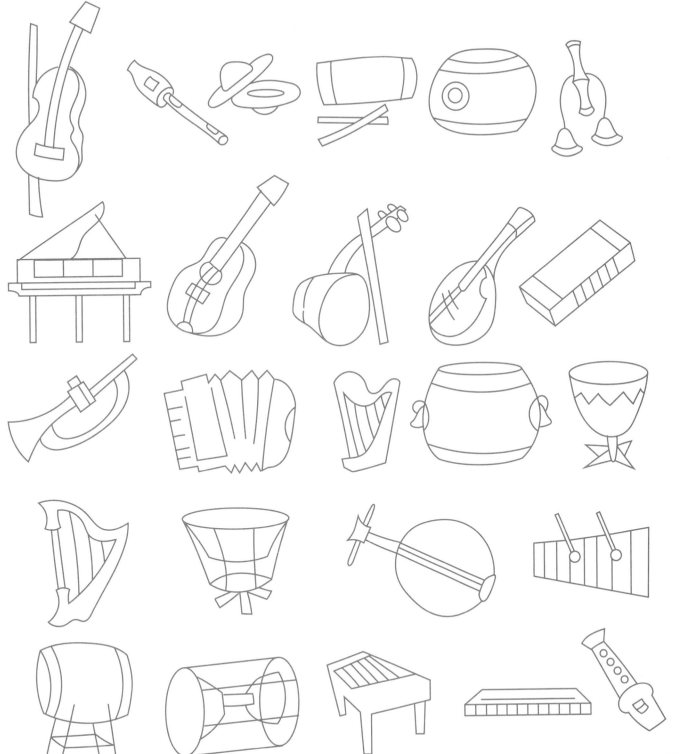

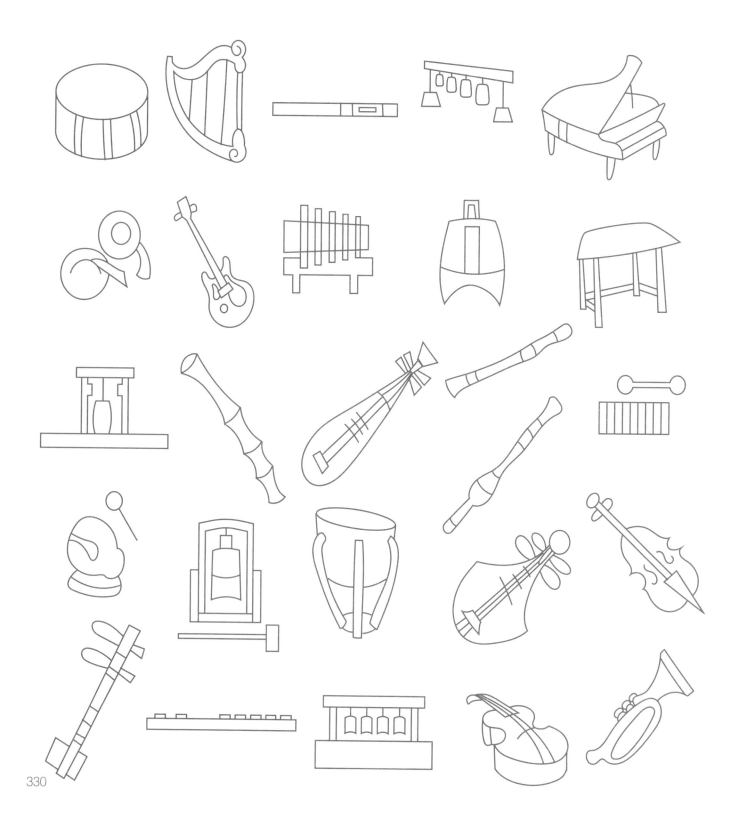

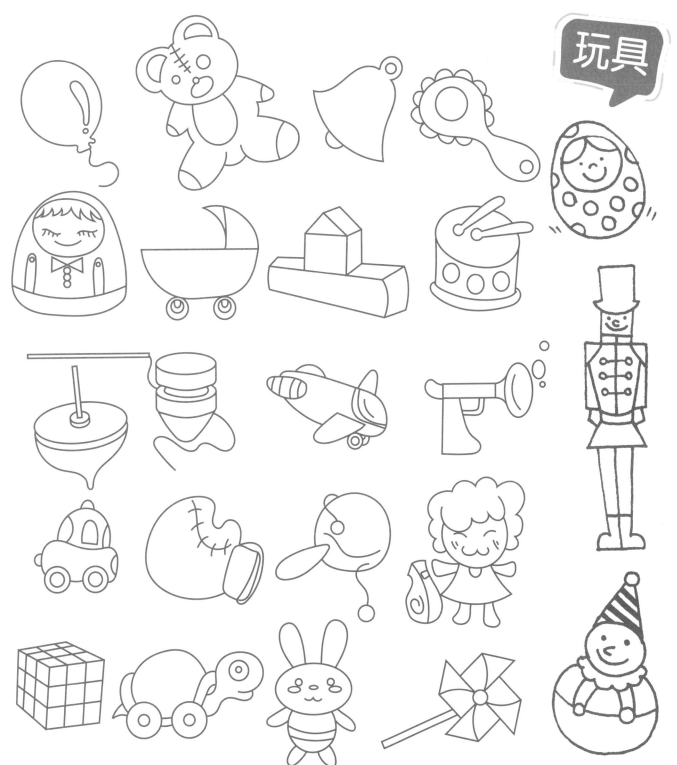

玩具

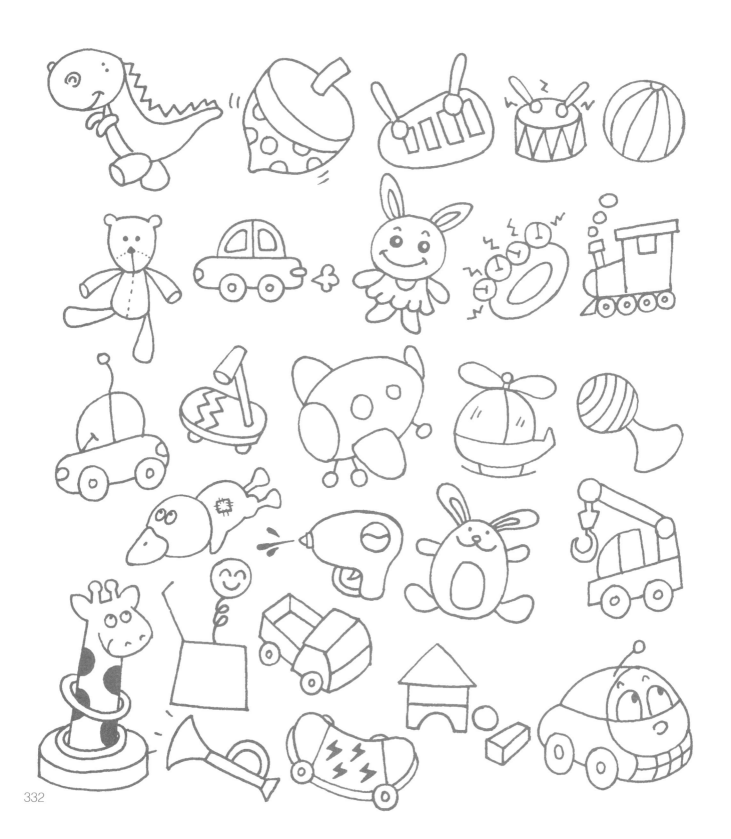

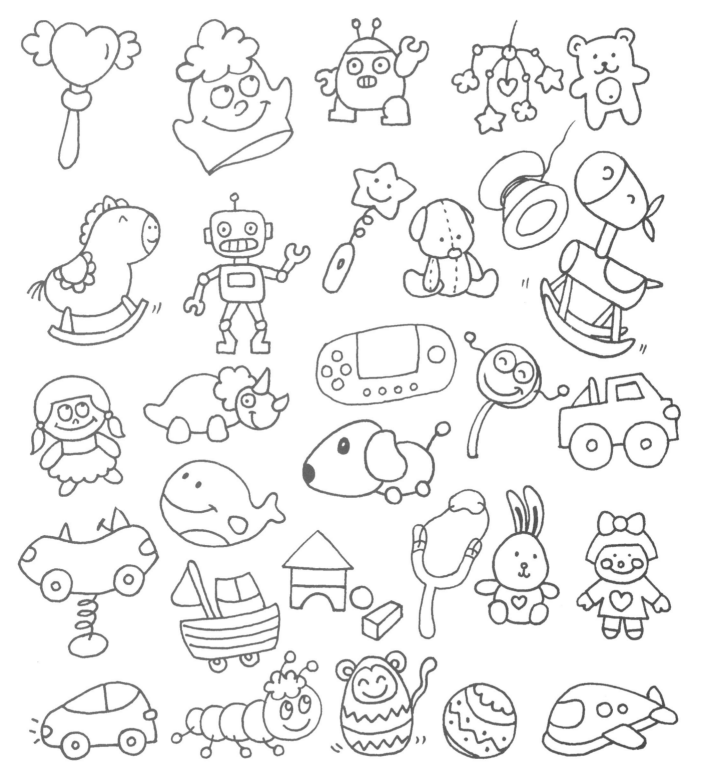

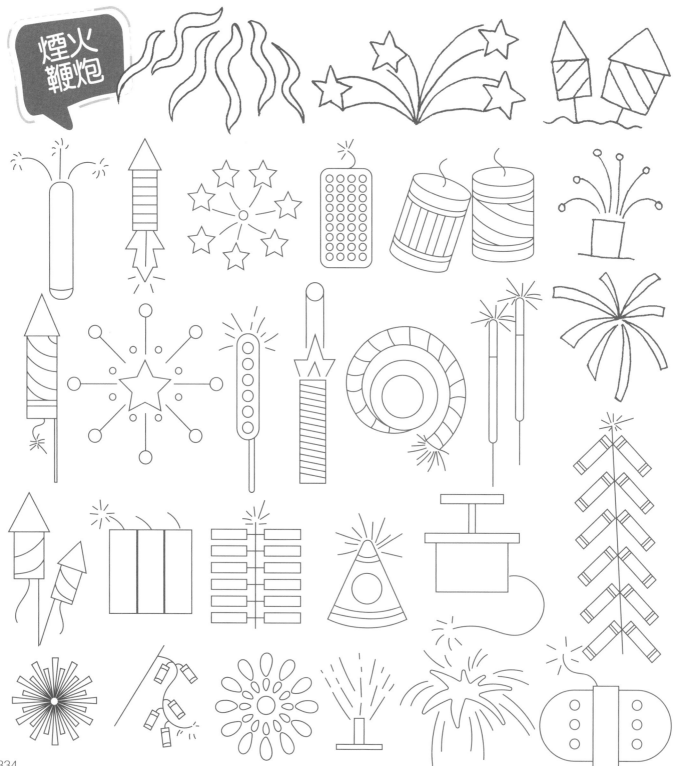

煙火
鞭炮

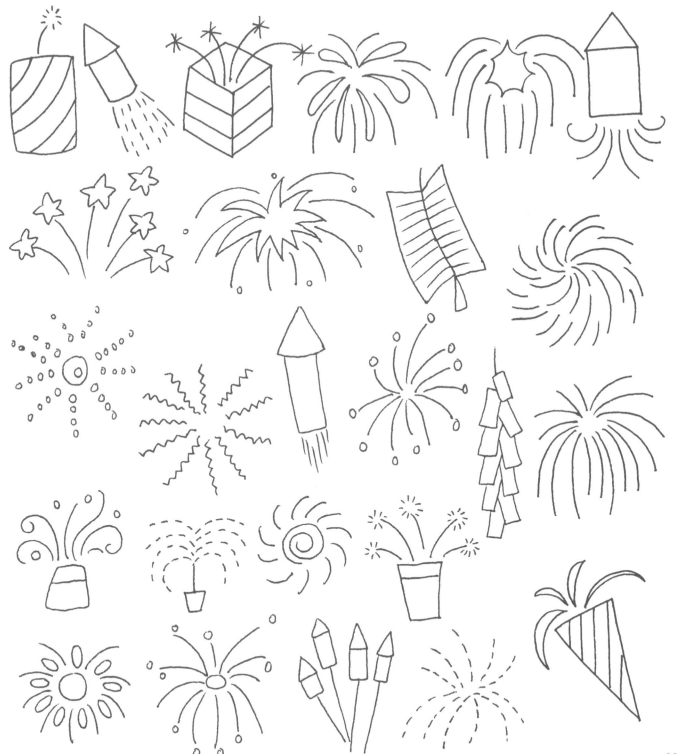

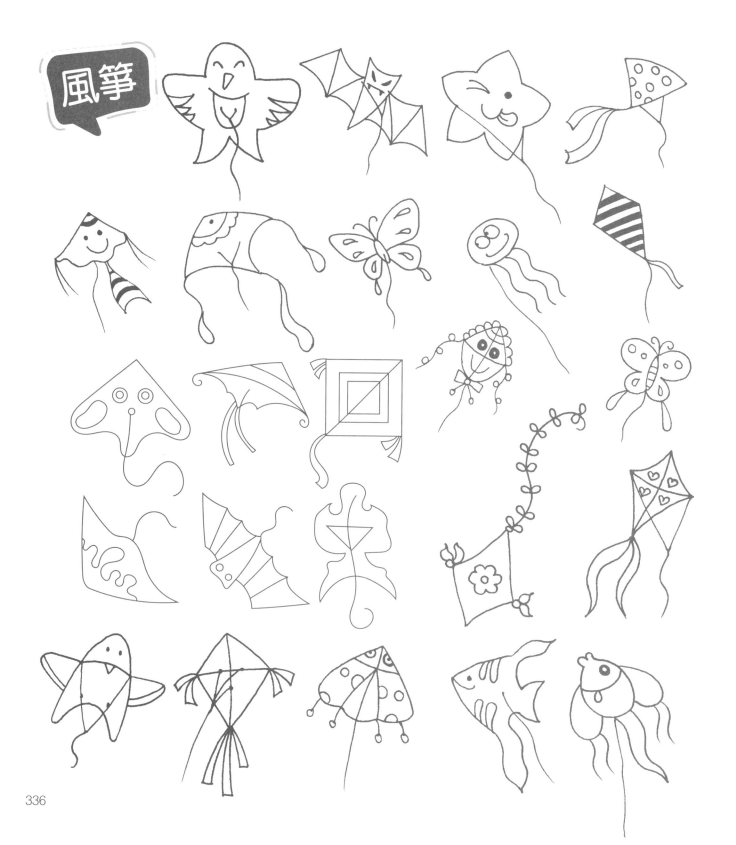

風箏

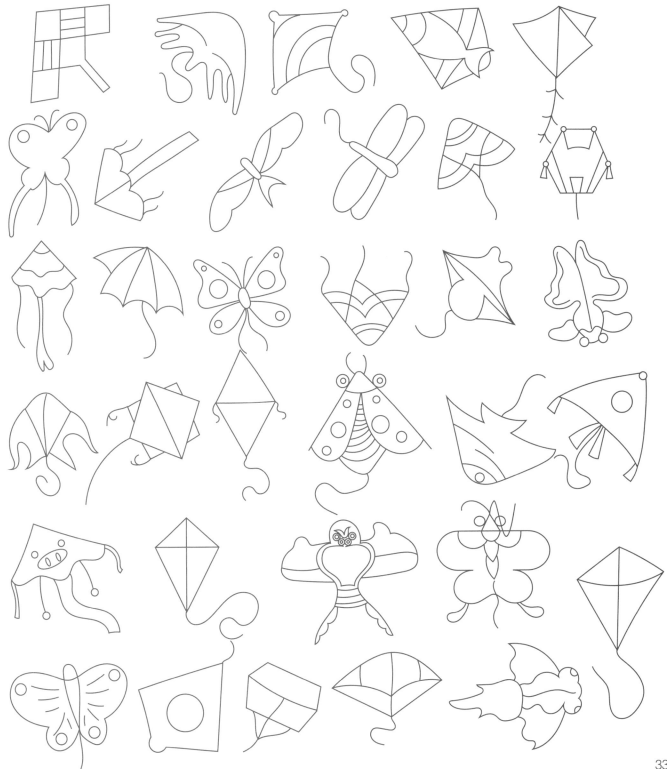

337

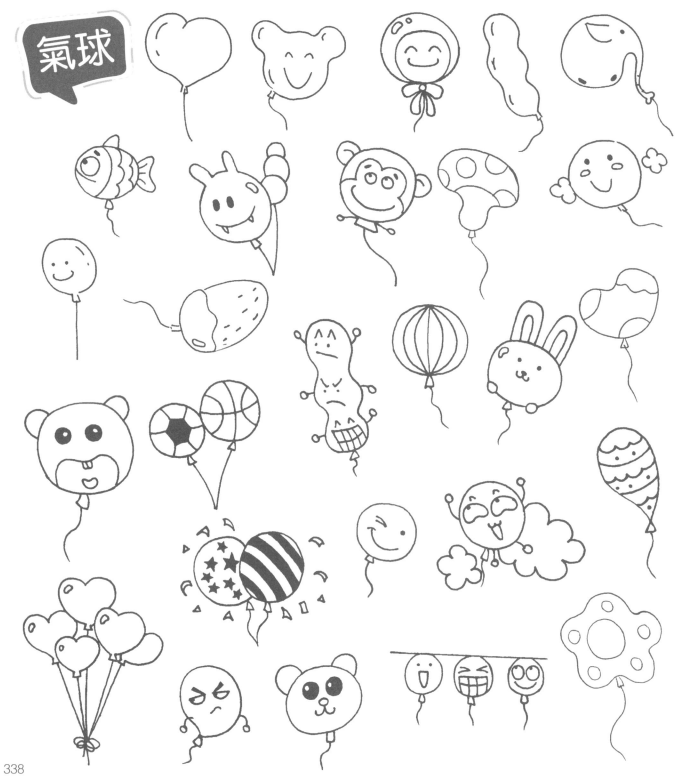

氣球

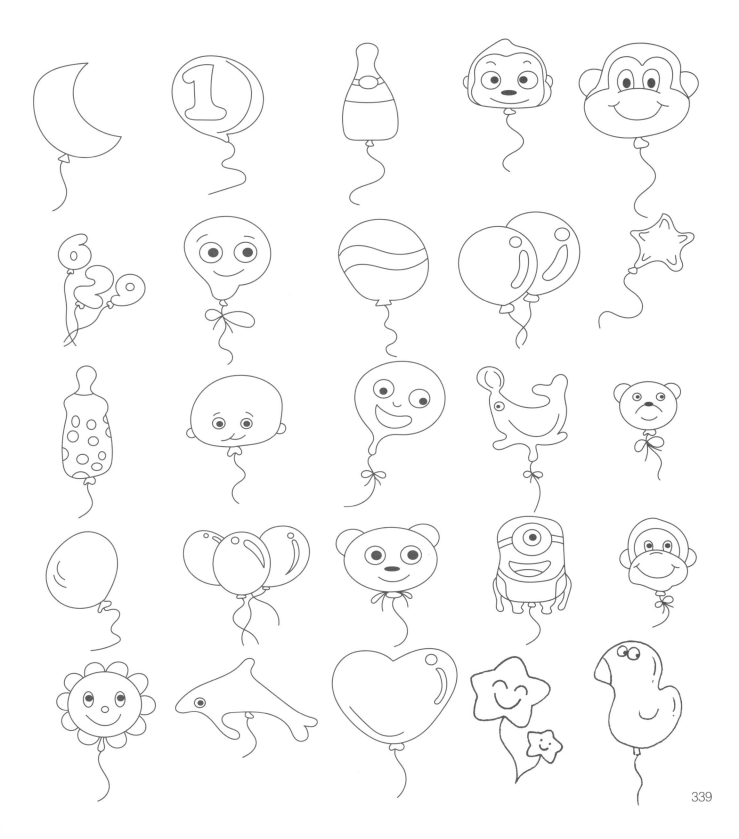

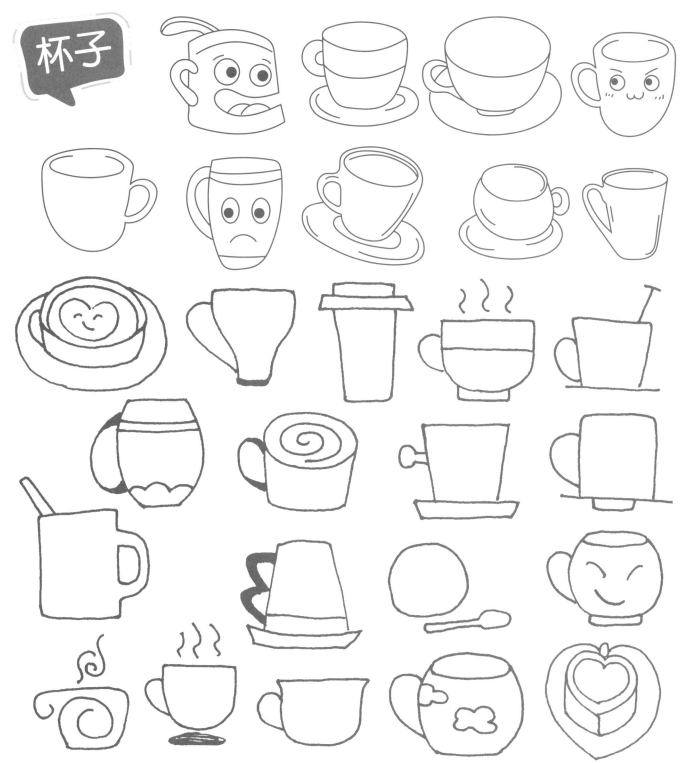

杯子

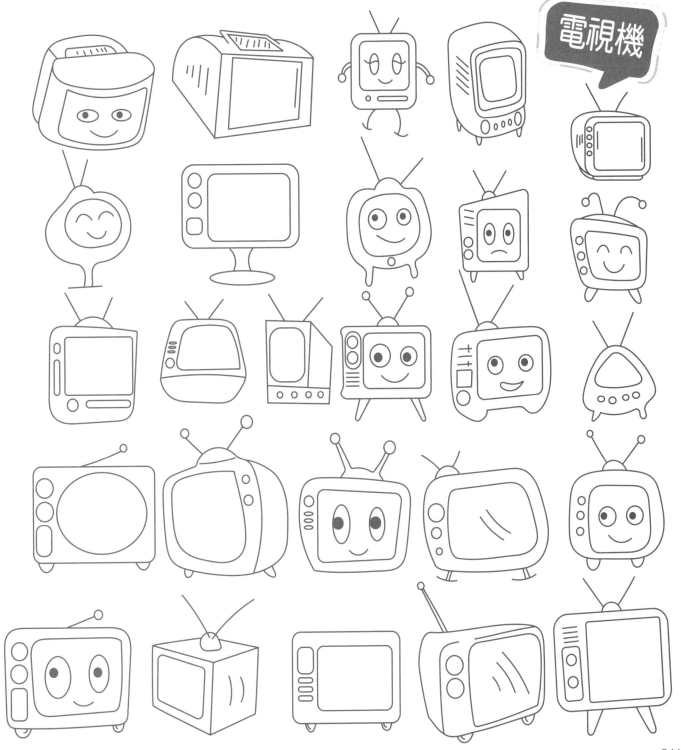

電視機

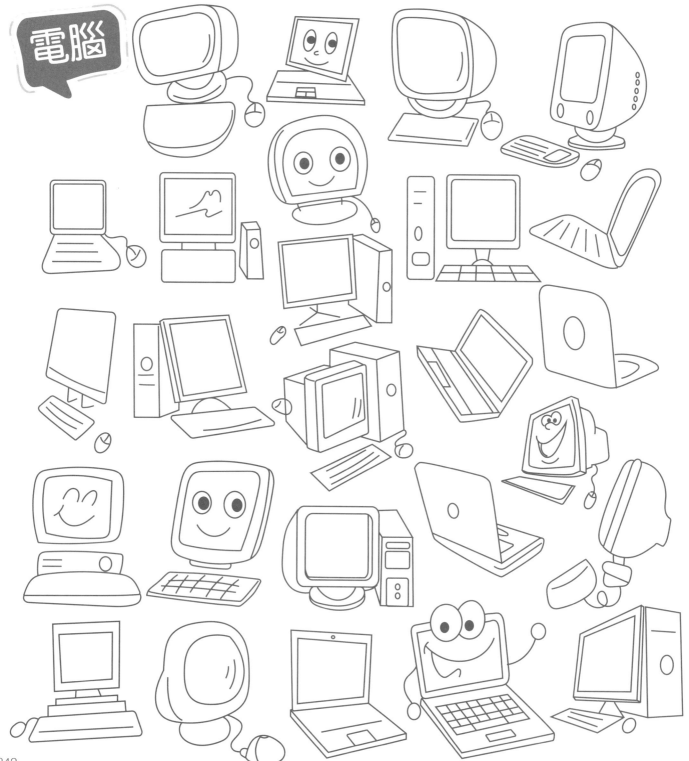

電腦

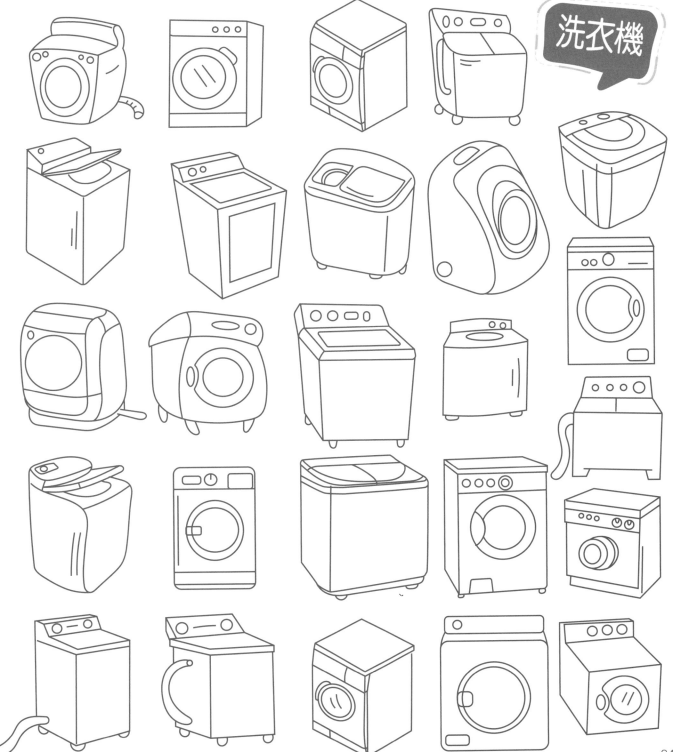

洗衣機

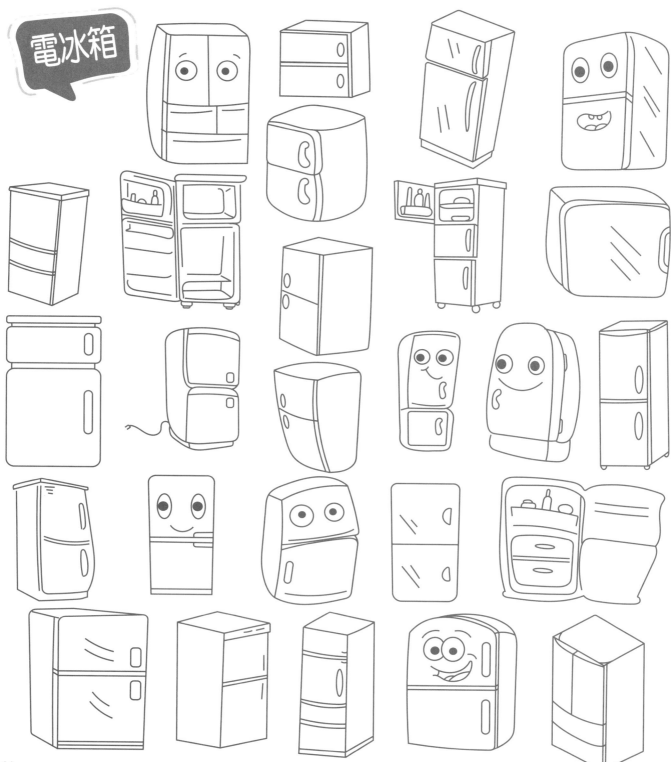

電冰箱

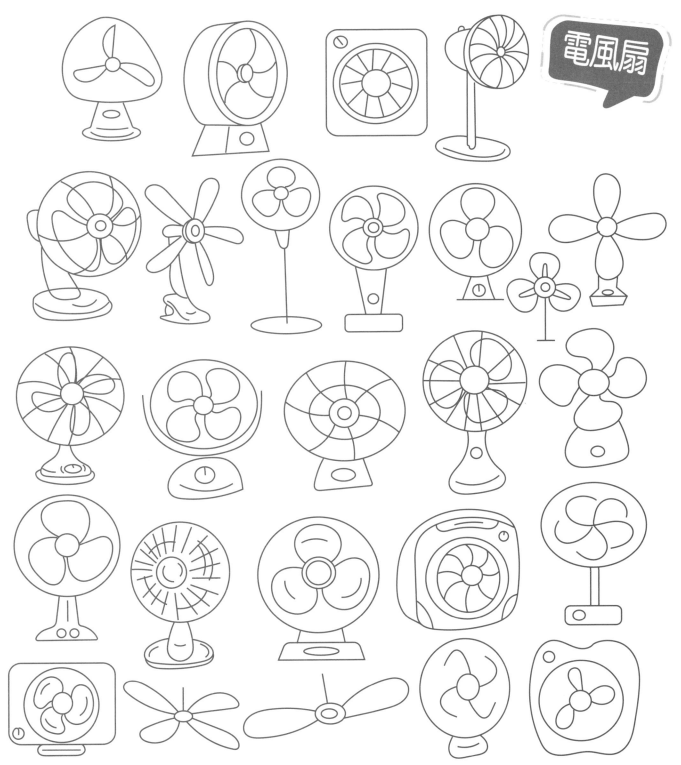

電風扇

345

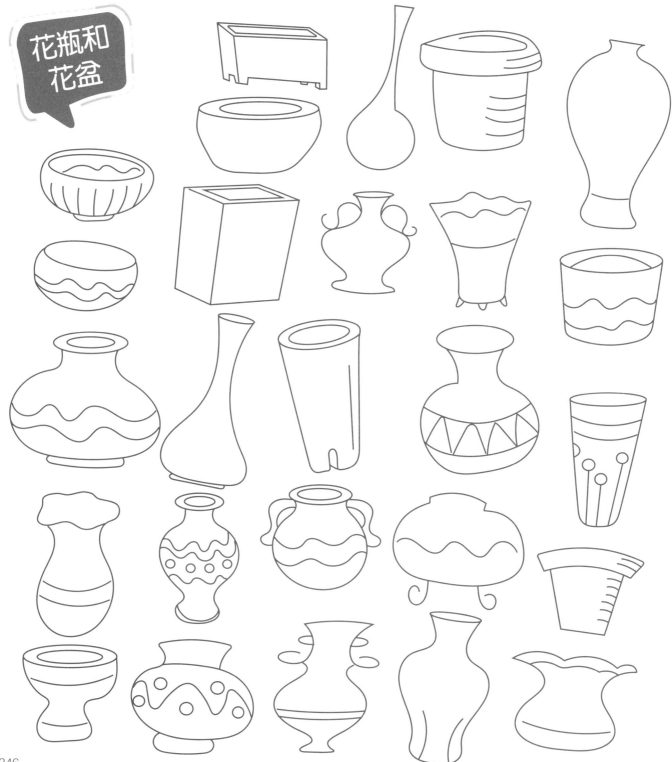

花瓶和花盆

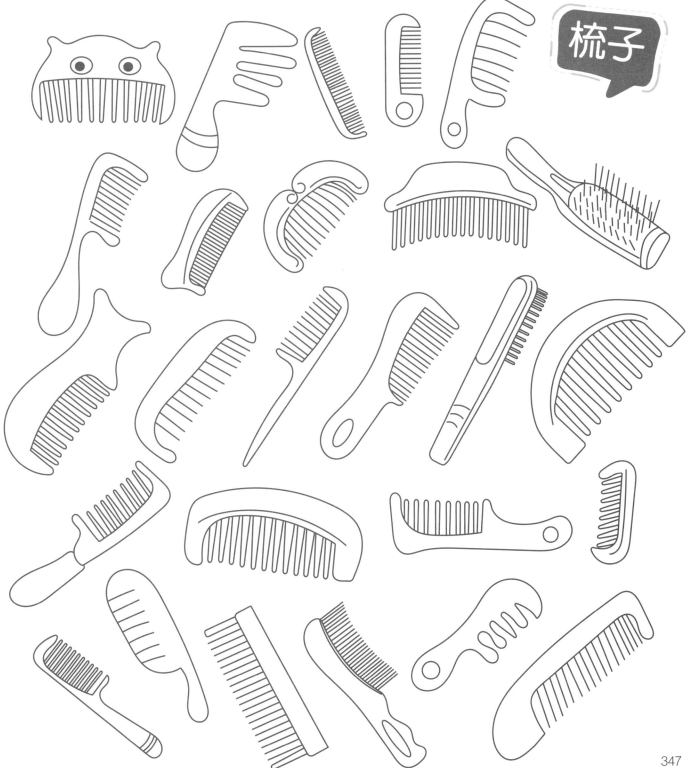

梳子

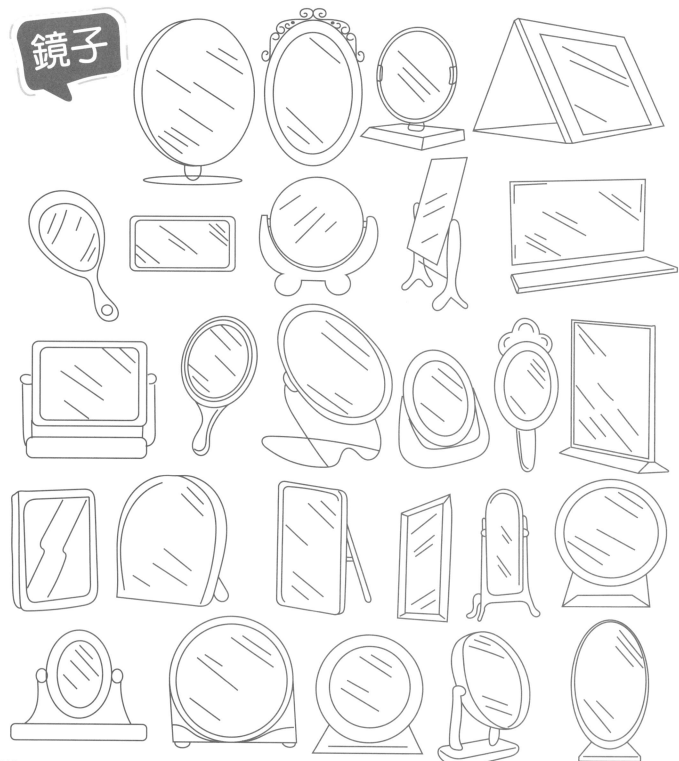

鏡子

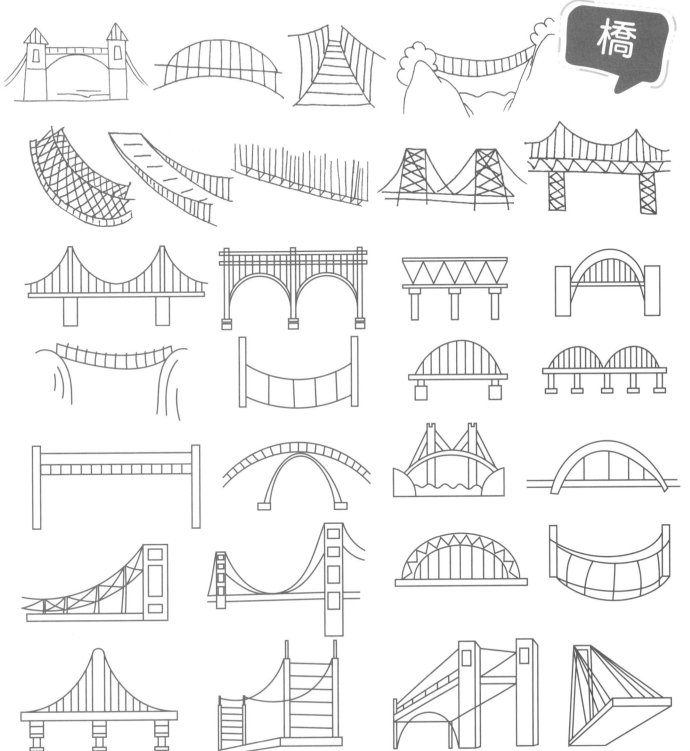

橋

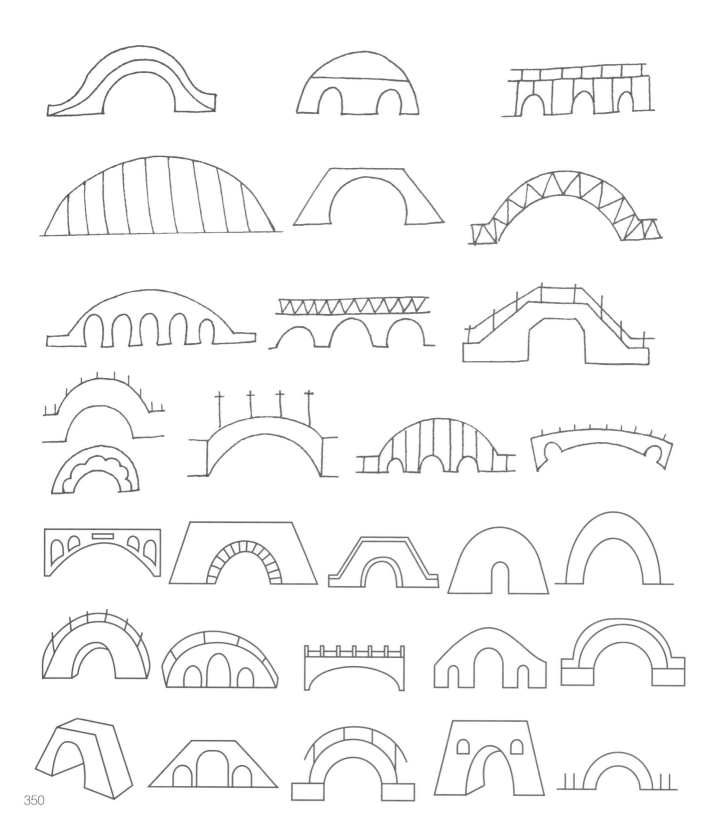

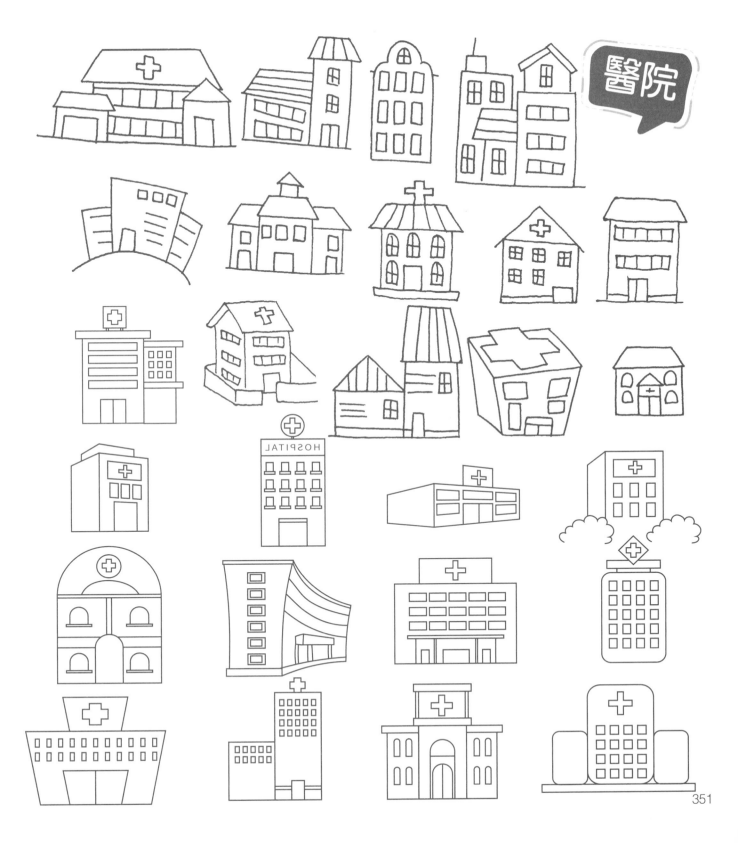

醫院

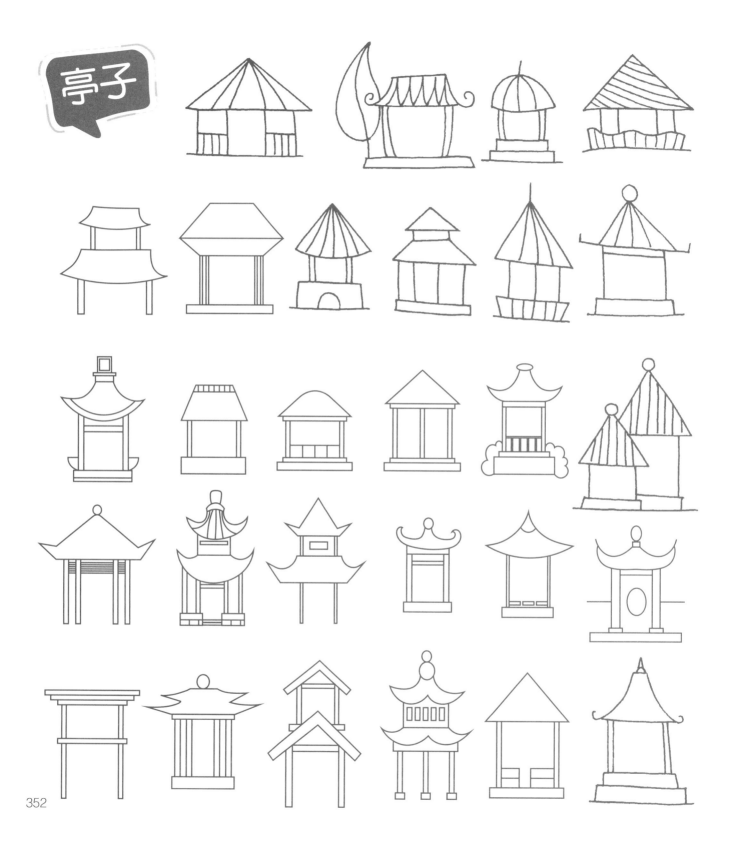

亭子

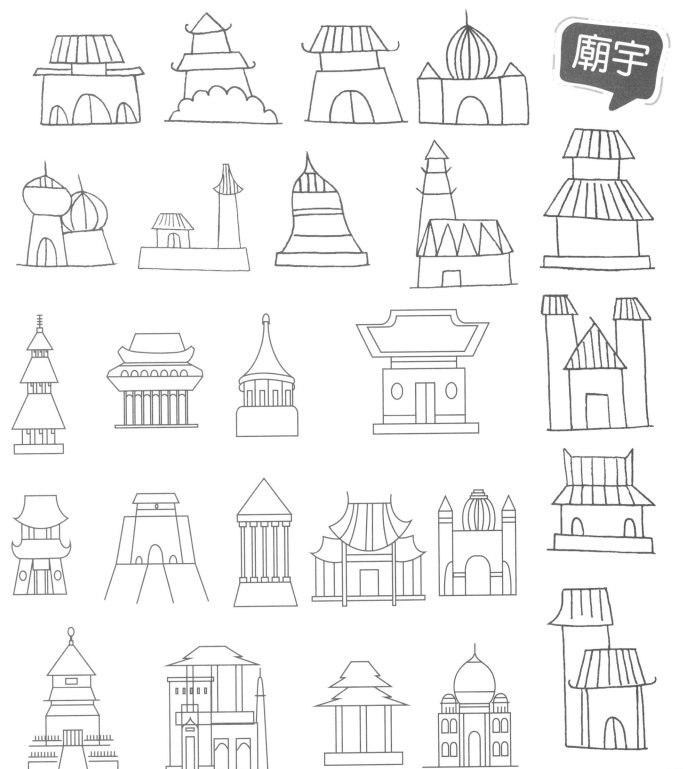

廟宇

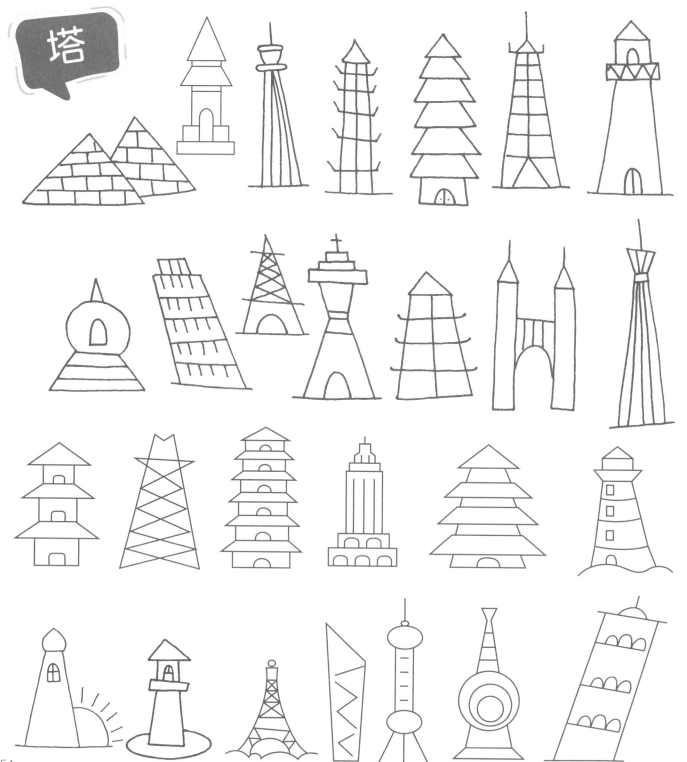

塔

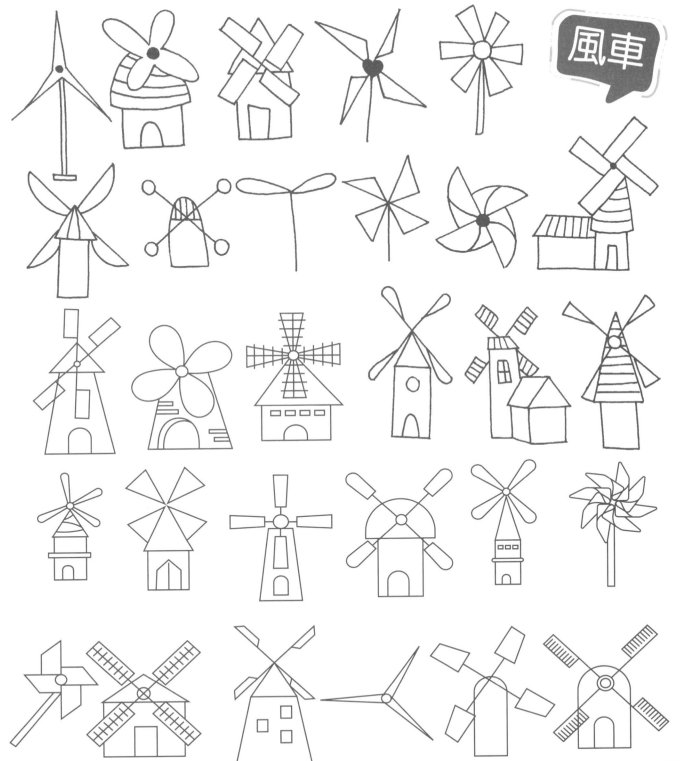

風車

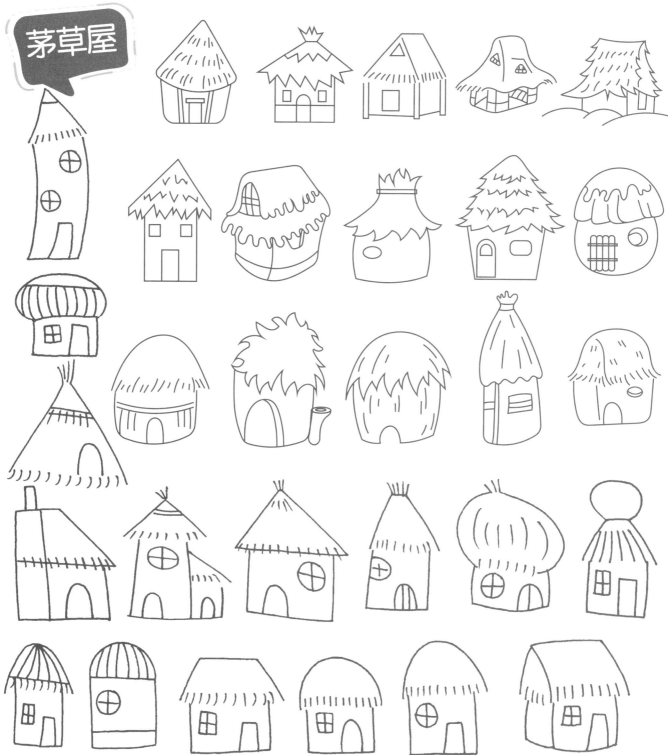

茅草屋

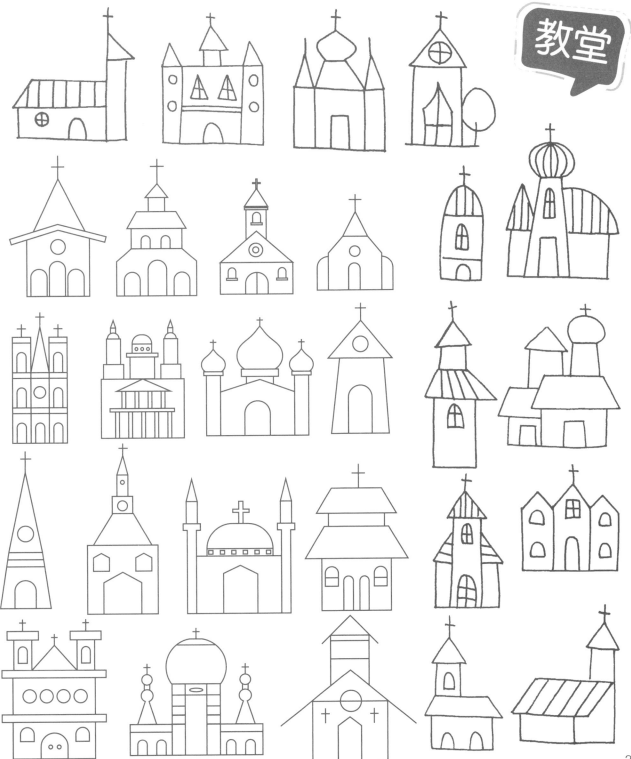

教堂

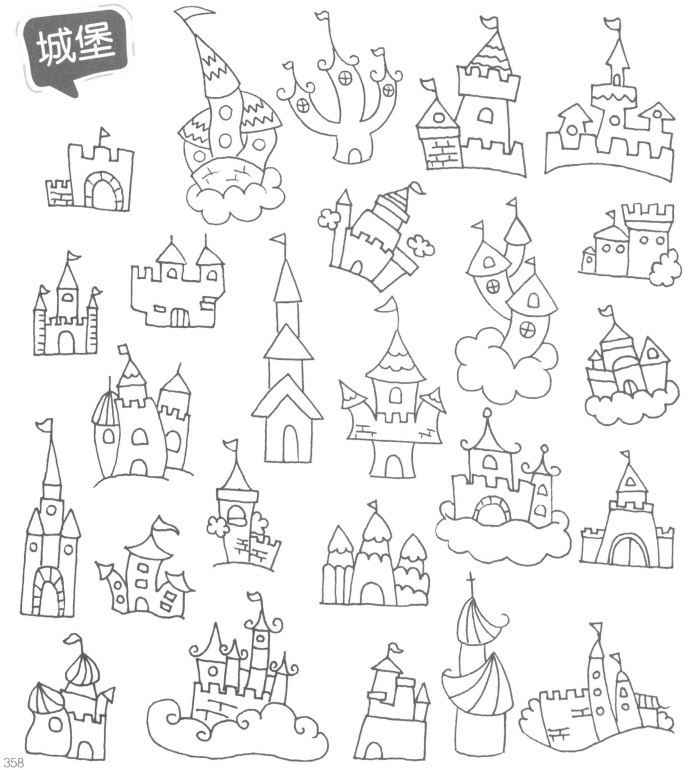

城堡

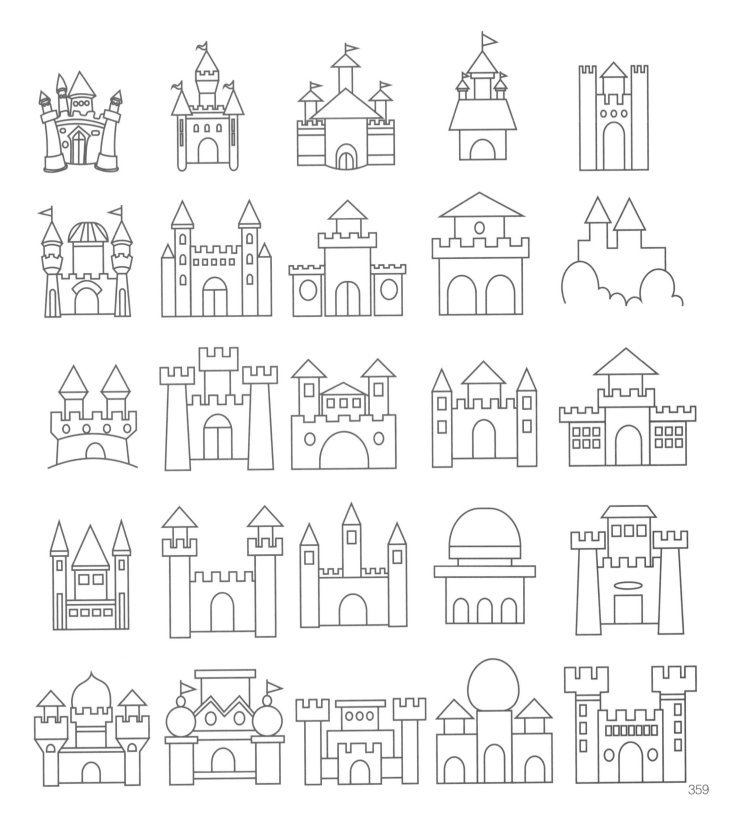

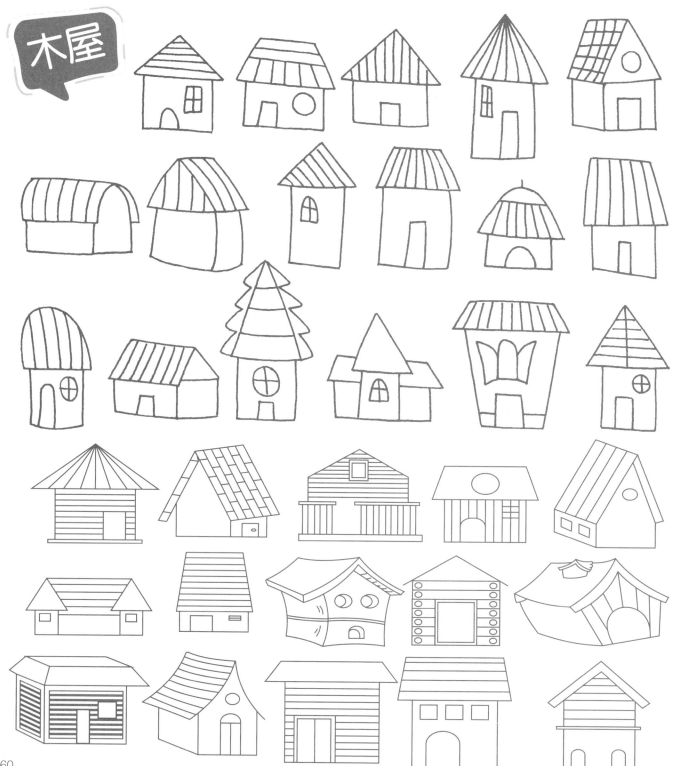

木屋

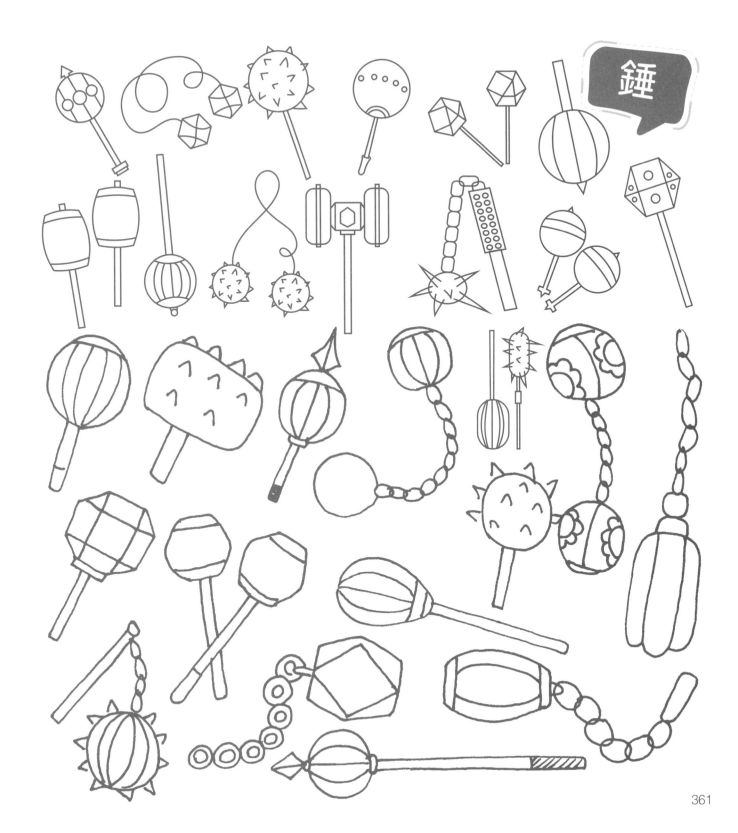

錘

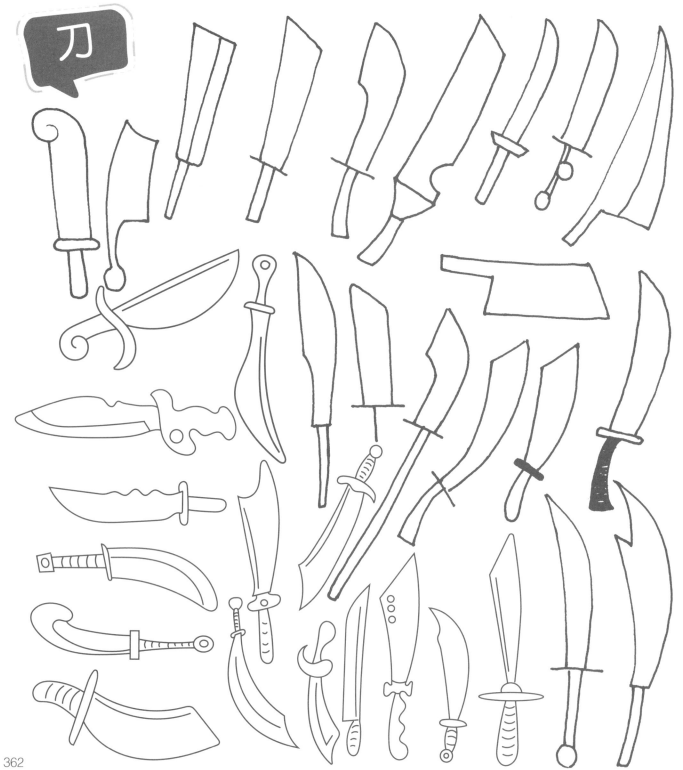

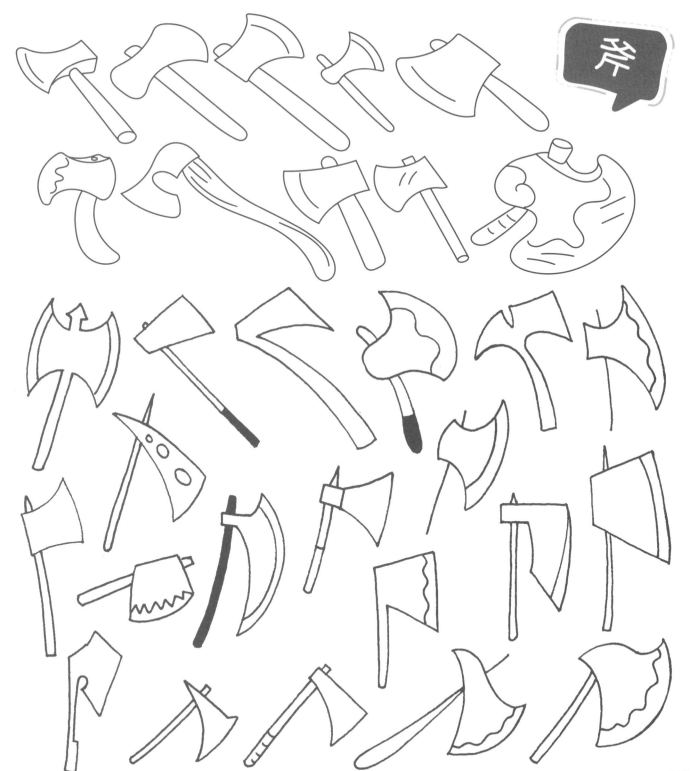

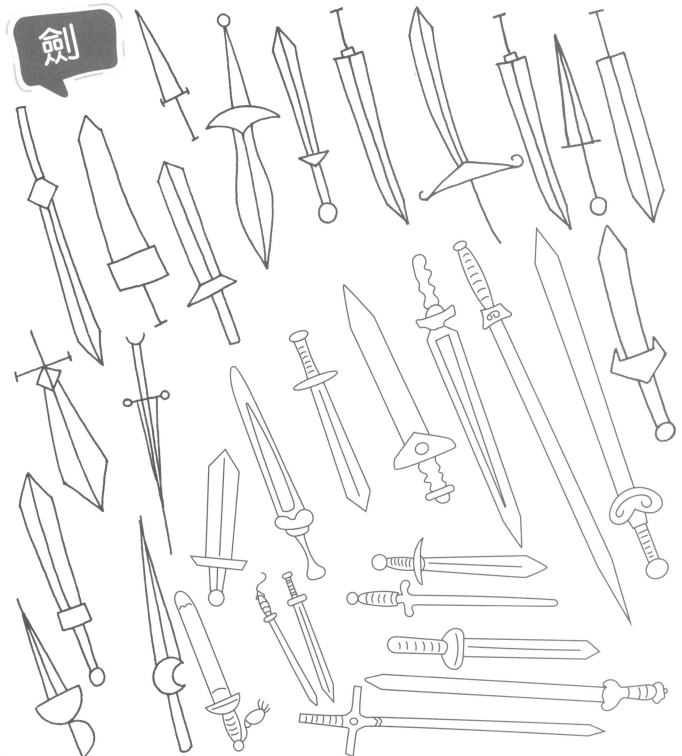

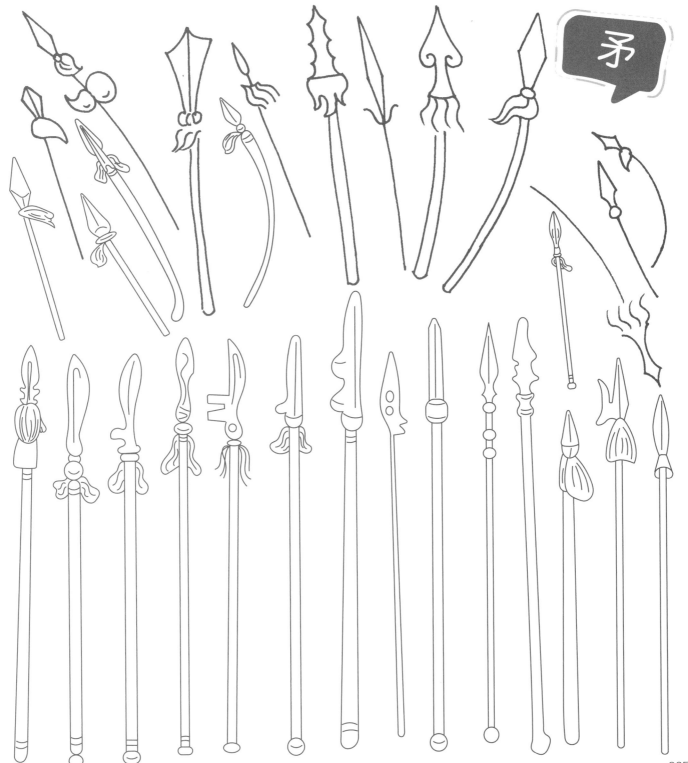

矛

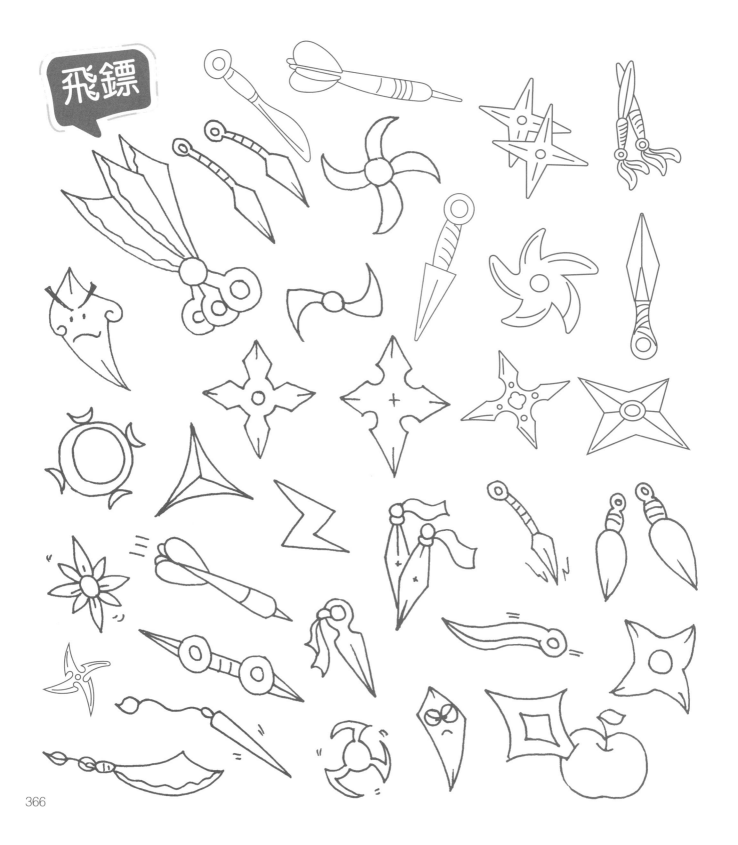

飛鏢

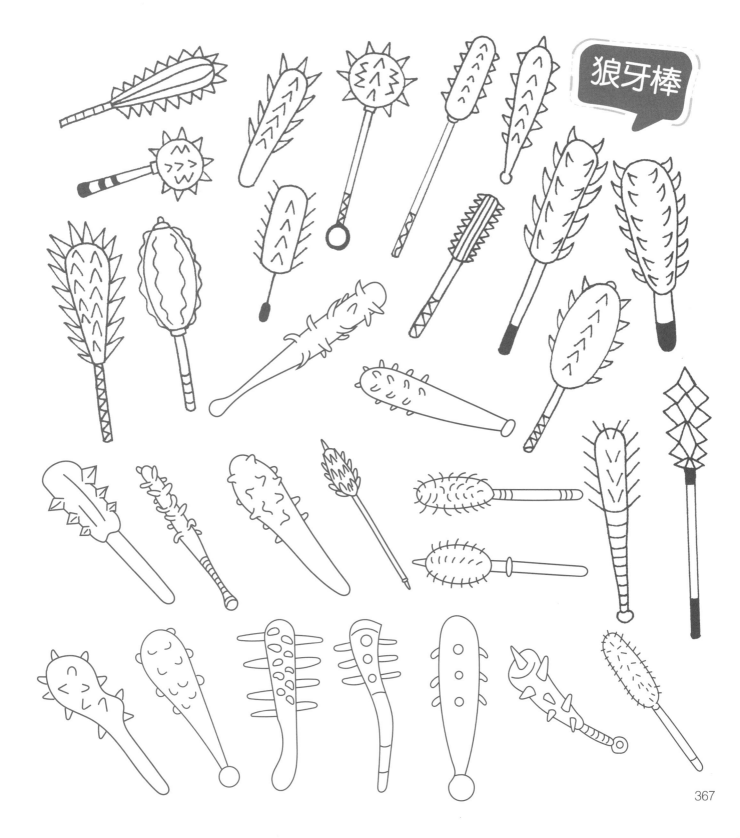

狼牙棒

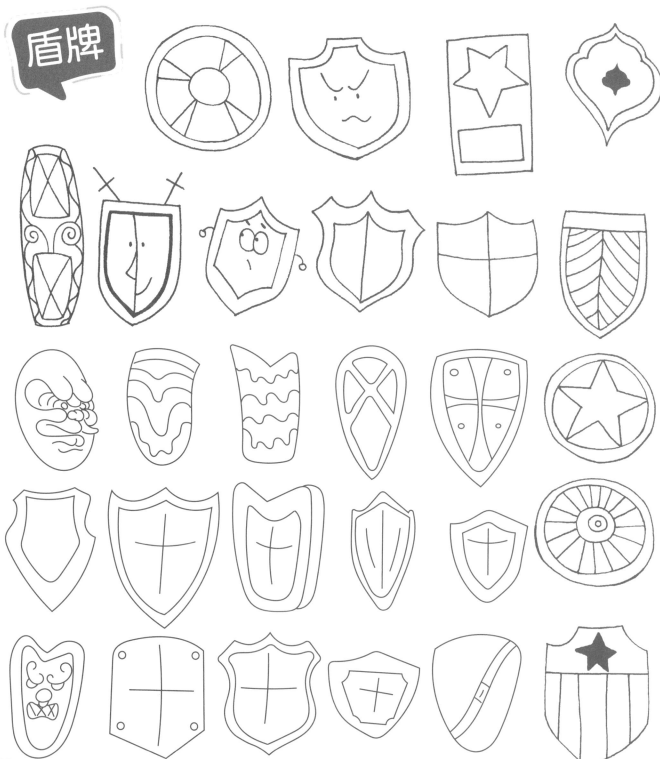

盾牌

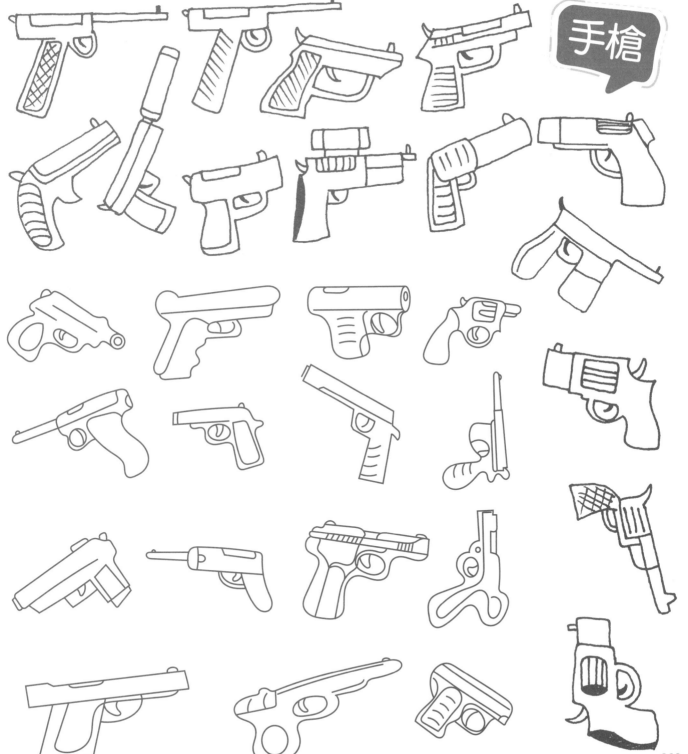

手槍

369

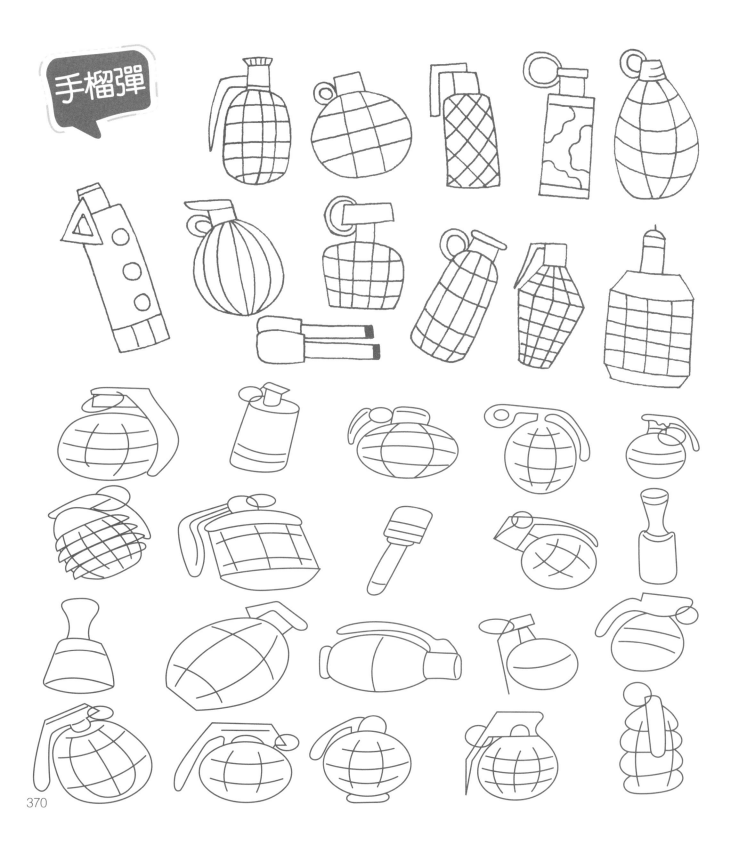

手榴彈

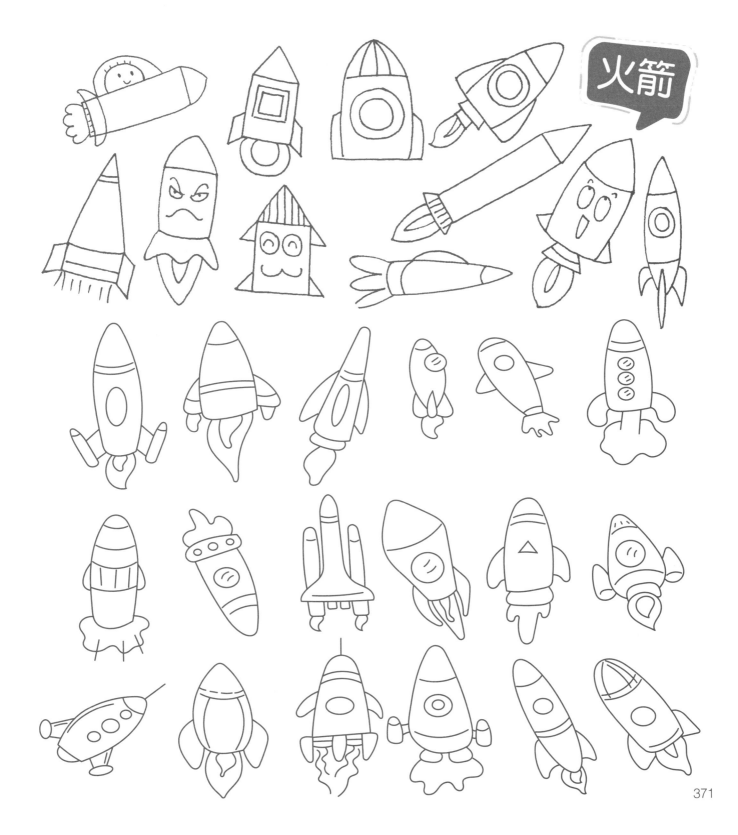

火箭

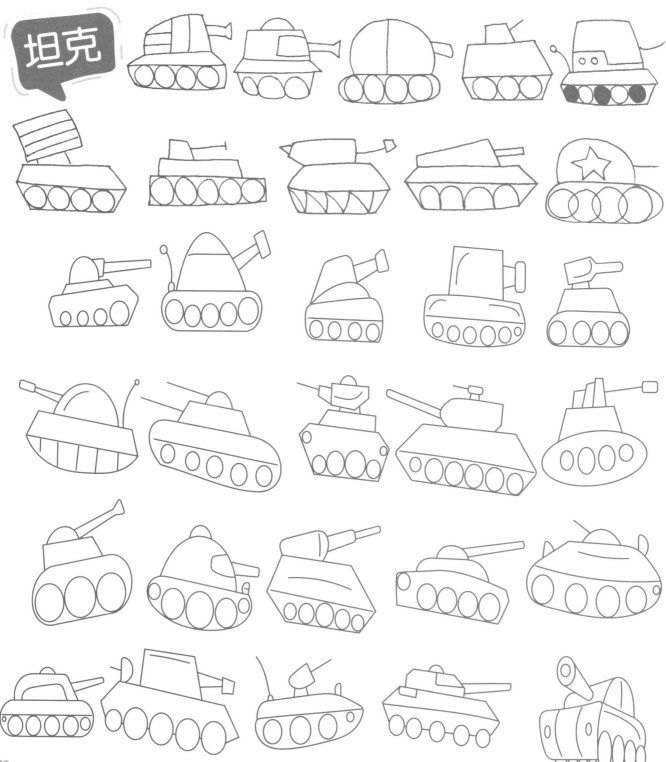

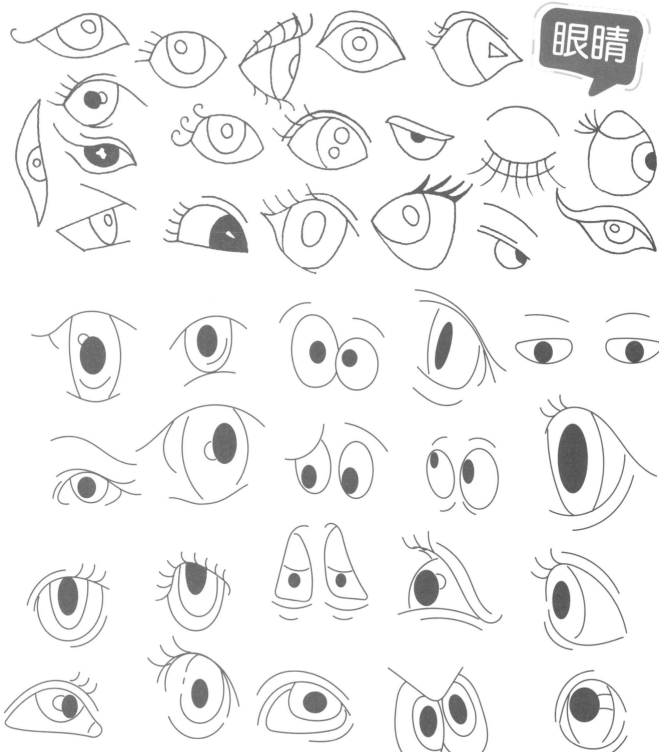

眼睛

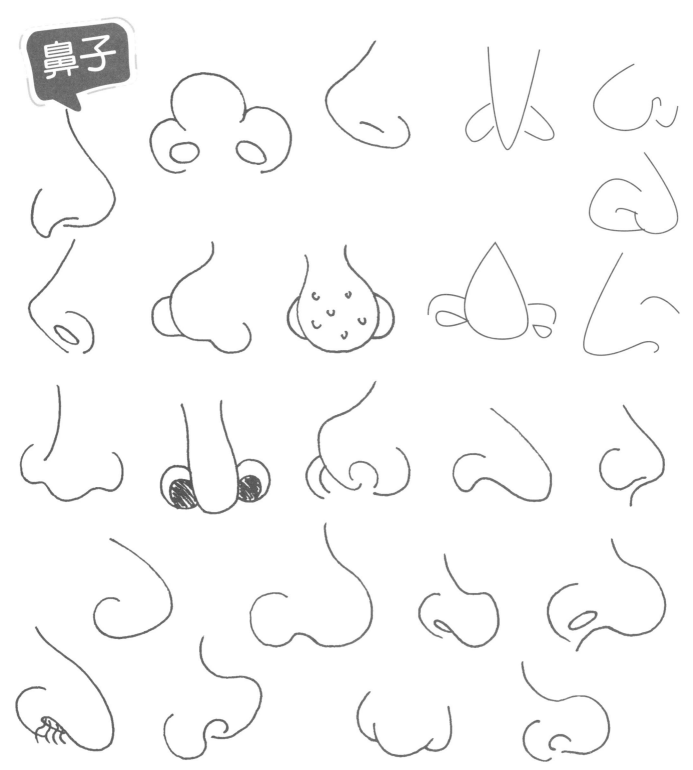

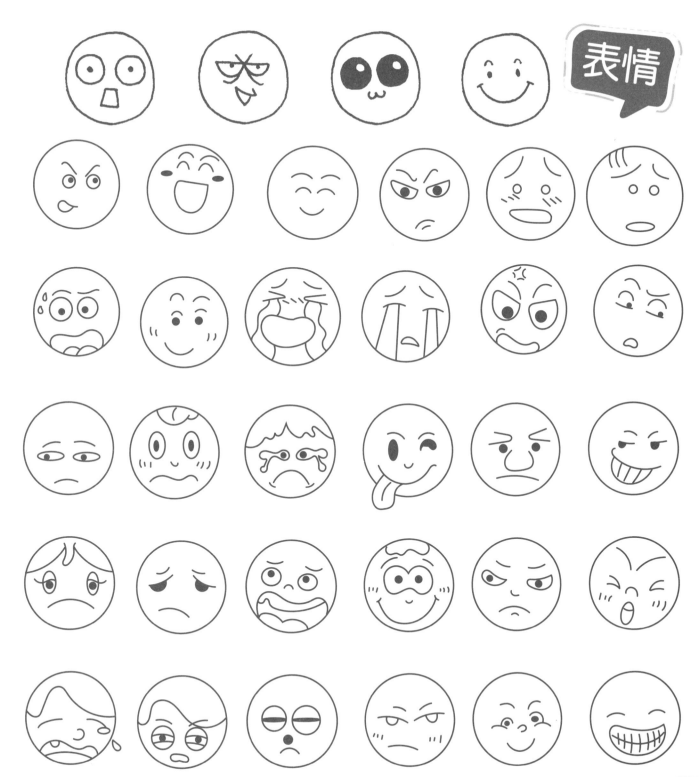

表情

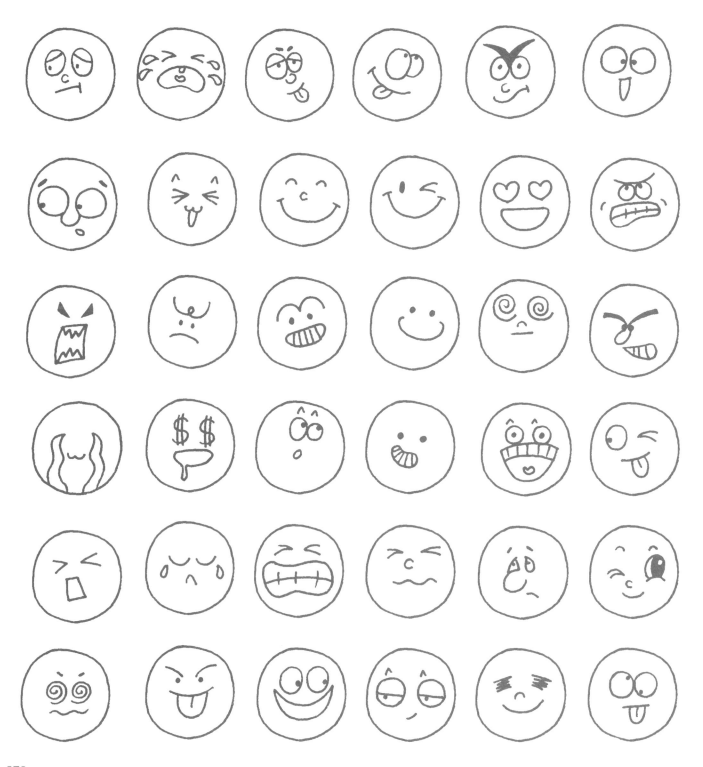

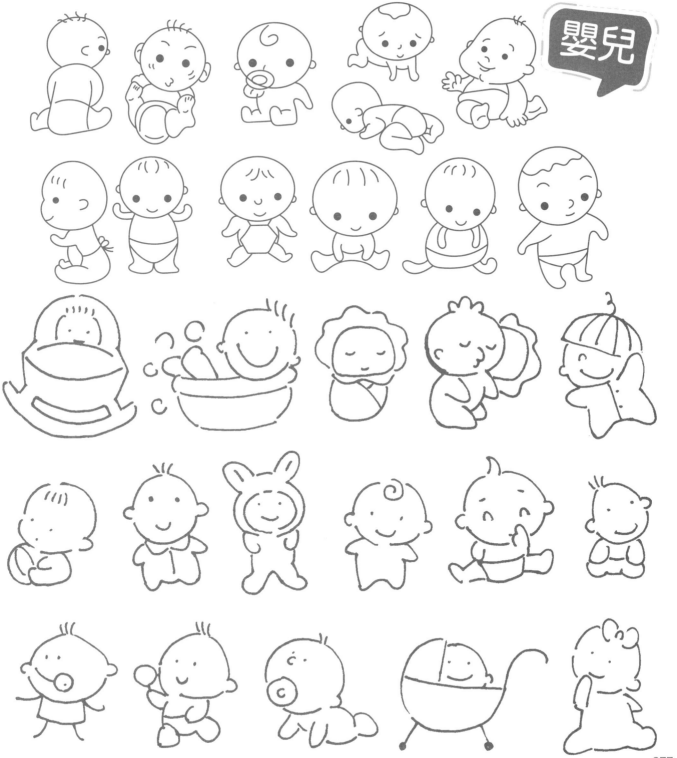

嬰兒

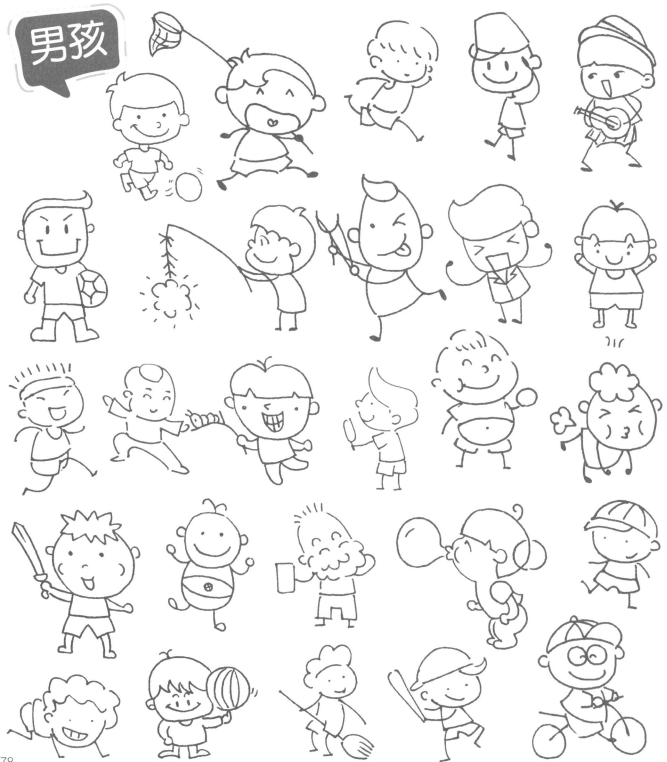

男孩

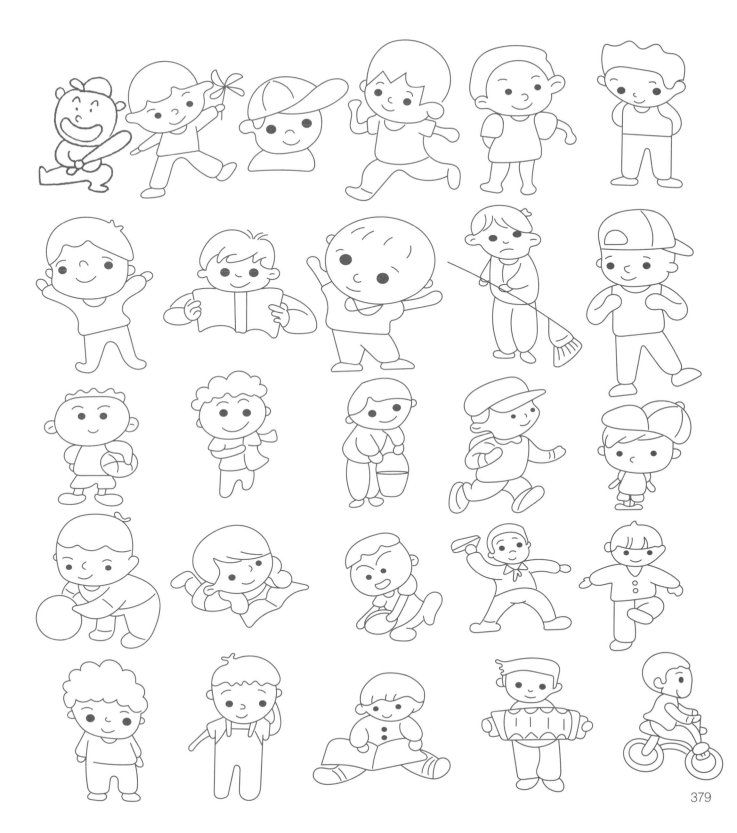

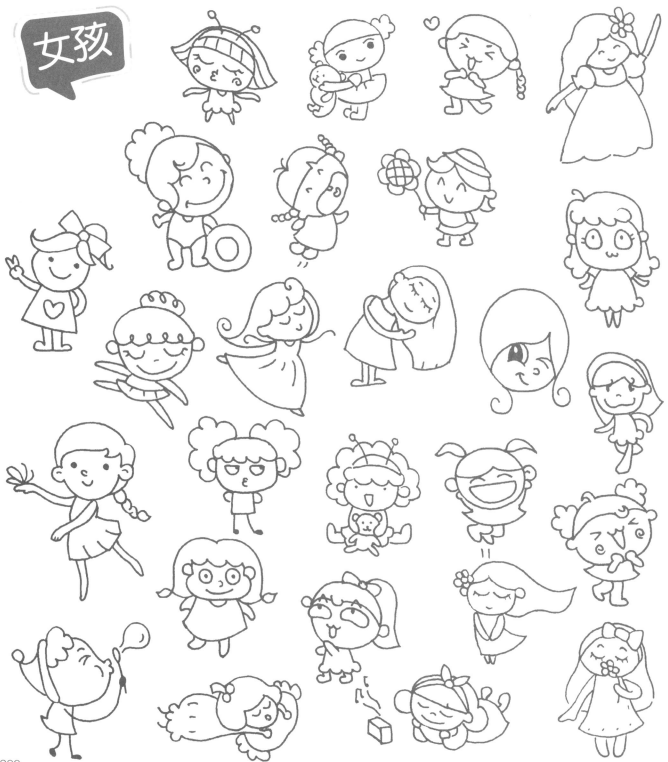

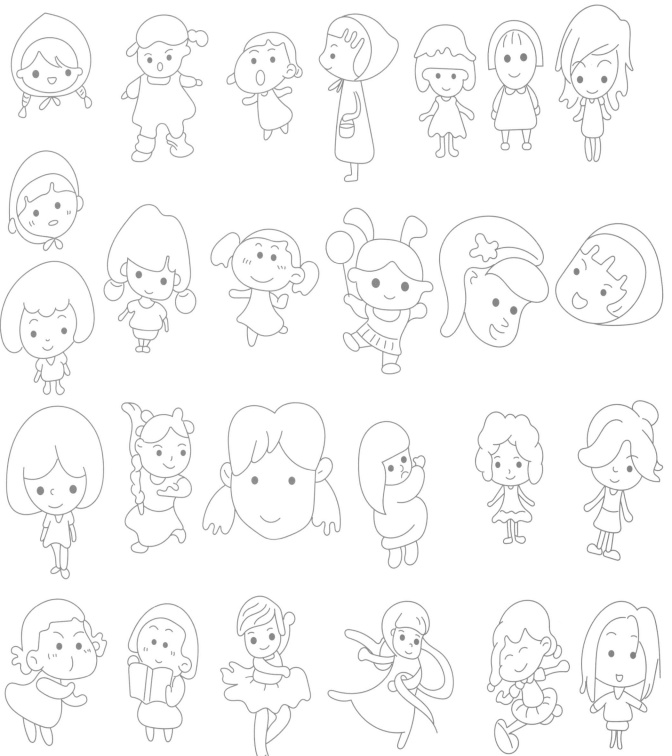

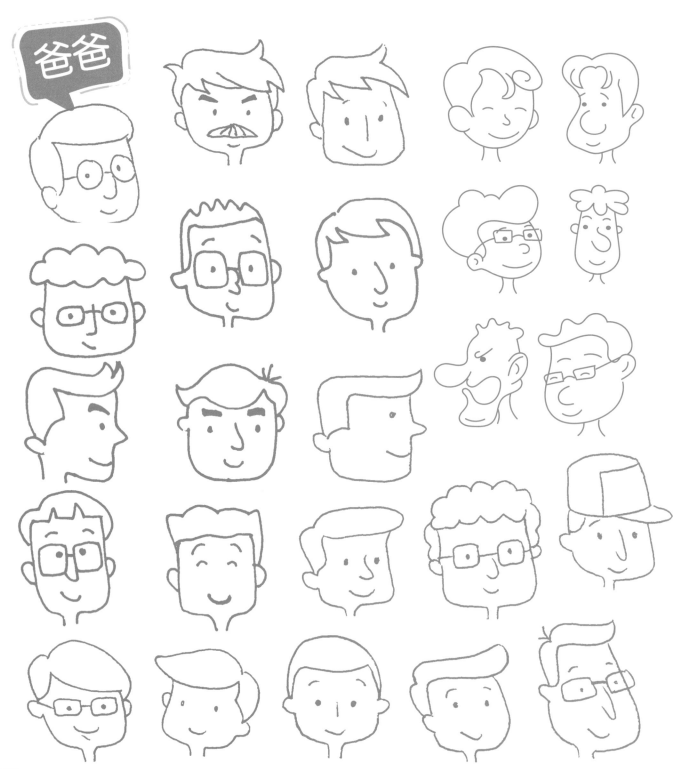

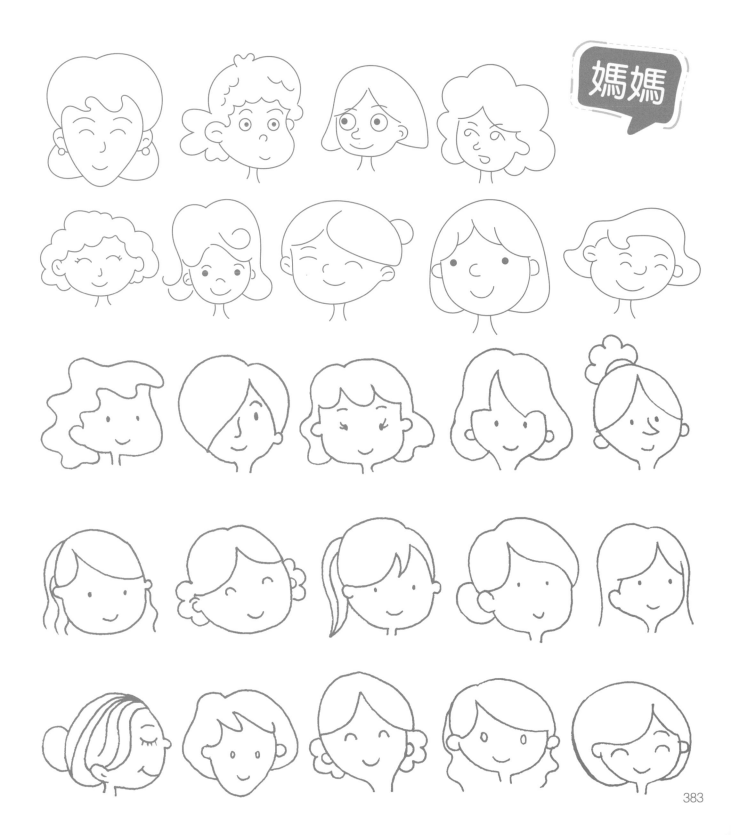

媽媽

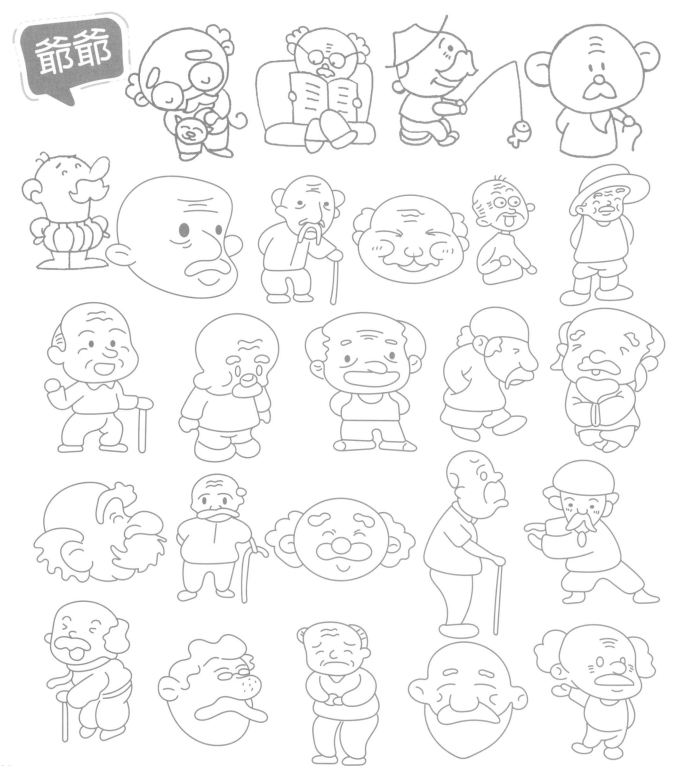

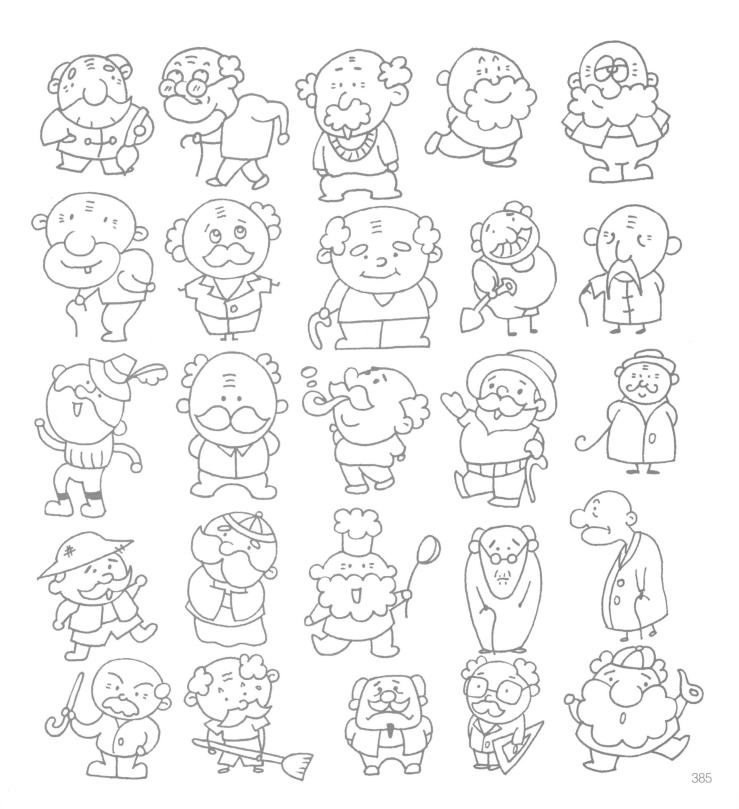

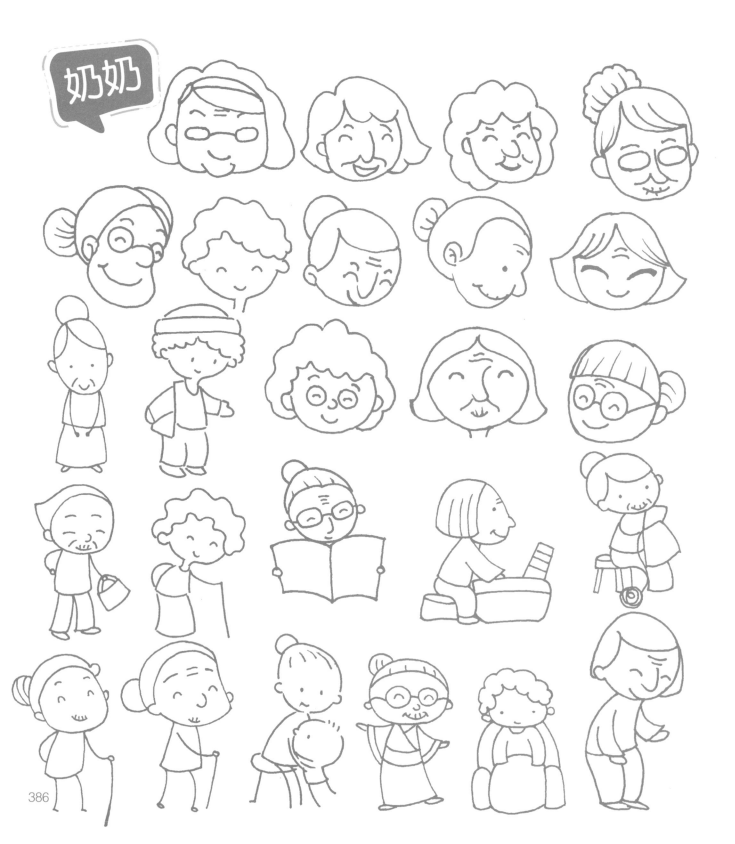

奶奶

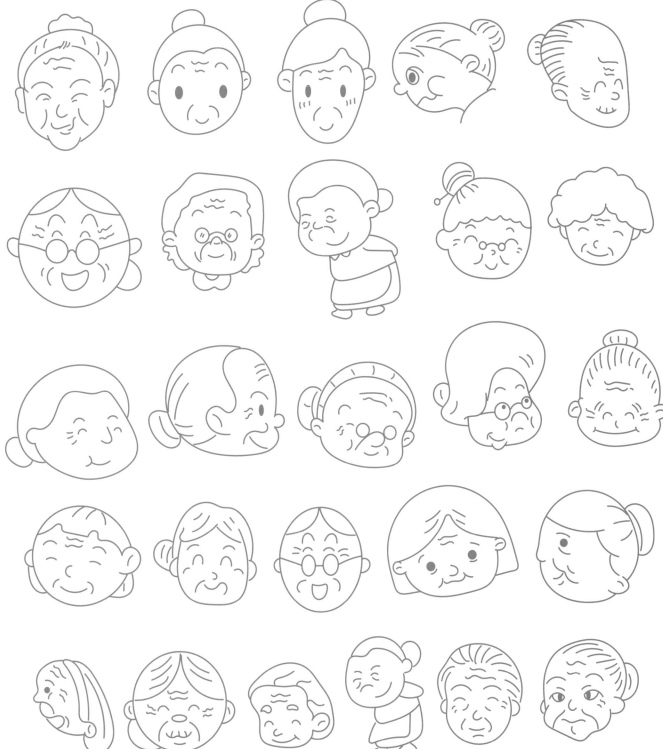

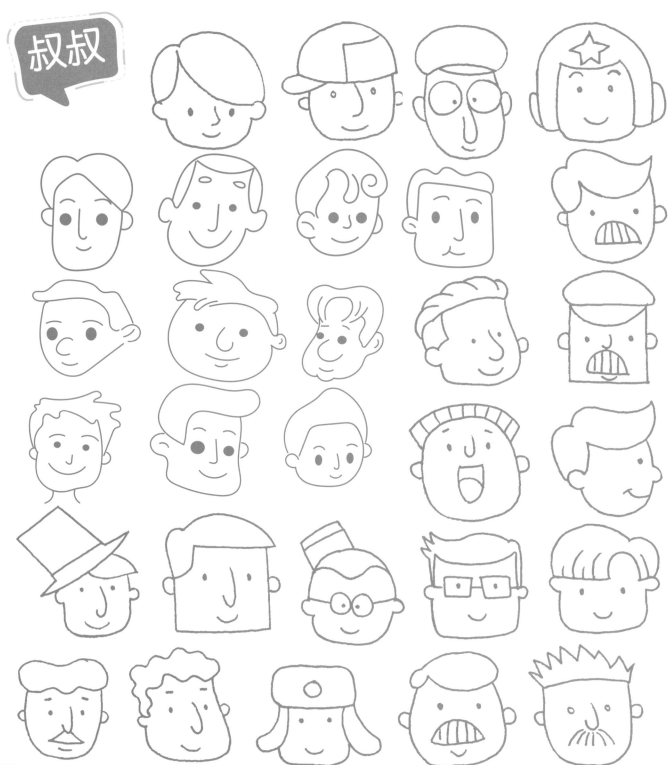

叔叔

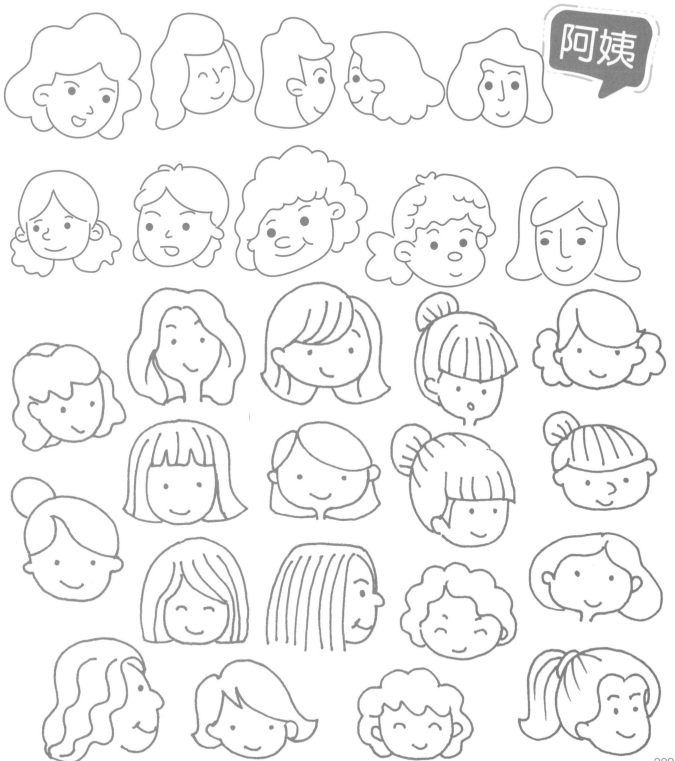

阿姨

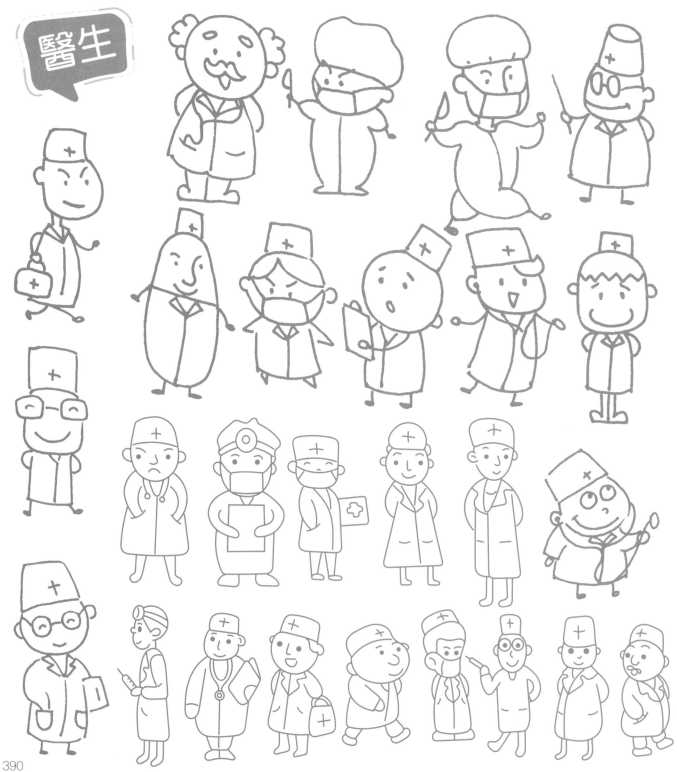

醫生

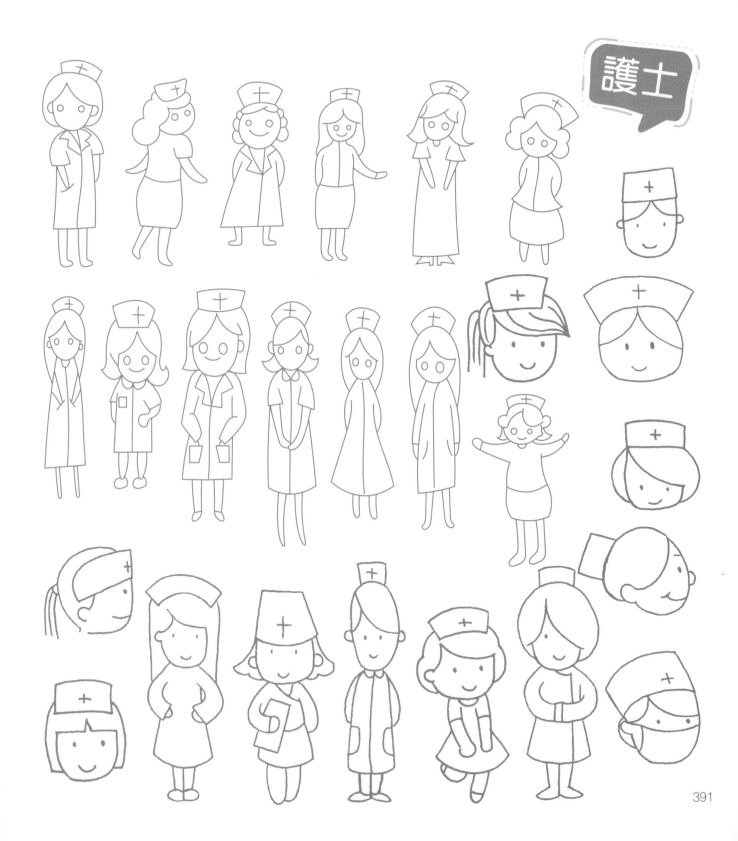

護士

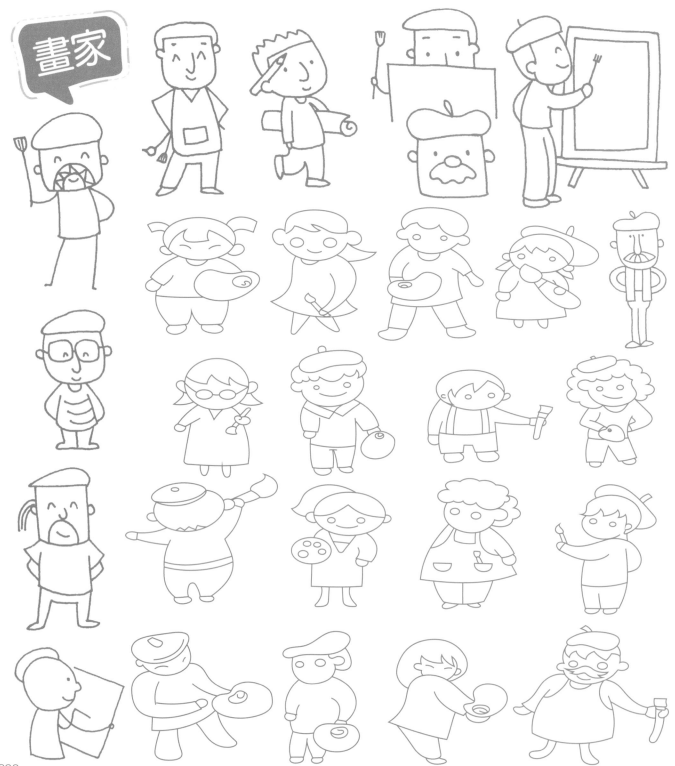

畫家

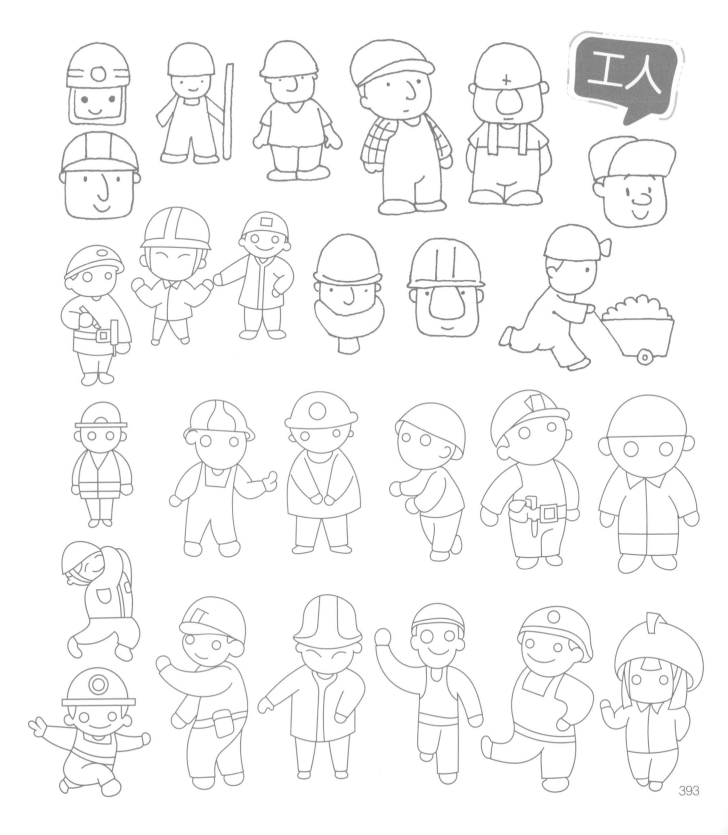

工人

393

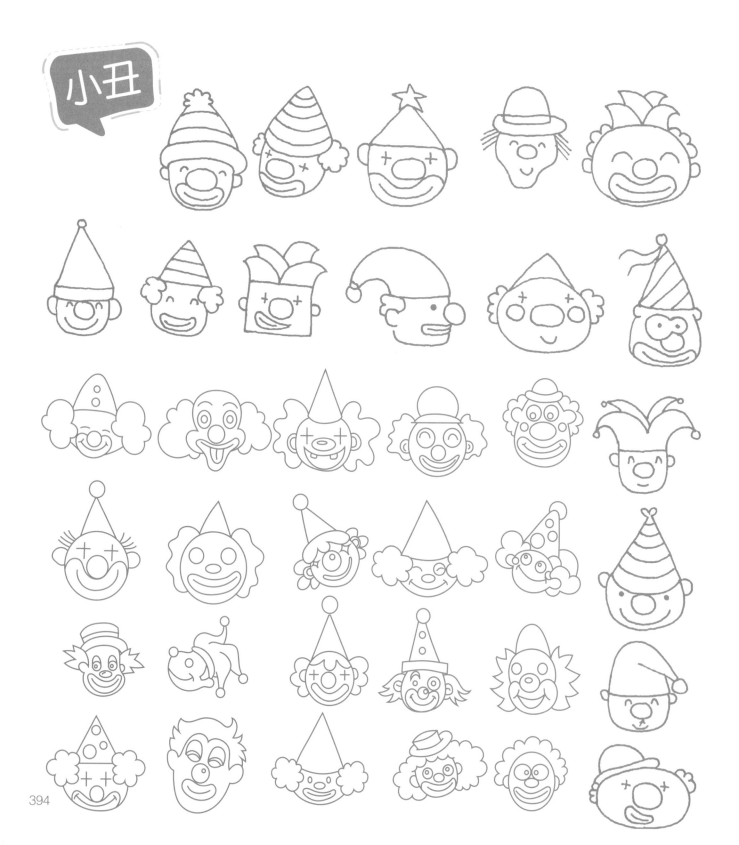

小丑

394

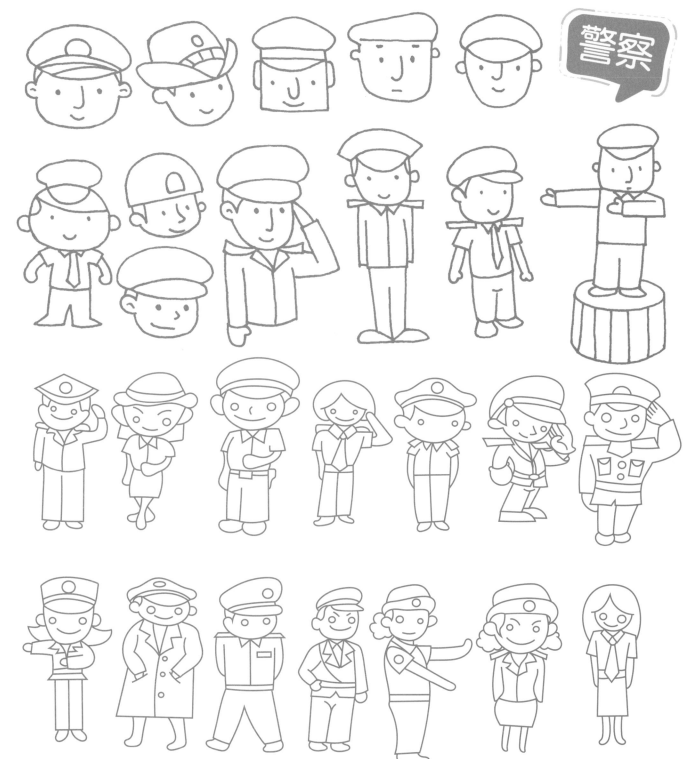

警察

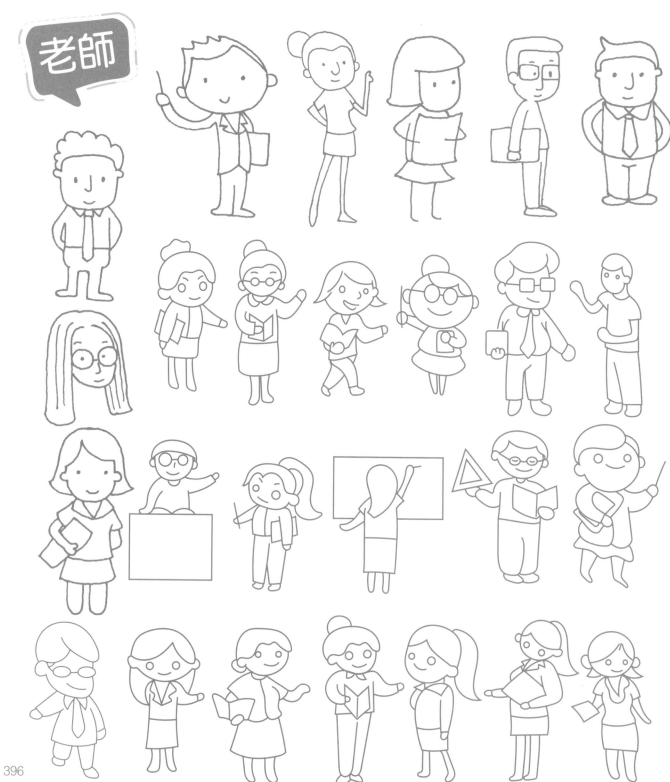

老師

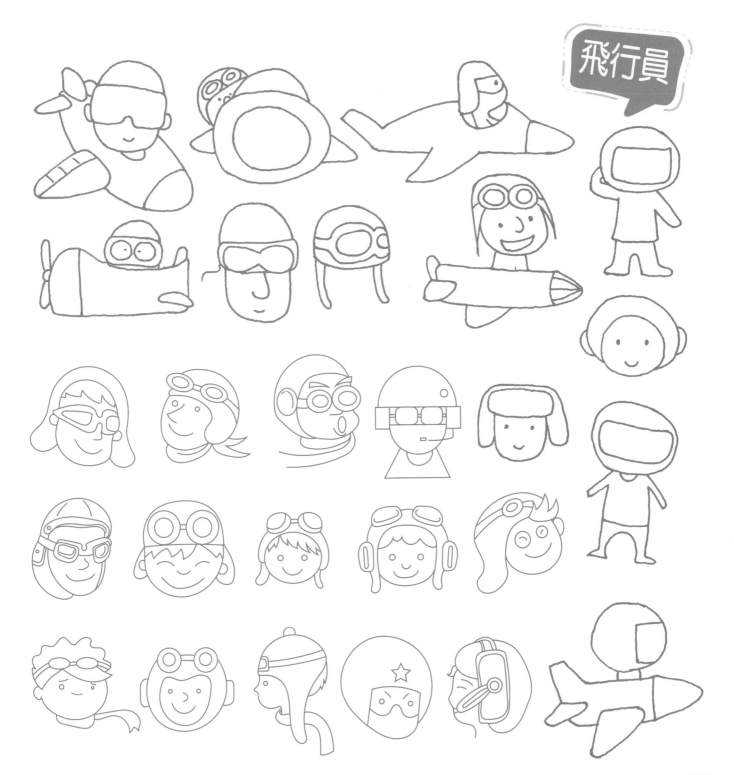

飛行員

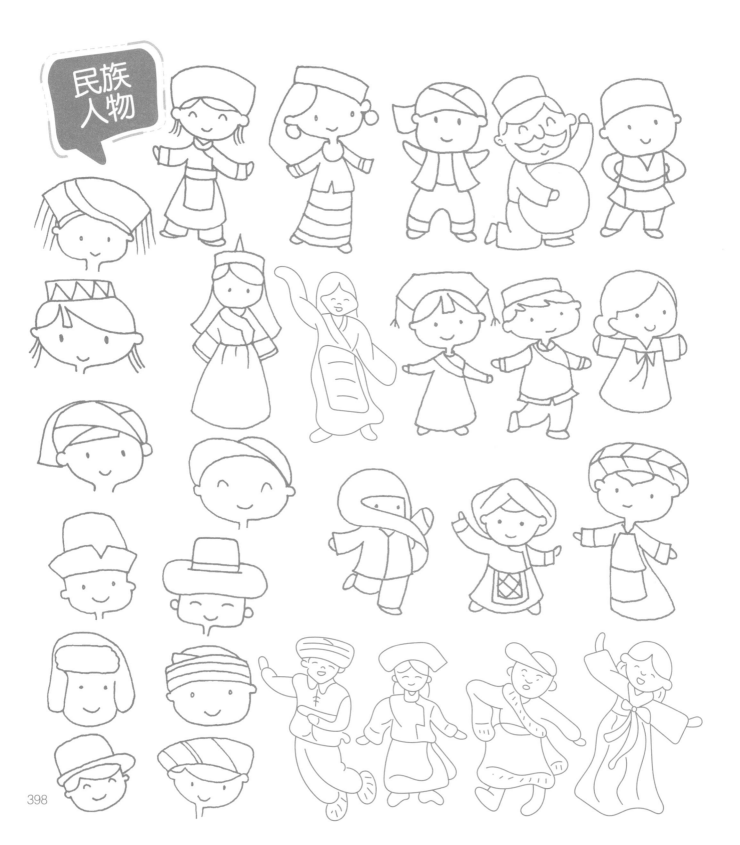

民族
人物

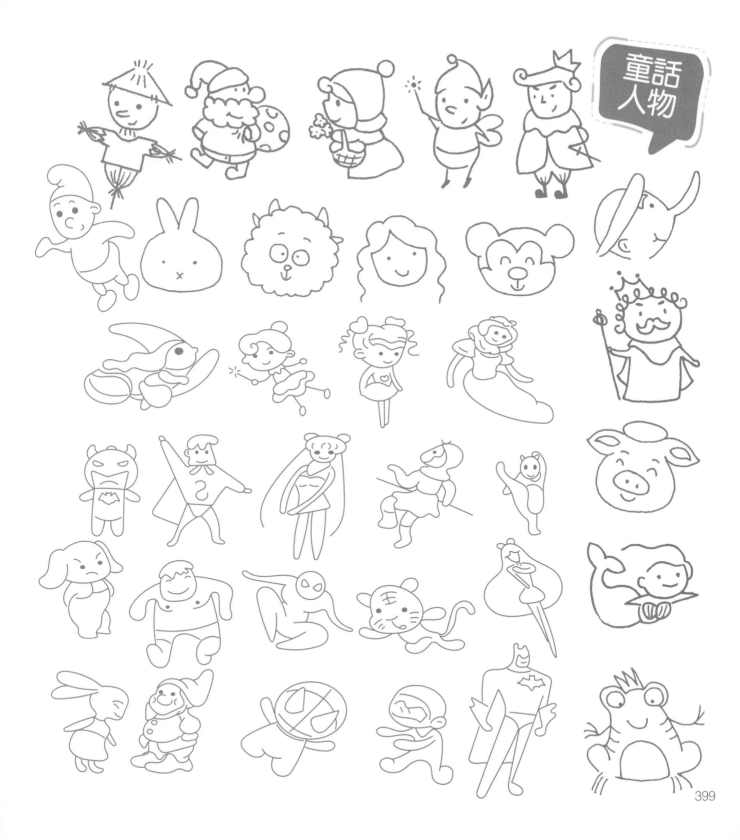

用線條畫出全世界 10000 例：

簡單又厲害的手繪圖畫全集，班級海報、學習歷程、AI 繪圖、Midjourney 必備工具書！

編　　　著／童心
美 術 編 輯／申朗創意
企畫選書人／賈俊國

總　編　輯／賈俊國
副 總 編 輯／蘇士尹
編　　　輯／高懿萩
行 銷 企 畫／張莉滎・黃欣・蕭羽猜

發　行　人／何飛鵬
法 律 顧 問／元禾法律事務所王子文律師
出　　　版／布克文化出版事業部
　　　　　　台北市中山區民生東路二段 141 號 8 樓
　　　　　　電話：(02)2500-7008　傳真：(02)2502-7676
　　　　　　Email：sbooker.service@cite.com.tw
發　　　行／英屬蓋曼群島商家庭傳媒股份有限公司城邦分公司
　　　　　　台北市中山區民生東路二段 141 號 2 樓
　　　　　　書虫客服服務專線：(02)2500-7718；2500-7719
　　　　　　24 小時傳真專線：(02)2500-1990；2500-1991
　　　　　　劃撥帳號：19863813；戶名：書虫股份有限公司
　　　　　　讀者服務信箱：service@readingclub.com.tw
香港發行所／城邦（香港）出版集團有限公司
　　　　　　香港灣仔駱克道 193 號東超商業中心 1 樓
　　　　　　電話：+852-2508-6231　　傳真：+852-2578-9337
　　　　　　Email：hkcite@biznetvigator.com
馬新發行所／城邦（馬新）出版集團 Cité (M) Sdn. Bhd.
　　　　　　41, Jalan Radin Anum, Bandar Baru Sri Petaling,
　　　　　　57000 Kuala Lumpur, Malaysia
　　　　　　電話：+603- 9057-8822　　傳真：+603- 9057-6622
　　　　　　Email：cite@cite.com.my
印　　　刷／卡樂彩色製版印刷有限公司
初　　　版／2023 年 05 月
定　　　價／450 元
Ｉ Ｓ Ｂ Ｎ／978-626-7256-61-9
Ｅ Ｉ Ｓ Ｂ Ｎ／978-626-7256-62-6（EPUB）

城邦讀書花園
www.cite.com.tw

布克文化
WWW.SBOOKER.COM.TW